本书的出版得到
荷兰文学基金会的资助

Kunst, Macht en Mecenaat

Het Beroep van Schilder in Sociale Verhoudingen, 1250—1600

Bram Kempers

绘画、权力与赞助机制

文艺复兴时期意大利职业艺术家的兴起

［荷］布拉姆·克姆佩斯 著

杨震 译

北京大学出版社
PEKING UNIVERSITY PRESS

著作权合同登记号　图字:01-2011-1987

图书在版编目(CIP)数据

绘画、权力与赞助机制/(荷)布拉姆·克姆佩斯(Bram Kempers)著;杨震译.—北京:北京大学出版社,2018.5

ISBN 978-7-301-29063-7

Ⅰ.①绘… Ⅱ.①布… ②杨… Ⅲ.①艺术—赞助—历史—研究—意大利—中世纪 Ⅳ.①J154.609

中国版本图书馆 CIP 数据核字(2017)第 328428 号

Kunst, Macht en Mecenaat
Copyright ⓒ 1987 by Bram Kempers/De Arbeiderspers
Simplified Chinese Edition ⓒ 2018 Peking University Press
All Rights Reserved

书　　　　名	绘画、权力与赞助机制——文艺复兴时期意大利职业艺术家的兴起 HUIHUA、QUANLI YU ZANZHU JIZHI
著作责任者	［荷］布拉姆·克姆佩斯(Bram Kempers) 著　杨 震 译
责 任 编 辑	闵艳芸
标 准 书 号	ISBN 978-7-301-29063-7
出 版 发 行	北京大学出版社
地　　　　址	北京市海淀区成府路205号　100871
网　　　　址	http://www.pup.cn　新浪微博　@北京大学出版社
电 子 信 箱	minyanyun@163.com
电　　　　话	邮购部 62752015　发行部 62750672　编辑部 62750673
印 　刷 　者	北京中科印刷有限公司
经 　销 　者	新华书店 965 毫米×1300 毫米　16 开本　18.25 印张　彩插32　276 千字 2018年5月第1版　2018年5月第1次印刷
定　　　　价	89.00元

未经许可,不得以任何方式复制或抄袭本书之部分或全部内容。

版权所有,侵权必究

举报电话:010-62752024　电子信箱:fd@pup.pku.edu.cn

图书如有印装质量问题,请与出版部联系,电话:010-62756370

前　言

当我作为一个画家和插图者工作时，我略微体会到20世纪艺术家职业的幸福与不幸。尽管享受着绘画本身作为灵感之源的快乐，我清醒意识到自己对买主和官方保护者的财政津贴的依赖。后来，在阿姆斯特丹大学学习社会学期间，我对绘画作为一门职业的历史以及赞助机制发生了兴趣。特别激起我的兴趣的，是这样一个问题：为什么在超过三百年跨度的历史时期，当客户们主要把艺术看成炫耀自我及其权力的手段时，为他们作画的那些意大利画家们竟能创作出新颖、高品质的作品。

当我着手为荷兰福利、健康与文化事务部从事研究的时候，我加倍强烈地感受到那个时代和我自己时代的对比。在荷兰，存在着一种文艺复兴时期闻所未闻的涵盖面广、目的性强的艺术政策，致力于品质的提升和创新，提高艺术对全体公众的可及性。在历史上，一种共生关系把绘画、权力与赞助机制连接在一起，对这种关系进行探索的愿望为我今天的研究提供了原动力。这本书最初作为阿姆斯特丹大学的博士论文以荷兰语出版；我修改和校正过德语和英语译本。

《绘画、权力与赞助机制》是一种社会历史研究。所采用的理论上和方法上的工具并非源自某个原则或思想学派。我试探性地推进，力图建立一种综合，以应对社会学和文化史在几乎难以企及的广度上所提出的挑战。我还要补充一句：我的研究过程不仅源自学术上的要求，还源自对意大利的风景、城市和艺术的挚爱。

我极大地受惠于我同事和朋友们的观念，他们是：布劳乌（S. De Blaauw）、贝尔庭（H. Belting）、伯苏克（E. Borsook）、卡西（E. H. Cassee）、弗洛梅尔（C. L. Frommel）、伽德纳（J. Gardner）、戈德斯威特（R. H. Goldthwaite）、赫里克惠曾（B. Van Heerikhuizen）、赫克洛兹（I. Herklotz）、荣恩（J. de Jong）、克吕格（K. Krüger）、梅耶（B. W. Meijer）、密德玛（H. Miedema）、涅塞拉斯（A. Nesselrath）、里德波斯（B. Ridderbos）、舍勒（R. W. Scheller）、施米德特（C. Schmidt）、赛勒（P. Seiler）、舍尔曼（J. Shearman）、韦恩（H. Van Veen）、弗洛姆（W. H. Vroom）、威尔特丁克（N. Wilterdink）以及温讷（M. Winner），特别是古德斯布罗姆（J. Goudsblom）和奥斯（H. W. Van Os）。我也非常感谢荷兰佛罗伦萨研究所，锡耶纳国家档案馆，罗马赫齐亚纳图书馆和梵蒂冈图书馆，荷兰研究组织，教育部以及福利、健康与文化事务部，还有阿姆斯特丹大学，格罗宁根大学。我还想添加一句感谢的话给英译者贝弗利·杰克逊，感谢她热忱、富有想象力的工作。

带着感激，我铭记：我父母最初以爱的专注点燃了我对艺术的兴趣。这本书献给汉尼（Hannie）和马尔库斯（Marcus）。

<div style="text-align:right">

布拉姆·克姆佩斯
1991 年 1 月于阿姆斯特丹

</div>

目 录

导论　1

第一部分　托钵修会　19

教皇、枢机主教和修士　21
木板画的新系统　37
一个广泛而多样的赞助人网络　61

第二部分　锡耶纳共和国　69

城邦的形成及其机构　71
大教堂　85
市政厅:权力之位,赞助者之位　109
绘画的职业　124

第三部分　佛罗伦萨大家族　145

佛罗伦萨画家的职业化　147
赞助机制:授权与谈判　161

宗教画像与社会历史　170
文明化进程和国家的形成　187

第四部分　乌尔比诺、罗马以及佛罗伦萨的宫廷　195

蒙特费尔德罗家族的费德里科公爵：骑士、学者与艺术赞助人　197
教皇作为政治家以及赞助人　218
科西莫一世和瓦萨里：杰出的管理和杰出的艺术　244

第五部分　当今时代的社会渊源　267

意大利1200—1600年：第一次文艺复兴　269
向前看：1600—1900年　277
20世纪：艺术泉涌　279

导 论

瓦萨里眼中的文艺复兴

1275年，从佛罗伦萨到博洛尼亚的旅行途中，富裕的画家契马布埃看到一个穷苦的农村小男孩一边放羊，一边全神贯注地在石头上画这群动物中的一只。著名的艺术家深受打动，他询问小牧羊人的名字，不久后便问男孩的父亲是否允许自己接手抚养他这个卓有天赋的儿子。随着这个名叫乔托的小学生年岁渐长，他的优秀程度甚至超过了老师。

成功的画家和建筑家瓦萨里把这则轶事写进了他的《最优秀的画家、雕塑家和建筑家的生平》，该书出版于1550年，接下来，增订版在1568年面世。[①] 瓦萨里对于1250年到1550年间意大利艺术家的成就进行了创造性研究，他认定：契马布埃和乔托在绘画艺术沉睡了将近一千年之后，刺激了它的复活。[②] 在瓦萨里看来，长达几百年内，画家们一直以一种与优雅无缘的粗糙风格作画，甚至毫不改进他们的技能。这两个托斯卡纳人发展出新的技艺，奠基了一种需要学习的艺术——一种可以多样化、优雅并且忠于生活的艺术。

在瓦萨里看来，这种艺术复活经历了三个阶段，每个阶段有其区别性特征。第一个阶段，1251—1420年期间，最突出的成就是契马布埃、乔托和诸多锡耶纳画家如杜乔、西蒙涅·马尔蒂尼和洛伦泽蒂兄弟的伟大作品。在这

[①] Barochhi版既包括了第一版（1550年版）又包括了第二版。这则轶事出自Vasari-Milanesi I, 370—72。
[②] 见Vasari-Milanesi I, 183—4, 224—59, 369—409。

第一阶段的文艺复兴中，基调是由1280年至1350年之间的两代艺术家设定的。从瓦萨里的《生平》我们了解到：他们的很多画是为托钵修会而作，有些人定期为锡耶纳公社作画，有些附属于教廷。

1420年之后，革新再次加速。佛罗伦萨成为焦点，当时马萨乔开始运用透视的数学规律——弄清楚如何在一个大空间内逼真地安排诸多形象，以至于其画作看上去真的有三维立体效果。① 继他之后的新一代艺术家：安吉利科、波提切利和基尔兰达约优化了细节，成就了更高的逼真技术。这些画家还开始用油做介质，它是在佛兰德斯城市布鲁日和根特新近发展起来的。②统治这第二个阶段的画作由佛罗伦萨大商业家族赞助，他们想用绘画装饰自己的礼拜室；但与此同时，托钵修会和公社继续扮演角色，教廷逐步变为更显眼的赞助者。（见图1）

瓦萨里把开始于1500年的第三个阶段称作"现代时期"，把它描述为画家开始对他们面临的每一个难题都拥有解决方案的时代。③ 在已经具备的技艺之外，他们现在还具备了有关古典艺术的详尽知识，使得他们可以在一种优雅的设计中，以完美的整体构思，再现最复杂的观察所得。艺术家如拉斐尔和米开朗基罗展现出对绘图技术、透视法、素描技术、构图和设计的卓越掌控，同时展现出他们对于所描画的每个对象高度博学。在瓦萨里看来，这些画家超越了古代，进入了一个完美阶段。他把这些成就部分归功于他们所遵循的大师的训诫，部分归功于同时代人之间的竞争精神，但他也承认：动力也来自需求——来自王公、教皇及其朝臣的重大委托。

的确，瓦萨里对于艺术家之间以及艺术家与赞助者之间存在的多种关系做出了评论，但毫无疑问他把强调的重心放在"最优秀的画家"个人的贡献上了。瓦萨里首先关注文化名人所给予画家的赞扬，以及他们的大赞助者所授予他们的荣誉。通过引用赞美性的描述和墓志铭，他赋予他自己所从事的

① 见 Vasari-Milanesi II, 291, "Ma quello che vi è bellissimo, oltre alle figure, è una volta a mezza botte, tirata in prospettiva, e spartita in quadric pieni di rosoni, che diminuiscono, e scortano così bene, che pare che sia bucato quell muro"。
② 见 Vasari-Milanesi I, 184—5 以及 VII, 579—92。瓦萨里提到了油画发明的意义，把它归功于扬·凡·艾克，但认为它作为介质，比湿壁画技术低一等。
③ 见 Vasari-Milanesi IV, 7—15。

艺术一种过度的优越感。①

瓦萨里所转述的，关于契马布埃和乔托之间的逸闻，其来源是佛罗伦萨金匠吉贝尔蒂在1450年所写的《评论》。吉贝尔蒂高度赞扬了自1250年以来画家所发展起来的更高级的才艺。② 相比瓦萨里，吉贝尔蒂更关注锡耶纳的画家们；和佛罗伦萨的画家们一起，他们把希腊画家的粗糙抛在身后，大踏步地进化出一种新艺术。

艺术家所展现的高级技艺早在14世纪就吸引了但丁、薄伽丘、维拉尼和彼特拉克的评论。③ 这些作家陈述了文化复兴的理念并将其与意大利绘画艺术挂钩。在14世纪的意大利，个人艺术家受到了越来越多的赞扬，艺术中"进步"的观念成为时代产物。从这一时代以后，独立艺术家的理念牢牢掌控着西方文化——它认为艺术家自己设定标准并作为独立创造者行事。④

在15世纪进行写作的古典学家比后来的世代更密切而直接地以古典作家为楷模，带着对视觉艺术的极大崇拜和对个人艺术家的绝妙称赞。阿尔伯蒂、法齐奥和其他人奠定了一种艺术理论和历史观，关注独立性、个体性、独创性和卓越性。这些词是这些作家们讨论单个艺术家以及他们作品的突出优点时所使用的术语。⑤

为了尽力提升他的画家同行的地位和成就，瓦萨里强调了那个极其诱人

① 在《生平》第二版中，瓦萨里遗漏了许多作者不明的碑文。
② "Comincić l'arte della picture a sormontare"；关于乔托他是这也写的："Arrechó l'arte nuova, lasió la roçeza de'Greci" 并且 "Arecó l'arte natural ella gentileza con essa, non uscendo delle misure. Fu peritissimo in tutta l'arte, fu inventore et trovatore di tanta doctrina la quale era stata sepulta circa d'anni 600"；见 Ghiberti-Fengler，16—18。一个重要的标准是丰富性；"istoria…copiosa et molto ecellentemente fatta"（39，40）。安布罗焦·洛伦泽蒂被誉为 nobilissimo componitore。吉贝尔蒂的文本表明：他研习过普林尼和维特鲁威，并且体现出巨大的个人自豪感，这一点在他的自传中表现得尤为明显。
③ 见 Baxandall 1971；关于乔托作品的接受，还可以参考 Gilbert 1977 以及 Schneider 1974 的引述。
④ 社会学家认为，技术理论化是西方文明的特征。见 Weber 1922，122—30 以及 541—79。
⑤ 阿尔贝蒂用了三个概念：compositio membrorum, corporum circumscription 以及 receptio luminum。他对图像或者 historia 的描述包括下面这段话："Historiae partes corpora, corporis pars membrum est, membri pars est superficies. Primae igitur operis partes superficies, quod ex his membra, ex membris corpora, ex illis historia, ultimum illud quidem et absolutum pictoris opus perficitur"；见 Alberti-Grayson para. 35，从第33段到第50段有注释。

的概念：艺术家的独立。在他的书信、谈话和传记作品中，他发展出一种与普通画家工作条件相去甚远的理想——尽管这种理想与那些获得最重大授权的画家相符合。独立，换句话说，事实上是一种非常稀缺的商品。

无须贬损个体艺术家所具有的品质，在这种情况下，从更多的社会学视角来看待他们的作品依然是可能的；他们可以被看做附属于某个团体，服务于那些委托艺术家工作并反过来也依赖他人的人。① 对天赋才能的敏锐察觉，就像契马布埃和乔托那则轶闻所展示的，是社会的需要。艺术家们学会了关注个人品质，正因为如此，这种看法应当被质疑而不是想当然。我们不能将艺术家的能力与他们工作的环境隔离开来——尤其，不能与那些安排和执行委托的人之间的关系隔离开来，艺术赞助机制也不能令人信服地隔绝于更为广阔的社会背景。当艺术被看做与权力相关，以赞助机制为关键纽带，它们可以相得益彰；社会背景可以为绘画提供洞见，相反绘画也照亮了社会发展史。②

赞助活动与文化史

把艺术委托看成问题的关键点，好处在于：提供特定的限制，降低风险，以免陷入关于艺术与历史关系的普泛化的玄奥领域。可是，另一方面，这种强调向我们的经验性知识提出了很高要求。③ 我们对于艺术赞助网络相当了解；这个网络也就是客户、顾问和公众之间存在的各种关系的织体，它们构成艺术家工作的社会背景——几乎没有哪个赞助人单凭自己做出决定。值得

① Elias 1978, 55—79, 指的是"作为寻迷者的社会学家"，这可以很好地运用于艺术观念。Gouldsblom 1977（6）中用"相互依存""发展的观点"以及"相对自律"等字眼表达出社会学观点的本质。这些概念强调：人们是彼此依存的，依存关系取决于变化，这些变化有一种不为任何个人或者团体左右的结构。想进一步了解个人与社会之间的引起争议的对比，参见 Elias 1978, 13—36, 79—14 以及 Goudsblom 1977, 111—28。
② 我不认为艺术应当被看做是社会的直接照相式写照，或者镜像。就像 Antal 1948 中所写的，风格不能被看做某特定社会阶层的证明。我更相信哥特式与文艺复兴、保守与现代、贵族与资产阶级这三层区分是站不住脚的。亦可参考 Hauser 1957 所作出的类似区分。
③ 比如说，Antal 1948 看出了风格和阶级之间的直接关联，Meiss 1951 联系黑死病的爆发，认为风格发展与社会变迁之间存在关联。二者都几乎没有考虑赞助活动。亦可参见 Van Os 1981 a。同样，我们对 Hauser 1957 提出的联系表示反对。

注意的是，在这本书中将不区分"客户"和"赞助人"两个术语；二者的差异无关乎我们关于绘画的讨论。赞助机制的核心特征是：做出委托的客户具有突出地位——明确区别于针对市场或者为了获得津贴而创作艺术的情况。

有时，艺术家受命完成一项特殊工程；有时，艺术家连续数年受雇来完成多项工作。两种情况通常都有对于所要描述的内容的特定指示，也有一个强加的、确定的完工日期。被我们归结为"无私地促进艺术发展"的观念，很大程度上是作为所谓"艺术赞助机制之谜"的一部分发展起来的。关于艺术委托机制的确切信息，一方面可以从那些论述艺术家和特殊绘画的专著中找到，另一方面可以从关于这种赞助机制的大部头作品中找到。① 出于这种关联，布克哈特和赫依津哈的文化史研究是永久的灵感源泉——尽管他们很少论及艺术和赞助机制。②

关于画家和他们的客户之间存在的各种关系，已经有大量论著，它们都是基于一些直接材料，诸如合同、信件、支付凭证以及各种说明。③ 这些材料清楚告诉我们：替那些委托者所绘制的图画，其功能中含有与艺术欣赏相去甚远的因素。另外，历史上大量出版物中含有与赞助人生平有关的信息，尽管它们一般不是直接关注文化方面，但它们对探讨赞助人与艺术之间的关系给予了启迪。

因此，赞助机制为诸多历史上曾独立发展、直到今天也往往分离的学术领域造就了关联。这说明了一种更为普遍的现象：对于某一领域只有边缘性影响的问题，对于另一领域却是核心。换句话说，某一研究者的注脚是另一

① Warburg 1902—7 载于 Warburg 1969 以及 Wackernagel 1938，该文献认为赞助活动的主题至关重要，尤其强调了 15 世纪的佛罗伦萨。这个问题在 Haskell 1963 中进一步得到详述，Hirschfeld 1968 中专门有一部分介绍了"赞助"这一概念；涉及问题的文献还有：Chambers 139；Larner 1971；Baxandall 1972；Martines 1979，241—4；Burke 1974，97—139；Goldthwaite 1980；Ginzburg 1981，Hope 1981。Belting, Borsook, Gardner, Hueck, Van Os, Shearman 诸人所发表的著作都详细讨论了艺术赞助机制的问题。Belting 1981 也强调了目标受众的重要性以及趣味与社会背景之间的联系。亦可参考下列文献：Goudsblom 1977，1982，1984a，1984b；De Jong 1982；Kempers 1982a；Maso 1982 和 Zwaan 1980。
② Burckhardt 1860 和 Huizinga 1919。Burke 1974，15—36 对这种学术状况作有全面考察。
③ 见 Wittkower 1963；Chambers 1970；Baxandall 1971、1972；Larner 1971；Martindale 1972；Warnke 1985；Martines 1979，244—59；Burke 1974，49—96。这些出版物中大多数主要致力于追问艺术家身份之间的差异，而不考虑"职业化"的概念。

研究者的章节标题。这种连接不可忽略；这种隔离各领域的冲动，无论多强大，都必须被遏制。

抛弃那种宣称艺术独立的观点，以及那种把每件作品看成孤立实体的观点，我们可以在绘画中找到更多东西来帮我们理解艺术作品赖以诞生的理念和习俗。可是，作为历史资源，它们的用处是有限的。尽管这些绘画激活了我们的想象，它们所唤起的世界主要由各种理想化的成就所构成，这些成就一般归功于年长的、富有的、教育良好的人的公共生活。有许多问题，构成这本书主题的那些图画大体上并未提及：不仅压迫、绝望和饥饿被忽略，而且，日常生活平庸的一面往往也被忽略。

这些考虑以及保留意见引出了本研究所探索的主要问题：第一，作为一种专业化进程，1200 年至 1600 年之间意大利绘画艺术的发展；第二，这种进程与赞助机制之间的关联；以及，最后，艺术内部的变迁与赞助机制以及不断嬗变的权力平衡之间的关联。

朝向艺术史的社会学途径

令人惊讶的是，社会学家很少关注艺术。似乎他们也认为艺术家对社会中运行的力量有免疫力。① 因此，艺术社会学至今尚未成长为一门独立学科；迄今为止，它也尚未发展出与本书所提出的问题直接相关的、可供参考的术语体系。② 某种程度上，出于这种空缺，有必要求助于经典社会学家如涂尔干、马克思、韦伯、莫斯以及埃利亚斯。他们的工作引导我关注三个概

① *International Encyclopedia of the Social Sciences*（《世界社会科学大百科全书》）中由艺术史家 Haskell 撰写的条目 "art and society"（艺术与社会）可以用来说明这个问题，他关注艺术—历史的文献，并且在他的书 *Patrons and Painters XVIII-XIX* 中反对更为抽象的研究方式。Von Martin 1932 第一个在对文艺复兴的研究中赋予社会学首要地位。Burke 1974（1972）指出他的方法是社会学的方法，但他在这里提到这种关联时强调 " '结构'，它是……经过一个多世纪的历程依然保持巨大连续性的诸因素……艺术因素、意识形态因素、政治因素以及经济因素在某种程度上都曾被孤立看待"。

② F Burke1974；Bourdien 1979；Ginzburg 1981，Becker 1982；Oosterban 1985，De swaan 1985，Kempers 1985. 关于这里所采用的社会学方法，可参考：Goudsblom 1977，1982，1984a，1984b；De swaan 1976，1985；Wilterdink 和 Van Heerikhuizen 1985，Wilterdink 1985b。

念——职业化、国家形成以及文明进程——这三个概念全都涉及关系或者进程。这不是一个采纳既定理论框架的问题，而是一个这样的问题：利用那些从应用经验中获得意义的术语，以及那些在研究过程中被证明对整理素材有用的术语。

"职业化"是现代社会学家所创造的术语，尽管它在 19 世纪和 20 世纪主要运用在医生的工作中，它依然有助于展示 13 世纪到 16 世纪之间意大利绘画的显著成熟。① 根据特点，画家的职业化过程可以被看成以若干个相继阶段展开。专业技能从师傅传到学徒，不断拓展其范围，这是执行作画委托以及在市场上出售画作所导致的。那些操持同样职业的人们连接成团体，其目的是对专业训练、作坊实践、质量评估、行为模式以及集体仪式的参与进行指导。经过几代人，某些著作开始出现，讨论画家所要具备的技艺，进一步形成特定的概括或者理论。② 一些成功的画家记录了他们的职业生涯，强调了他们的著名先驱。这些作家为艺术家之间以及艺术家和赞助者之间的关系立定了规则，试图以此建立对其专业运作的垄断地位。从这些理想出发，诞生了团结行会的理念，在依赖赞助者的限度内，自主行动的范围被扩展到最大化。

本书的核心是画家的职业化问题，但我们也可以指出一种与金匠、镶嵌画工人、雕塑家以及建筑家相关的相似进程。我们还可以进一步深入，在那些委托人中间识别出相似的发展过程。比如说，神职人员，尽管他们并未形成专业组织，但的确发展出独特的技艺、理论和历史观点。与此对照，商人和银行家虽然不是活跃的理论家，但的确建立了行会。因此，职业化的概念不仅指影响某个独特团体的中期变化，也指在更广阔的社会背景中形成的长期的经济变异。③

① 见 Carr-Saunders 1933，Johnson 1972，Mok 1973，De Swaan 1985。谈论职业化问题的社会学出版物源自一种经验性的惯例，它们并不提供任何广泛的理论体系。
② 见 Carr-Saunders 1933。关于 Beruf（职业）这一概念以及 Beruf und Arten der Berufsgliederung（职业与职业分类方式）的介绍，参见 Weber 1922，80—82。
③ 这个定义比通常的定义更不明确，后者通常与当代自由职业联系起来使用。这里所使用的"分化"的概念（与此相对的是"整合"的概念）源自 Elias 1971。我认为社会分化有三个方面：经济分化、政治分化和文化分化。

导　论

可是，这种更广阔的社会背景展示出一种政治和文化特点的多样性，这种多样性当然不能单凭"职业化"这一术语得到妥善处理。诺伯特·埃利亚斯和马克斯·韦伯的著作为准确探讨社会变迁的这些方面提供了有用概念。这两个社会学家都对"国家"这一概念寄予重望，就埃利亚斯而言，是"国家的形成"这个概念，他将其描述成：以特定区别性特征整合而成的政治形式。①

国家要求对税收进行垄断，确保任何其他组织不享有独立征税权。② 税收收入使得国家能控制对武力的使用。反过来，国家要求对军事力量进行垄断，以确保它对税收的控制。于是，这两种垄断——税收以及武力垄断不可避免地链接在了一起。③ 国家的第三个特征是确切边界的存在，以此确定限度，确保在它内部垄断得以贯彻。领土由税收所供养的武装力量来保护和捍卫。接下来，组织军队和收税的需要使得管理机构变得必不可少，外交职能部门也成为这种机构的一部分。④ 一种立法机构逐步形成，作为政治决策的基础得到日益广泛的运用。⑤ 最终，管理者将这些法律外推为国家及其历史的理想形态，授予统一、和平、自由和公正等价值以优越性。⑥

在早期文艺复兴时期，宗教机构分有了国家的诸多特征。他们也发展出自己的管理机构并制定法律。为了解说并传播其理念，他们自然想要走得比国家更远。他们的宣传册极其谨慎地将宗教的影响领域与世俗的影响领域隔离开来。⑦ 同时，他们强调：即使那些并不直接从属于宗教权威机构的个人

① 见 Weber 1922, 815—68 及 Elias 1939/1969 II, 14—37, 123—79。
② 见 Weber 1922, 92—121 及 Elias 1939/1969 II, 279—311。
③ 见 Weber 1922, 815—21 及 Elias 1939/1969 II, 142—59, 434—441。
④ Weber 1922, 122—8 也用 Bureaukratische Verwaltungsstab 和 Legale Herrschaft 这样的术语。也可参见 551ff。
⑤ 见 Weber 1922, 122—58, 181—98, 387—531。Elias 不太强调官方法律，而强调个人行为规范。
⑥ 这一点尤其为马克思所强调——在他探讨"意识形态"问题的时候，更多的则是在谈到统治阶级的时候。
⑦ 关于宗教社会学的发展，影响深远的著作有 Durkheim 1899 及 1912；Weber 1904/1905，1922, 245—367；Mauss 1950。

和团体也有义务定期向教会纳贡并且按时参加宗教仪式。① 这种局面逐渐改变。在征税权方面，教会输给了国家。就军事力量而言，尽管教会以神圣信仰的名义在教民中极力倡导和平行事，他们还是变得日益依赖国家军队的保护。在各处，教会所拥有的领地都在缩减——除了教皇国本身，它在15世纪与16世纪期间的确曾扩张过。

专业团体和国家都发展出行为规则。这些都是以道德概念、法律、宗教和艺术表达出来的理想；简而言之，这是"文化"赖以发展的过程，也可以被称作一种"文明化"的过程。② 国家形成的过程与文明化的过程相关，这点在埃利亚斯那里得到论述，他以法国为参照探索了二者的关系，他的研究主要集中在1500年到1800年之间。③

"文明化"的过程有内在和外在两个方面；它既指一个小孩的成长阶段——获得他长大后所要具备的反应方式，也指抚养和教育的实践方式的改变。④ 这两个相关的过程都要求深入学习。不单是贯彻行为规范的惩罚措施得到赞成；对某种独特生活方式的遵循也日益成为可习得行为方式的一种——也就是说，一种内化了的文化响应。越来越频繁地，无私、好学、勤奋等被看做无可置疑的美德从一代传递到下一代。破坏这种规范的行为，如果发生在自己身上，就会感到羞愧；如果发生在别人身上，就会令人难堪。⑤ 各种美德被论述、描写、详解并且系统化。越来越多的人群以一种均衡、统一的方式，努力遵照它们生活，不仅在对等的阶层中，也日益在下层人群中实行。⑥ 简而言之，文明化的进程是多维度的发展，不仅包括行为规范本身，

① 见 Mauss 1950。讨论仪式时，我通常用"litury"（礼拜仪式）来表示教会的仪式，用"ceremony"（典礼）表示宫廷的仪式。
② Cf Elias 1939/1969。这里所提到的各种因素都包含在文化的大多数定义中。文明是一个多层次的概念，因为它意味着一种进程——正如接下来的几个段落所描述的。我在此不会强调"精神性"的概念，因为它跟各种进程以及人际关系没有太大关系。
③ 见 Elias 1939/1969 II, 369—97, 434—54 及 I, vii-lxx。在该书中，这种联系被描述为具有普遍有效性。
④ Goudsblom 1977（133）提到了文明发展中的第三个过程，也就是人类的进化。这个问题已经超出了现在讨论的范围。
⑤ 见 Elias 1939/1969 II, 312—41, 397—409。
⑥ 见 Elias 1939/1969 II, 342—51, 409—34。

而且包括一整套分布在抚养、上学和社会控制过程中的价值体系的实现。①

为了分析文明化的进程,埃利亚斯主要引用了文字材料,尤其是礼仪文书。② 我自己的研究的主要目的是:在研究意大利国家形成和文明化的相似发展时,调查绘画在什么程度上可以被当作一种信息来源。因为埃利亚斯所描述的关于法国的发展过程也可以在意大利看到,尽管二者间有明显区别:尤其是,意大利没有像法国皇家花园那样的主导性文化中心,令宗教团体、市政议会和商业家族都归附其下。这种区别将导致本研究过程中设置不同的重点,区分出不同的发展阶段。

历史的空白

为上述三个进程——专业化、国家形成以及文明化——建立区别性特征时涉及许多问题,追踪它们之间的关系时也涉及许多问题,把这些问题综合起来,会发现:在我们的历史知识中存在重大空缺。在理想状态下,一种具有理论维度、基础广泛的研究如何可能运用某种学术积淀——其中诸多经验问题业已被他人解决——该问题在目前的研究中并不讨论。事实一再证明:当我们试图理解某个绘画被委托创作的环境时,有必要对当初的情况进行重构。既定的假设通常被证明有用,但有时候,甚至久已被接受的观点也要重新考虑。当历史性的重构所赖以建立的许多数据都遗失了的时候,一种不确定的边缘始终存在。甚至保留下来的往往也很难诠释,许多材料都未曾被写下——或画下!——以便于未来的历史研究。

我们的知识中存在很多空缺,这对于并未把原初状态的重构当成终极目标的研究而言,是一种特殊的障碍。我们很难说清楚一幅画最初是在哪里创作的,何时并由谁预订的;我们也并无信心宣称某幅画所表达的是什么,或者社会中哪部分人最重视它。

现有事实的明显残缺不全妨碍了对画家职业化进程进行全面有效的解释。

① 我在自己的定义中吸收了 Weber 1922 谈到理性主义时涉及的内容,以及 Weber 1904 谈到新教伦理时所涉及的内容。
② 见 Elias 1939/1969 I, 75—282。

佛罗伦萨比锡耶纳得到更多学术关注，我们对画家生平的了解很大程度上集中在极少数著名人物身上——这很大程度上是因为诸如吉贝尔蒂和瓦萨里等作家的强调。13、14世纪的锡耶纳画家的名声主要归功于19世纪对"文艺复兴前艺术家"的推崇，特别是"拉斐尔前派"所表现的。这些因素混合在一起，扭曲了我们心目中对锡耶纳绘画艺术发展的看法——把锡耶纳画派仅仅看成与其更有名的邻居有关的衍生品，这是一种误导；而只按照"原始主义"的范畴来欣赏其艺术是欠考虑的。

在此，聚焦于锡耶纳这个城市——它是第二章的主题，有助于厘清历史重现所面临的更广阔问题。今天参观锡耶纳的游客主要被它的中世纪面貌吸引；这点似乎得到了很好的保存。纪念碑式的托钵修会教堂环绕市中心，与大教堂、市政厅一起——如今的市中心，市政厅上耸立着曼加塔，构成城市天际线的最高点。在市政厅内，西蒙涅·马尔蒂尼和安布罗乔·洛伦泽蒂的著名湿壁画吸引着全世界的游客。

市政厅曾是锡耶纳市政府的中心，如今却变成了一个博物馆。曾经在战争时期论辩紧急情况、在和平时期论辩各种忧虑的议员们不见了，取而代之的是欣赏墙上艺术作品的游客们。大多数礼拜室和会客厅里面的陈设都搬走了。那些保存至今的记录、法律文书和年度报告都已被移交给皮克罗米尼宫的国家档案馆。许多画作遗失了，搬走了，或者被大大改动了。业已有过太多的修缮，因此难以将一幅装饰画严格恢复到14世纪存在过的样子。一年两次的传统节日派力奥赛马节仍然在市政厅前的扇贝形广场上举行，其主要亮点是选手们身着中世纪装束绕广场赛马。但在派力奥节，越来越多的观众由游客组成。锡耶纳人把这些游客看成是入侵者：对于他们来说这是个神圣的仪式，用来回顾中世纪时期该城不同部分之间的分界线，以及广场上的人们和那些站在宫殿阳台上的精英人物之间的分界线。

在13世纪，市政厅建立之前，锡耶纳只是一个小镇，建在小高地上的大教堂的黑白大理石建筑构成它的实际中心。如今的大教堂某种程度上搬离了那个位置。它对面有一堵高墙，终止于一个假建筑立面；它们一起构成一个停车场。这堵高墙对面是大教堂博物馆，那里如今展览着最初陈列于大教堂中的木板画、手稿和其他物件。它们被当做用来欣赏的艺术作品陈列在那里，

没人考虑它们当初的功用。比如说，杜乔的《宝座上的圣母像》(*Maestà*) 原来是双面绘制的，1311 年创作完成之后被安装在主祭坛上，它已经被锯成两半，分别挂在两个独立区域，中间有两列座椅将其隔开。原来祭坛上的木板画已经被取出，在长墙上作为许多独立的画作展示。更多祭坛装饰品被移出大教堂；一些木板画遗失了，另一些作为西方文明的纪念物展示于佛罗伦萨、伦敦、法兰克福、巴黎、哥本哈根以及美国威廉姆斯通镇。一些木板画保留在锡耶纳。但很明显：把这些画挂在白壁上进行展览的模式忽略了它们最初所扮演的角色。这些祭坛装饰画曾一度被屏风、华盖、飞翔的天使以及悬挂的鸵鸟蛋、蜡烛和油灯、弥撒书以及覆盖着精美桌布的祭坛台面所环绕。这些画平时被布、挡板或者圣体龛覆盖，只在节日期间例外。在我们如今只看到沉默寡言、穿着单调的保管者的地方，曾经站立着穿着昂贵法衣、长袍，拿着圣餐杯，歌唱并且讲道的神父。如今，世俗公众日益成为基督教的门外汉；艺术史家向他们解释的那些绘画作品，曾经的功能是启迪信仰。在各个方面，展示这一时期艺术作品的现代方式倾向于掩盖它曾经的功能，并且，没能说出这些作品被创作时风行的那种美感的独特性：这种美感受控于一种崇尚心理，即对复杂性、纪念碑性以及使用珍稀材料的推崇。

我们今天所看到的大教堂内部是 13 世纪以来一系列变迁的最终产物，很难拆解——如果我们想要重构最初布局的画面的话。如今的教堂比 1350 年左右的要更高更大。不仅许多祭坛装饰画不见了，许多湿壁画也不见了；皮萨诺所制作的纪念碑式的讲道台也被搬下来移到别的地方去了。中厅的唱诗席也在 1506 年被移除。1306 年到 1530 年间铺就了小路，紧挨在大教堂下面的小教堂关闭了，尽管它的一部分已经变成了博物馆。总之，虽然锡耶纳在我们的第一印象看来也许是中世纪式的，但重构最初的情形仍需要复杂的推理，并且要准备对每一步骤所出现的互相矛盾的解释做出权衡。

一个历史性考察

如果我们回到瓦萨里对文艺复兴所做出的三阶段划分，我们会发现：这些相继的时期在赞助机制方面也体现出不同的趋向。第一阶段被托钵修会和

公民公社所掌控，第二阶段被商业家族掌控，第三阶段是皇室的隆盛时代。因此，重心一步步从为托钵修会作画，转到为市政厅和大教堂作画，再转到为家族礼拜室和宫廷作画。

人们委托画家用绘画来装饰某些建筑，这些建筑从13世纪到16世纪以极快的加速度修建起来。本书中，建筑将被证明是极有价值的信息来源。尺寸和费用是可测度的因素，它们也可以在其历史序列中得到追踪。① 一种纪念碑式的建筑不仅要求大量基本物资和劳力，也要求高水平的组织和专业技能。此外，综合考虑一栋建筑的装饰以及在此举行的仪式，建筑拥有了一种象征性的价值。社会精英阶层通过建筑本身以及公共建筑中陈列的易识别图画来加强对权力的索取。

这一阶段，新建筑的激增明显有别于以往的时代。许多大规模工程的确在13世纪以前就上马了：有些工程如罗马的圣伯多禄大殿和拉特朗圣若望大殿的确早在康斯坦丁大帝的统治期间就动工了，由于他的促成，最初的教堂在这些选址上建立起来。查理曼大帝的皇宫和陵墓也在亚琛建立起来了，更不用说诸多大教堂和修道院在主教、修道院长和王侯的带动下纷纷建立起来。② 但总体上，主要的工程只是零星动工了，建设速度相当慢。可是，在本书所考察的关键性的4个世纪中，建筑以前无古人的速度激增，并且，整个建筑方式呈现出前所未有的巨大的整体性和连续性。

艺术和建筑的历史性面貌及其与赞助机制的关联被植入一个更广阔的历史运动中，在其中，各种客户，无论托钵修会还是公民公社，商业家族还是王公贵族，都开始在一个更多样也更统一的社会联合体——国家中拥有一席之地。城市急剧扩张，人口从0.5万，有时增长到多达10万，这种增长有两个重大后果：增加了税收并且提高了对武装力量的集权控制。③ 随着领土的

① 关于建筑工业在经济方面的情况，参见 Goldthwaite 1980，Vroom 1981。
② CF. Hirschfeld 1968；Krautheimer 1980，De Blaauw 1987。
③ 1340年左右，Sienna 城邦约有10万居民，几乎有一半人口居住在本城。Sienna 城比 Pisa、Padua 要大，但比佛罗伦萨小，它的面积（包括城墙在内）从1180年左右的80公顷上升到1335年的500公顷。单是 Sienna 本城居民的数量就从一万人上升到0.95万人；如果将郊区包括在内的话，数量就要到达13.9万。这个数目可以跟 Lucca 相比较，后者只有0.21万居民，Pisa 有0.5万，而 Perugia 在1280年有近0.73万人的人口数。这些估量的数据来自 Osheim 1977，3—4 及 Bowsky 1981，7—8，19。Sienna 的税收状况在 Bowsky 1970 中有讨论。

扩张，权力的平衡维持得更久远，这支持了城市的发展，因为它们要求更强大更有效的军事力量。在新的国家里，人们逐渐生活在更安全的环境中，与此同时，强权国家之间的战争却更猛烈地展开。① 到 16 世纪，欧洲将由英格兰、法兰西和西班牙君主所统治的国家来掌控，但构造国家的持续冲动在意大利找到了它最初具有纪念意义的广泛表达。②

在不断扩张的城市中，托钵修会扮演了一个突出角色；修士们吸引了日益增多的追随者。③ 一开始他们接管了分布在各小镇郊区的小教堂和礼拜室，但不到一百年时间，它们和大修道院一起被重建为巨大的教堂，牢牢矗立在新的、大大扩张了的城墙内。

当城市变得更安全和繁荣时，公民议会变得更富有和有影响力，它们也开始扮演促成艺术和建筑繁荣的角色；它们资助市政厅、托钵修会教堂和大教堂的建设。公社充当赞助者的这种显著作用在锡耶纳和佛罗伦萨发挥得最好，在 1250 年至 1350 年间达到顶峰。这一时期，意大利皇室尚未成为日常的赞助者，当他们发出作画委托的时候，他们很大程度上依赖锡耶纳和佛罗伦萨的艺术家们来完成。在这两个托斯卡纳共和国之中，锡耶纳公社在很长的历史时期委托了较多的艺术创作。④

在锡耶纳，甚至主教都依赖公民当局。随着工业、商业和银行业的突飞猛进，其直接后果就是主教和教士们的影响力——以及封建贵族的影响力——受到损害。⑤ 当新的都城开始集中在商业家族手中的时候，农场和土地在贬值。骄傲的锡耶纳公民委托艺术家们装饰其大教堂和市政厅，绘制那些再现他们所珍视的社会属性的图画：和平、安全、繁荣、正义、智慧以及统一。

在 14 世纪中期，锡耶纳的生活越来越频繁地被内部争斗和外部战争威胁所打破。市政府丧失了对城邦的掌控，其原因很复杂，牵涉到派系不和、银

① 见 Bowsky 1981, 117—58。日益频繁的战争暴力是 16 世纪独特现象, 1512 年的 Battle of Ravenna 是一个典型的例子。
② CF. von Pastor 1924, 746—895; Hale 1977, 73—118.
③ 见 Moorman 1968, 46—52, 124—76; Vauchez 1977; Little 1978。
④ 见 Larner 1971, 62—96; Southard 1979, 453—552。
⑤ 见 Bowsky1981, 1—7, 60—98, 184—259。

行倒闭、瘟疫横行以及各种暴力事件如叛乱、犯罪和战争等。① 在中央权威丧失其凝聚力的时候,更小的团体如家族、帮会和更小的集镇开始对其周边领域变得更有影响力。最终,城市由不断变化的联盟统治着,它们与那些强权人物如米兰公爵、神圣罗马皇帝和教皇以及佛罗伦萨共和国的统治者们建立了联系。

佛罗伦萨的情况非常不同。当锡耶纳在我们正追踪的三个发展阶段中被遏制了发展并遭遇随之而来的萧条时,佛罗伦萨正遭受瘟疫的打击和在欧洲范围内财富的普遍缩水,只保留了一个繁荣和相对安全的城市。出于某些原因,佛罗伦萨商人积聚了比锡耶纳的同行大得多的财富,部分因为这个城市在原材料方面更丰富,部分因为它发展出高度活跃的纺织工业。佛罗伦萨的成功还与其地理位置有关;锡耶纳经常因缺水而烦恼,与此同时,佛罗伦萨却紧挨亚诺河。更有甚者,在征服了比萨之后,佛罗伦萨有了出海的通道。他们与那不勒斯历届国王、教皇和勃艮第公爵做生意,还为欧洲提供重要的银行家,指挥着罗马、日内瓦、布拉格和伦敦的商业。② 尽管佛罗伦萨的经济发展获得推动力晚于阿马尔菲、比萨、卢卡和锡耶纳,但是它在其他这些城市都被遏制了原初发展势头的时候,维持了更长足的发展。③ 佛罗伦萨人拥有对商业、银行业和工业最持久的掌控,用"佛罗林"钱币进行交易变成一件司空见惯的事情。在佛罗伦萨自身内部,日益增长的城邦凝聚力充实了公民家族的钱箱。④ 在这种气候下,血缘关系的重要性被重新认识;各大家族形成小集团,议会开始被它们主宰,其中,美第奇家族变得最为显赫。⑤ 在这个舞台上,商人们作为商业家族的首脑订制艺术作品,此前,人们是代表教会或者公民机构做这些事情。贵族塔楼被拆除,腾出空间来建立商人的宫殿以保障他们在扩大了的城墙范围内居住;别墅也在城外建立起来,跟王

① 见 Bowsky 1981, 299—307。
② 见 Brucker 1977; Goldthwaite 1980; Martines 1963; Rubinstein 1966。
③ CF Martines 1979, 7—71。
④ 见 Kent 1977; Kent 1978, Goldthwaite 1980。Kent 1977 强调广义上的家族,Goldthwaite 1980 则集中探讨核心家族。
⑤ 见 Rubinstein 1966; Kent 1978。在这种情况下,探讨关系网络和赞助机制时所使用的术语大多源自人类学。

公的联络促使这种行为变得重要。这些商业家族还在保障佛罗伦萨的安全方面扮演重要角色,具体是通过他们与贵族的联盟以及他们与雇佣兵缔结的条约,给后者和后者的军队支付金钱以获得保护。在这一时期,各个国家一致寻求达成稳定的外交关系;比如说,美第奇家族就与历任教皇、勃艮第公爵和乌尔比诺以及曼图亚的王公联系密切。这些联系,加上它的银行业活动,巩固了美第奇家族的显赫地位,它与诸多家族分享权力,后者经常受到破产、叛乱和流行病打击而变得摇摇欲坠。可是,不像其他意大利城市的发展,在16世纪以前,美第奇和其他家族都未能在佛罗伦萨建立一个持久的领地。①

现在,商人变成了朝臣,正如骑士们此前所做的那样。托钵修会、公社和商业家族都为文明的理想做出了贡献,这种理想的全部复杂性被吸收成为一种宫廷文化。这种文化更尊重华丽的外表以及与外交官和国外统治者的高雅社交,而不是节俭与勤奋。这是一种逐步进行的价值的重新定位,部分是在城市内部进行,部分源自周围宫廷日益增长的影响。佛罗伦萨变成了一个宫廷社会,变得跟先期发展起来的意大利其他地方的宫廷一样。②

宫廷的发展,很大程度上是因为仅仅统治着一小片区域的贵族们,他们体会到越来越难以保全自己的地位。通过与城市结成联盟并且通过参加在更有权威的王公领导下的战争,他们可以改善地位。为在联合军队中服役的人们支付费用,使得封建地主的后代以及能力超强的将领得以在小镇、稍后在大城市将自己提升为"绅士"。愿意亲近这些地主的朝臣一般来说主要出身于下层贵族。

乌尔比诺的宫廷,蒙特费尔德罗家族的费德里科公爵作为军事指挥官是极其成功的。他积累了大量财富,主要是通过不断改变联盟的构成,带领军队打仗,并且收取不菲的钱财来作为不被卷入军事行动的交换。因为他精明并且富有将才,他通过将自己雇佣给最高的投标者以获取财富。因为为佛罗伦萨人抓住了沃特拉,费德里科建立了自己的军事声望,两年后他被任命为总指挥,为教皇西克斯图斯四世作战,后者在1474年进一步授予他公爵

① 更多信息可参见 Martines 1979,94—161,345—9。
② 见 Hay 1961,Hyde 1973。

头衔。①

在15世纪下半页，乌尔比诺宫廷是宫廷网络中较为显著的一个，对艺术的赞助比较密集。在艺术创作委托方面，费德里科效法并超过了其他统治者；在乌尔比诺的宫廷和大教堂里，王公、学者和艺术家都受到了极高的礼遇与关注。其先辈曾是全副武装的死对头的那些地主们，如今结成了核心同盟，在乌尔比诺宫和其他奢华宫殿内悠闲地交谈。这种宫廷的发展以其高度的机智和艺术热忱促进并滋养了一种文明的发展，因为，每个王公都急于找到某种高雅的、有风度的方式向人民，甚至更多地，向宫廷精英来展示自己的权力。

可是，乌尔比诺的活跃浪潮反过来又很快被教皇国的扩张遏制了。到1500年，那些独立性不强的王公丧失了统治地位，蒙特费尔德罗公爵最终也附庸于教皇的权威。他们在一定程度上保全地位的方式就是臣服于教皇。这一来，教皇尤里乌斯二世——西克斯图斯四世的侄子，以及后来的里奥十世——美第奇家族的后裔，发出官方命令把乌尔比诺吞并为教皇国的一部分。

尤里乌斯二世不仅是一个伟大的将军，而且显然是一个艺术的热心赞助者。在他的指挥下旧圣伯多禄大殿被拆除，他又委派人们重建一个全新的教堂。他还扩建了梵蒂冈教皇宫，在13世纪宫殿与1500年前刚刚完工的别墅之间建立了纪念性的长廊。他委派人们对旧宫殿的大厅和房间以及主要的礼拜室进行重新装饰。在台伯河的另一面，尤里乌斯修建了一条直路，它途经新宫殿群——那是他为宫廷以及财宝而规划的，终止于西克斯图斯四世在台伯河上修建的桥梁。作为政治家和艺术赞助者，尤里乌斯二世比他的先驱和后任——包括里奥十世和克雷芒七世——都更有影响力。

经过一个以财富转移为标志的时期，美第奇家族最终在佛罗伦萨恢复了显赫地位，拥有了世袭爵位，统治一个国家，这个国家在1555年之后也包括锡耶纳。在锡耶纳市政厅的建筑正立面和城门上显示着美第奇家族的族徽，刻着新的公爵标志。在旧桥之上建立了一个长廊，连接曾属于皮蒂家族的宫

① 积极的艺术赞助人包括以下宫廷的统治者：Padua, Verona, Mantua, Ferrara, Milan, Rimini, Perugia, Foligno, Naples。大家族则有：Carrara, Lupi, Scaliger, Gonzaga, Este, Visconti, Sforza, Malatesta, Baglioni, Trinci, Anjou, Aragon。

殿和新建的乌菲齐宫。在圣洛伦佐——它曾经是美第奇家族的牧区教堂，科西莫的后人建造了一个陵墓，它有着堪与大教堂媲美的穹顶。

面对这一时期的结束，我们看到：在政治上，意大利诸城邦国被笼罩在一个不断被战争肢解的欧洲的阴影里。强权统治者——皇帝、教皇、法兰西、英格兰和西班牙的君主——以军事联盟组合并且重组，但没有一个能够意识到一种理想：对一个统一的欧洲国进行统治。尽管意大利城邦国在这种情形下无法维持政治和经济上的统治角色，教皇和佛罗伦萨的公爵们也很难持续展示其权威；同时，没有一个欧洲政权曾证明有能力将其领土置于持久的统治之下。

可是，意大利此时获得了一种特殊的统治地位；它开始确立了文化上的卓越性。意大利作家、雕塑家和建筑家登上了国际舞台。卡斯蒂廖内伯爵二世的《侍臣论》成为宫廷文化的范本，马基雅弗利和圭恰迪尼是对国家及其历史做出评论的先驱。但最伟大的荣誉是在视觉艺术领域获得的：拉斐尔、列奥纳多（达·芬奇）、提香和米开朗基罗的作品在整个欧洲得到了最高推崇。去意大利旅行已经被看成是欧洲精英教育的最后一站。早在绘画艺术从12世纪到16世纪晚期在意大利繁荣之时，它就引来普遍的崇敬，人们将其看成是文明史上最精彩的篇章之一，这种论断经受了时间的考验。

第一部分

托钵修会

教皇、枢机主教和修士

教堂内图像的功能

"崇拜一幅画是一回事,但是,通过画中传达的故事学会'应该崇拜什么'是另一回事。因为,文字教育了那些识字的人们;图画把同样的内容展示给那些不识字只能观看的人们;于是,即使文盲也能从画中学会:他们应该追随谁——图画使得文盲也能阅读"。① 这些话出自教皇格列高利一世(590—604),用来界定教堂中图画的再现功能。

谁应当来选择被描绘的对象,这是神父们非常关切的问题,他们希望罗马教会保持对文字和图画传播相应的垄断地位。他们热切关注客户、顾问和艺术家之间的关系——实际上也就是赞助机制,要求其题材不由画家来选择,做出这种选择的首要前提是教会的训诫与信仰。② 这种主张在宗教裁判所所主导的审判中达到顶峰;一个著名的例子是保罗·委罗内塞在 1574 年被传

① 引自 Ringbom 1965, 11。
② 道明会成员、佛罗伦萨的大主教安东尼诺(1389—1459)写道:画家"如果创作的画不是因为美,而是因为裸女的姿势和诸如此类的东西激起了欲望,那么他们就犯了错误……当他们画的画与信仰相抵牾,人们就必须指出他们行为的不当之处……"他进一步评论道:"在圣徒故事和教堂绘画中绘制新奇事物是不必要和没用的,它们对于增进虔诚毫无帮助,仅仅意味着娱乐和虚荣,比如画猴子、追野兔的猎狗和诸如此类的事物,或者过分表现衣裳。"

讯，因为他在宗教题材绘画中引入了世俗快感，必须对此做出解释。① 1200年至1600年间，高级教士们不断重申、扩大并到处调整他们对于图画作为宗教信仰传播手段的看法；这是一个不断被变奏着的主题。②

有学问的修士强调教堂绘画应当在道德和品行方面设立榜样。他们宣称：图像扮演着教化的角色，尤其是对于那些普通信众——他们并不具备教士们所熟知的书本知识。③ 在他们看来，绘画的目的是吸引人们关注美德和行为规范，比如演示在什么场合下应当感到羞耻或难堪。植根于对艺术功能的这种看法，存在着一种复杂、多变的网络，在这个网络中，画家受托为教堂、特别是托钵修会教堂作画。

托钵修会在13世纪以惊人的速度发展起来：世纪初才开始建立第一座教堂，但到了1316年就有1400座教堂单独属于方济各会。④ 他们与普通信众有更密切关系，胜过跟在俗教士以及老牌修会的关系。⑤ 他们在赞助机制中扮演的角色也加速扩大，到14世纪，在数百个新的托钵修会教堂中出现了诸多湿壁画以及木板画。托钵修道会——或者说："行乞"修士团体——组织了一场革新运动；老的修会也尊奉个体赤贫的教规，但托钵修士们的苦行主义更加严苛。他们的教规也包括集体的赤贫；在不允许拥有财产的情况下，乞讨是唯一允许的获取收入的手段。他们是非常成功的资金筹集者——托钵修会绝不贫穷。乞讨是他们唯一的收入来源这个事实强化了托钵修道会与他们在经济上所依赖的俗众的联系，也有利于突出他们生活方式的纯洁性。在发出作画委托的时候，修士们的主要特权是提供理想品行的范本。他们相信艺

① 见 Gilbert 1980, xix。
② 比如说，Gabriele Paleotti，博洛尼亚的主教和特伦特会议的与会者，在他的 Discorso intorno alle imagini sacre e profane（1582）中所写——见 Boschloo 1974, 121—141。它也提到了许多其他文本，它们都强调了教堂绘画对欲望的激发是 dilettare, insegnare 和 movere 的，也就是说"娱乐""引导"以及"打动"。
③ 相关数据请参见：Kantorowicz 1957, 109—15; Ringbom 1965, 11—22; Smart 1971, 4—7; Braunfels 1969, 246 和 Gilbert 1980, xix, xxvii, 143—61。Bonaventure, Thomas Aquinas, Giovanni Dominici, Sienna 的 Bernardine, 佛罗伦萨的 Antonnio 和 Savonarola 都谈到了这个问题。
④ 见 Moorman 1968, 62—5, 155—60, 307 和 Little 1978, 152。
⑤ 牧区神职人员如牧师、教士和主教并不居住于独立社区或者修道院。早期的僧众或者说正规修道会，亦即那些遵照共同戒律生活的修会有本笃会、克吕尼、西多会。（Braunfels 1972, 9—10）

术和建筑应当服务于这个目的，这种信仰在他们的决策中扮演重要角色：陈设和装饰不宜显得过度，否则可能分散人们的注意力，偏离要点。①

导论中曾提示：我们可以看出，在下述三个阶段中存在着相互关系——画家的职业化、赞助机制的主要潮流以及不断变换的权力均衡。在这个大背景下，本章将集中讨论人们为托钵修会教堂所做出的各项绘画委托。该讨论首先将考察：从古老的教会赞助传统中如何发展出修士对湿壁画的委托创作；然后，它将进一步研究：在修士和普通信众的相互作用中发展起来的木板画系统；最后将要考察的是，意大利在 1200 年至 1350 年间兴起的广泛的赞助者网络中，托钵修会所扮演的角色。

教皇宫廷的赞助机制

从罗马帝国的灭亡到 13 世纪，其间所有形形色色的赞助传统，每个传统轮流着被中断或取代，没有一个传统像罗马教廷那样统一和持久。在 1225 年至 1280 年之间，教皇和枢机主教零星地为修士们的教堂的修筑和装饰提供支持，在 1250 年到 1320 年之间，一系列赦免和特权被颁布，进一步扩大了教廷所提供的间接支持。更为直接地，教廷的成员开始替从属于托钵修会的教堂发出作画委托。② 艺术赞助机制的传统可以追踪至 5 世纪，就此传统而言，教廷的重心主要集中在罗马的四座特级宗座圣殿（巴西利卡）。首先最重要的是拉特朗圣若望教堂和大殿——罗马的天主教总教堂；另外的几个巴西利卡分别为新的主教座堂——圣母大殿，附属于拉特朗大殿但位置更中心；圣保禄大殿；最后是梵蒂冈的圣伯多禄大殿——安置圣伯多禄陵墓的朝圣之地。③ 除此之外，还有大量的小教堂分布在罗马，教皇和枢机主教为它们定

① 托钵修会关于财富和外表的观念在下列文献中得到讨论：Moorman 1968，145，180—89，192—203，462，Braunfels 1969，240—46，Belting 1977，17—21 和 Little 1978，146—69。
② 例证参见：Wood Brown 1902，Orlandi 1955 II，418—70；Belting 1977，21—9；Nessi 1982，85—8 和 Riedl 1985，2—5。
③ 更多有关教廷和教廷艺术赞助活动的信息，参见：Langlois 1886—90；Moorman 1968，83—339，589—91；Grimaldi-Niggl 1972；Ladner 1970 II，53—349；Gardner 1973，1974，1975，1983；Belting 1977，87—97；Krautheimer 1980；Wollesen 1977；Dykmans 1981，25—74；Herde 1981，31—83；Nessi 1982，21—94，301—18，385—9；Hueck 1969，1981，1983 和 Kempers-De Blaauw 1987。

做装饰、陈设以及墓地——从简单的地面墓石到精致的墓葬纪念碑。

自从 12 世纪以来,教皇们加强了他们在意大利中部作为领主的地位;教皇国得以扩张,教皇政权发展出一种日益精细的管理系统。① 教皇不仅要求比世俗统治者拥有更高的宗教权威,而且要求领土权以及课税的权利,就像皇帝和王公那样。② 法律以及对既定法规的解释由教廷的法律顾问——宗规专家来制定。③ 为了替教皇所掌握的世俗权力取得历史合法性,宗规专家引用了君士坦丁大帝的捐赠一事,在一个文件中(该文件后来被证明是伪造),君士坦丁大帝为了感谢自己得到救治,在公元前 324 年将自己对罗马的统治权移交给教皇西尔维斯特,并且将自己的皇帝宝座迁移到新建立的城市君士坦丁堡。

教皇要确保其高于世俗王公的权威这一点在图画中清楚明了地体现出来。④ 教皇加里斯都二世(1119—1124)和英诺森二世(1130—1143)委派人在拉特朗大殿作画,来描述教皇对高于皇帝之上的权力的诉求。⑤ 拉特朗大殿中,创作于 1120 年代的湿壁画上的内容最说明问题,它强调了当时现任教皇拥有的权威与皇帝和反教皇派相对立,后者在湿壁画中一再地描绘成被一个安坐在巨大宝座上的教皇踩在脚下。后来,教皇把绘有相似内容的画作安进了四座大巴西利卡以及罗马诸多小教堂中,尽管这些画作在主题上并没有那么明显的政治倾向。它们采用了湿壁画和纪念碑的形式,有时候作为单个设计的不同部分相互关联。⑥

在第一个例子中,教皇按照皇帝的先例来进入艺术,先是模仿罗马皇帝,后来模仿宣称是罗马皇帝继承者的神圣罗马帝国皇帝。司空见惯的是,皇帝

① 讨论这些进程的文献有 Barraclough 1968 等。
② Ullmann 1949 和 Kantorowicz 1957 更为充分地讨论了教皇的意识形态。
③ 格雷先的原则被扩展成为格雷高利九世(1227—1241)、博尼法斯八世(1295—1303)和克莱芒五世(1305—1314)的教令集;我在这里对法律史文献按下不表,它们在这种关系中当然也很重要。
④ 这些王公包括康斯坦丁大帝、查理曼大帝、洛泰尔三世和"红胡子"腓特烈一世。
⑤ 见 Ladner 1970 II, 17—22, 和 Ladner 1941 I, 192—201。这些环形湿壁画虽已经消失,但依据后世的描述和草图,还是可以部分重现出来。此外,英诺森二世为特拉斯泰韦雷圣母教堂的后殿订制了新的镶嵌画,还让人在那里为他自己绘制了一幅肖像;见 Ladner 1970 II, 9—16。
⑥ 见 Lardner 1941—84 I-III; Hetherington 1979, 81—7, 117—23; Grimaldi Niggl。又可在 Kempers De Blaauw 1987, notes 3, 10—12, 15 中找到关于教廷赞助活动的更多文献目录。

经常把他们拥有的统治权带入他们所赞助的画作中，这些画作把他们描画为坐在宝座上，被朝臣和各种化身为人的美德所环绕。① 教皇沿用了这种传统绘画和装饰形式，一个恰当的例子就是在教皇经常会见贵客的接待室里绘制的湿壁画（约1246年），这个接待室就是圣科罗娜女修道院的西尔维斯特礼拜室。这些湿壁画显示西尔维斯特拯救了君士坦丁大帝；皇帝被描绘成佩有便携圣像，上面刻着伯多禄和保禄肖像，西尔维斯特接管了罗马世俗权威的情节被象征性表现为教皇皇冠、华盖和白马。教皇坐在华丽的马上，与此同时，皇帝却徒步带他进入罗马。

教皇辖区和各种修道会之间的权力平衡同样也被教皇翻译成视觉图像。英诺森三世（1198—1216）曾委托画家创作一幅画来描述教皇与本笃会之间的关系，该画在苏比亚克郊外的"圣穴"朝圣者女修道院，在教会创始人、修道院长和教皇本人的肖像之外，英诺森还加上了他的诏书，宣布他对本笃会的特权。扮演艺术赞助者角色的大多数教皇都把自己的肖像包括在装饰计划中；格列高利九世（1227—1241）在自己还是枢机主教的时候就让人绘制了自己的肖像，还把格列高利一世和圣方济置于周围。②

在整个13世纪，罗马的大教堂中的装饰被修缮并增补。教皇为了强化其权威，还让人绘制圣保禄从基督那里获得象征教皇权威的钥匙的图画。1280年前夕，卡瓦利尼为圣保禄大殿的中殿画了一系列画作；他在上面一排站着的44个圣徒和下面一排有教皇雕像的浮雕之间绘制了旧约中的情景。那些委托作画的人也出现在墙上，他们包括两个修道院院长，约翰六世和巴多罗买，圣保禄大殿的执事枢机主教吉安，以及教堂司事阿诺尔夫。③ 后殿的镶嵌地

① 可参见，如 Ladner 1984 III，321—69。
② 格雷高利九世跟英诺森都是同一个家族的后裔，也就是塞尼宫廷世家。见 Ladner 1970 II，68—72，105—111。这两个教皇的肖像均出现在圣伯多禄大殿的后殿中；见 Ladner II，56—68，98—105。
③ 见 Gardner 1971 和 Hetherington 1979，86—97。Cavallini 在完成了罗马工作之后，接下来执行枢机主教 Jean Cholet 在1289年的遗嘱中立定的委托，在圣塞西莉亚教堂中绘画，这项工程1293年才完工，最后安装的是祭坛的天盖——见 Hetherington 1979，40—41。在1290年左右，他应枢机主教 Bertoldo Stefaneschi 委托，为特拉斯泰韦雷圣母教堂创作了后殿镶嵌画（见上页注5）；这些镶嵌画包括描绘该枢机主教在祈祷以及他兄弟 Jacopo 设计的铭文。在1300年到1308年间，Cavallini 为该教堂绘制了后殿湿壁画，上面添加了 Jacopo Stefanischi，因为他获得了枢机主教头衔。

第一部分　托钵修会

板上绘有洪诺留三世（1216—1227）的肖像——一个正在做祷告的富有的萨维利家族成员。①

赞助活动在罗马得到巩固，在阿西西繁荣，并扩展到其他城市；在这个过程中，起关键性作用的封建家族是奥尔西尼世家。奥尔西尼家族的吉安（亦即尼古拉三世）曾担任教皇，从1277年起直到他1280年死去。他把自己的肖像画在圣伯多禄大殿的纪念碑上，以及拉特朗大殿的尼古拉礼拜室的墙上。② 教皇的侄子马特奥·罗索在1288年成为方济各会的枢机主教保护人，还成了圣伯多禄大殿的主神父；他借助拿波勒奥内·奥尔西尼家族的支持成功发挥了这些作用。于是，奥尔西尼家族在方济各会范围内，和圣伯多禄大殿一起在艺术赞助方面扮演了显要角色。③ 该家族的其他成员逐渐获得一些头衔如罗马参议员和罗马涅总督。④ 奥尔西尼家族的族徽被体现在方济各会的卡庇多宫的绘画中，由此，也铸造了阿西西与罗马的直接视觉关联。⑤

不同集团争夺在罗马及其周边地区的权势，奥尔西尼只是其中之一。作为竞争对手的科隆纳家族也在这一时期的艺术赞助中扮演了领导角色，比如说，通过阿斯科利的杰罗姆进行赞助，他是科隆纳家族的支持者而非奥尔西尼家族的支持者，后来成了教皇尼古拉四世。杰罗姆继波纳文图拉之后任方济各会的总会长；1278年成为枢机主教，1288年当上了教皇——第一个进入罗马教廷的方济各会士。⑥ 作为教皇，他在艺术赞助方面扮演了重要角色，在其修会与教廷之间，他的决策倾向于支持现有的罗马教堂。⑦ 在圣母大殿的后殿的镶嵌画中，尼古拉四世被描绘成与雅可波·科隆纳一起做祷告。他

① 见 Ladner 1970 II，80—91；关于其他肖像画与委托项目，可见 Ladner 1970 II 92—6。Honorius IV（1285—7）也出自 Savelli 家族。关于他的肖像可见 Ladner II，229—34。
② 见 Gardner 1973b 和 Ladner 1970 II，209—26。在 Ancona 人们还为他竖起了一座雕像，这种统治者的公开画像后来被 Boniface VIII 效法，出现在 Anagni、Rome、Forence、Orvieto 和 Padua；见 Ladner 1970 II，322—40。
③ 见 Huyskens 1906。
④ 关于这个关系网的更多信息，参见：Moorman 1968，179，195—6，295—313；Belting 1977，28，33，37，88—95；Borsook 1980，28；Dykmans 1981 II，29—31，59，61，63 和 Heuck 1984，173—4，200，注 2 和注 5。
⑤ 见 Belting 1977，89—90。
⑥ 见 Belting 1977，27—28。
⑦ 见 Langlois 1886—1890。

下令修整这座教堂，包括建造两翼耳堂，一个新的后殿以及墓葬纪念碑。在拉特朗大殿，他也让人把自己做祷告的肖像画在后殿的装饰上；在翻修过程中，他也在后殿的镶嵌画中为其修会的创始人阿西西的圣方济以及他的重要追随者帕杜阿的安东尼保留了一席之地。① 对这两个方济各会圣徒的描画令后来的伯尼法斯八世感到不快。他决定去掉这两个冒犯了他的肖像，据方济各会的传说，一次意外事件阻止了他这么做。②

方济各会在罗马获得了两个巨大的教堂，都由皮耶特罗·卡瓦利尼装饰。在阿拉科里的圣母大教堂，在阿夸斯巴达的马修的卧像之上有一个月形窗，卡瓦利尼在窗户上描绘了该枢机主教向圣母祷告，圣方济陪伴着他。③ 这个委托创作的绘画是为了纪念马修，他死于1302年，但这只是一个大的创作系列中的一部分，这个系列还包括在中厅建造一个三面环墙的僧侣唱诗班座席区域和两个高讲道坛，并且为富有的萨维利家族成员建造纪念性礼拜室。④

环罗马地区的教堂也受益于教廷艺术赞助的兴起。方济各会的圣徒画被逐步上升为主教、枢机主教乃至教皇的会士们引入教堂装饰。⑤ 只要这些赞助者在修会教堂的建设和装修中拥有巨大份额，方济各会的圣徒们就成为视觉图像所展现的一个重点。

可是，13世纪大多数具有纪念意义的装饰依附于既定的传统。艺术委托

① Nicholas IV 在 S. Maria Maggiore 教堂的赞助活动与支持他的 Colonna 家族的赞助活动紧密相关——见 Gardner 1973a 和 Ladner 1970 II，235—47。枢机主教 Jacopo Colonna 也被画在镶嵌画中。在他1297年被 Boniface VIII 免去大祭司的职位之前，他让人建造了两个祭坛，一个用以纪念 Nicholas IV，另一个则敬献给施洗者约翰，特别用于他自己将来的追悼仪式。他的侄子，红衣主教 Pietro Colonna 也埋在 S. Maria Maggiore 教堂的南侧耳堂下面。由 Jacopo Torriti 所制作的镶嵌画的题字上显示的时间是1295年。见 Ladner 1970 II，234—47，De Blaauw 1987，173，178，180，198—201。Nicholas IV 为圣约翰教堂所做的贡献包括耳堂、后殿、cathedra（主教宝座）和镶嵌画——这些也都是 Torriti 所作，他甚至还在1290年为教堂全体成员起草了新的法规；见 De Blaauw 1987，103，107，119。
② 见 Ladner 1970 II，240。
③ Acquasparta 的 Matthew 在1287年被任命为圣方济各修道会的总会长；Nicholas IV 在1288年将他任命为枢机主教，在1294年他出现在 Aracoeli，当时那里正举行 Louis of Anjou 的入会仪式——见 Hetherington 1979，59—62，119—21。
④ 见 Malmstrom 1973，1—65。这些墓葬礼拜室所在的教堂是 Capitolio 的 S. Maria 教堂；当它转变成方济各会教堂时，它被转了90度，增添了一个纪念性的侧阶。
⑤ 见 Ladner 1970 II，105—11。涉及的城镇有 Anagni，Grotta Ferrata，Subiaco，Viterbo，Orvieto，Perugia，Assisi 和亚诺河出海口的 S. Piero a Grado。

的方式、艺术家的地位以及所要呈现的图像都遵循长时间受人尊敬的传统。在这方面，无论画家还是修道会都不太重要。修士们发现教皇传统为创新提供了余地；他们利用这点，把新能量注入赞助活动中，他们的委托对艺术产生了主要影响。这种情况主要发生在离罗马较远的小镇，那些小镇没有太多要捍卫和赞扬的传统。革新在阿西西镇获得了决定性的驱动，最终席卷全意大利。

罗马教廷和阿西西的方济各会修士

1253年，在阿西西为圣方济各行祭礼两个月后，英诺森四世（1243—1254）发布一条诏书，授权修士资助他们教堂的建造与装饰。长达25年时间内，方济各会修士被允许把他们接受的施舍和捐赠收入用于委托艺术家创作。既定的特权形成了，为修士们在大范围内赞助艺术和建筑扫清了道路。①

尼古拉四世对阿西西的圣方济各教堂的关注仅次于对罗马巴西利卡的关注。他恢复了1253年发布的特赦；1288年他下令：阿西西的圣方济各和圣母大教堂应当用修道会收到的善款来保存、扩大和装饰，希望促使它们"展现建筑上的卓越性，以及对华丽装饰的推崇"。② 怀着这个目标他为上教堂的教皇祭坛捐献了大量物什，有法衣、祭坛正面的装饰、用于礼拜仪式的钱以及一只刻有方济各诸圣徒以及他自己肖像的圣杯。③

尼古拉四世的行为有助于巩固1210年以来日益增强的教廷与托钵修道会之间的联系。教皇们承认修士们是全职神父并将他们直接置于教皇的权威之下，无须主教的中介。一系列教皇诏书发布，授予修士们更多权利来举行弥撒、管理其他圣事、在教堂内传道以及敲钟；还有从经济角度来看特别重要

① 见 Moorman 1968，119—22 和 Belting 1977，22："Nos cupientes... dictam ecclesiam et nobili compleri structura et insignia praeeminentia operis decorari"。因此钱不得不被花在"in idem opus totaliter et fideliter expendendas prout ... cardinalis qui ordinis ... protector extiterit, ordinandum vel disponendum duxerit"。
② 见 Belting 1977，22，87—8。
③ 见 Belting 1977，23 注32（1289年为 ornamentum altaris ipsius apostolicae sedis 所作的 aurifrisium，以及1288年的其他捐赠）；也可参见 Ladner 1970 II，247—53。金匠 Guccio di Mannaia 在圣餐杯上所描绘的人物包括 Francis, Antony, Clare 和 Christ。

的事情——他们被授权发放赎罪券，用收到的善款来资助艺术创作。

阿西西的公社也为城市教堂和女修道院的日益繁荣做出了贡献。响应教皇的赦令，公社采取措施启动一个大广场的建设①，同时，公民、王公和高级教士开始向方济各会捐赠大量钱财。各种驱动力汇合在一起，在一百余年的时间内，造就了一个在陈设、装置和装饰方面完美无缺的教堂，其外观形成了一个令人印象深刻的整体。②

1260 年之后不久，博纳文图收到委托，撰写新的圣方济生平；最后形成了《大传记》和《小传记》，把圣方济的生活描述为以基督的生活为模范。博纳文图所写的内容是一个雄心勃勃的年轻人毫不妥协的行为，以及他放弃骑士的冒险生涯和商人的富有，选择了作为僧侣的一生。博纳文图处理这个内容的方式是把该故事中的革命性个人主义——尽管包含有棘手的元素——与教廷所鼓吹的保守的统治原则调和起来。博纳文图还撰写了一篇论文，总结了神学和主教的各种道德规范，为一个理想的文明举止提供了系统化的依据。③

圣方济的生平，他与教廷的关系，归于他名下的诸多奇迹以及他代表的诸多美德都在下教堂的墙上得以描绘。在 1260 年绘制的圣方济图像的对面，出现了基督生活的相似图景。下教堂的用途不仅是僧侣合唱团以及朝圣中心，还是方济各会士的殡仪教堂；数不清的纪念教友的墓石被安放在它的地板上。1290 年至 1315 年之间，地位较高的个别方济各会士希望被埋葬得离教堂最神圣的部分近一些，由此建立了他们自己的墓堂；出于这个目的，墙上被凿出洞穴，在约 1300 年，唱诗席的墙壁被推倒，以扩大唱诗席并且提供建材来建造新的礼拜室。④ 出于这种变化，人们决定在上教堂委托创作一个相似的、但更详细的环形湿壁画，作为新的朝圣中心。画作将对圣方济以及基督表示敬意，它们还见证了教廷和圣方济各会对此荣耀的分享。

① 见 Nessi 1982，385—8。
② 关于 Acquasparta 的 Matthew 捐赠装饰物一事，可参见 Borsook 1980，14—19；Nessi 1982，301—18，382—3 以及 Heuck 1983，192。
③ Smart 1977，263—93 抄录了湿壁画上的题字，Belting 1977，33—68 的注释中引用了方济各会的文本。
④ 见 Heuck 1984，176，182—7。

上教堂：修道会的历史

1272年，当契马布埃被要求出现在罗马圣母大殿，来见证一个官方文件的签署时，这个佛罗伦萨画家看到：教堂中描绘着保禄被斩首和伯多禄被钉上十字架的情景；后来，他在其他罗马教堂看到了相似的历史性再现。[①] 在大约1285年，他用这些场景来装饰建立在圣方济各大教堂中殿和两翼的教皇唱诗席，并且绘制了对圣母玛利亚和圣米迦勒的再现图画，该教堂的祭坛正是奉献给他们的。

契马布埃所接到的作画委托来自阿西西，是方济各会修士大会在1279年做出的决定。[②] 在这个集会上，人们被召集来讨论修道会的一般政策，主导教堂装饰的规则被一再重申；修士们强调了它们对西多会原则的保持，按照这个原则人们坚信：以玻璃窗、雕塑、绘画或者书本形式出现的任何装饰，如果含有过度的表现——无论在内容方面还是在尺寸方面——都是不受欢迎的。[③] 在这个时期——大致在1250年到1320年间，"有用"和"过度"之间的界线被激烈辩论；同时，人们仍然有可能用大量金钱来委托艺术创作。方济各修会的赤贫法则以及他们禁止过度奢侈的规章促使他们的修道会繁荣，但绝没有阻碍教堂的建造和奢华装饰。相反，规章制度倾向于鼓励捐献财物，用于资助艺术创作。

在大量普通信众和修士频繁光顾的上教堂的中殿，28幅画像被绘制来阐明圣方济的行为和道德原则，每一幅画配有一段源自博纳文图《大传记》的解释性引言。圣方济1182年出生于阿西西，是一个富裕商人的儿子。可是，他对自己家族及其社交圈的文化变得厌恶；他对那些急于掌握武力并攫取财富的人们毫无亲近之感。在25岁的时候，根据传记，方济开始过一种以贫困和虔诚为主要特点的简朴生活。

湿壁画介绍了历史和当代社会生活的各个方面。环形墙始于方济皈依的故事。阿西西中心广场上，人群中一个人跪在那个富有的年轻人面前，后者

[①] 见 Battisti 1967, 91。
[②] 见 Previtali 1967, 83—104; Borsook 1980, 29—32 及 Hueck 1981。
[③] 见 Braunfels 1969, 241—6。

正宣布放弃他的财产，包括他昂贵的衣服。第五幅画中可见，阿西西的主教带着这个年轻人进入他的保护范围，保护他免受其愤怒的父亲的伤害。在下一幅画中，英诺森三世梦见：在拉特朗大殿即将倒塌的时候，方济撑起了它，于是他被接纳于拉特朗宫。在 1210 年举行的公开的宗教会议上，教皇批准方济为其追随者所制定的行为准则。英诺森三世告诉方济：那些追随他的人应当剃发，这样他们才能作为宗教人士传播上帝的福音。在身着华贵袍子的枢机主教簇拥下，宝座上的教皇祝福了方济，后者现在看上去是一个新的修道会的领袖形象，身着独特的服装：由一根绳子围系的粗羊毛修道服。

方济实现社会和谐的努力被一幅画描绘出来，这幅画显示：他造访罗马之后，把魔鬼从阿雷佐驱赶出来，有的还伴有说明文字："魔鬼消失了，和平重现。"湿壁画的环形墙继续展示方济向苏丹传道，向阿西西周围的鸟儿传道，然后，再次回到罗马，向洪诺留三世传道，后者在 1223 年通过了正式法令，批准了修改过的方济各会教规。

某些图画的绘制致力于提高圣方济和基督的生平之间的相似性，比如说显示他获得了圣伤，显示他的升天。有一幅画画着：当圣克莱蒙哀悼其会友之死的时候，一个不信教的贵族使自己相信了圣伤的真实性。在他 1228 年被奉为圣徒之后，方济看上去像是格列高里九世。按照惯例，湿壁画的环形墙以一系列归于新圣徒名下的奇迹而告终。

很明显，在这一系列图画的策划中，历史的准确性服从于修道会里上层人物的愿望，他们与教廷保持密切联系并希望加强这种联系。方济的生平故事都是以一个教堂为背景展开的，这个教堂有着装饰华贵的正立面，内部是奢华的大理石结构——总之，这是一个与 1300 年代的教廷更相配的设置，而不是它所描述的方济的时代，亦即 13 世纪早期审判和仪式的需要导致了教会组织的建立，取代了口头和书面传道的传统，这种传统文献描述的是 1210 年到 1250 年间一个反对建立机构的兄弟会。方济被描述为教皇授权下的修道会的创立者，他自己也在宫殿中得到接见，他的追随者按照他们的规划建立了纪念性的教会建筑。因此，阿西西的圣方济上教堂壁画环的统一主题是新成立的方济各会与罗马教廷以及快速增长的公社的联合——在 13 世纪末叶；它使得教皇制度乐于关注它。（见图 2）

下教堂：赞助者和圣徒

罗马教廷的许多单个成员为他们在下教堂中的礼拜室定做装饰，就像他们的先辈们在罗马的各个教堂所做的那样。在对绘画主题的要求上，这些绘画整合了传统宗教条例与旨在提升个人自身形象的新方济各会理念和元素。指派人对下教堂的墓堂进行建设的神职人员包括拿波勒奥内·奥尔西尼、特奥巴尔多·旁塔诺——阿西西的方济各会主教——以及枢机主教蒙特弗瓦勒的让蒂耶·帕尔提诺，他们三人都属于富贵家族，在罗马和阿西西之间拥有地产。在教堂东侧耳堂建造的礼拜室里，拿波勒奥内和吉安·葛塔诺·奥尔西尼委托创作了他们自己礼拜圣尼古拉时的肖像，这礼拜室也正是奉献给他的。在一个早期版本里，这些画作中还包含有一大群高级修士，他们属于有影响力的奥尔西尼家族。① 拿波勒奥内·奥尔西尼枢机主教还以圣约翰的名义建造一座墓堂，但它的装修却并未完成，因为他去了阿维尼翁，他后来被安葬在圣伯多禄大殿。

就在圣尼古拉礼拜室完工之后，大约1308年，人们在马大拉礼拜室中绘制了湿壁画，这个工程是庞塔诺委托的，他是泰拉奇纳的前任主教。这个主教辖区坐落在那不勒斯王国境内，后来由安茹的罗伯特统治，后者的艺术赞助活动扩张到了阿西西。庞塔诺被描绘成正在向马大拉的圣马利亚以及阿西西的守护圣徒——圣鲁菲诺——祈祷。②

枢机主教让蒂耶·帕尔蒂诺——一个来自蒙特弗瓦勒的方济各会士所兴建的礼拜室所动用的教会基金比任何其他地方都更多。让蒂耶主教作为匈牙利的外交使节为安茹宫廷效命，在他返回的时候，他被委派监管教皇财宝的运输，从临时存放地——圣方济各墓葬教堂运送到阿维尼翁。在这个旅程中，他经过了锡耶纳，并且在卢卡意外死亡。他的追悼仪式在蒙特弗瓦勒举行，在圣方济各大教堂，以他的名义修建了两个礼拜室。教堂的守护圣徒圣马丁——让蒂耶把自己的主教头衔归功于他——的生平也被西蒙涅·马尔蒂尼

① 见 Borsook 1980, 28 及 Hueck 1984。
② 见 Borsook 1980, 14—19。

描画出来，他还画了许多方济各会圣徒，包括安茹王朝的路易斯——那不勒斯王的兄长。路易斯死于1297年并在二十年后被封为圣徒。艺术家的另一幅作品显示了他的保护人在做祈祷，那是一幅饰有让蒂耶盾形徽章的肖像。①

另一个锡耶纳艺术家皮耶罗·洛伦泽蒂在两翼耳堂的拱门和墙壁上绘制了耶稣生平画像，在西侧描绘了他的年轻时代，在东侧描绘了他的受难。当这些画作完成之后，乔托的学徒们开始在教堂十字交叉处的拱顶上作画。②在唱诗席祭坛之上的穹顶上布置着许多图画，用来阐明方济各会关于贫穷、圣洁和守规的诸多美德，最高处是神圣荣耀加身的方济本人。描绘守规的图景上显示出修道会三个不同分支的代表人物，这三个分支分别为方济各会（守规派）、佳兰会（第二会）和第三会——有时也叫"在俗兄弟会"。

唱诗席壁画作为一个整体进一步阐明了教会当局已经认可的革命性的修道会主题。③ 在拱顶上，我们可以看到在一个跪着的枢机主教（估计是拿波勒奥内·奥尔西尼，尽管也有可能是雅科波·史蒂芬尼斯基）旁边有一个人像；两个人像都在对图画中所描绘的信念表示忠诚。④ 那个站着的人像可能是安茹王朝的罗伯特，在他的主办下，1316年召开过一次修道会的全体修士大会。这次会议被证明对修道会以及阿西西的艺术赞助机制有重大意义；修道会的新领袖被选出，并且，约翰二十二世（1316—1334）决定修订教规，特别是跟修士们习俗、教堂建设相关的戒律以及备受争议的方济各会的戒律——尤其是那些关于圣洁、贫穷和守规的条款。新教皇指派一个委员会来调查有争议的修道会，但只达成一个临时的妥协，教皇甚至签署一项声明特别赞扬了方济各会的三条理念。⑤ 短时间内，教皇和修道会之间存在着妥协

① 见 borsook 1980，23—9。
② 见 Previtali 1967；Belting 1977，107—234 及 Heuck 1981。
③ 我们可以确定此作品的创作年代为1317年左右；这已被现存的有关当时委托活动的数据所证实，另外，这些画像也与当年的法律相符。见 Moorman 1968，307—29；有关三个不同分支可见205—25 及 417—28。
④ Jacopo Stefaneschi 在1317年是掌握实权的枢机主教，同样，他也参与做出妥协的授权活动，他的告解神父是方济各会成员。见 Dykmans 1981 II，37，62—5，68——此处还涉及 Napoleone Orsini——Kempers-De Blaauw 1987，注39。1313年，Clement V 作为一个温和派，却在精神方面赞成严苛的戒律，通过发布诏书，强调贫穷和服从等原则来压制修道会内部的矛盾。
⑤ 见 Moorman 1968，311。

的精神——在属灵派和住院派之间,也就是修道会更严格的支派与更温和的支派之间也存在着妥协。妥协精神反映在圣方济墓上的绘画所描述的主题中:它们把修士们的注意力引向方济各会关于贫穷、圣洁和守规的三大理念——这些理念至少在很多年内是方济各会和教廷共同持有的。

1319年夏天,阿西西赞助绘画艺术的慷慨的资金流突然中断了。下教堂中许多作品都没能完成,画家跑到别的地方去找工作。9月出现了皇帝党员暴动,其间教会的财产被盗窃;主教被迫逃亡,修道会遭遇了进一步的内部分裂。① 在这个节骨眼上,教皇约翰二十二世更为清晰地表达了对方济各修道会的不满,他在1336年颁布法令,法令中,有些1317年未被触动的有争议的方济各会理念消失了。②

迁移到阿维尼翁之后,教廷难以维持它和阿西西的联系。在长达7年的时间内,教廷、托钵修道会、新兴公社和一些有权势的封建世家组成的联盟曾维持了一个宏大的艺术赞助网络,但在此之后,这个联盟失去了它对拉丁姆和翁布里亚两个地区的统治权,丰沛的源泉枯竭了。几十年之后,艺术赞助体制才得到复苏,这些年中诞生的创新的案例难以复原。可是,已经实现的效果是巨大的:人们在阿西西所做出的绘画委托影响了整个意大利教堂内的工程。

托钵修会教堂和图像的传播

在14世纪的前40年间,方济的生平,以在阿西西的绘画为原型,荣耀了数十个意大利教堂的墙壁。这些画作一般出现在圆形后殿,又称作"大礼拜室"。③ 在几乎每个城市都可以见到详尽的历史性影响,它们所描画的不仅有方济的生平,而且经常有阿西西的佳兰、帕杜昂的安东尼以及安茹的路易

① 见 Moorman 1968, 311—13。
② 见 Moorman 1968, 326。
③ 在下列城市中出现了这种绘画:Naples, Rome, Rieti, Todi, Sienna, Pistoia, Florence, Castelfiorentino, Gubbio, Rimini, Ferrara, Padua, Verona。见 Ghiberti-Fengler; Vasari-Milanesi I, 尤其是在《乔托传》中,以及 Blume 1983 中。参与这些绘画工程的乔托的学徒们的名字也出现在 Vasari-Milanesi I, 402, 405, 450—51, 626。

斯的生平。① 比如说，在锡耶纳，一幅画展示了因那不勒斯王的出席而获得荣耀的公开的宗教议会；关注的焦点在方济各会士安茹的路易斯身上，当时他正被教皇承认，新提升为图卢兹的主教。

在 13 世纪和 14 世纪，描绘方济各会圣徒的历史性图景与描绘耶稣生平、基督徒圣约翰、圣母玛利亚以及早期基督教圣徒的图景并置在一起，这是很常见的。在这种叙事上的循环之外，还出现了无数特定修道会的圣徒的等身画像，画中经常还有绘画委托者本人，跪在圣徒面前以示虔诚。②

委托画家为一个教堂作画，这个决定的产生不是单方面的。修道会等级制度内地位不一的各修士与罗马教廷保持着密切的联系。这是保护人枢机主教的责任，他是修道会中两个最高领导人之一，另外，还有其他成员以其地位而得以与教廷自由沟通，他们上升为主教、枢机主教乃至教皇。更有甚者，方济各会的保护人以及他们与道明会对等的领袖——院长和副院长——都受地区神父的监管。这种结构保证教廷有一定的影响力，来决定艺术委托的性质。

托钵修道会实际上被描述为比以往的修道会团结得更紧密，与此同时，修士们拥有前所未有的更大的活动性。有很多机会让修士们进行思想交流，比如访问、外交委任、宗教议会、选举教皇以及修士大会，并且，当日常中主要事务完成之后，艺术委托活动在修道会的事务日程上就会排在很前位置。修道会中不同地位的修士之间的网状交流体系为一个朝着各方面延伸的艺术赞助体系提供了活力。

当方济各会通过教堂绘画来赞颂其圣徒的时候，道明会、加尔默罗会、圣母忠仆会和奥斯定会也开始仿照他们行事。这些修道会只是在不那么宏大的范围内投资于纪念性叙事壁画的创作；在这方面，方济各会依然是佼佼者。其他的这些修道会，特别是道明会，更倾向于为其教堂委托创作各种木板画。

要发掘出湿壁画委托创作时的原初背景已经非常困难，可是，涉及木板画，问题就要再复杂很多倍。导论中提到我们的知识中存在空缺，该问题在

① 见 Blume 1983，81—6。
② 关于那不勒斯及其周边地区，可参见 Bologna 1969，115—286。

这里体现得非常明显。这不仅是因为许多作品已经遗失，并且几乎所有保存下来的作品也已经被搬移并且各个组成部分都被肢解。问题主要由这个事实造成：原本的教堂内部已经被重新修缮并布局，最初通行的宗教仪式也已经被极大地取代。文字信息来源都是残篇，可有时候，当它们与如今更方便获得的那些资源放在一起，这些档案材料所带来的结论与流行的思想流派截然相反。① 在现今的学术界，人们往往着力于对艺术与权力关系中存在的一般问题进行解析，把它们分成一系列独立的点。这样做我们会发现：某些得到发掘的关键问题在类型上主要是考古学式的。我们想要了解的却是托钵修会内部是怎样组织运行的。我们要考察出木板画自身的主题、尺寸和比例，以及它们在这些教堂里被安放在何处。在这种背景下，我们想努力找出：是什么人对其进行了创作委托或做出指导，社会中哪部分人真的欣赏这些画作，这些画在发挥什么样的功能。通过回答这些问题，我们将进一步理解：那使得木板画艺术得以繁荣和多样化的艺术赞助机制，其动力何在。

① 关于木板画放在哪里，它们发挥什么样的作用，这些问题得到的关注太少。大多数出版物按照画家来给画作分类。Hager 1962, Cannon 1982 以及 Van Os 1984 集中讨论祭坛画形式的发展史，但他们极少关心不同类型木板画在不同地方的运用。这种文献给人造成的印象就是：以祭坛画为基础，多少存在着一种线性发展。

木板画的新系统

从神圣到世俗：一种空间等级

"教堂分为三个部分：第一部分是僧侣唱诗班席位或礼拜室，它与普通信徒隔离开来；然后是普通信徒的唱诗席，属于教堂的第二个部分；第三个部分，在最前面，是妇女教堂，那里树立四个祭坛以及为前来做礼拜的虔诚妇女准备的座席"。① 这是佛罗伦萨道明会修道院院长圣马克对其教堂内部大致分区所做的描述，这种描述本该很好地体现在佛罗伦萨道明会主教堂——新圣母教堂。② 新圣母教堂中殿的右角有一个祭坛隔板（被称作"墙"或者"桥"）：这是个纪念性的建筑，沿其顶端展开一个长廊，全部由抵着石墙、靠柱子支撑起来的拱顶构成。③ 要进入长廊，人们要从管风琴下方的女修道院门口登上一道台阶。这种建筑有利于讲道台的布道和唱诗，它也可以被用作宗教演出：在天使报喜节或者升天节，人们可以看到木偶或者演员通过绳

① 见 Morcay 1913，13；这个说明出自 Cronaca del Convento Fiorentrino di S. Marco 紧靠1457年的条目中。
② M. Billiotti 的说明出现在 V. Borghigiani 的 18 世纪 Cronaca 中，这一说明的大部分见于 Orlandi 1955II，397—404。Billiotti 的 1586 年说明意在记录 1556 年 S. Maria Novella 教堂内部被重新布置之前的情况——见第四部分。
③ 关于这些重建，见 Hall1979，1—6 及其注释3—5 中的参考文献，注释3—5。也可参考 Wood Brown1902，66，114—44 和 Hueck 1984，176—80，其中也提供了其他例证。

子在那里飞翔。长廊里有许多小礼拜室，在它下面也有：安着祭坛的小房间，每个都是保留给某个兄弟会或者大家族来使用。

祭坛墙的门开向普通信徒的唱诗席，墙后安放着僧侣唱诗席，由高达两米的墙环绕。① 在这些墙内，唱诗席的门两侧各有一个席位，是给修道院长和副院长保留的，唱诗班的座椅面对着它们展开，另外还有两个讲经坛：一个用于弥撒和轮唱赞美诗，另一个用于读经，讲述圣徒故事和殉教史——一本记载僧侣和修道会捐助人之死的书。在中殿唱诗席与长方形大礼拜室之间的边界处，有一个巨大的石砌讲坛，僧侣们和那些尚未任命的平信徒修士在此听讲。② 内有主祭坛的大礼拜室是僧侣们举行弥撒仪式的地方；在相邻的礼拜室里也举行弥撒，其中最重要的是挨着主祭坛的那个礼拜室。由此，教堂被区分为许多部分，这些部分反映出从教堂门口向内的发展，引导人们从外面的世俗世界走入最为神圣的地界（见图3）。

中殿里的僧侣唱诗席——跟我们在适当时候还会提到的教士唱诗席一样——有三个功能：第一，也是最重要的，它是宗教团体集会的地方，一天多达七次，进行祈祷和唱诗。有时候，从清晨到晚上，这里会举行日课，僧侣们面对面列队站立或坐着；第二，每天在主祭坛上举行弥撒，包括僧侣唱诗席和大礼拜室：在宗教节日，这个弥撒仪式会格外隆重；第三，纪念性的葬礼仪式会为修道会死去的成员举行：僧侣们会为他们的安息做祷告，纪念他们在修道院的贡献。这些仪式通常会采取弥撒的形式，代表某个特定机构，有时也会诵读殉教史。唱诗席的所有安排——它的座位、讲道台和祭坛以及用墙壁、门和通道来划分的更大构造——都是为了适应这种三种不同的仪式而设计，这些仪式定期由修道院的神父来主持或者为他们而举行。③

在普通信徒的中殿和僧侣唱诗席之间，许多地方都有神龛。比如，在新圣母教堂内的"妇女教堂"和普通信徒唱诗席之间的墙边供着受祝福的乔瓦

① 见 Orlandi 1955 II, 401, 403。
② 见 Orlandi 1955 II, 403—4。通过镶嵌胡桃木板等对教堂内部进行装饰，这种技术1350年以后才出现，但是教堂内部分区所遵循的却是13世纪末14世纪初设定的模式。
③ 见 Orlandi 1955 和 De Blaauw 1987, 26—45, 137—41, 207—10, 356—9, 364—9。

尼·萨勒诺——修道院创始人——的神龛，在其面前供奉有大量虔诚的祭品。[1] 在教堂更深处，唱诗席墙边是另一处敬拜之所，纪念的是道明会的圣徒维罗纳的彼得；他的肖像被赋予神力，存放在圣体盒内。[2] 他在1252年前往米兰途中的森林里遭袭致死，一年后被追认为圣徒。后来建立起了第三个纪念性神龛，纪念另一个道明会圣徒文森特·费勒。

神龛和画像的摆放位置至关重要。当我们谈论托钵修会教堂的内部空间的时候，我们实际上是在分析诸多不同的空间，从艺术委托的视角来看，这也构成不同的状况。那里有普通信徒的区域以及"妇女教堂"的区域，它们是与传统修道院教堂相当不同的新事物，设置着供奉修道会以往圣徒遗物的祭坛，供信众拜祭。教堂里往往还有一个中间区域，主要是用来安放普通信徒的唱诗席，主要由一堵带有一个或两个讲道台的单墙——有时候也由一堵完整的墙壁围成。最后，一个通常被称作"上教堂"的空间内，有着僧侣唱诗席和对面的大礼拜室。有圣徒遗物的世俗祭坛、普通信徒唱诗席以及僧侣唱诗席都要求区别对待。教堂的其他区域——许多附属礼拜室，以及其他诸如教士会议室和圣器室的额外空间——将在后面的章节与佛罗伦萨的主要艺术赞助世家联系在一起进行阐述。

人民的圣徒

按照传统，圣徒们一般安葬在祭坛下的地穴中。[3] 此外，灵柩也可能被置于唱诗席的柱顶上，或者由锦缎悬挂起来。但是，当托钵僧们增加了神龛数目的时候，他们也设计了新的方法在唱诗席外面安放圣徒的灵柩，使得它们比安放在地穴或者唱诗席中更容易为普通信众接近。

阿西西的下教堂中的情况可以说明这一点。在这个教堂的僧侣唱诗席区域，祭坛——图画显示它笼罩着纪念性的华盖——下面安放着圣方济的墓

[1] 见 Orlandi 1955 II, 398。
[2] 见 Orlandi 1955 II, 403—4。
[3] 历史上有过许多环形地穴，比如罗马旧圣伯多禄大殿中的地穴，还有许多更大的地下墓穴，如锡耶纳大教堂；关于这些请参见第二章的最后一节以及第二部分第二章的第一节。

穴。① 普通信徒只在特殊的情况下获准接近祭坛，通常隔离墙上的门是关闭的。走进教堂的普通人所看到的只是一堵两米多高的墙壁，它的上一层有个祭坛、一个画上去的十字架、一个管风琴和一个石头讲道台。② 我们了解到1253年这里发生过一次意外事故，在一个布道集会上，这个讲道台上的一块石头松动了，砸向人群，严重砸伤了一位妇女。根据博纳文图的记录，由于教堂守护圣徒的神奇介入，她被救活了。③ 从这个传奇的描述中，以及从其他教堂所提供的信息，我们可以推断：那时，普通信徒可以看到一个献给方济的祭坛——该祭坛饰有木板画，画着圣方济的等身画像，两侧还写有他的生平事迹和那些归于他名下的奇迹。

从大概1228年起，这种模式——圣徒、生平事件和奇迹——在整个翁布里亚和托斯卡尼的方济各会教堂中得到再现，在数十幅木板画中，方济各会和其他修道会如佳兰会和道明会的圣徒都得到描绘。（见图4）④ 这些木板画通常很高但并不宽（跟上一段所提到的那幅不同），经常超过两米高但却顶多只有一米多点宽。不管它是什么形状，它都是经常为圣骨匣定做的一种木板画，并且，作为圣骨匣的实际组成部分，它往往还要跟上面的锁和盖子相匹配。⑤

要对这类圣徒站在中央、周围环绕着叙事性场景的木板画进行讨论，锡耶纳提供了很好的出发点。托钵修会教堂还经常作为牧区教堂发挥作用，锡耶纳的百姓到唱诗席区域像敬拜圣徒一般敬拜其死去的优秀的——经常被美化的——公民同伴。⑥ 比如说，在圣多米尼克教堂内就划分了一个特殊区域，以供人们向安德里亚·加莱拉尼——一个银行家的儿子以及在俗修士——做

① 见 Hager 1962 fig. 86, 128—33。
② 见 Hueck 1984, 174, 194—6。这个作品是由来自 Rome 和 Umbria 的工匠制作的；见 199 页。
③ 见 Hueck 1984, 173。
④ 最早关于方济的祭坛装饰可能制作于他被追封为圣徒的当年，亦即1228年。我们所知道的最早的例子就是 S. Miniato al Tedesco 教堂中的祭坛装饰，在这之后是1235年由 Bonaventura Berlinhieri 在 Pescia、Pistoia、Florence、Assisi 和 Orte 制作的祭坛装饰。见 Hager 1962, 94—7。
⑤ 值得注意的是：并非只有托钵修会才委托艺术家创作这种木板画。见 Hager 1962, 88—108（其中也例举了没有附加生平场景的圣徒画像）。其他被画成立像、两侧画有其生平和奇迹的圣徒有 Peter、John、Zenobius、Mary Magdalene、Gemignanus 和 Miniatus。
⑥ 见 Vauchez 1977 和 Bowsky 1981, 261—5。

祷告。他死于1251年，约20年后一尊雕像竖立在他的墓上，配有画了画的挡板：挡板外侧画着新的圣徒，刻有"圣安德里亚"字样，伴有四个虔诚的基督徒，一个朝圣者。内侧描绘着加莱拉尼在贫穷的公民同胞间分发礼物以及他敬拜十字架上的耶稣。他头上画着修道会的老圣徒们：天佑的雷金纳德、圣多米尼克以及圣方济。① 这个神龛的重要性被这样一个事实所强调：1274年其拜访者被授予赎罪券，这种重要性也被1330年左右的维修热情所巩固——维修工作包括绘制新的巨大的木板画来表现加莱拉尼及归于他名下的诸多奇迹。②

锡耶纳的其他教堂也为这种当地圣徒的敬拜提供方便：圣母忠仆教堂为锡耶纳公民乔瓦奇诺·皮克罗米尼修建了这样的纪念碑，再现了他的生平事迹以及被认为是他所带来的诸多奇迹。③ 在圣方济各大教堂有一个为皮埃尔·佩蒂纳奥竖立的纪念碑，它是造墓者和但丁提到过的第三修道会的成员；1296年，市民公社捐献了40支蜡烛用来纪念这位杰出的公民。④

锡耶纳的圣阿戈斯蒂诺教堂也值得我们关注，这是唯一一座我们可以得到清楚档案，定位圣徒祭坛画的安放位置的教堂；它里面有阿戈斯蒂诺的墓以及一个以他的名义竖立的祭坛。⑤ 纪念他的节日显然至少早在1324年就有了，因为那一年城市税收官募集资金用于资助这个纪念活动的记录保留下来

① 见 Stubblebine 1962，69—71 和 Torriti 1977，35—6。同一个画家创作了一副类似的 Clare 途经 Saracens 的画像，还描绘了 St Francis 受圣伤，以及 St Bartholomew 和 Alexandria 的 St Catharine 的殉教。见 Stubblebine 1964，21—3。
② 这幅木板画是在 S. Pellegrino alla Sapienza 被发现的。这是 Bossio 在1575年（转引自 Stubblebine 1964，69）所描绘的纪念碑，而不是那座更古老的纪念碑。埋有 Ambrogio Sansedoni 遗骸的纪念碑可能就在旁边。因布道而著名的 Sansedoni 死于1287年，那年公社为举行纪念他的仪式而捐助了一笔钱。见 Vauchez 1977。
③ 雕塑的碎片表明在 Sienna 的 Pinacoteca 中能够发现 Giovachhino Piccolomini。1320年公社向圣母忠仆会修士捐赠了蜡烛，在1328年到1329年，对新圣徒的礼拜活动出现在了 Consiglio Generale 的日程表上。见 Vauchez 1977。
④ 见 Vauchez 1977，759。该纪念碑包括一座坟墓、祭坛和祭坛上的天盖。Pettinaio 死于1289年。亦可参见 Moorman 1968，191，223—4。
⑤ 按照描述，坟墓安置在唱诗席区域墙边的妇女礼拜室内，该墙即"muro di mezzo"或"il tramezzo o vero muro"。见 Riedl 1985，23 注解306 和25，162。该书25页的注解319以及162页的注解19所引用的文献对于了解14世纪的"muro di mezzo"是非常罕见的。

了。① 纪念碑被安放在惯常的位置,在"妇女教堂"里挨着唱诗席墙壁的地方。在 1324 年到 1329 年间,在其灵柩两端,西蒙涅·马尔蒂尼绘制了他作为"新奥古斯丁"的生平图景,显示他成功地放弃了政治生涯,选择向奥斯定会效忠并被任命为神父。② 祭坛画描绘了阿戈斯蒂诺·诺维洛死后出版的书中所述的奇迹,在一个人的等身肖像——那是一个忧思者的形象——耳边飞翔着一个天使,轻声告诉他那些需要帮助的人的消息。从附属的图画中可以看出:这个圣徒以敏于救助各种人群而闻名——无论是小孩还是武装骑士:第一幅画描绘他帮助了一个孩子的母亲,她尽管奋力用一根棍子自卫,依然被一只狂吠的狗咬伤;第二幅画描绘他营救了一个从摇摇晃晃的木头建筑物上坠向地面的孩子,在另一个场景中,心怀感激的父母拥抱着儿子并向阿戈斯蒂诺祈祷。圣徒右侧的第一幅图案描绘了他营救了一个在锡耶纳南部山区从马上摔下来的骑士。最后第一幅图案也是关于小孩的,这次它描绘了一个躺在床上伤病痊愈的婴儿,其家庭决定小孩长大后要加入奥斯定会,以此表示他们的感激之情。③(见图 5)

 这些例子都展示着这些圣徒带来的奇迹所发挥的作用,它们表达着某些超出人类能力甚至理解力的东西。医院的医生经常被证明是无能的,病人及其家属把特殊能力归于那些已故的生活杰出的人。存在着一种直接方式,表现出在百姓生活中对杰出公民的纪念方式,美化了他们对疾病、意外以及死亡的体会。这些圣徒们扮演了圣母玛丽亚一样的角色,对他们的崇拜提供了表达希望和恐惧的途径,人们相信他们能解决常人所无从知晓的问题,并且拥有改变命运的能力。④ 人们对关心和爱护的强烈需要与他们彼此之间满足

① 见 Vauchez 1977, 360。
② 见 Riedl 1985, 89, 210 和注解 62—4, 251—3。Bossio 的用词与提到 Gallerani 纪念碑时的用词大多一致。在 Sienna 以外,还有很多这种献给本地圣徒的纪念碑的例子。
③ 见 Contini 1970, 96—7。
④ 这也很好地记载在 *Cronache Senesi*(尤其是 201—203)对献给圣母的祈祷文的说明中,见下文。例如:"Vergine gloriosa reina del cielo, Madre de' pecaroti, aiuto degli orfani, conseglio delle vedove, protetrice degli abandonati e de' misari";"Voi signori citadini sansei, sapete come noi siamo racomandati a re Manfredi; ora a me parebbe che noi ci diamo in aver e in persona tutta la citta e 'l contado di Siena a la reina…";"Vergina Maria, aiutaci al nostro grande bisognio: liberaci da questi malvagi lioni e dragoni che ci vogliano divorare"。

这种需要的有限性之间存在着鸿沟，归于圣徒的诸多奇迹弥补了这条鸿沟。因此，当有能力的医生短缺的时候，信仰就会扎根，相信奇迹能治愈病痛；当军队被认为软弱无力的时候，人们就会普遍相信：通过祈祷的力量能让军队变强大。

对于高尚公民如阿戈斯蒂诺·诺维洛的崇拜不仅是修道会的事情，它也构成公众生活的一大部分。当奥斯定会募集资金来资助以圣徒之名举行的庆典时，市政议会给予了必要的支持，肯定了他们的决定，指出阿戈斯蒂诺的伟大仁慈：他以其对锡耶纳的圣心和爱护，为该城做出了许多贡献；他在天堂的护佑促进了锡耶纳的和平。这就是公社的实用主义逻辑和理论，最终，公民代表们决定推动对圣母玛丽亚以及传统圣徒和五个新圣徒的崇拜。①

对圣徒的崇拜因此在公民公共生活中扮演了关键性角色——锡耶纳当然只是例子之一。为这种崇拜而建立起来的神龛，每个都有一个祭坛，圣徒的画像，他或她的生活场景以及死后所带来的各种奇迹——经常都画在一个祭坛画中——经常还伴有一个灵柩或者圣骨匣，这成为托钵修会教堂的一个普遍标志。这些纪念性神龛有时候被嵌在唱诗席的墙壁上，有时候在大墙上，有些教堂里有许多圣徒纪念神龛，比如在内室的门两侧各有一个。② 这种祭坛在促进捐助方面发挥了巨大作用，促进了修道会基金的增加，由此资助了节庆并且为教堂购买了更多物什，比如圣徒画像。③ 修士们的投资和原则获得了回报，他们的个人以及集体贫穷方便了他们获得馈赠和捐献，但他们也因此为世俗的崇拜方式打开了方便之门。④ 在宗教节日中，神父们会抬着便

① 见 ASS *Consiglio Generale* 107，fol. 33v—41v，70v—74v 和 Vauchez 1977，它们引述了要求补贴资金并进行商讨的文献的主要段落。
② 见 Vasari-Milanesi 1，365，其中提到了两幅相邻的木板画，一幅画的是 Catherine（与 Hager 1962 图 134 一致），另一幅画的是 Francis，"nel tramezzo della chiesa, è appoggiata sopra un altare" 在 Pisa 的 S. Caterina 教堂中。他继续描述道，"in Bologna...una tavola nel tramezzo della chiesa, con la passion di Cristo, e storie die San Francesco"。Sienna 的 S. Agostino 的清单给人留下的印象是：献给 Catherine 的祭坛紧挨着献给 Novello 的祭坛，两者都明显不同于女修道院的祭坛，也不同于它们旁边的另外两个祭坛；见 Riedl1985，237—8。
③ 见 Vroom 1981，127—8，173—7，187—9，2—7。这些文献都给出了有关各种教堂中这种情况的数据。
④ 试比较 Moorman 1968 和 Little1978，19—41，184—217。

携的圣物绕街游行,以此鼓励普通信徒上教堂,并且激励他们做出额外的捐助。① 修士们可以把所有收入运用好,反过来扩大对普通信徒的服务,与此同时也加强他们自身地位。

就那些以圣徒画像为中心的木板画而言,很明显:它们首先是功能性的而不是装饰性的,也不是为了唱诗席祭坛而作。② 它们在世俗祭拜活动中扮演了主要角色——既在当地社区中,也在前来朝圣的人们的关注中。后者对朝圣教堂——比如阿西西的圣方济各大教堂——以及朝圣者途经的那些教堂而言有着特殊的重要性。当地百姓会在不同情况下前来面对圣徒画像:在这里,他们立下苦修的誓言或者祈祷疾病得以痊愈;在这里,他们赢得赎罪券并带来他们的捐献。托钵修道会在这些活动中扮演了关键角色:修士们负责对出身于城市牧区的新圣徒做大规模引进,也负责保证普通信徒在他们教堂内的崇拜活动与越来越多的宗教绘画关联在一起。

为世俗唱诗班座席区域创作的纪念性木板画

僧侣唱诗席与普通信徒唱诗席的分界处是安放一幅绘画作品的最佳位置,那里最容易引起人们的注意。实际上,其他更大的木板画也似乎很有可能安放在这个位置。事实上,有证据表明:这个位置最初被一些作品覆盖,比如说杜乔的圣母木板画,又被称作《宝座上的圣母与圣婴》(见图6)。

这幅名画是佛罗伦萨一个唱诗团体的成员委托创作的。在1285年4月15日,这个兄弟会的负责人,"以其作为替上述兄弟会工作的主事人和办事员,授权杜乔·博尼塞纳这位来自锡耶纳的画家为上述社团在一幅硕大镶板上绘制最美丽的图画,以此表达对神圣而光荣的圣母玛利亚的崇敬……"③

这个献给圣母宗教画像的兄弟会成员介于普通信徒与僧侣之间。他们既不是神父也不是修道院成员;但有些是第三会员,亦即"第三修道会"——

① 关于圣徒遗物和捐献品,见 Vroom 1981,123—42,177—80。
② Hager 1962 和 Van Os 1984 持一种不同的假设。他们把祭坛画的发展与主祭坛的装饰传统相联系,把 paliotto 和 antependium 作为他们的出发点。他们的主张是:这些装饰都被放置在祭坛上,因此它们充当了祭坛画的雏形。
③ 见 White 1979,185—7。

在修道院外生活的一个平民兄弟会的成员。他们按时分享教堂生活，他们也会利用隔离墙处的走廊来进行唱诗和戏剧演出活动。在平民唱诗班中，他们负责歌颂圣母，以此获名"赞颂派"。①

比一般的平民宗教团体更有规律地参加弥撒、忏悔与交流，这个兄弟会的成员们除了贡献面包和酒，还为主祭坛贡献蜡烛。他们努力赢得诸如谦卑和耐心等重要美德，并且做着慈善事业。在教堂里，除了利用平民唱诗席，他们还有属于自己的礼拜室。②

这个平民兄弟会用一个叫里修乔·普契的人——他是新圣母教堂教区的居民，也是赞颂派成员——所留下的财产资助了一些木板画的绘制。他在1312年起草的遗嘱指示兄弟会的主事人向教堂司事提供灯油，"给耶稣受难像前的灯……由卓越的大师乔托所画"并且"给大型木板画前的灯，它绘制了神圣的圣母形象"。③ 普契也留下赠品，用于为他和他家庭所作的弥撒活动，他还向其他托钵修会教堂提供了捐助，他还把乔托所画的一幅耶稣受难像和一笔资金捐给了普拉多的道明会。④ 兄弟会留下的记录中记载了按照普契的遗愿所购买的灯油，新圣母教堂的三盏灯也被提及：一盏是给圣母的，一盏是给耶稣受难像的，第三盏是给主祭坛的。⑤ 记录表明：圣母、耶稣

① 见 Orlandi 1955 I，445—6。
② 见 Hager1962，124—5；Little1978，207—12。关于 Sienna 的情况，见 Bowsky1981，265—6。已部分出版的 Billiotti 编年史提供了更多信息，涉及这个唱颂诗的兄弟会的礼拜仪式以及神父们的礼拜仪式。献给 Gregory 的 Laudesi 礼拜室，在 1316 年配备了条凳和屏风。1334 年，它转到 Bardi 家族名下，见 Wood Brown1902，114—44；Hueck 1976，262—5 和 Stubblebine1979，21—7。
③ 见 Orlandi1956，208—12 "…Pro emendis exinde annuatim duobus urceis olei ex quo oleo unus urceus sit pro tenendo continue illuminata lampade crucifixi entis in eadem ecclesia sancte Maria novella, picti per egregium pictorem, nomine Giottum Bondonis qui est de dicto popolo sancte Marie novelle, coram quo crucifixo est laterna ossea empta per ipsum testatorem. Alius vero urceus sit ad alleviandum hanc Societatem expensis solitis fieri per eam in emendo oleo. -pro lampade magne tabule in qua est picta figura beate Maria virgine…"（209）。
④ 见 Orlandi 1956，211。
⑤ 1314 年，教堂看守人 Fra Gione 为 *Crocifixo grande* 旁边的油灯添油。1322 年，看守人为 *ch'e dinanci all'altare maggiore* 的油灯供油，1323 年为 lampana della Donna 供油。在 1324 年，1332 年，看守人为"主祭坛上的油灯"（"耶稣受难像"等词语这里并未出现）和"圣母像画板旁"的油灯再度添油。1329 年，唯一得到添油的只有主祭坛边的油灯。1426 年（之前近百年再未有相关记载），祭坛旁油灯和耶稣受难像旁油灯被再次注满油；见 Orlandi1956，213—14。

难像和主祭坛是教堂内部的三个突出的重心。

另有证据表明：杜乔的《圣母像》并非有意作为祭坛后壁的装饰画而作：委托创作该作品的合同把该画描述为"平板"，没有附加祭坛画委托创作时所惯有的"大祭坛"或"主祭坛"字样。另外，诸如尺寸、比例和再现内容等特征都与唱诗席祭坛木板画的发展并不太协调，这点会进一步清晰化。它的全部尺寸——4.5米高、1.9米宽——使其丧失作为副祭坛装饰的一部分的资格。与该作品的创作环境及其展示背景相关的证据，加上为油灯所做的捐献带来的空间意味，都排除了杜乔的《圣母像》当初装饰主祭坛的可能性，也证明该作当时完全不可能挂在某个小礼拜室。①

我们可以通过研究阿西西的圣方济各上教堂内的13世纪晚期湿壁画来了解诸如杜乔的《圣母像》或乔托的《受难像》的最初摆放位置，因为那些壁画描画了教堂的内部陈设。一幅确认圣伤的画显示出一个中殿有巨大横梁的教堂，那里有三幅木板画：一幅是与杜乔那幅画相似的宝座圣母像；一幅是有不规则四边形底座的基督受难像，就像乔托在新圣母教堂所作的那样；还有一幅木板画描绘了圣米歇尔（见图7）。每幅画都被悬在面前的油灯照亮，正与赞颂派的记载内容相印证。湿壁画的另一幅，《圣方济在格列齐奥的圣诞庆祝仪式上》，描绘了一个有华盖的祭坛，它后面有个诵经台，后面靠墙是一个讲道台；门上方的墙上有一幅受难像（见图2）。第三幅湿壁画，《圣达米亚诺的圣方济》的场景再现了一个祭坛前举行的圣徒崇拜仪式，祭坛上悬着受难像。② 因此这些湿壁画记载了三种布局：一种悬挂着的受难像、一种贴在墙上的受难像以及一排附着在横梁上的木板画。

① 其他假说可参见 Hager1962，146；White 1979，32—45；Cannon1982，88 和注释142；以及 Van Os1984。我认为，把这类木板画的发展置于主祭坛后多联画屏的历史框架中是错误的，还有少数人认为这种木板画是用于耳堂中的 Laudesi 礼拜室，这也不对。关于后面这种观点，见 Stubblebine 1979，21—7。

② 这种主题也复现在 S. Croce 教堂的 Sylvester 礼拜室中，在画面所描绘的祭坛旁人物形象中有 S. Giocanni Gualberto。见 Hager1962，插图91—2；关于耶稣受难像，见插图89—99。相同的绘画还出现在 Pistoia；见 Blume1983，插图104、107，在这些画中，对检验圣伤这一故事的描绘代替了横梁上镶嵌的木板画。

上教堂中的确有过这种横梁，到17世纪它上面有一幅受难像。① 其他教堂也有过这种嵌有木板画的横梁。科波·迪·马柯瓦多和他的儿子萨莱诺为皮斯托亚的大教堂画过一幅受难像和一幅传道者圣约翰的画像。② 我们还可以在托迪的一幅描绘圣方济之死的湿壁画中看到一个装饰过的横梁，横穿教堂，由托架支撑。③ 奥尔托的一幅木板画为我们提供了更多证据，它描绘了一个饰有圣方济画像的横梁。④

　　乔托在佛罗伦萨诸圣教堂中画的《圣母像》置于隔板之间，这从1417年留下来的一个授予公民接近祭坛的权利的文件中可以清楚看到。其祭坛被描述为"由高贵的木板画装饰，出自过去著名的大师乔托之手，被放置在显眼的位置，就在正对唱诗席的入口旁边，从街道走进唱诗席的时候，可以看到它在右侧"。⑤ 另外，吉贝尔蒂为我们提供了更多证据，他在1450年左右概述了乔托在诸圣教堂创作的作品。⑥ 他清楚区分了祭坛画、圣母和受难像。⑦ 诸圣教堂以及佛罗伦萨的圣乔治教堂、罗马的神庙遗址圣母堂的图纸分别都指

① 见 Vasari-Milanesi1，365。他认为 *Crocifisso sopra un legno che attraversa la chiesa* 是 Margaritone van Arezzo 创作的。1623 年，耶稣受难像被人从横梁上移走；见 Nessi 1982（156）注释 399 以及 Hueck1984, 201 注释 34——他推测 Giunta Pisani 的 1236 耶稣受难像直到 1513 年才被放置在上教堂。由于祭坛是敬献给 Virgin Mary 和 St Michael 的，描绘这两位人物的画板很可能放置在耶稣受难像旁边，与湿壁画上的形象相对应。见 Nessi 1982, 283, 339, 349 以及插图 96；该文献给出的信息表明：在下教堂中可能曾经有一个 pergula，里面有许多画像。
② 见 Hager 1962，70—71, 79, 80。在谈到 1275 年的时候，书中提到了一个油灯，它是 "ante tabulam novam beate Virginis Marie la quale si sopra la trave nel choro di detta chiesa"。1274 年人们订制的作品还包括一个 "crocifissum cum una trabe super latare Sancti Michaelis dicte ecclesie et etiam una figura seu sepulture sancti Michaelis"（70）。
③ 见 Blume1983，插图 133, S. Fortunato Fransiscus 礼拜室。
④ 见 Hager1962, 插图 120 和 Blume 1983 插图 245。这幅画板现存于大教堂。
⑤ 见 Varasi-MilanesiI, 394。Giotto 的画作现存于乌菲奇美术馆，与 Duccio 的 Rucellai Madonna、Cimabue 所创作的一幅类似作品在一起。Cimabue 作品原存于 S. Trinita 教堂。
⑥ 见 Ghiberti-Fengler, 21。"一个小礼拜室，一幅耶稣受难像，四幅祭坛画，其中一幅美轮美奂地描绘了圣母之死，天使、十二使徒和天主围绕在她身旁。一巨幅画板显示圣母坐在宝座上，为许多天使所环绕，在通向修道院的门上方挂着一幅半身圣母像，怀抱着圣婴。"
⑦ 见 Ghiberti-Fengler, 20—22, 25—7, 42, 45。

明了在唱诗席的区域内存在着巨大的木板画。① 比萨的圣方济各教堂内描绘宝座圣母和圣方济圣伤的大幅木板画也符合这种模式（见图8）。②

很明显存在着一种惯例，把许多画像——包括受难像和圣母像——安排在横梁上，这些横梁一个接一个分布在隔离墙和主祭坛之间。罗马教堂的传统布局也证明这是一个惯例。当针对教堂内部布局的指令发出之后，关于结构的更明确的表述就会形成，绘画、华盖和烛台等都附属于这些结构。在拉特朗圣若望大殿内的主祭坛朝向中殿的一面，罗马皇帝君士坦丁下令建立几个独立的柱子，它们上面有个弧形顶饰，两面都绘有系列图画。③ 这个凯旋门被称作"山墙"，矗立在中央走廊的顶端，这个走廊夹在两堵矮墙之间，在举行仪式的时候，队列从这里走向内室和主教座席。这些元素——包括长廊、山墙、主祭坛和主教座席——都是被康斯坦丁从帝治传统中引入到教堂基础建筑的基督教革新。在圣伯多禄大殿，长廊被更短、更宽的唱诗席区域代替，那里有许多饰有图画的横向连接设施，就像拉特朗大殿中的"山墙"一样，但有两排柱子。那里还有一个绘有图案的小横梁，与大横梁相连，有一条走廊，穿过中殿，它在其他设施中间，是用来陈列圣徒遗物的。人们还为横梁订制了银像，包括圣伯多禄的像，伴有圣米歇尔的救世主像，天使加百利像和伴有使徒圣安德鲁和圣约翰的圣母玛利亚像。第三个值得一提的例子是圣保禄大殿，罗马另一座极具重要性的教堂，它既有"山墙"也有凯旋

① 见 Ghiberti-Fengler, 20 "uno crocifisso con una tavola"。Vasari 提到过的一幅耶稣受难像一直保存在诸圣教堂（Ognissanti）。他也提到了 "Nel tramezzo…una tavolina a tempera"，这些内容自从 Vite 一书第一版面世后就被删掉了；见 Vasari-MilanesiI, 396, 397 和 403。Puccio Capanna 在 Pistoia 创作了 "Crucifisso una Madonna e un S. Giovanni" —— "Nel mezzo della chiesa di S. Domenico"。在博洛尼亚的 S. Francesco 大教堂里也曾有一个 Tramezzo, 墙上似乎并排挂着圣母像和耶稣受难像。Brancacci 小礼拜室中，被切割的木板画片段被人称作 Madonna del camelo 或 Madonna del Popolo, 据说是 Coppo di Marcovaldo 创作的，它最初很可能放置在佛罗伦萨 S Maria del Carmine 教堂的唱诗班座席区域。其他地方也发现了类似的绘画，具体例子参见 Hager1962, 插图 185—213。Hager1962 插图 80—85 举例说明了唱诗席区域内展示的画像。1262 年，Guido da Siena 为 Sienna 的 S. Maria degli Angeli 教堂的附属兄弟会创作了这样一幅木板画；他也为 Arezzo 的 S. Francesco 教堂创作了一幅，见 Stubblebine1964, 61—5, 亦可参见 30—42 和 104—5。
② 这幅 Madonna 被认为是 Cimabue 所作，而 St Francis 被认为是 Giotto 所作。二者现在都藏于罗浮宫。St Francis 一画的画框上展示着某个家族的盾徽，有可能是订购该画的主顾。
③ 见 De Blaauw 1987, 53—8。

门：二者都饰有图画，其中包括一个基督画像，两侧伴有可移动的木板画。①

尽管现有资源是有限的，并且在含义上经常是不确定的，它们也足以展示托钵修会教堂内木板画的各种标准分布；另外，我们所切实拥有的与教堂相关的档案资料也有独特的重要性。特别巨大和沉重的作品会挂在墙上，柱顶间的楣梁上，有时候也在支架支撑的横梁上；小的木板画会安放在较轻的构件上。通常，教堂中央会有一个基督受难像，有时候受难像旁边还有一个圣母像以及其他木板画。一些大教堂还会通过附着在中殿内各种构件之上的两三排画作，一排接一排地做出详尽展示。一幅悬挂的受难像经常作为变体装饰在主祭坛附近。拥有耳堂、侧廊、纪念性"大墙"和唱诗席隔离墙的教堂明显拥有各种高级的、出色的位置，来展示各种不同的木板画。（见图3）

这里提到的木板画，比如附有生平事迹和死后奇迹的场景的圣徒画像，主要是为了神益普通信徒。这里指的是那些日益"神职化"的普通信徒——亦即那些日益频繁卷入宗教事务的信徒——他们经常在某种程度上介入僧侣团体。这种趋势激活了修士的艺术赞助机制，这种机制反过来又在神职人员以及不同阶层的普通信徒中间发挥了主要的教化作用。1250年到1330年之间的累积效应主要体现为：一个由赞助人、顾问和以修士为核心的大批人口所构成的广泛而富有影响力的网络迅速发展起来。

艺术委托往往来自世俗兄弟会、第三会员或者普通公民。就杜乔《鲁切拉圣母像》这样的木板画而言，"赞颂派"在某种程度上置身于交易的两端，订制一个与其圣咏相得益彰的木板画。被油灯和蜡烛照亮，圣母像显现在晚间的崇拜仪式上，置身于宝座，高居崇拜者之上。在佛罗伦萨的新圣母教堂的走廊里，世俗兄弟会将其和谐的贡品献给"天后"，画中，她置身于一群歌唱的天使之中；富有的佛罗伦萨兄弟会再没有订制过比锡耶纳的杜乔为他们绘制的宏伟的《圣母像》更合乎这种氛围的木板画了。

① 见 De Blaauw 1987, 277—87, 338—41。那个大横梁被称作 trabsmaior（285），或者根据 Alfarano 的说法，被称作 magna trabs 以及 ponte（340）。从祭坛往外，悬挂着三个环形布帘：在祭坛华盖底下，在后殿区域，还有在中殿柱子之间。所有横向连接物都覆盖着布帘，放着蜡烛和画像（287）。在锡耶纳大教堂图书馆内，描绘庇护二世入城仪式的 Pinturicchio 祭坛画上（见下文）可以看到教堂分区，有一人高，有一个小入口。

为僧侣唱诗班座席区域创作的祭坛画

描述圣徒生平以及归于他们的奇迹的圣徒画是既有绘画主题的变形,唱诗席区域的木板画也一样。这跟主祭坛后架的绘画形成强烈对比,它是主要由托钵修会带来的革新。这种唱诗席的祭坛画也区别于教堂里其他绘画,因为它不是为世俗公众创作的。唱诗席祭坛的装饰是便于神父们的沉思,要求其观赏者有较高的学术水准和智慧。

描绘圣方济的艺术大师为佩鲁贾的圣方济各教堂绘制了一幅早期祭坛画,大约在 1270 年,就像阿西西的那些湿壁画一样,它把这个圣徒描绘成基督的形象。① 这是一个宽的、低矮的祭坛后架,由诸多木板画构成,两侧都有绘画。在这之后,从比萨到佩鲁贾,从锡耶纳到博洛尼亚,人们都能在托钵修会教堂的主祭坛后看到几乎同样尺寸的描绘修道会圣徒的画作。(见图 9 和图 10)② 更为详细的是契马布埃于 1302 年在比萨受托创作的"祭坛木板画",它有许多独立的再现层次:木板画被许多细柱条分隔,在主题画幅的基座有脚注式的绘画,由一系列叙事性场景构成。③

祭坛画变得更大更复杂的趋势从 1320 年以后特别明显,以至于简单的画作有时被替换掉。艺术创作委托权有时掌握在教堂看守人手里,比如比萨的圣卡特琳娜教堂强有力的弗拉·彼得罗,他曾在 1319 年为他所值守的道明会教堂订制了一个昂贵的主祭坛后架。④ 这个看守人还做出了许多其他委托,包括制作圣餐仪式上所用的法衣和其他服装。在订制了新祭坛画后不久,他在赶往威尼斯订制一个大的水晶受难像时,死于博洛尼亚。

① 见 Gordon 1982。一幅两面都绘有图案的类似的木板画可以在法兰克福的 Städelsches Institut 中看到。一般用于描述这类木板画的术语——"dossal"——是含混的,因为这个词一般指的是挂在祭坛前面的幔布。后来出现的类似绘画有 Perugia 的 Taddeo di Bartolo 多联画屏以及 S. Sepolcro 教堂的 Sassetta 多联画屏,二者都是双面绘画。这意味着:当时主祭坛是放在唱诗班座席区域对面,而非圆窗底下。
② 见 Hager 1962,108—112 和 Van Os 1984,18—20。
③ 见 Hager 1962,113—14 和 Battisti 1967,91—3。不久后,Cimabue 在 Pisa 去世。
④ 见 Bacci 1944,118—20。在文中,他被描述成一个"conversus"和一个"sacrista super excellens",还提到了"Tabulam praetiosam procuravit fieri maioris altaris"。1320 年,来自 Prato 的一个同行接替了他。他的讣告中间接提到他曾委托过一幅壮观的祭坛画,是 Sienna 画家 Simone 所作,说后者是当时最优秀的画家;文中引用了 Petrarch 的话来确认这种判断。

彼得罗委托西蒙涅·马尔蒂创作的多联画屏变成了祭坛画发展中的一个里程碑。它由四横排和七纵列构成,全展开有三米半宽。最中心的一个纵列,从顶上的救世主像到底下的托马斯·阿奎那像,为基督教神学的基本教义带来了视觉上的展示。① 最顶上一排集中描绘旧约的预言:四个先知手持写有关键性预言的经卷站着,与此同时,基督作为王的身份被两旁的大卫和摩西形象清晰暗示出来。中间几排描画了十二使徒和诸圣徒,包括圣道明和维罗纳的彼得,最底下一排描绘了基督教权威神学家和后来的基督教学者,以阿奎那为核心。整个祭坛画各种形象的布局与道明会按照其神学教义所授予的指令相一致,这些教义他们还在学校中讲授,并且在弥撒仪式中重申。②

另一个道明会教堂——佛罗伦萨的新圣母教堂——中的死者名录中记载了 1324 年弗拉·巴罗的死亡,他是富有的萨塞蒂商业世家的子孙,也是一个神父和告解神父,享有很高的威望并且升至修道院副院长的位置。名录中记载了他——就像比萨的弗拉·彼得罗一样——向圣器室捐献了两套法衣供神父、主祭和副主祭使用。③ 祭坛画伴随有祭坛正面装饰物,一张缀着宝石且绣有图案的祭坛布,在主要的庆典日装饰着祭坛的正面。④ 祭坛和圣体龛由里奇家族捐献,他们的族徽镶在主礼拜室的墙上。而另一个家族,托纳肯契家族在 1348 年资助了大礼拜室的湿壁画创作。⑤

方济各会和道明会卷入艺术创作的委托活动中,为他们的祭坛创造了丰富而详细的装饰宝库。1322 年,佛罗伦萨圣十字教堂的方济各会为他们的教

① 耶稣被描绘成赐福的救世主;他左手拿着的圣经上显示了如下文字:"我是 alpha 和 omega,最初和最后。"宣布基督降临的信使 Gabriel 以及末日审判的预言者 Michael 都被画在救世主下方。在这两个天使长下方是圣母怀抱圣婴的像。耶稣诞生和道成肉身的主题在底下一行得到详细描绘,在众多画像中,耶稣被描绘成不幸之人,为圣母和约翰所哀悼。
② 见 Van Os 1969,16—18,23—7;Cannon 1982,69—75 和 Van Os 1984,66—9。
③ 见 Orlandi 1955 I,40:"Fr. Baro de parentela *sasetorum*. Confessor magnus et praedicator. Totam sacristiam munivit paramentis. de sero dupplicatis. *Acetiam tabulam altaris* sua procuratione fieri fecit. fuit bis Supprior florentinus. In ordine vero vivens plusquam LX. Annis obiit anno domini. - MCCCXXIIII. In vigilia beati Jacobi"。这幅祭坛画已无从考证。
④ 见 Orlandi 1955II,290—91 及插图 XIX。Niccolo 是一个生于米兰的庶务修士(conversus),他在 1367 年逝世,在遗嘱中为祭坛正面(paliotto)遗赠了一个新的装饰物。
⑤ 关于这些委托项目,见 Orlandi 1955 II,425,434 以及 part III,其中讨论了这个礼拜室中举行的修缮活动。

第一部分　托钵修会

堂订制了一个多联画屏,创作费用由阿勒曼尼家族支付。作品由锡耶纳画家乌戈利诺创作,这幅祭坛画被认为与上面提到的道明会教堂内那幅有着同样的大尺寸,宽度超过四米。不像别的画是在基座描画一系列独立的场景,乌戈利诺描绘的是基督受难的叙事性场景,把受难像画在中央。神学上重要的内容体现在中央的垂直一排木板画上,绘有圣母与圣婴,顶上是一只鹈鹕啄伤自己来喂养其幼子。方济各会在绘制大型圣徒画方面非常出众,这些圣徒包括帕多瓦的圣安东尼、安茹的圣路易以及圣方济。①

锡耶纳的加尔默罗会也感受到了新动力,他们在1324年为其教堂内殿订制了一幅同样大的祭坛画。他们要求:画屏基座的小画幅,为了庆典的需要,应当描绘其修道会的简史,一个在当年新颁布的加尔默罗会法令中重述的历史(见图11)。第一幅显示了先知以利亚的父亲,他梦到——正如我们从他旁边飞翔的天使带来的文字所能解读出来的——身着白袍的人们彼此致敬;第二幅描画了僧侣们在加尔默罗山的以利亚泉水边聚集;第三幅描绘了隐士们从耶路撒冷的牧首——阿尔伯特那里接受命令,表明他们被承认是一个修道会;接下来的画幅描述了阿尔伯特在1209年离开城市旅行去找那些僧侣,他们如今已建造了宏大的教堂,画中的教堂模仿了锡耶纳的大教堂;之后不久,洪诺留三世在一个教会议会上承认了加尔默罗会,首肯其会规,可以看到:教皇宝座上方画着以往的教皇,手中的文件写明:这不是新法规,只不过是早期教规的一种表达;最后,描画了洪诺留四世授予加尔默罗会以白袍,第一幅图画所表达的预言在此得到最终实现。②

锡耶纳的加尔默罗会凭借公社的支持也崇拜圣尼科洛——其教堂的守护圣徒。③ 他们还敬拜创始先知以利亚和以利沙,由此强调他们的修道会比方济各会和道明会有更久远的立足点。他们在其规章中引入了这个古老的传统,同时努力通过视觉来表达这一点——不仅如我们已经看到的,表现在画屏基

① 见 Hall 1979, 154—5 以及 Gardner von Teuffel 1979,后者复现了这幅祭坛画,该画的不同部分在不同博物馆展出。
② 见 Van Os 1984, 91—9。这幅画与加尔默罗会教规的关系,以及它们反过来与该修道会特有的礼拜仪式的关系,此前都未曾被提及。
③ 他们也通过公社的经济支持,以该教堂守护圣徒 S. Niccoló 的名义举行庆典。ASS *Consiglio Generale* 107 fol. 70v—74v。

座，而且也表现在祭坛装饰画的更大画屏上。中央的画屏上画着天使护卫的圣母和圣婴，以利亚和圣尼科洛，整个画屏的侧面描绘了以利沙和圣约翰的等身像。由此，巴勒斯坦的古代隐士被改造成意大利最古老的公民托钵修会的直接先驱。

在这些祭坛画前举行的宗教仪式所用到的物件可以从木板画和物品清单中管窥蠡测，也可以从法典全书以及唱诗册（亦即一些写满乐谱和歌词的大手稿，放在读经台上以供唱诗班使用）中的微型插图中看出。比如说，画作《圣吉尔斯的弥撒》显示一个神父身着华贵的十字褡，面向祭坛举起一块圣餐饼（见图12）。祭坛正面铺挂着锦缎，主要是一块"帕廖托"，祭坛上放着一本弥撒用书，后面可以看到祭坛装饰画，两侧都有布帘。① 这种情形与唱诗班弥撒相符；按照惯例神父面朝祭坛站立，背对"大礼拜室"中的僧侣们。

物品清单和教堂编年史罗列了修士礼拜仪式中用到的各种元素。十字架、圣餐杯和烛台是祭坛的首要必备物，还有一个圣体盘和储藏处来放置圣餐饼，还有各种式样的祭坛桌布用于不同的节庆日。圣器收藏室要容纳为神父、主祭、副主祭和助手们准备的法衣，焚香用的器皿。在唱诗席区域内，人们可以找到圣骨匣，还有圣母和诸圣徒的小圣像，它们在宗教节日的庆典游行中会被高高举起，然后，在举行弥撒的时候，被放在祭坛旁，甚至在祭坛上面。②

当这些对象中的一部分按惯例在修道院教堂中出现的时候，变化也引入了常见的装饰中。这些变化与神父主持弥撒时的位置紧密相关——正如上面已经提到的，他站在方形后殿中，背对僧众。某些在过去为人们所喜爱的装

① 这是15世纪晚期法兰西—佛兰德斯风格的绘画，再现的是在S. Denis教堂的修道院唱诗班区域举行的有查理曼在场的St Giles弥撒。
② 见Riedl 1985，236—8，收录了1360年锡耶纳S. Agostino教堂的物品清单。这个清单包括象牙、金银制品，vela——包括在游行时抬运基督受难像时使用的velum aureum，各种颜色的davanzalia，还有许多thuribula，一个tabernaculum, tabalia, paramenta和一个patena。关于1435年后不久佛罗伦萨S. Marco教堂内部的新布局，见Orlandi 1955多处；还有Morcay1913，10，12，14，22—4，27。拥有可搬动的圣像的教堂包括罗马的S. Maria Maggiore、S. Peter和Pisa的大教堂。见Kempers-De Blaauw 1987，注释53和126，及part II。

第一部分　托钵修会

饰，比如大理石的、锦缎的或者金银的祭坛正面装饰物这时候都废弃不用了。另一方面，固定的祭坛画，在 1250 年前很少见到，这时候却统治了教堂内殿。

在唱诗席祭坛处，僧侣们想要用图像的方式传达出 13 世纪晚期和 14 世纪早期以大部头论文和无数布道书所表达出来的神学教义和修道会历史。① 祭坛画是为神父和神职人员而创作，他们熟谙变体和道成肉身等教义的复杂性。委托创作所需的顾问也从这些精英人物中选取；他们往往还亲自委托创作。有学问的修士们把祭坛画看做一种纲要，简述其礼拜仪式上的规则、历史教义以及神学信条，在诗歌轮唱和弥撒书中表达出来的内容也常常通过圣徒画和历史场景画展现出来。

选择恰当的神学教义、历史分期和历史形象，赋予其视觉形象，这样做的依据是教士们必须执行的三种不同的仪式职能：第一，存在着以年度为周期的纪念基督和圣母的纪念性仪式；这两个形象通常被置于木板画中央的纵列中，常常伴随有众先知和使徒，有时候还附有一个基座，上面描绘着基督受难的场景。第二，修士们主持圣徒节庆日的时间表。每个修道会和教堂有自己的重要圣徒列表，新追认为圣徒的修道会成员被赋予重要位置，很快被纳入祭坛画和周围的湿壁画中。教士们的礼拜仪式在圣徒列表的重组和简化中发挥重要作用。这个角色在选择祭坛装饰画的内容时至关重要，它也推动教堂新装饰的订制。第三，在特殊的纪念仪式和读经活动中，对"大礼拜室"和唱诗席的运用也通过绘制守护圣徒像和各种肖像找到了视觉表达方式。肖像一般可以美化墓碑或墓葬纪念碑，它们也以虔诚人物的形式在祭坛画中出现，就像在西蒙涅·马尔蒂尼的画作《特拉斯蒙多·蒙纳德西》中所表现的那样。② 总之，在唱诗席和"大礼拜室"中行使的这三种仪式性功能导致了三种既独特又彼此关联的图示序列的发展，用来装饰主祭坛后的多联画屏。

在罗马的宗座圣殿、大教堂以及牧区教堂中举行礼拜仪式的方式与托钵修会教堂中的方式有本质的不同。这些教堂缺乏上面所介绍的祭坛画的关键

① 参照 Van Os1969，11—33；Little 1978，173—83 以及 Cannon1982。
② 这幅画出自 Simone Martini 132 一幅祭坛画，注明的日期是 1324 年，原本是为 Orvieto 的 S. Domenico 教堂内唱诗班座席区祭坛所作。见 Cannon1982，83—4 和 Van Os1984，69。

性特征；因为在它们的礼拜仪式中，神父是面对唱诗班和信众的。这给我们提供了线索，来理解为什么祭坛画在托钵修会教堂的唱诗席区域内迅速赢得了显著地位，但在进入其他类型教堂的时候却举步维艰。

圣伯多禄大殿的教士唱诗席区域内的一个新圣徒

曾安置在罗马圣伯多禄大殿中的由史蒂芬尼斯基委托创作的祭坛画一直是备受争议的对象（见图13）。祭坛画被引入非修士教堂——尤其是非修士教堂中最重要的这座——本身就是轰动性的。① 但关于它的日期、成因和主题的观点之争吸引了最多的关注，以至于有关其最初的位置和功能，它被委托创作时的环境等问题退居幕后。② 正如我们所探讨的其他祭坛画，在这个后殿中结合了一个新圣徒和一个肖像：枢机主教雅科波·史蒂芬尼斯基与最近受封的教皇——塞莱斯廷五世——画在了一起。这个"隐士教皇"——塞莱斯廷修会的创始人——在1294年登上教皇的宝座，却在不久后便辞职，退居苏尔莫纳山，过着隐士的生活，两年后在那里逝世。③

枢机主教史蒂芬尼斯基常常向塞莱斯廷表示效忠，即使在后者被卜尼法斯八世继任之后也如此。该枢机主教让人做了大量描绘塞莱斯廷的小像，在隐士死后不久，史蒂芬尼斯基开始撰写他的生平。后来他为卜尼法斯的传记作出贡献；这些材料又都被引入他的著作《韵书》（*Opus Metrium*）中。这部作品——其第二卷是史蒂芬尼斯基的诗歌作品——描述了卜尼法斯担任教皇一职的不同阶段：选举、祝圣、即位和"就位"——也就是说，对于教皇职位的仪式性接受，采取从圣伯多禄大殿到拉特朗大殿的庄严游行的方式。史蒂芬尼斯基在这个第二卷中用配图的手稿描述了卜尼法斯的形象；一个圆形

① 有一些为学院教堂和大教堂委托创作艺术作品的偶然事件。1311年，一幅双面绘画的大型祭坛画安装在锡耶纳大教堂的主祭坛后面（见下文）。主教 Guido Tarlati（同时也是锡耶纳的最高统治者）在大教堂内订制了一座巨大坟墓。1324年，他让人把自己的肖像画在 Pieve 的一幅祭坛画中，要求在画中表现 Arezzo 的守护圣徒 Donatus 的地方，把他自己作为模特画进去。
② 见 Previtali1967，96—8，114—21，369—75；Landner 1970 II，277—89；Gardner 1974；Hueck 1977；Dykmans 1981 II，75—118；Ciardi Dupré 和 Kempers-De Blaauw1987。它们都提供了更为丰富的资料来源和文献目录。
③ 见 Herde 1981。

小像显示了他自己跪在卜尼法斯面前；另一个大点的图像描绘了教皇戴着其象征性的标志——圣体伞和三重冕，站在圣伯多禄大殿中庭的门口，正要去拉特朗大殿。① 第三幅小像与此形成对照，描画了史蒂芬尼斯基在塞莱斯廷搭建隐修所的岩石旁的桌子前。② 画中，隐士看上去留着厚厚的灰头发和胡子，穿着简单的道袍，没有卜尼法斯肖像中伴有的那种炫耀性的教皇徽章。

卜尼法斯本人就是一个大的艺术赞助者；他的委托是如此强横，以至于阻碍了年轻的史蒂芬尼斯基的努力。③ 他执掌教廷的事实在拉特朗大殿的一幅湿壁画中以纪念碑式的风格得到纪念。画中，教皇左边站着枢机主教马特奥·罗索·奥尔西尼，右边站着年轻时期的史蒂芬尼斯基，伴随着塞莱斯廷——他的胡须和道袍都象征着他已经辞去教皇职位。在画中，这群人站在拉特朗宫殿的阳台上，与此同时，一大群人聚集在底下的广场上。④ 这幅湿壁画和卜尼法斯在圣伯多禄大殿的坟墓上竖立的纪念碑都凸显了卜尼法斯在艺术赞助方面的伟大。

从1303年卜尼法斯之死到1308年教廷迁往阿维尼翁的几年间，政治权力的平衡发生急剧变化。卜尼法斯试图通过签署关于教皇权威的文件来巩固教皇统治地位——其中主要是《一圣》(Unam Sanctum) 教谕，一份阐述神权政治基本原则的诏书——尽管如此，事实证明依然无法遏制法兰西宫廷日益增长的势力。⑤

法国和意大利高级教士之间的主要冲突在于：法国方面倾向于赞美塞莱斯廷，并攻击卜尼法斯继位的合法性。他们宣称：塞莱斯廷是被迫退位，并指控卜尼法斯贪财、不正当地使用赎罪券和圣伯多禄大殿的捐款。在1311年

① 见 BAV, Vat. Lat. 4932, 在 fol. 36r 有 Stefaneschi 的肖像，又见该文献 Vat. Lat. 4933,（在 fol. 7v 有加冕礼的情景）；Ladner 1970 II, 266—9, 285—7 和 Kempers-De Blaauw 1987, 84—5。在此期间 Stefaneschi 还写了一本小册子来传播 St Peter 大殿的声望和周年庆典时将在那里颁布的诸多特赦，就风格和插图艺术而言，它是审慎的：*Libre de centesimo seu Jubilieo*, BAV Archivio Capitolare di S. Pietro C3。见 Dykmans1981II, 119—31。
② 见 BAV Vat. Lat. 4932 fol. 1r。Stefaneschi 在 1300 年左右在罗马创作的所有微型插图，其制作工艺都是朴素的，对他自己形象的表现也是谦逊的；参见 Ciardi Dupré1981 和 Dykmans1981 II, 116—18。
③ 见 Gardner 1983。
④ 这幅湿壁画的一块残片如今可以在圣若望拉特朗大殿的一根柱子上看到。
⑤ 参照 Ullmann 1949 以及 Kantorowicz 1957, 193—232。

到1312年的维埃纳大公会议上达成了最终妥协（见图14）；对卜尼法斯的指控撤销了，会议预备好了一份追封塞莱斯廷为圣人的文件，尽管内容的表述方面有所节制。封圣的过程分为三个阶段，它以教皇克雷芒五世——前任波尔多大主教发布的诏书为开始，推荐塞莱斯廷就圣位；然后，他的生平和归于其名下的奇迹被提请审查，最后，封圣仪式正式完成。于是，塞莱斯廷在1313年被官方承认加入圣徒的行列。

此时，法国人掌握了局面，意大利人丧失了权力，枢机主教史蒂芬尼斯基对他的《韵书》做出了策略性的调整，删除了某些段落，因为它们批评了以往支持法国的枢机主教——如阿夸斯帕尔塔的马修和科罗纳家族的成员。他还增加了第三卷，在这一卷里，塞莱斯廷五世再次成为主角，但此刻他是作为新圣徒出现的。① 1319年史蒂芬尼斯基把写有塞莱斯廷奇迹和他被追封为圣徒一事的第三卷手稿寄给了苏尔莫纳的塞莱斯廷母亲修女院。手稿中夹着一个便笺，其中，作者承认他的文本存在缺陷，但他也写道：本书无论如何也应该列入官方圣徒传中。

1330年代，雅科波·史蒂芬尼斯基托人制作了一本装饰华美的弥撒用书，它包括赞美诗、祈祷文和圣乔治的生平——他是维拉布罗的圣乔治教堂的守护圣徒，也是史蒂芬尼斯基本人的守护圣徒；当圣乔治被任命为枢机主教的时候，他被指派了一个名誉座堂。圣乔治抄本的作者绘制了小像，描绘了圣乔治屠龙、圣乔治被斩首以及他的首级在罗马变成圣徒乔治的故事。还有一幅小画描绘了枢机主教自己向圣乔治祈祷，另一幅画显示了史蒂芬尼斯基在桌子前撰写圣徒传记，他身后有书本、枢机主教的帽子及其家族的徽章。可是，弥撒书不仅仅是敬献给圣乔治；塞莱斯廷也在一个小像中得到礼赞，该画像显示史蒂芬尼斯基正向隐士教皇献上自己的《韵书》。塞莱斯廷置身于宝座，身着僧侣的道袍，一个光晕显示他最近被祝圣。在枢机主教身后，可见到10个追随者跪着敬拜圣徒，其中包括5个塞莱斯廷修会僧侣和一个隐士（见图15）。②

① 见Dykmans 1981II, 119—22 和Kempers-De Blaauw1987, 85—6。Dykmans 也讨论了前一段所谈到的历史背景。
② 见BAV, ACSP C129 Fol. 17r, 18r, 31r, 42v, 68r, 70r, 85r, 和Dykmans 1981II, 65, 148—53。关于弥撒用书见Ciardi Dupré 1981, 127—55, 及其插图。

雅科波·史蒂芬尼斯基具有多面性：他是一个备受尊敬的家族的后裔，作为天才诗人获得声名；他还是一个枢机主教，在崇拜圣徒和主持圣餐仪式方面享有权威。所有这些特点都反映在他的艺术委托上——不仅委托制作了有文本和微缩画的弥撒书，还委托创作了献给圣伯多禄的祭坛画。在这个祭坛后画屏的中央木板画上，我们可以看到圣伯多禄置身于宝座；圣乔治把枢机主教史蒂芬尼斯基介绍给他，后者跪在宝座前，把祭坛画献给使徒中的亲王。在宝座的另一侧，与枢机主教相对，跪着他所详细撰写过的那个圣徒；塞莱斯廷五世握着写有题词的《韵书》的复件。或许塞莱斯廷身边把他介绍给圣伯多禄的人像是克雷芒一世，间接指向曾为塞莱斯廷主持祝圣仪式的克雷芒五世（见图 13 和图 16）。简而言之，在这批小像中简述的内容，一方面是史蒂芬尼斯基自身作为主教、艺术赞助人以及圣徒传记作者等角色的一种视觉表达，另一方面，是对罗马教皇权威的延续性的一种描述。①

1361 年，史蒂芬尼斯基的侄子，枢机主教弗朗西斯科·特巴德斯基在圣伯多禄大殿的已故捐献人名册中描述了他叔叔的委托活动。他的捐献包括一幅价值 80 个金弗罗林的木板画和一幅价值两百个弗罗林的镶嵌画。另外提到的有几箱子法衣，用来贴补史蒂芬尼斯基的墓堂中举行的三个纪念性弥撒的费用，该礼拜室坐落在凯旋门北边的柱子旁，奉献给圣乔治和圣劳伦斯。②我们知道，捐献列表并不完整，它在一个段落中消失了，只剩下一句模糊的提示："大量其他事物，难以尽数。"很有可能，史蒂芬尼斯基还向教堂捐献了一套圣餐仪式所用的器物，那是他 1336 年购自死去的枢机主教菲耶斯基。③

史蒂芬尼斯基在 1329 年就预见到自己的死亡并作出安排；他在 1308 年已经写好的遗嘱上增加附录，为他的墓堂做准备。④ 我们也了解到：就在

① Stefaneschi 也把这种教会政治观点描绘在 St Peter 大殿的中庭里，那里有一幅画有小舟（Navicella）的镶嵌画表明：耶稣交给彼得的使命即使在动荡时代也必须履行。该赞助人被表现成跪在小舟前面，它正在狂暴的大海上动荡不已。
② 见 Hueck1977 和 Dykmans1981II, 28—9, 75—6。
③ 见 Dykmans1981II, 65。
④ St George Codex 的插图画家可能为 Stefaneschi 墓葬礼拜室绘制了一幅祭坛画，其中描绘了守护圣徒 St. Lawrence 和 St. Stephen，以及一幅天使报喜图；见 Ciardi Dupre1981，插图 181—2 和页码 155—8, 225—6。

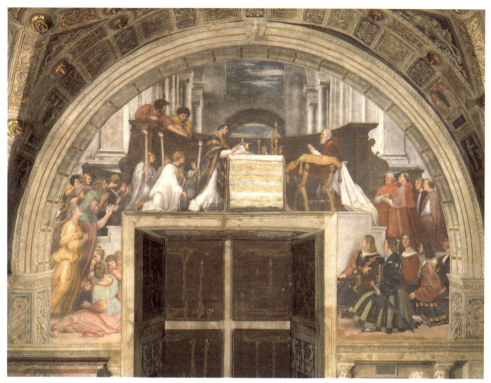

图 1　拉斐尔:《祈祷中的尤里乌斯二世》,1511 年;埃利奥多罗厅,梵蒂冈宫

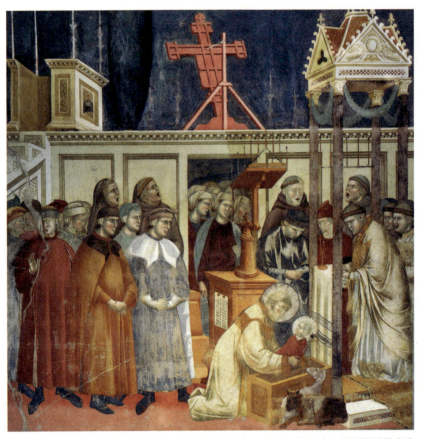

图 2　乔托:《圣方济在格列齐奥的圣诞庆祝仪式上》, 1296—1300 年; 阿西西的圣方济上教堂

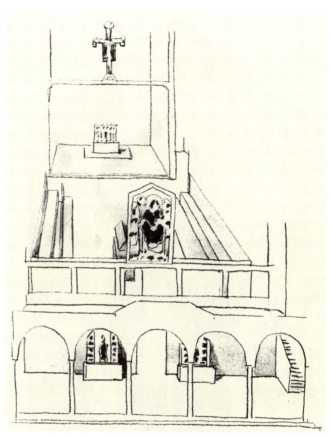

图3　托钵修会教堂内从世俗到神圣的木板画系统，约1320年代，布拉姆·克姆佩斯手绘

图 4 《配有生平事迹的圣方济》,约 1300 年;国家美术馆,锡耶纳

图5 西蒙涅·马尔蒂尼:《配有生平事迹的阿戈斯蒂诺·诺维洛》(局部),约1329年;大教堂博物馆,锡耶纳

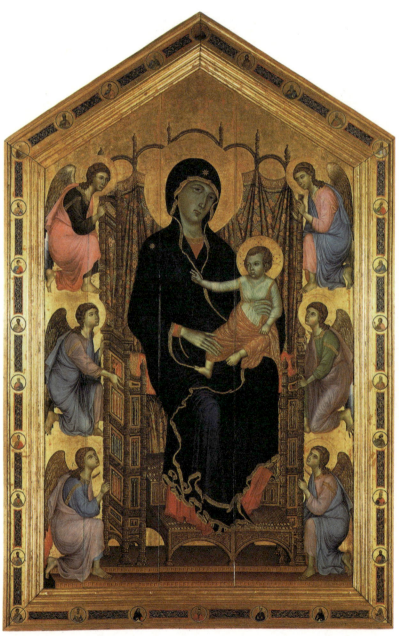

图6 杜乔:《宝座上的圣母与圣婴》(《鲁切拉圣母像》),1285年;乌菲齐美术馆,佛罗伦萨

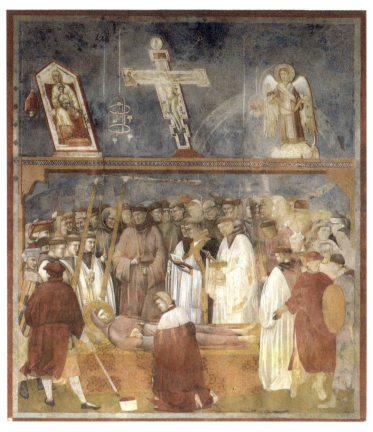

图 7 乔托:《检查圣方济的圣伤》,1295—1300 年;阿西西的圣方济各上教堂

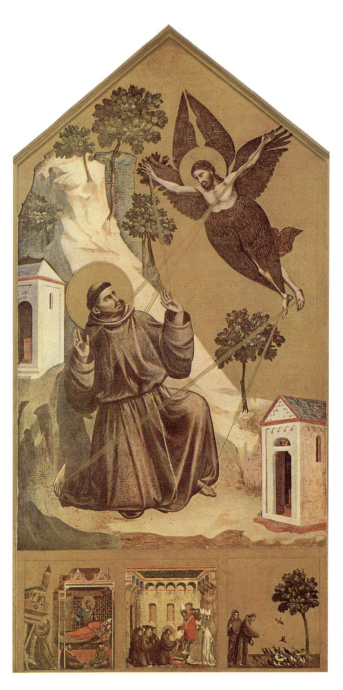

图 8 乔托:《圣方济受圣伤》;下方(从左至右):圣方济支撑拉特朗大殿,洪诺留三世批准教规,圣方济向鸟儿传道;1300年左右(巴黎,罗浮宫)

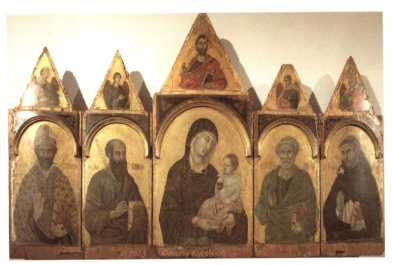

图9 杜乔:《伴有圣奥古斯丁、圣保禄和圣道明的圣母像》,约1310年;国家美术馆,锡耶纳

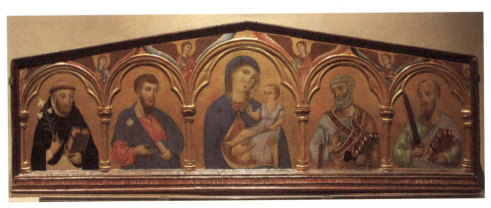

图10 奥兰迪的德奥达托:《伴有圣道明、圣詹姆斯、圣伯多禄和圣保禄的圣母像》,约1300年;圣马代奥国家博物馆,比萨

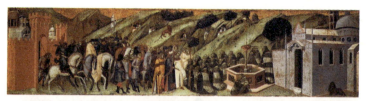
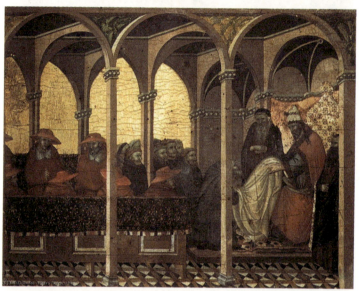
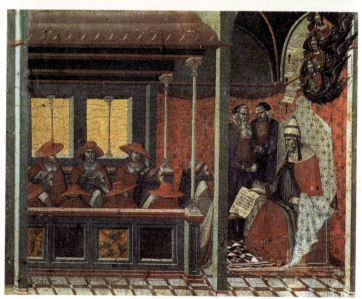

图11 彼得罗·洛伦泽蒂:《宗主教阿尔伯特为加尔默罗会制定教规》;(下方)《洪诺留三世批准教规》《洪诺留四世授予加尔默罗会白袍》。国家美术馆,锡耶纳

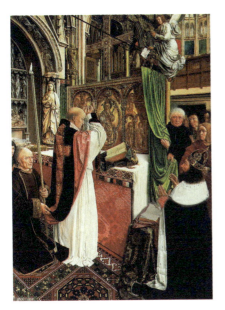

图 12 《圣吉尔斯的弥撒》,约 1480 年;
国家美术馆,伦敦

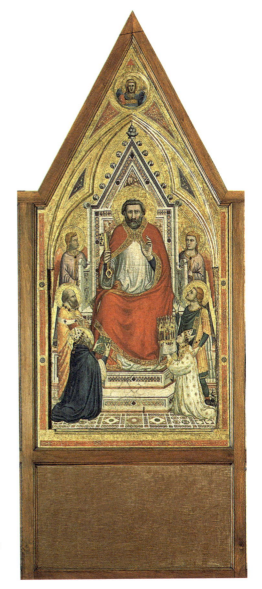

图 13 《史蒂芬尼斯基祭坛画》的核心木板画,绘
有枢机主教和塞莱斯廷五世在圣伯多禄的宝座前,
1330—1340 年(梵蒂冈博物馆拍摄)

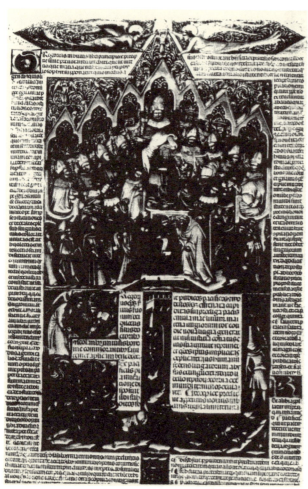

图 14 《有教皇参加的大公会议》,约 1350 年(梵蒂冈图书馆拍摄)

图15 为圣乔治抄本配图的画家:《枢机主教史蒂芬尼斯基向塞莱斯廷献上他的〈韵书〉》,约 1330 年代 (梵蒂冈图书馆拍摄)

图 16 《克雷芒五世在维埃纳大公会议(1311—1312)上颁布法令》,约 1330 年代(荷兰莱顿大学图书馆拍摄)

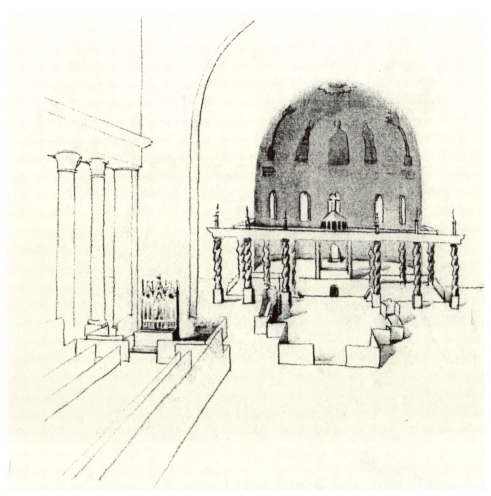

图 17 旧圣伯多禄大殿的内部,约 1340 年(布拉姆·克姆佩斯和圣得布劳绘制)

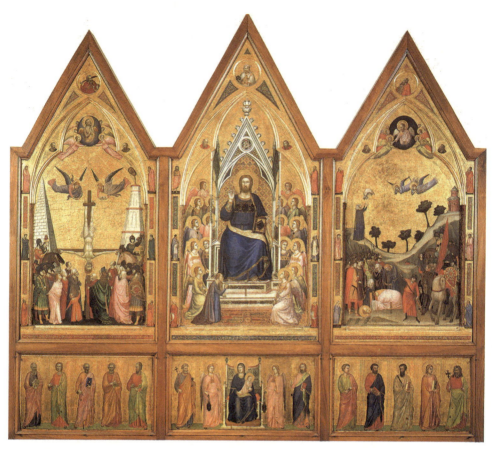

图 18 《史蒂芬尼斯基祭坛画》,绘有宝座上的基督和祈祷着的枢机主教史蒂芬尼斯基
(梵蒂冈博物馆拍摄)

1330年代，不久以后，教堂教士和教廷成员也都参与了圣伯多禄大殿所展开的修缮工作。① 因此，这种背景性的证据指明：祭坛画是从那个时期开始创作的。那本弥撒书也可能属于 1330 年代捐赠给圣伯多禄大殿的教士的物件之一，因为同样的画像既装饰着弥撒书，也装饰了祭坛画；它们很可能是为同样的礼拜仪式而创作的。

毫无疑问，那幅双面都绘有图案的祭坛画屏，是为一个置于圣伯多禄大殿内显要位置的独立祭坛而创作的，但至于它是哪个祭坛，不能确知。② 就主祭坛而言，仪式只会从内殿一侧进行，由教皇本人主持，或者在特殊情况下由某个枢机主教来代理，他们都面向信众，站在教皇宝座和祭坛之间，祭坛罩着华盖或者天盖。主祭坛下直接就是圣伯多禄的墓穴，人们可以到圆形地穴瞻仰它，也可以透过祭坛前面的一个视窗看到它（见图17）。祭坛在面向中殿的一侧有一个前台，它前面有凸伸的壁架，高出中殿 1.4 米。在中殿矗立着两排盘旋向上的柱子，支撑着一个横梁，高达 6 米，周围有烛台、锦缎、焚香器皿和图画。唱诗班的席位围绕在两排矮墙中，包括有两个讲台，每个都有台阶抵达——这个设施是"隔离墙"（tramezzo）的前身，发挥了同样的作用。③ 因此，当唱诗班成员站在中殿，教皇和枢机主教们坐在中殿高出的平台上，中央是教皇宝座。半圆形的后殿墙上装饰着湿壁画，是史蒂芬尼斯基安排创作的，窗户以上有一个巨大的镶嵌画覆盖了整个后殿的半圆顶。④ 这里所描述的布局并不对应主祭坛上任何纪念性的木板画。而且，事实上，史蒂芬尼斯基生平所汇编的诸宗教仪式中，并没有提到任何祭坛后饰。手稿事实上提到的只是"教皇面对祭坛，站在中央……面向群众"，这就排除了主祭坛后面有多联画屏的可能性。⑤

① 见 Otto 1937。
② 有种理论认为：这幅画是用来放在主祭坛上的，参见：Hager1962，194，Ladner1970II，281；Gadner 1974，58—76；White 1979，182 和 Dykmans1981II，79—84。
③ 诵经台（ambones）外侧和里侧面有置身于唱诗班中的诵经者的小像，参见 Stefaneschi 的 Exultet BAV, Archivio Capotolare San Pietro B78, fol. 3r 7r 13v。Ciardi Dupré 1981，74—7 中提供了插图。
④ 下列文献提供了有关 Stefaneschi 的宗教仪式方面的信息：Dykmans1981II，224—5，288，314—16，365，441，450，452 和 Kempres-De Blaauw1987，93—101。
⑤ 见 Dykmans 1981 II，317 所提供的版本。

第一部分　托钵修会

因此，史蒂芬尼斯基的祭坛画并非为主祭坛所作。它也不是为了后殿高台北侧献给使徒的独立祭坛创作的。这一点从下面这个事实可以看出：在后来的 1368 年到 1378 年，弗朗西斯科·特巴德斯基对其进行了修缮并制作了一个祭坛组塑。极有可能，史蒂芬尼斯基这幅新多联画屏的目的是为了荣耀教士们的内室。枢机主教本人也属于在这个独立区域参与宗教会议、弥撒和纪念性仪式的僧众之一，它坐落在凯旋门南侧的柱子旁，在耳堂和为教皇唱诗班准备的中心座席之间。教士唱诗席及其邻近的有祭坛的礼拜室是教皇在行散香礼时途经的系列位置之一，被大家看成是主祭坛的附属。"教皇登上主祭坛，在那里散香。然后他走下来，走向唱诗席，沿着梵蒂冈一侧的走廊，向那里的祭坛散香。他从对面一侧返回，走到供奉着经确证的圣徒遗物的祭坛处，向它散香。"①

在迄今为止所举出的背景性证据之外，还有一个第一手资料表明史蒂芬尼斯基祭坛画是为教士唱诗席所作。这是一个 1343 年到 1348 年间对"教士唱诗席后基督像"所献的供品的说明。② 这个材料同时充当了额外的证据，它表明：祭坛画屏的安置应该是在相对靠后的日期。当教士们举行弥撒时，他们的眼睛直接望向基督画像，该画像是史蒂芬尼斯基敬献的，两侧伴有伯多禄和保禄殉道的画像，这让人想起在本章起始处提到的契马布埃为阿西西的圣方济各上教堂所画的图画（见图 18）。多联画屏的另一面可以被主持宗教仪式以及穿过唱诗席的教士们看到，也能被走向后殿高台的教廷成员看到：烛光为他们照亮了宝座上的伯多禄像，一侧是修道会圣徒塞莱斯廷，另一侧，史蒂芬尼斯基表现了祭坛画的一种模式，一种对于圣伯多禄大殿来说是全新的木板画。

① 见 Kempers-De Blaauw 1987, 99—101。在这里，梵蒂冈一侧意味着南侧（尽管看上去像是在说对面），也就是说，从入口往里看，它在中央唱诗班区域的左侧。
② 见 Kempres-De Blaauw1987, 101 "retro corum dominorum canonicorum"，提供了枢机主教去世和修复工作完成后的文献。Pinturicchio 在接受 InnocentⅧ 委托翻修工作期间，为唱诗班区域的祭坛制作了画有 la Nostra Donna maggior che il vivo 的新祭坛装饰群；见 vasari-milanesiⅢ, 498。Vasari 见到过圣器收藏室里的 stefaneschi 祭坛画，该画作一直存放于此，直到 Fabbrica di S. Pietro 的时候，才有机会借给 Vatican Pinacoteca 展出。

一个广泛而多样的赞助人网络

教廷

雅科波·史蒂芬尼斯基是与托钵修会、公民和商业家族联系紧密的上层赞助人网络成员之一。他出身于一个富有的家族，该家族出过枢机主教和元老院议员，他的告解神父是一位方济各会修士。在确定教皇对待托钵修会的立场时，史蒂芬尼斯基扮演重要角色，他个人也参与促进对塞莱斯廷的崇拜。他与教廷的关系之所以特别密切，部分是因为他与奥尔西尼世家之间的家族渊源，后者在托钵修会和教廷中都有重要地位。新兴的托钵修会在意大利中部地带的成功首先巩固了雅科波·史蒂芬尼斯基所属的封建贵族的地位。[1]

自13世纪晚期以降，统治者和廷臣在他们的领地上给予托钵修会以支持。[2] 他们当然要保证他们的贵族赞助机制能为他们自己带来持久的荣耀，但他们也表达出对新圣徒们的尊敬。我们可以以那不勒斯王为例：一方面他创建了圣基雅拉——巨大的修道院，将其大大装修，以便它也可以充当皇家陵墓；另一方面，他的廷臣们也被鼓励参与支持方济各会的赞助活动。因为

[1] 这些家族指的是：Orsini家族、Colonna家族、Rome的Savelli家族、Orvieto的Monaldeschi家族、Montefiore的Partino家族以及Naples的Anjou家族。

[2] 在Vasari-milanesi I，尤其是在"乔托传"以及关于托钵修会的专著中，分别记载了Naples、Rimini、Urbino、Mantua、Ferarra、Patua、Verona和Milan的这种情况。

后一种活动——它在 1325 年前 10 年已经露出苗头,但此后更为明显——是那不勒斯及其周边地区对方济各会圣徒进行描画的活动的一种扩大化。①

绘画艺术的繁荣和赞助机制的复苏,二者都从罗马开始扩展。在 13 世纪,教皇和枢机主教给予了首要的推动,为艺术委托活动的开展带来了新的热情。在活动发展之际,托钵修士保持着与教廷、诸多宫廷、托钵僧家族和许多城市——它们此时已经开始积累大量财富——的联系,从而在这些分散的权力和财富中心之间铸造了最为重要的链条。

城市公社

纵览托钵修会教堂建设的历史就能看出:它在多大程度上受到公民公社的资助。首先,一个广场所需要的空间以捐献的方式由城市议会提供;其次,公社提供了木材和石头等建筑材料。锡耶纳城也提供钱财和蜡烛用于礼拜圣徒。② 当然,公社也通过其他方式资助修士们的修行:他们支持教皇和枢机主教签署的文件;他们为礼拜城市圣徒的活动提供资金;有时候,他们甚至亲自做出艺术创作的委托,也许是为了一个坟墓、一个祭坛、一个礼拜室或者一个祭坛后饰,或者是所有这些的结合体。公社被招募来支持艺术创作的例子,从 1329 年 4 月 14 日锡耶纳城加尔默罗会向大公会议所提出的请求可以看出。他们请求支持敬拜圣尼古拉——他们教堂的守护圣徒,他们进一步请求给予一定的津贴来完成他们的祭坛画。加尔默罗会的请求在 10 月 26 日得到批准,税收者在 11 月 19 日得到指示支付给他们必要的资金,12 月 20 日这些钱交到了皮埃德罗·洛伦泽蒂的手里。签发给税收者支付指令的权威机构提到了大公会议的决定,并强调:为唱诗席祭坛所做的有圣尼古拉画像——该画像在此时业已最终完成——的多联画屏必须被制作得精美并且竭尽虔诚。③

① 见 Gardner 1976 和 Bologna 1969。
② 见 Milanesi 1854 I, 160—62 (此处记载了一条来自方济各会的请求,日期是 1286 年),193; Vauchez 1977 以及 Riedl 1985, 2—5。
③ 见 ASS Consiglio Generale 107 fol. 70v—74v 以及 Milanesi 1854 I, 193;这里公布的档案并不完整。

商业家族

在整个奥尔西尼家族中，和史蒂芬尼斯基有亲戚关系的是亨利·斯科洛维尼，他是帕多瓦的富商，并且是但丁《地狱篇》中描述的放高利贷者的代表人物的后裔。① 在1304年左右亨利委托乔托制作一幅环形湿壁画和一个纪念性的十字架，二者都是用来装饰他在帕多瓦修建的华丽宫殿旁的礼拜室，后来他还建造了一个有着个人雕像的陵墓。② 他还叫人把自己的像画在礼拜室中，就像奥尔西尼和史蒂芬尼斯基家族在罗马和阿西西所做的那样。即使作为一个商人，亨利·斯科洛维尼也是一个不寻常的奢侈的赞助人；商人们一般表现得更为温和，他们与他们所属的托钵修会一起做出创作委托，或者在修士教堂内建立一个礼拜室。

由于越来越多富有的在俗修士充实到修道会的各个阶层，并且，生活在各教区的商人着手捐献他们的财富，1310年以后，修士们已经有能力订制更大、更奢侈的装饰了。教堂看守一般得到授权，委托画家作画并且以修道院的名义支出必要的基金。一旦一个商人加入了某个修道会，他经常会鼓励其他家族成员通过捐助来支持教堂；慢慢的，一个传统建立起来了，依据这一传统，商业家族为教堂所有方面的建设提供支持，包括建立一个礼拜室，甚至一个圣器收藏室或者修士住所。比如，巴尔蒂家族、佩鲁兹家族和巴隆策利家族都向乔托及其助手发出过绘画委托，为他们的圣十字教堂里的礼拜室订制祭坛画和湿壁画。

富商家族倾向于在"隔离墙"旁或者在"大礼拜室"旁的耳堂建立大的礼拜室。③ 以这种方式，已经沿着中轴线分割的教堂空间被许多小礼拜室根据从神圣到世俗的等级原则进一步区分："隔离墙"后面的宽敞礼拜室无疑更受人欢迎，胜过教堂门口的小壁凹。因此，这种教堂的分区对应着教堂外

① 见 Belting1977，235。Scrovegni 与 Jacopina d'Est 结了婚，后者是 Romagna 的 Rettore（教廷委任的总督）Bertoldo Orsini 的侄女。关于 Scrovegni 父亲的参考文献收录在 Inferno XVII。亦可参见 Hueck1973。

② 见 Previtali1967，70—83，148，337—65。

③ 捐献给 S. Maria Novella 教堂的物品清单收录在 Orlandi1955II，418—70 中。

紧邻着的世俗社会的等级制度——在完整的城市社区内部或者在相关的各城市之间。托钵修会教堂中所体现的社会分化的这些诸多方面将在下文进一步详述(即下文"托钵修会"一节前后——译注)。

不仅社会中富有的那部分人加入了修士所引导的艺术赞助机制;僧侣、平信徒修士、平民兄弟会和其他虔诚的小公民也都以他们的方式贡献力量。最初,拥有画作是高级教士独享的特权,但1300年以后,人们已经对个体公民,甚至那些寒酸的公民也能拥有这种财物司空见惯。许多人这样做是为了方便个人的宗教崇拜,购买修道会圣徒的图像、谦卑圣母童贞女玛利亚的图像,或者受难者基督的像。[①] 传教士们也主张人们拥有这些圣像,认为它们对于小孩的培养能产生积极作用。[②] 通过这种大众化,艺术委托的范围扩大了;在那些更为隆重的艺术委托之外,此时已经有了大量简单的、廉价的绘画,它们描绘了那些行为合乎教义的代表人物以及那些开创了典范生活的人物。那些无力独自订购绘画的人加入了常去教堂礼拜的虔诚信徒行列,对于他们,修士们发明出许多有广泛吸引力的大众礼拜形式;普通信徒教堂的集会中没有精英人物,不像那些坐在墙后面的修士团体。

把托钵修道会的兴起看做一个整体,我们会发现:其主要后果是把来自繁荣的公民社区的各种普通信徒与宗教画像结合起来。教堂的数量激增,每座教堂的规模也逐步扩大。每所教堂的内部空间被按照从神圣到世俗、从精英到普通的等级区分出不同部分。并且,某种程度上,托钵修道会的一个成就,就是导致了宗教的民主化。在13世纪,更多民众被卷入教堂的生活中,大大超过了从前。向平民布道的次数和平民信教的人数总体上大大增加。修士们关于贫穷的理念对他们格外有吸引力;他们对过度奢侈的批评正好投合了店主和商人们的精明算计的理念。在教堂奢华装潢的背景下,一种更为节制的倾向发展起来了,木头、砖块和绘画取代了大理石、镶嵌画和贵重金属。

① 见 Van Os1969,75—142,插图7、8、16、17、49—97 和 Belting 1981。
② Cardinal Dominici(1356—1419)在他的 *Regola del Governo di cura familiare* 一书中提供了下列建议:"你应遵循五条小法则……首先家中要有天使小男孩和小女孩的画像,这给你的小孩带来快乐。"接下来就是概述各种从教育的角度来看有益的画像,并且对不必要的奢侈提出了警告。见 Gilbert1980,145—6。

托钵修会修士和商业家族的结合造就了一场既广泛又持久的艺术赞助运动。在现存的模式的基础上，不断出现大量新形式。与世俗教堂里所见到的画像形成对比，托钵修会教堂里收藏的画像总体上具有更广阔的社会跨度。

托钵修会

与托钵修会相关联的艺术赞助活动并非建基于简单的、直接由一小群个体人物发出的少数委托活动。相反，它是一系列决策的产物，这些决策是在几十年的漫长过程中形成的广泛社会关系网络中做出的。尽管这样说也是对的：每个案例中所牵涉到的关系可能各不相同；然而，委托工作也并非孤立地进行，它们的基础也并非是那些多少有些偶然的驱动力——正如它们千年以来曾经的那样。修士们的赞助活动的特点就是空前的社会多样性——这些多样性体现在那些发出创作委托的人以及那些观摩最终艺术作品的人身上；其另外的特点就是空前的广泛、持久和高度投入——这一点是托钵修会所包容的观点不一的各阶层社会群体都能体会到的。

由于这种投入程度的加深，被订制的湿壁画和木板画的数量开始增长，没有教堂愿意落在别的教堂后面。在1250年到1310年间，无数木板画被订制，最初的简朴特点逐渐让位于更大、更昂贵的作品。修士们所持有的关于有修养的生活的共同观念，连同这种观念在不同委托活动中的不同侧重点，在整个修士艺术赞助机制中造就了统一的活力。

托钵修会的精英们凭借其优越地位，能够通过实践对传统再现形式做出新的变革。修士们摘取了与罗马教皇宝座相关联的建立已久的艺术赞助机制的成果，结合了自12世纪以来从拉丁姆和翁布里亚汲取了新鲜动力的教廷赞助机制。他们也从修道院内部汲取元素，比如西多会教堂的方形后殿。

就道德而言，修士法规中所设定的各种理念都抑制过度，强调功能性，这在艺术赞助活动的决策方面发挥了重要作用。托钵修会比以往的修道会——它们很少承认平民也可以进行礼拜活动——更注重在公民阶层中传播其理念。因此，他们能够把纯洁和自律的名声与绘画带来的视觉效果结合起来，这些画作都容易获取，它们的价格可以为最广泛的人群接受。

通过修士们的努力，从13世纪中期以后，普通信徒得以将其宗教崇拜倾

注于圣徒们身上——这些圣徒令他们在社会和情感方面感到亲近。托钵修会的圣徒激发了一种高尚精神，它在日益扩张的城市中那些普通民众的道德感方面引起了积极反响。新近被美化和祝圣的人物形象通过绘画获得声誉，这些绘画描绘了他们所开创的典范生活以及归于他们名下的受人欢迎的奇迹；这些图像越具有说服力，普通信徒就越努力向圣徒们所树立的行为规范看齐，他们就越乐于向教堂捐献礼物，作为他们的献祭。我们应当把下面这个问题置于上述背景中来理解——为什么教士们鼓励人们在僧侣唱诗席和平民礼拜室之间的隔离墙上委托艺术家进行装饰。上述的利害关系是修士们倾力促进普通信徒的膜拜所带来的直接后果。

在各种不同社会群体之间发挥中间人的作用为修士们积累了日益强大的权力与财富，他们致力于推动一种有竞争力的艺术赞助方式。他们既刺激了竞争，又成为竞争的受害者；托钵修会教堂也是试图在收入和地位方面取得主导权的竞争对手。这种竞争是艺术赞助的普遍特征，人们渴望在艺术委托方面重心持续转移，因此，画家们被迫一再地对他们所面临的挑战寻求新的回应。作为这种冲动的结果，权力和威望的整体结构不断在变化。

不同社会团体之间关系的变化发生在国家政治框架内——如教皇国和锡耶纳、佛罗伦萨等城邦共和国，这带来了更大的稳定性。城邦的兴起为经济复苏带来了强大刺激，1100 年到 1250 年间的财富积累从经济角度使得艺术赞助成为可能。正好有相当可观的一部分钱财被用来购买相对廉价的艺术类型——其中，绘画被证明是最重要的。这意味着：一方面是经济状况，一方面是艺术赞助和艺术家的专业化，这两者之间没有直接联系。自从 12 世纪晚期以来，在日益扩张的城镇中存在足够的资产来进行绘画创作委托。可是，国家的形成和画家的专业化之间存在更紧密的联系——这个问题将在第二部分探讨锡耶纳城邦时详细论述。公社所作出的艺术创作委托是艺术赞助持续扩大的一部分，这种扩大与社区中托钵修会所发挥的作用紧密相连。

在 1200 年到 1350 年间，通过托钵修会的促进，一个分支众多的艺术委托网络从教廷的赞助传统中脱颖而出。这个网络在艺术的许多主要发展中发挥关键作用：画满人物形象、建筑和风景的纪念性环形湿壁画的广泛流行；在游行中被高高举起的小圣像的附属作用；主祭坛后多联画屏的引入和精致

化;"隔离墙"或唱诗席墙边平信徒祭坛后绘有新托钵修会圣徒的木板画的兴起;基督受难像和绘有童贞女玛利亚以及圣徒的木板画在唱诗席上方横梁上的日益频繁的使用,以及不断扩大的尺寸;这些绘画及其在整个意大利教堂中的展现方式的不断完善——只有在游行中被举起的小圣像被证明是一成不变的。在每一项艺术委托活动中,修士们都承认精湛手艺的重要性。他们的目的是得到能够尽可能有效地传播他们对于理想行为的看法的图画;他们清醒意识到每个绘制此类图画的画家都必须不仅因其作品的数量而得到相应报酬,而且也要根据最后从艺术家工作室问世的画作的质量来得到报酬。①

① Gilbert 1980 引用了 Antonino 的话,在 148 页:"画家们要求不仅根据作品数量,而且更多地根据他们的勤奋程度和高超的艺术技巧来获得职业报酬,这基本上是合理的。"

第二部分
锡耶纳共和国

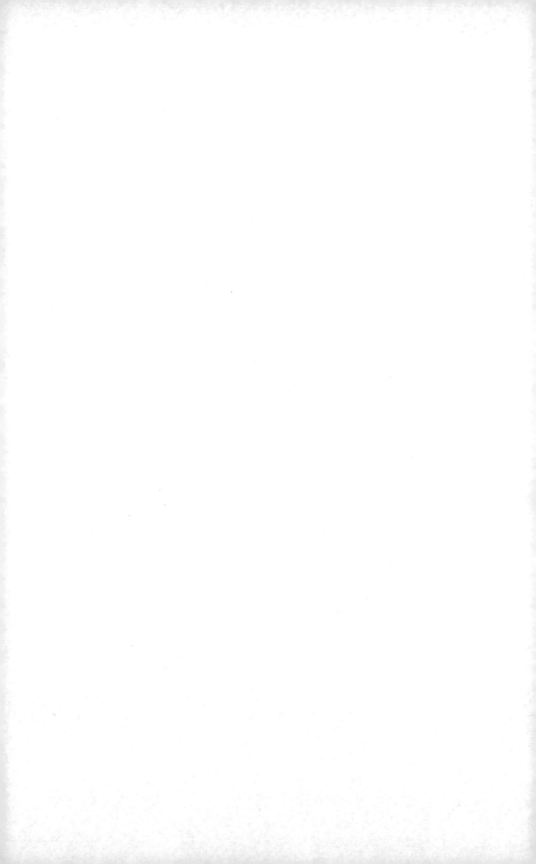

城邦的形成及其机构

立法

任何人,如果想要理解锡耶纳绘画艺术的社会背景,都应该熟读其法律全书。世俗与宗教艺术都卷入了以市政厅为核心的政治生活。那些组成锡耶纳寡头统治的骄傲而富有的公民负责部署最主要的艺术委托工作,很大程度上,他们定购的那些绘画主要是用来巩固其政治地位(见图19)。因此,按照那些明确将其权力运作合法化的法律条文来考虑那些置于其周围的画像,能揭示出许多问题。

"国家形成"的过程,正如导论中所界定的,在12世纪后期就开始启动,但从1250年到1350年的一百年间,它才赢得了飞速发展。就在锡耶纳扩张之时,在其公民中形成的一个精英阶层,他们控制着城市的商业、管理和艺术赞助活动。1262年,商人们对正在蓬勃发展的城邦做出评估,把从12世纪下半叶以来拟定的规章整理成一部五卷的宪法。① 开头的几页首先涵盖了许多新法规,涉及锡耶纳大教堂,以及它对面的医院——它由僧侣、托钵修会

① 这部得到精心编排的宪法被称为 Distinctiones. ASS statute2, Constitutum Comunis Senensis, ed. Zdekauer 1987(后文缩写为"Const. 1262");这个版本的前言对以往法律做出了概述。关于锡耶纳法律的概览,见 Guida-inventario (Inventory of Sienna) 1951, 61—76。现存的最古老法律文本可追溯至1179年。

和那些属于锡耶纳直接管辖区域的郊区修道院来管理。① 通过这些法律，商人和银行家们进一步遏制传统统治阶级——贵族、主教和僧侣的影响力，极力从公民阶层中招兵买马。② 城市经济的兴旺意味着政治权利朝着对公民有利、对宗教神职人员以及从土地获取收益的封建贵族不利的方向转移。很快，事实上，后两种集团被排斥在了城市新管理机构之外。

到了1287年，新的权力平衡通过宪法上新增的一系列说明形成了。该城因此而受到"锡耶纳公社及人民的九个统治者及保卫者"的统治。③ 他们每两个月被选举一次。一个条款非常详细地界定了九人政府成员所出身的公民阶层：他们"都出自，而且必须出自锡耶纳市商人阶层……或者，实际上出自公民中的中产阶级"。④ 不具备政府候选人资格的包括店主、手艺人、公证人、医生、贵族和神职人员；事实上，九人政府的成员只从富有的商人和银行家中间选出。

在九人政府之外，锡耶纳管理结构还包括"毕切纳"（Biccherna，金融司法办公室）和主管税收的"加贝拉"（Gabella，税务所）的专业官员，商业行会的领事——他们的法庭在处理纠纷时发挥重要作用，还包括教皇党的三个首领。⑤ 另外还有许多主要的行政官，其中首先是"坡德斯塔"（podestà，最高行政官）。"坡德斯塔"曾经在司法管理方面拥有绝对权威，

① 见 Const. 1262 Dist. I, 条目 1—cxxvii。
② 见 ASS Capitoli I 或 Cecchini 等编辑的 Caleffo Vecchio, vol. IV。该记录同样收录在 ASS capitol 2。亦可参见 Bowsky 1981, 1, 4, 7, 30, 46, 60—98, 141, 151, 157, 174—5, 181—259, 304, 310。
③ 有时也添加其他称号（比如 comitatus, iurisdictio 或 terra）；参照，比如：ASS statuti 26, Constitutum Comunis Senensis（后文缩写为 Const. 1337), Dist. IV——其中有为 Domini Novem gubernatores et defensores comunis Senarum et populi 制定的法规。
④ 见 Bowsky 1981, 63, 引自 ASS Statuti17, 389r, "De his possint essere de noverm. Itm quod domoni Novem qui sunt et esse debeant de mercatoribus et de numero mercatorum civitas senensis vel de media gente"。亦可参见 Guida-inventario 所著 Consistoro, 177—9。这一规定也再现于 ASS statuti 19—20, Constituto del Comune di Sienaa——Lisini（1903）编辑（后文简写作 Cost. 1309), Dist. VI 和 Const. 1337 fol. 203r。这里仅根据页码对于法律条文进行引用，因为在目录和正文中，条文编码不一致。
⑤ 见 Browsky 1981, 23—26。这些法律条文对 consistoro 和 signoria 作出了区分（分别是执政机构和管理机构）。税务官被称为 provisores（尤其称作 procceditori）和 excutores。拥有用来解决纠纷的法庭的商会被称为 Mercanzia。Parte Guelfa 的党首被称作 capitani。

但在城邦的扩张中逐渐失去了最高地位。交通要道、桥梁和马路的维护是专门的行政官管辖的诸多领域之一，这个行政官就是"大市长"，但是，对法律和秩序的维护却是"平民首领"的职权范围。最后，还有一个主管军事的总指挥。所有这些人都不是锡耶纳公民，他们都是从半岛的其他地方雇佣来的，在一定期限内委任以职位。①

掌握立法权的是成员出身更为广泛的"大议会"，又叫"大钟议会"——市政厅钟塔上的钟在召集议员议事的时候会敲响，以此而得名。根据1262年的宪法，这个自从1176年以来就存在的"大议会"有300个成员；1309年的一个修正案导致成员增加了60人。这些民众代表跟在九人政府中供职的人来自同样的交往圈，他们对管理机构所作出的决定进行审议，做出他们自己的提案，在决定重大事项的时候，还必须达到规定人数。现存的有关议会事务的记录表明：议会成员保持着与管理机构中官员的直接磋商。管理机构与议会都受制于严格的规章制度，它们被制定出来防止权力集中在少数个人或家族手中。② 很明显，锡耶纳政府比王侯宫廷以及教皇国都更加民主，也更合乎宪政。

这就是说，毫无疑问：最高权力掌握在九人政府手里。比如说，1287年的一项宪法注释赋予九人政府以权威，来决定一项法律条文在遇到争议时应当怎样来解释。③ 另外一个注释，也是在1287年，使他们在分配税金的时候免受第三方集团的控制。一个条款明确规定：这些资金应当被用来"维持和保障和平，维护公社和人民的荣誉与权利，用于锡耶纳城市、郊区和辖区人民以及公社的保持与增长，用于毁灭、削减锡耶纳人民的敌人、叛乱者和卖

① 见 Bowsky 1981, 34—45。
② Cost. 1309, Dist VI, 条目 ivv—xii。见 Bowsky 1981, 242—25, 85—103。
③ 1287年的这项条文在更晚的版本中再次出现, Cost. 1309 Dist. II, 条文 cclvii, "Che la contrarieta de capitol de lo statuto si debbia stare a la sentential de li Sianori Nove"。在这一条文之后，同样的观点以不同的字句再次表达出来。条文 cclvi 写道："Et che neuna…interpretatione"。亦可参见1299年的 Dist. I 条文 dlvii, 谈到了通过扩充法律来制止混乱的必要性。ASS statute 23, fol. 33v 写道："Item cum manifeste dicitur et per evidentiam rei apparet quod…Providerunt et ordinaverunt sapientes…" 它也出现在 Const. 1337, Dist. I, 条文 207—209: "quod nulla interpretation…" 和 "De contrarietate capitolorum statutorum tollenda per dominos"。

国贼，还有那些扰乱或以武力破坏和平以及这个优良和平的国家的人……"①

由税务所——亦即"加贝拉"所起草的最早法律条文中清晰表述了收税与防控武力威胁之间的关系。自从1300年以来，在下述条款中，税收得到坚定的捍卫："首先，对所有人，不论是锡耶纳的公民还是郊民，下面所述是不言而喻的，是基于经验以及各种理由的：锡耶纳公社的'加贝拉'是锡耶纳城市和郊区所构成的和平安宁国家的光亮和支持；因此，所有渴望和平国家以及城市福祉的人们都应当保卫这个'加贝拉'，就像他们愿意保卫自己一样。"②

规章制度持续增多，接近1309年的时候人们意识到：也许不得不采用一个更为系统化的框架；在许多参与管理城市以及郊区的权威机构之间需要更好的协调。结果，相关法律被采用，来加强核心控制力，改进办事程序；引导掌权人物的那些政治理念得到更为清晰的表达。立法者付出比以前更大的努力来制定清晰和统一的行为规范，它们会得到恰当的执行，对于所有公民都一样适用。更有甚者，他们用方言而非拉丁文来起草法律条文，以便为更多的人群所了解，以此表明他们对其统治的公共性的坚持。此外，九人政府还在市政厅放置了许多法律书以供每个人随意参考。他们要求这些法律副本都要由那些对语言有良好掌控力的人来撰写，并且指明：一个为民众制作的副本应当"用大的、造型优美的字体"并且用"上好的羊皮"装订。③

统治者用各种方式，热心地改进统治的连续性，提高他们所统辖的文明城邦的形象。他们反对文件持续增多，努力为他们自己也为锡耶纳公民实现清晰化，这种努力是一项艰巨的任务。在14世纪上半叶，不仅城邦自身的规章制度的数量无情地增长，而且它与郊区城镇和教会之间的大量协约也在增多。一些在市政管理事务中富有经验的明智的公民组成一个委员会，该委员会受命为所有这些协约制作新副本，并且对它们进行系统化编订。条约的第二辑——或曰"卡皮托里"（Capitoli，在1331年签署）格外完好地保存下来了，共和国的统治者们规定它必须像1309年到1310年之间通过的法案一样

① 见 Bowsky 1970, 12, 引自 Cost. 1309 Dist. VI, 条文 xlvii。
② 见 Bowsky 1970, 114。
③ 见 Cost. 1309 Dist. I, 法条 cxxxii 和 cxxxiv。

用精美的版本发行,它是重要的历史文件(见图30)。结果,花了很多年完成的"卡皮托里"让我们得以追溯813年到1336年间锡耶纳的领土扩张情况。①

以这个扩张阶段的晚期为起始,我们看到:最近吞并到城邦的是许多城堡——封建社会的基点,它们位于锡耶纳和教皇国之间作为边界的两座高山上。这些胜利中,首先的胜利来自一系列在一开始对锡耶纳不利的军事行动:1325年,包括锡耶纳武装力量在内的一支大部队遭受了一次突如其来的溃败,对手是卡斯特鲁乔·卡斯特拉卡尼,他是卢卡的领主以及在比萨和佛罗伦萨之间大肆扩张势力的吉伯林派部队的指挥官。但是,锡耶纳从这次打击中复苏了,这很大程度上归功于其元帅——圭多利乔·达·佛格里阿诺;作为战略要点而设立的萨索佛特堡垒在1328年被摧毁。同一年,在持久而惨烈的围城之后,蒙特马西堡垒被攻克。② 邻近的阿米亚塔山上的阿奇多索和皮亚诺城堡中的贵族们在1331年底被迫卖出这些城堡;他们是在战争的威胁下出售这些城堡的,价钱很低,这被看成是上次军事行动所造成的损害的赔偿。③ 通过占领蒙特马西和这两次强行购买,锡耶纳最终使最后残余的独立贵族臣服——在中世纪握有重权的家族后裔,阿尔道布兰德斯基的封建世系中的圣费奥纳拉宫廷。

"卡皮托里"中与马里提马以及格罗塞托聚居区达成的协议中涉及另一个重要地区。④ 围绕聚居区的这个地区之所以重要,是出于两点理由:一、它蕴藏着有价值的矿藏;二、它提供通往塔拉蒙涅港口的通道——锡耶纳在1305年买下了这个港口。可是,城邦顽固地坚持要把塔拉蒙涅变成一个地中海主要海港,或许正因为如此,但丁将锡耶纳人称作"愚蠢的民族/信赖塔拉

① 见ASS Capitoli 1和2,或Caleffo Vecchio和caleffo dell'Assunta。参见Cecchini编辑的版本,引言V—X和Guida-inventario 1951, 122—125。
② 见Cronache Senesi, 417—423, 464, 477—478和Bowsky 1970, 27, 28和211。
③ 见Caleffo Vecchio IV, 1735—1753;在1735中:"instrumentum dationis et concessionis dimidie castri, casseri, curie et districtus de Arcidosso"。该文献的其他地方也提到了下述术语:territorium, terra, possessions, bona et iura,还提到了mixtum imperium和plena iurisdictio。
④ 见Const. 1337, 217—220;Capitoli 2 522—553和Bowsky 1981, 1, 9, 131, 152, 156—157, 164—166, 174, 194, 218。少数城镇享有同盟中的特殊地位,而不是被城邦吞并。

蒙涅";在这位佛罗伦萨诗人看来,这种工程是比在一直受到缺水困扰的锡耶纳城内找一条地下河更大的失败。①

抛开塔拉蒙涅工程的失败不谈,锡耶纳的势力范围继续稳步扩张。可靠的、系统的衡量标准不仅体现在新的"卡皮托里"中,也体现在1337年到1339年间起草的宪法第三版中。② 宪法的另一个更小但值得注意的补充项出现在含有九人政府管理条例的章节中:这是政府部门的一条誓言,简洁地确认了锡耶纳城邦所珍视的政治和文化理念。③

法令全书不仅记载了锡耶纳形成一个国家的过程,还记载了它在经济、政治和文化上的独立性。一方面,国家的运作受到税金的资助;另一方面,是有组织的保护使得这样一个国家能够抵御窃贼、强盗和骗子,使得工业和商业的繁荣成为可能,让锡耶纳公民的利润持续增长。④

不同专业团体的发展在诸多行会的关系网中进行,每个行会都有自身的规则。⑤ 正如城邦的法律,这些规则也涉及税收与维持法律秩序之间的关联,这两者都促进货物和服务的交易。总之,没有一个单独的团体——无论手艺人、店主还是银行家——可以保证,比如说:盐或者谷物的库存得到了妥善管理,税收处理得当,或者商路得到保卫。国家所要求的,以法律和法规确立起来的双重垄断之间的关联——税收垄断以及使用武力的垄断——对于防止经济发生重大动荡至关重要。

行规界定了其专业行为规范,相当于行业自身的法律。比如说,屠夫被要求出售新鲜肉,防止欺诈行为,遵守相应的卫生条例。⑥ 皮革工人被要求保证其工作不得给他人带来干扰。⑦ 砖瓦匠、木匠、公证人、法学家、教师和画家全都服从这些规章制度的限制,就像纺织工业和谷物供应商所受到的

① Purgatorio XIII, 151—154。
② Const. 1337 fol. 66v—69v, 215r—v, 219r.
③ 见 ASS Statuti 21 fol. 27r—v 和 Bowsky 1981, 55—56。
④ 见 Bowsky 1970;还包括 *statuti* 及 Gabella 与 Biccherna 的账簿。
⑤ Guida-inventario 1951, 218—230 和 ASS Arti 165 列出了各个职业的从业者人数;例如,当时有138位公证人、21位理发师、22位金匠、30位画家、89位鞋匠和19个钥匙匠。
⑥ 见 Cost. 1309 Dist. V, 条文 ccclvii—ccclxi, ccclxxvi—ccclxxxiii。
⑦ 见 Cost. 1309 条文 clxii—clxiv。

限制一样。简而言之，锡耶纳的经济发展在很大程度上是一个国家引导的过程。

治理这个国家的公民所拥有的巨大财富给社会版图带来了急剧变化。他们不仅有办法购买土地，而且购买军需物资和昂贵的防卫设施，诸如高墙和加固的城门，而且，正如我们已经看到的，他们派遣军队去围攻城堡或使用军事暴力来保障交易。同时，在城市内部，坚固的堡垒被拆除。在这种新的社会关系中，贵族们要么一齐衰落下去，要么寻求新的立足点，充当为国家服务的武装骑士。在军队和警察力量之外，锡耶纳还供养着一个法庭和监狱系统，所有这一切都进一步强化了共和国的权力。① 商人拥有金融和组织上的手段来增强其自身的安全，保障工业、零售业、商业和银行业的繁荣不受阻碍。曾经长达许多个世纪居于主导地位的封建贵族和神职人员的古老联盟被领导锡耶纳城邦的强有力的生意人彻底推翻了。

有德之邦及其文化

国家的意义远不止充当一个通过敛财来保障安全的系统。在其政治和经济的基础上，一种城市文明成长和繁荣着，它表现在城市绘画、建筑以及诸多事件中——从以圣母玛利亚或当地受尊敬的圣徒的名义举行的宗教节日到围绕中心广场的赛马活动（见图20）。在这方面，大量的规则也起到重大作用。任何人若想要安排任何建设活动，从挖井到筑墙，都必须注意规则以及犯法后的补偿和惩罚。规则统治着对一切事物的使用，从湖泊到粮仓。②

与一个高度规范化的国家相适应，国家拿出补贴来照顾病人和穷人，以此加深公民对其国家的拥护。③ 任何人，如果他有亲戚在医院里躺着，都会对那里所提供的照顾表示感激；此外，当知道穷人受到接济，富人的良知也会得到安慰，那些站在受接济一端的人们对照顾他们的国家无疑是心怀善意。

① 见 Bowsky1981，117—158 和 Const. 1337 Dist. IV, fol. 211r—221v。
② 见 Cost. 1309 Dist. III 以及 Const. 1337—1339, fol. 254r—257r。
③ 见 Bowsky 1970, 11, 30—31, 39, 40, 66, 78, 216—221, 224, 271；Bowsky 1981, 140, 260—275；Const. 1262 Dist. I, 条文 xl—cxviii；Cost. 1309 Dist. I, 条文 vi—lxii；Statuti 21, fol. 21r—v 以及 Guida-inventario II, 41—214。

这种关心中混合着实用主义，因为那些从国家的照顾中受益的人后来还会继续投入工作。因此，以慈善之名提供的救济对经济是有益的，因为它加强了人民对公社的认同感。

社会控制是国家承担的另一项功能。惩罚不再是一个人反对另一个人的直接行为，而是以国家为中介。一方面，那些法律的保护者们胸有成竹：杀人犯和反叛者难逃法网，有德之人在与客户、商业伙伴、供应商甚或市政当局的交往中开始相信：存在着应当维持的诚实和公正的标准，或者说，犯法者必受惩罚。法律对破坏文明规范的行为具有约束力，锡耶纳公民从小就耳濡目染这些规范。

国家积极致力于年轻人的抚养和教育。在这个领域，道德行为规范得到传承，具备了这些规范，未来的公民们得以行使管理职责，在商业事务中行动出色，反过来成为优秀的父母。锡耶纳的权威机构安排来自城邦以外的教师上岗；法学家来自博洛尼亚，语法指导者和其他讲师着手在新的公民大学中教育锡耶纳的年轻人。[1]

锡耶纳的有教养的居民把他们的国家看成是他们最值得夸耀的财富，将其置于个人成就、家庭和事业之上。宪法的序言将公社与两个长时期建立起来的法律体系关联起来——皇家的法律体系与教皇的法律体系。它强调对童贞女玛利亚、基督的虔信以及对教皇的忠诚的重要性。[2] 在接下来的一个部分中，"公社"以及"公民"的概念得到进一步阐述。这部分谈到了引导城邦统治者的诸多事项；最常被提到的是保护和平以及公正的政治，领土扩张以及加强良好的基础建设。在这些具体的目标之外，法令还隐含着诸多应当培养的美德，包括仁慈、慷慨、谨慎、智慧和团结，特别要求公民们应当团结在一起来抗击犯罪、叛乱和外国干涉。出现了一种系统性的区分，一方面区分出了公民社会的道德，另一方面区分出了封建社会的罪恶如放纵和伪善，

[1] 见 Cronache Senesi, 121—122, 313, 390—91, "Lo studio era in Siena assai florid co'molti scolari e dottori in ogni facoltà e facendo ogni qualche disputa fra I dottori"; 亦可参见 Bowsky 1981, 76, 277—8。

[2] 见 Cost. 1309 Dist. I, 条文 iii—v; Const. 1337 fol. 3r—8v。几乎同样的文字出现在 Const. 1262。

特别是战争、洗劫、暴动、盗窃、强奸和谋杀等罪恶。①

可是，锡耶纳的管理者们在任何意义上也不是抽象的理论家。这些人几乎没有写下任何关于神学的、政治的、抒情性的对生活的反思性文字，他们主要关心的是商业和管理中的实际问题的解决。我们通过散落在法律条文和交易记录中的特定字句、段落的重复和列举中，一点一滴地收集他们所持有的准则，而不是从任何系统化的、广博的论文中得到它们。可是，我们的确找到了一篇有关道德的韵文以及城市编年史的一个附录，二者都由锡耶纳有影响力的人物写于1335年到1350年之间，都表达了同样的道德主张。它们帮助我们透过共同起草的法规的非个人化特点来窥见立法者的个人认知和情感。

宾多·伯尼奇的韵文依次叙述了锡耶纳社会的不同部分。文中不断强调了过一种有德行的生活的重要性——那种和平、谨慎、忍耐并且富有常识的行为。宾多流露出对他自己所属的社会阶层的美德的极大自满以及对其他阶层的特别的传教热情。他警告贵族们以及那些跟他们打交道的人们：

> 尽管骑士们可能会向修士们起誓
> 不伤害他人，过纯洁的生活，
> 可谁若信任旧时代的战士，悲哀就属于谁。②

伯尼奇所谴责的另一种罪恶是对境遇的不满——对其优点他也欣然承认——在这种境遇中，存在着劳动性质的区别和不同职业之间的可转换性：

> 鞋匠把他儿子培养成理发师
> 因此理发师反过来又把他儿子培养成鞋匠。

① 这些问题也在各个机构的法律文本中得到表述；比如说：ASS Gabella 3, fol. 3r, 16r, 38r, 41r—47r, 53v, 60v, 61v。
② 见 Luciano Banchi 编辑 *Rime di Bindo Bonichi da Siena*, Scelta di curiosità letteratie inedited o rare, LXXXII（Bologna, 1867），187。Bindo Bonichi 的韵文也引用在 Bowsky 1981, 281—3（此处提供的英文翻译是新的）。

> 商人把他儿子培养成公证人
> 因此公证人的儿子被培养成裁缝。
> ……
> 每个人都认为他只赚到了一勺面包
> 同时,却以为他人赚到了一大篮。
> 一个人并不常得到他所寻求的……

在另一些段落,宾多谴责了所有社会团体中存在的缺乏道德的现象,特别将其漫骂集中于自私、伪善和滥用权力的行为:

> 商人是这个世上的笨驴……
> 法庭上的统治者是咆哮的狗。
> 布料商人……是邪恶的猪
> 我们的坏牧羊人就是狼群。
> 伪善者给我们忠告……
> 每个人都给钩上饵实行欺骗。
> 知识最多的人最有害。

宾多·伯尼奇的主要用心不是以天国或者尘世的惩罚提醒读者,相反,他是呼吁一种他认为应当被所有人接受的文明理想。在一段行文中他论述了"一个人在面对下等人的时候应当怎么做"的问题,他劝告其读者经常要保持诚实,把他们获得的知识传递给他人,并且,不管他们多么有权,都要遵守法律。在宾多的道德世界中,最受赞赏的价值是自我控制以及进行分辨的判断力:

> 既不要严厉,也不要温和……
> 有智慧的人只在必要时刻严厉或者温和……
> 让他过一种谨慎、节制和公正的生活吧
> 愿他有力量面对逆境。

宾多继续谈论谨慎、公正、坚毅和忍耐；他坚持认为：这四个核心美德必须位于公民自我约束的核心。诗人规劝他的读者为他们的行动培养一种责任感。他敦促那些掌权者不要沦为他所强烈谴责的罪恶的牺牲品。他们关注的目光不能只顾着妄自尊大的炫耀或唾手可得的利益。宾多警告说：拥有权位不应当使人忘却自身的卑劣，或沉湎于贵族阶层的自我膨胀。

我们从宾多·伯尼奇的诗句中得到的印象可以从其他文本中获得印证，特别是在阿格诺罗·第·图拉·德·格拉索的著作中——他为该城的年表写过一个附录（涵盖的时期迄止14世纪中期）。他明显跟宾多来自同样的社会集团，表达了同样的政治优越性。① 他也赞扬了——尽管用更理智的编年史家的散文体——富裕公民组成的精英统治阶层，他们建立了一个有道德的国家，而没有让他们自己沦入自我炫耀的欲海。

公民赞助者

同样的行为规范，不仅在法令中被指出，被宾多·伯尼奇和阿格诺罗·第·图拉描述，而且开始通过绘画表现出来。锡耶纳的公民文化强调清晰、明确以及秩序——通过一种被认为广泛适用于各阶层公民的行为规范来建立。对于那些订制画作的人，一个历史事件、一条道德箴言或者一段法律条文都可能充当他们艺术委托的基础，通过在公共建筑中的视觉化处理，来建构并传播城邦的理念。

锡耶纳的统治者非常严肃地看待城市中的基础建设。这种关切主要倾注在道路和桥梁在经济中所扮演的角色上——谷物要经由它们而运输；另外还有城墙，它可以给城市以保护；不过，同样还存在对建筑所实现的审美功能的积极关注；城市建筑象征着它的公民的骄傲。一个有着华美建筑的规划良好的城市被看做是社会和谐与统一的证明，正是这种和谐与统一造就了该城。②

① 见 *Cronache Senesi* 以及下面各处引文：Bowsky 1981, 60, 68, 75, 76, 94, 131, 132, 157。
② 见 Milanesi 1854 I, 180—81 以及 Southard 1979, 7 注释8 和9；"magnus honor etiam comunibus singulis, ut eorum rectores et presides bene, pulchre et honorifice habitant, tum ratione eorum et ipsorum, tum ratione forensium, qui persepe ad domos rectorum accedunt ex causis plurimis et diversis. Multo tamen costat comuni Senensi secundum qualitatem ipsius"。

社会理念通过绘画比单独通过建筑表现得更为直观。这是教会开拓出来的教导模式，它运用图像来表现行为范式的传统业已存在许多个世纪。锡耶纳画家行会法令的前言中就包含了一个段落，其中陈述道：行会成员有职业责任通过他们创作的绘画来传播基督教理念。① 这不仅对文盲有益；绘画也是影响权贵和外交官的一种手段——因为他们经常在市政厅和大教堂受到接见。②

　　一种活跃的艺术赞助方式对于城市管理是有益的。此外，城市统治者能够对这种方式提供资助；从12世纪以来积累的巨大财富中，一笔可观的财政预算可以被分配来进行艺术委托。这里也从不缺乏专家；锡耶纳有大量手艺人团体，每个都有自己的行会。九人政府的地位要求他们在艺术委托工作的部署中发挥一种协调作用，并且通过他们广泛的优势来发挥作用；对于他们，艺术赞助活动无非是整个一系列管理任务（包括如城市规划和军事指挥等复杂问题）之一。

　　阿格诺罗·第·图拉的编年史展现了锡耶纳公民看待其文明时的自豪感。在一页页对重大战役的描述中，他记载了由公社并且为公社订制的伟大艺术作品。图拉极为详细地描述了杜乔的《圣母像》被放置在大教堂的主祭坛上，提示说：它比过去的装饰更为巨大和漂亮。他还赞扬了杜乔的学徒，并且称这位大师本人为时代最杰出的画家。他没有忘记提到这幅祭坛画的价格，3000弗罗林。③ 这些段落清晰展现了经济、政治和文化交织在一起的宏大背景。在接下来的部分，图拉讨论了关于被征服的城堡的绘画——把它与导致该城堡陷落的包围战关联起来；在对军事行动的详细描述中，他谈及了九人政府委托艺术家为大议会的会议厅创作绘画，这幅画描述了被征服的城堡。④

　　在回顾中，图拉阐明了政治和文化之间的关联——当一个创作委托以城市的名义纳入计划的时候，这种关联就发挥作用。在为市政厅订制一件作品

① 见 Milanesi 1854 I, 1。
② 1327 年 Simone Martini 收到的值 10 个弗洛林的委托任务见证了这种情况，他被委托绘制旗帜，用来欢迎 Calabria 的公爵和公爵夫人，见 Bacci 1944, 152—153。Calabria 的 Carlo 在 1327 年成为 Siena 的首席行政官。
③ 见 Cronache Senesi, 496。
④ 见 Cronache Senesi, 496。

的过程中,九人政府执行议会的决定,并发挥他们自身的主动性;支付将由两个税务机构中的一个来完成。在其他情况下,可能通过一种更为复杂的程序来达成决议。比如说,主教,一个托钵修会或一个城邦实体都可能提出申请,要求经济资助。所有这些请求首先都必须提交大议会审议,然后才向九人政府递交推荐文书,再由他们来决定受推荐的项目应否得到资助。

欧洲范围内的锡耶纳

锡耶纳的公民赞助机制跟那不勒斯、罗马、米兰和阿维尼翁等地的宫廷赞助机制大不相同。后者主要以盛大的场面为特点,夸大了统治者的荣耀,艺术赞助活动正是在其个人控制下进行的,相反,锡耶纳的公民阶层却把自我抑制作为他们的准则。尽管有这些区别,这些公民们负责建造的建筑和图画都跟宫廷式的炫耀有相当可观的可比性。

正是锡耶纳赖以建立的特殊道路以及它所界定的文明形态促使一种不寻常的艺术赞助类型在那里繁荣起来。在 13 世纪后半叶,其他比锡耶纳在社会分层和公民团结方面发展得更早的城市也更早地经历了这种进程的停滞和衰退。1300 年左右在锡耶纳建立起来的公民团体比比萨、卢卡、阿雷佐、佩鲁贾和意大利北部大多数公社的公民团体更富有。在几乎所有其他地方,大量家族掌握实权,他们的统治经常对工商业起到负面影响。这意味着,比方说,其他这些城邦的形成是一个更为断断续续的过程,其艺术赞助活动也是更偶然的行为,孤立的工程在它们那里占更大分量——跟锡耶纳的情况不同。公民赞助在其他地方也的确存在——比如说在佛罗伦萨、热那亚和威尼斯——但在 1300 年左右,它们的影响范围比在锡耶纳更小。至于更小的城镇,它们的公共建筑规模更小,装饰也简单,这些公社在艺术品的订制方面并未发挥多大作用。①

在锡耶纳和佛罗伦萨兴起的国家形成和文明化的进程比在宫廷统治的人口中心地带更为持久。不论那不勒斯王或者教皇——或者实际上由法兰西以及英格兰的国王——所控制的领地有多大,在他们的领地上无论工业还是商

① 参照 Southard 1979。

业都不如在这两个托斯卡纳共和国兴旺。国家机器在那些辖区广大的统治中心运转得更不稳定。即使那些有时眼看着朝向一个更团结的国家突飞猛进的宫廷，也没有建立起与共和体制下的锡耶纳以及佛罗伦萨一样稳定的法律体系和管理机构。

包括罗马教廷在内的大宫廷中，国家形成过程相对滞后，这使得托斯卡尼两大城邦的兴盛得到巩固。帮助它们摆脱武力侵犯的威胁、维持其统治的因素之一就是它们的地理位置——在阿尔卑斯山和亚平宁山脉南麓。没有哪个王公或者将军有力量使锡耶纳和佛罗伦萨长久地臣服。这两个共和国都有足够的财政来源保护自己，到这个时候，它们已经足够精明，不会开展得不偿失的领土战争来消耗这些资源。

这种战争在 13 世纪的确进行过，因为两个扩张中的城邦佛罗伦萨和锡耶纳争夺彼此的边界。优势不断从一方转向另一方，外交谈判也在进行，最后的结果是双方达成共识：谁也不能使谁臣服；到了 14 世纪一项和平协议达成了。① 但是，锡耶纳继续向西南方扩张，佛罗伦萨以一个新月形绕过锡耶纳向西、向东、向北发展。至于其他势力，意大利中部的教皇国带来一点小威胁，教皇移居阿维尼翁削弱了这种威胁，那不勒斯的宫廷也同样经常驻在南部法国。锡耶纳这种强健的国家因此而成为可能，并且在整个意大利和欧洲的总体势力均衡中不断扩大势力范围。

在 14 世纪中期，诸多因素结合在一起叫停了这种扩张。许多首要家族遭遇破产，许多代价巨大的战争为他们敲响了丧钟，1348 年的一场瘟疫带来了致命的一击。到了 15 世纪，锡耶纳与其他国家相比，地位变得不同。诸多宫廷不断地形成更强大的国家，并发展出更紧密联合的文明团体，佛罗伦萨此时明显比它的托斯卡尼邻邦更有优势。同时，其他人口集中地也沿着锡耶纳所独创的路径朝着责任集体化的方向拼搏，"拼搏"对于每个新国家竭力实现的转变而言是个有效的词。繁荣起来的国家逐渐建立起司法管理机构、军队、工商业，救济穷人和患者，关心教育，在基础建设领域发挥作用。在艺术赞助方面它们也变得活跃。

① 见 Cronache Senesi, 41—57 以及 187—94 以及 Bowsky 1981, 160—66。

大教堂

主教和教士团：权力与礼拜仪式

　　意大利有 275 个主教职位，相比之下，法国只有 130 个，德国只有 46 个，英格兰只有 21 个。到中世纪晚期整个欧洲有近 700 个主教坐堂，其中之一就是锡耶纳大教堂。① 12 世纪和 13 世纪曾有过一次教士的激增，也就是说，在某个特定教堂供职的教士团，不仅在宗教仪式中协助主教，而且为大教堂的管理做出贡献。② 主教经常不得不把他们对大教堂的权利和财产的管理权让渡给教士团，这种情况会以两个党派之间的各种冲突方式爆发出来。③ 教士团对大教堂的使用和内部安排的影响会在下一个部分探讨，届时，由锡耶纳公社所引导的变化会被提到。因为，尽管市议会要求对包括大教堂在内的社会生活所有方面有重大影响，在 12 世纪早期它还没有发挥这种作用。在这个阶段，教区神职人员对大教堂有绝对控制力，并且在不那么复杂的小镇生活中享有优越地位。

　　在 1200 年左右，锡耶纳并没有托钵僧教堂，也没有市政厅，大教堂——

① 见 Vroom 1981, 32—47。
② 见 Vroom 1981, 60—94 以及 109—117；关于 Siena，见 Bowsky 1981, 271—5；关于 Lucca，见 Osheim 1977；关于 Rome，见 Huyskens 1906 以及 De Blaauw 1987, 137—41 以及 364—9，其中有关于教士们"在圣若望拉特朗大殿以及圣伯多禄大殿内举行礼拜仪式"的资料。
③ 见 Vroom 1981, 32—47。

尽管是一个比后来 14 世纪改建后的大教堂矮小得多的建筑——牢牢矗立在城市中央。① 这个教堂并未偏离惯有的模式：在中殿有一处唱诗席，在半圆形后殿有一个主祭坛。② 在后殿中托起主祭坛的高台之下有一个与半圆形后殿轮廓一致的地穴。③ 大教堂的第三个组成要素是拥有上至后殿、下至地穴的台阶的中殿。

在 13 世纪中期，有人为某些教堂中的教士团的宗教仪式撰写了一本仪式书，这些教堂中就有锡耶纳大教堂，这本书叫《教士仪式守则》，由教士鄂多立克在 1215 年编纂。那时候，教士团要遵守海量规则，它们实际上大大超过了城市法律的数量。教士鄂多立克描述了教士们每年都需要开展的仪式，他的书饶有兴味地谈到了所涉及的大教堂的不同部分。④ 在他的描述中最突出的是唱诗席和地穴，不过他也提到了中殿的祭坛和教堂外举行的游行。鄂多立克的宗教仪式时间表——包括日课、弥撒、礼拜和唱诗、布道以及游行——部分基于他自己的亲身经历，部分基于他在参加了罗马第四届拉特朗会议之后才新近熟悉的罗马宗教仪式的规则与传统。⑤

作为一本由教士写出来、方便那些对教堂和仪式都很熟悉的教士团使用的书，鄂多立克的著作省略了对那些教士们显而易见的事项，他的论述集中在所描述的仪式的神学意义上。这样做的一个后果就是：今天的读者经常很难明白他所指的是教堂哪个部分。"在祭坛前面"往往指的是唱诗席入口，也就是说，中殿里紧挨着后殿前方的封闭区域，正如在罗马的教堂里那

① 下述文献中提出了各种重现方案，但是，没有一个考虑到这里所提出的 1200 年一座"罗马风格"大教堂的可能性：Lusini 1911 I; Middeldorf-Kosegarten 1970; Carli 1979, 1—28 以及 White 1979, 95—102。参照下列文献：Milanesi 1854 I, 139—58, 161—72 以及 204—9。
② 参照下列城市的大教堂：Modena, Todi, Atri, Fidenza, Otranto, Salerno, Piacenza, Parma, Orvieto 以及 Rome。1250 年前所造的教堂中，半圆形后殿是很常见的。
③ Pietramellara 1980 以及 Van der Ploeg 1984 强调了地穴的重要性。亦可见，针对 White 1979, 98 提出的重现方案，Van der Ploeg, 137, 139 所作出的批评。
④ Odericus-Trombelli 1766。
⑤ 见 Cronache Senesi, 4。他是 Gregory IX 的特使，1232 年在 Monte Amiata 的僧侣与 Chiusi 和 Sovana 主教之间调停。他死于 1235 年，并且在教堂的讣告中作为 Ordo 的作者被提到。Odericus-Trombelli 1766, 4 中提到了 Gelasuis，他是有关罗马传统的一个重要人物。

样——鄂多立克很了解其宗教仪式和空间布局（见图17）。①

鄂多立克给我们介绍了大教堂所拥有的许多圣徒遗物：克勒森乔、维克多和安萨努斯，以及使徒巴塞洛缪。② 安萨努斯的福音主义最终导致他在阿尔比亚河边殉道，他于公元303年在那里被人斩首，最初他被埋在那里的礼拜室中。但是，1107年，他的遗骸被运到锡耶纳大教堂，在那里，纪念他的节日被添加在圣徒庆典日的时间表上。③ 在公元198年殉道于埃及的圣维克多的纪念节日也在这一时期被添加。在地穴中部是克勒森乔的祭坛，内有他的遗物；他在罗马附近被斩首。鄂多立克骄傲地描述了圣徒遗物的存在带给殉道者节日的辉煌，他还提到一个新近被安在祭坛上或者上方的一幅木板画。④

鄂多立克的文本并未提到主祭坛后的祭坛画。可是，按照惯例，唱诗席区域安置着大量的捐献物，比如教士们在弥撒、祈祷和唱诗的时候放书本用的诵经台⑤；在唱诗席入口左右各有一个高高的讲道台，一般被用来读经、唱经，并且有时候被用来布道。⑥ 其他理所当然出现在教堂清单上的物件有烛台、银十字架、圣餐杯、弥撒书以及主教宝座。在中殿地势较低的位置，一系列墙壁（上有一个横梁）把唱诗班座席入口处与普通信徒礼拜室隔离开来，在这个较低位置也有两个祭坛。⑦ 混合主祭坛两侧声音的颂诗轮唱是唱

① 锡耶纳的大教堂当然比圣伯多禄大殿小很多，那里的教士唱诗区域不是在一侧，而是占据中殿的中心位置。Ordo一书此前被 Middledorf-Kosegarten 1970 用到，该文本还在注释44—52中对该书进行了引用。他们恰好对祭坛的位置做出了相反的推测。与建筑问题相关的段落见于 Odericus-Trombelli 1766，9，12，37，39，45，98，102，123，132，173，179，186，230，293，418。
② 见 Odericus-Trombelli 1766，比如：357，363—5，367 和371。Van der Ploeg 错误地以为大多数祭坛放在地穴中。
③ 关于 St Ansanus 的节日，见 Cronache Senesi，5 以及 Odericus-Trombelli 1766，273—4。
④ 见 Odericus-Trombelli 1766，364，"… et nota quod hodie tabula… super altare"。
⑤ 见 Odericus-Trombelli 1766，13，38，74，106，148，280，293，450—57 以及472。没有证据支持下面的说法：石头讲道坛是用于诵读福音书，摆在用于诵读使徒书信的木制讲经台对面，就像罗马教堂中常见的那样。
⑥ 当唱诗班座席区域在1368年被描述成"直角"的时候（"che 'I coro si murasse, second che va el vecchio a retta linea"），这意味着：以前的唱诗班座席区域是方形的。小过道意味着新的座席区域是六边形的，1360年代到1390年代的材料提到了中殿内的一个新的唱诗班座席前厅，在1377—1378年之后的材料提到了 cappella maggiore 内主祭坛周围的第二唱诗班座席区域。前厅用作办公，第二区域用于弥撒仪式。见 Milanesi 1854，331—46。
⑦ 见 Odericus-Trombelli 1766，12，348，392，418，450—57 以及472。

诗班礼拜仪式的主要特色。① 在教士们的游行行列进入教堂之后，他们穿着宗教仪式专用的法衣站在圣器收藏室或者祭坛旁。② 他们面对面组成两队，一个独唱者站在祭坛后面。

当举行更大规模的宗教集会的时候，比如在为普通信徒举行的弥撒仪式上，用于合唱过程的大型石头讲道坛就特别有用。③ 讲道坛立在唱诗班座席与中殿之间；普通信徒们也许喜欢面朝它听唱诗或者讲道，观看那里摆放的引人注目的圣徒遗物，或者互致和平之吻。普通信徒也经常出于其他各种原因使用教堂：忏悔、献祭或者在奉献给圣徒们的神龛前跪拜。

这个教堂自身只是一个更大整体的组成部分而已。为了便于执行宗教仪式上的职责，教士们建立了自己的图书馆；在那里，他们可以参考弥撒书或者应答轮唱歌集，或者诸如鄂多立克的《教士仪式守则》这样的书。教士们的住所在教堂北部，通过墙壁与周围环境隔离，教堂南边则是主教的寝宫。④ 在教堂对面矗立着由教士们掌管的医院，称作"斯卡拉圣母院"（亦即"台阶边圣母院"），它位于教堂的台阶外（见图21）。

这些建筑是一种纪念性的存在，反映出教士和主教独一无二的地位。教区神职人员的优越性不仅体现在文化上，而且体现在经济上，其基础是他们拥有的城内财富以及锡耶纳以南约十五公里那些遍布农场和村庄的广袤土地。⑤ 他们的财富因为捐助、献祭和遗赠而不断增加。从大教堂资产中获得的部分收入分配给了教士们；每人获得一笔丰厚的俸禄，或者年金，这些金钱在他们死后由大教堂收回。⑥ 所有与教堂有关的事情，包括它的附属建筑和在里面举行的辉煌仪式都给教士们的地位带来格外的光彩。

宗教礼拜仪式的举行实现了多种功能，远超过充当教士们的收入来源。

① 见 Odericus-Trombelli 1766, 9, 33—7, 122—3, 139, 186, 418。礼拜仪式所用的特定段落摘录于 van der Ploeg 1984, 134。
② 见 Odericus-Trombelli 1766, 45, 179—80。
③ 见 Odericus-Trombelli 1766, 379—80, 426—7 以及 455—7。
④ 见 Odericus-Trombelli 1766, 379。还有一个在游行期间使用的 claustrum canonicae。
⑤ 见 Bowsky 1981, 10, 267—75。更多关于 Lucca 以及其他一些城镇的资料可见 Osheim 1977, 20—29, 48—52, 59 以及 88—116。亦可参见 Vroom 1981, 59—227。
⑥ 见 Vroom 1981, 87—9, 91—3 以及 110—16。

通过整天聚在一起背诵日课，大教堂社会的内部团结意识得到增强。居于神父身份感的核心位置的圣餐仪式把他们结合在一起并且将他们与普通信徒区分开来。正是这种特殊地位使得神职人员能够垄断性地向普通信徒传授书面知识以及道德准则。无论举行宗教仪式还是教堂内部的结构性分区都是有意义的，特别有助于培养一种意识：神圣世界和世俗世界之间的区分也适用于普通信徒。大概在 1200 年左右，普通信众还不能总结出独特的行为规范，他们也没有自己的宗教仪式或知识储备。在城市文化中扮演领导者角色的是教区神职人员；在他们眼中，普通公民是文盲。鄂多立克区分了文人和文盲：这种区别相当于神父与普通信徒的区别，安排给他们各自的读物不同。① 鄂多立克认为，教育文盲是有学问的神父的责任。他煞费苦心地把各种群体区分开来，比如说，标出教堂中分配给妇女的独特区域，他所指的是聚会时所用的特殊区域。② 就神职人员内部而言，他也仔细地把每个阶层区别开来，从主教和教士直到改宗者和教堂执事，甚至为某个特定群体内部不同成员之间的不同任务做出了区分。③ 这跟实际上的神职人员阶层分化是一样的，这种区分方式的依据首先是宗教仪式上各人的不同职能，最终的依据是他们在大教堂中安葬的位置。

大教堂的改变（1250—1350）

在整个 13 世纪，大教堂教士团丧失了在锡耶纳事务中的主导地位，代替他们的是更活跃的公民阶层，他们此时也建立起自己的组织，为自己发展一系列规则，并且在教育中发挥更积极的作用，对表现形式产生更为浓厚的兴趣。城市中社会阶级状况的变化也体现在大教堂的变化上。从 1250 年到 1350 年，一系列修缮工程——由以市政当局为首的统一决策机构启动——既改变了大教堂内部结构，也改变了这座建筑的应用方式。

① 见 Odericus-Trombelli 1766, 426, "Et nota quod in Ecclesie duo sunt ordines, sapientes et insapientes, sic dua sunt lectionum materies"。
② 见 Odericus-Trombelli 1766, 466。
③ 见 Cronache Senesi, 3—38 中的讣告，关于看门人、圣器保管人和财产看守等任务的委派，参见 Vroom 1981, 60—94 以及 109—17。

至少，早在 1245 年，公民们就表现出扩大大教堂的愿望——1599 年出版的主教马拉沃第撰写的关于锡耶纳的文章提到了这个日期。他们认为大教堂在重大节日显得太小，那时候整个城市居民都聚集在大教堂前面举行宗教游行，最后集合在大教堂的中殿内，面朝主祭坛站立。① 根据两次议会会议的记载，在 1259 年，一项关于扩建的具体提案最终由少数人提交——他们是九个"好人"所组成的顾问委员会中的三个成员，议会指派该委员会对重建工作提出建议。② 该提案涉及的问题重大，包括下述连锁变化：主祭坛要搬到新穹顶下的位置；要么把讲道坛设置得可以从四面八方接近，要么整个教堂地面必须与中殿的高度一致；外面的大门也要改建，还要建造一堵新墙。该提案的所有内容都指向两个核心目标：教堂应当按照整体上更为宏大的尺度来改建，从中殿到主祭坛应当有更方便的通道。公民中的普通信徒是这两个目标的主要受益者，尤其是节日庆典把他们一起带进教堂的时候。很明显，恰好满足教士团日常游行需要的空间不再能适应日益扩大的公民团体。

在 1260 年，一项不那么激进的提案得到批准。在有待扩大的建筑要素中，包括进了拱顶和后殿；"与最近在两个并列柱子间建造的拱顶相似的两个拱顶"纳入了计划。这个提案还包括一项计划，建造更多拱顶和一扇新门、一道新阶梯，这必然要拆掉一些房屋。③ 我们并不清楚这项计划在多大程度上得到实际执行，但可以肯定，一个更大的、长方形的地穴在向下的斜坡之下建成，从教堂外部也能走进。在 1280 年左右，这个地穴中绘制了湿壁画，在这个建筑物顶上，人们增建了后殿的扩展部分。

整个一系列变化——建筑上的，功能上的以及仪式上的变化——花费了一百年才完成，它们可以笼统地定义为从罗马风格到哥特风格的大教堂的转

① 见 Carli 1979, 17—18。
② 见 Milanesi 1854 I, 140—41；Pietramellara 1980, 53—4 以及 Van der Ploeg 1984, 135—9。
③ 见 Pietramellara 1980, 54；"…quod fiery faciat unam voltam inter ultimas duas colunnas marmoreas…"直接指出了这里所提到的扩建工程。1260 年 5 月到 6 月所作出的决定在 54—55 页得到讨论。1196 年在一个遗嘱中提到 Opera Sancto Marie 时也指出了 12 世纪末一个更小的罗马风格教堂的存在；见 Lusini 1911 I, 12 和 22 注释 12。在 1224 年的一幅插图中描绘了它的旧时穹顶；见 Middeldorf-Kosegarten 1970 fig. 1。在 Const. 1262 中提到了房屋的征收。各项支付在 1147 年到 1260 年间完成；见 Pietramellara 1980, 21—30。

化。通过建造方形后殿、新穹顶和耳堂，尤其是通过装饰壮观的新的正立面，公民们创造出通向大教堂的宏伟路径，他们怀着所有者的骄傲看着它。他们也委托人建造了一座新的钟塔，他们还转而注重内部设施，订制了一个主教座席、唱诗班席位以及诵经台、一个主祭坛、讲道坛、大理石墙壁以及铁门、窗户和祭坛画。① 于是，教堂的各方面都被改变了。

公民游行以及蒙特佩尔蒂之战

那是在1260年9月3日。当时锡耶纳军队正集结在锡耶纳东北方的蒙特佩尔蒂，准备再次与邻邦佛罗伦萨交战。锡耶纳的所有民众都聚集在大教堂中。城市编年史记载了公民们在面对重大战事时解决内部纠纷的努力。② 主教——"城市的精神之父"把教士们和僧侣们都召集在大教堂，号召他们用一个简短的布道来恳求上帝、圣母和圣徒们保护锡耶纳免遭邪恶之害，并且保护它不落入佛罗伦萨人之手。

博纳圭达·卢卡里是一个有着无瑕声望、出身贵族的普通信徒，他在这些运动中扮演了领导角色。从城市议会日常集会的圣克里斯托弗教堂，卢卡里引领着大批公民走向大教堂。神职人员和普通信徒分别由主教和卢卡里领导，聚集在主祭坛前，卢卡里跪在唱诗席脚下，面对圣母玛利亚的像；这幅画像以及一幅基督受难像曾用华盖遮挡，在游行中高高举起，此刻正放在主祭坛旁。光着头，泪流满面，卢卡里祈祷道："向你，光荣的圣母，天堂之后、罪人的母亲，我这个卑贱的罪人献上锡耶纳城市和乡村。作为标志，我现在把城门钥匙放置在'锡耶纳城邦'祭坛上。"卢卡里接下来恳求圣母接受奉献并请求她"照顾我们的城市，保护它，让它不被我们的敌人佛罗伦萨人占领，也不受制于任何对我们动机不良的人，他们会让我们恐惧，给我们带来灭顶之灾"。③ 祈祷结束了，主教再次登上大讲道坛，进行布道，号召兄弟般的友爱、团结和宽恕。他敦促所有公民加入祈祷、忏悔和交流。再次走

① 见 Milanesi 1854 I, 309, 310, 317, 329；Lusini 1911 I, 262, 272, 276 以及 Van der Ploeg 1984, 156 注释 165。
② 见 Cronache Senesi, 58—9 以及 202—3 的更多注解。
③ 见 Cronache Senesi, 202—3。

下讲道坛之后，他领导民众穿过城市的大街小巷，举行一个虔诚的游行。

大教堂内的艺术作品

卢卡里跪对的那个画板是大约 30 年前绘制的，描绘了天使敬拜的宝座上圣母。因为被人与后来的《感恩圣母像》混同，这个作品如今被人们称作《凸眼睛圣母像》；正确地说，它应当被称作《起誓圣母像》，意指 1260 年那次庄严的宣誓。① 当时，这幅圣母像被称作《救难圣母像》；关于它的许多参考资料都能找到，涉及这次宣誓，把它描述为"中部的救难圣母像"，安放在南侧耳堂的入口，"宽恕之门"旁边。② 根据 15 世纪的存货清单和编年史，《感恩圣母像》指的是《凸眼睛圣母像》。这幅最古老的圣母像发挥着双重功能，与几百年来这类绘画共有的模式保持一致。③ 按照惯例，普通信徒可以在教堂门口的神龛里看到它，但在特殊节日，这个画板会被取出，在游行时高高举起，并且当游行队伍抵达大教堂的时候，放在主祭坛旁的临时膜拜处。还有一幅描绘基督的画板有相似的双重功能，在复活节被安置在主祭坛上。④

自从蒙塔佩尔蒂战役之后，锡耶纳人表现出胜利的喜悦；他们把自己所摆脱的"佛罗伦萨坏蛋"比作圣乔治为了解救王子而斩杀的龙，也因此把圣乔治节确定为庆祝解放的纪念日。⑤ 这座"圣母之城"还通过大量新的艺术委托活动来庆祝战争的成就。1262 年，"领主"（signory）宣布，一个新的礼拜室将在大教堂中建立，以此纪念那场与佛罗伦萨交战的（出人意料的）

① 这件作品如今在大教堂博物馆。这里提出的关于它原始位置的假说是最新出现的。亦可参见下文，注释 75。
② 这一点在后来的物品清单和 Niccolo di Giovanni Francesco Ventura 的编年史中得到体现。
③ 在 Rome 的 S. Maira Maggiore 大殿内也有相似的习俗，在那里，一个圣母像和一个救世主像（来自 St John Lateran 大殿）在游行队伍进入教堂的时候，被人抬着并且膜拜，然后放在讲道坛旁边。见 De Crassis's Diarium 12272 fol. 22v 以及 12268 fol. 237r。在纪念圣母的节日里，18 幅画像以这种方式抬着游行；见 De Blaauw 1987, 206, 216。在 Pisa 大教堂，有一个银制的 tabula 在宗教节日供奉在主祭坛上；见 Kempers-De Blaauw 1987, 107 注释 53。
④ 见 Borghesi 1898, 269: "Una ymagine di legno di nostro Signore resucitato, con bandiera in mano, si mettre in sull'altare maggiore per la Pasqua della ressurectione"。看起来，15 世纪关于"祭坛上"作品的文献是对两个世纪前的传统作出的假设。
⑤ 见 Cronache Seesi, 222。

胜利。① 在这座礼拜室中，宗教宣誓和军事胜利同时得到纪念，它里面还安置了一幅祭坛画，当地人命名为《感恩圣母像》，是锡耶纳的圭多在大约1261年创作的。② 除了该城的守护女神，这幅祭坛画还在一开始就描绘了各种圣徒，包括锡耶纳的守护圣徒。圣母与该城的密切联系通过她的银冠和银祭品凸显出来，有些祭品被制成眼睛形状。

一幅插图让人们联想起当年这场奉献和感恩的宗教仪式，在这幅插图中，城市的大门钥匙被献给圣母，它出现在两百年后"加贝拉"（税务所）1483年年度报告的封面上，该年的前一年，锡耶纳人在一场战役中再次获得意料之外的胜利，并且决定再次把他们的城市献给圣母（见图27）。在这幅画上，庆典在中殿南侧廊的第三个礼拜室中举行。它由当时的锡耶纳枢机主教主持；从画面可以看出，大群普通信徒正跪在圣母像面前膜拜，同时神职人员聚在一起唱赞美诗。一个公民把钥匙放在祭坛上，上面饰有该城的徽章。这幅画像上所表现的教堂内部当然跟1260年的情形并不一致，因为这个礼拜室是1262年左右建立的，在15世纪得到翻修。它显示的是战争胜利之后艺术作品订制期间教堂的面貌，与1482年制定的新的存货清单相一致（见图22）。③到那时为止，中殿里所有礼拜室都有祭坛画，竖立在凹壁内的湿壁画衬托之下。一个大讲道坛立在唱诗席区域，上面覆有一块布，骄傲地印着该城的徽

① 见Const. 1262 Dist. I 条目 xiv："exinde fuerint requisiti a domino episcopo Senarum, invenire et videre et ordinare locum unum, in quo eis videretur magis conveniens, pro construendo et faciendo fiery, expensis operis Sancte Marie, unam cappellam ad reverentiam dei et beate Marie Virginis et illorum Sanctorum, in quorum solempnitate dominus dedit Senesibus victoriam de inimicis"。
② 常见的假设是Guido的圣母像替代了一幅浅浮雕木板画——它最初被放在祭坛前，跟主祭坛画一样；见Hager 1962, 106, 134—5；Van Os 1969, 157；Carli 1979, 81, 105, 108, 130—31以及Van Os 1984, 12, 17—8。这意味着Guido的木板画，亦即挂在Alexander VII 于1658年创建的Cappella del Voto中的Madonna delle grazie最初是双面绘制的。我相信1440年代以及1650年代的修缮工作拆除了最初的Cappella delle Grazie，造成了后来Madonna di mezzo relievo跟Cappella delle Grazie中圣母像的混淆，后者在15世纪被称作Madonna degli occhi grossi。
③ 见Borghesi 1898, 261—330。在Cappella della nostra Donna delle gratie中有：Uno altare con tavola dipincta alle antica, con figura di nostra Donna col suo figliuolo in collo, con una corona di rame dorata, con una istella d'argento et una corona in capo al bambino [...] con più para d'occhi d'argento (318)。这幅画板在1448年到1455年间被锯开，以便于在游行中抬举。那幅Madonna di mezzo relievo此时从大教堂撤走，搬到了S. Ansano教堂中。这个关于Guido木板画以及更古老圣像的最初目的的假说，在这里是第一次出现。

章。在它背后的高台上，主祭坛因一幅富丽堂皇的祭坛画而倍显光荣，光线从一扇圆形窗户照进来，点亮了唱诗席。

1266 年从尼古拉·比萨罗那里订制的新讲道坛安靠在柱子旁，柱基被做成狮子形状。圣母和基督的生活场景装饰着它八边形的外立面。矗立在唱诗席和中殿之间，这座讲道坛统领性地提升了教堂内这两个区域之间的统一性。①

有海量文献表明，13 世纪后期大教堂生活中，公民权力机构的影响日益增长。比如说，在 1277 年的文献中，我们发现，主教要求一份津贴，他写道：他的新寝宫和主教礼拜室的建设如果没有公社的"援助、支持和良好愿望"的话，将无法完成。② 在 1287 年，九人政府就职之年，城市的统治者们更进一步，决定："主教堂中圣童贞女玛利亚的主祭坛后的大圆形窗户必须由锡耶纳公社拨款镶嵌"。③

在圆形窗户（直径达五米半）上绘制的人物形象中，包含有该城的守护圣徒，这也说明公民阶层此时在大教堂事务中所发挥的积极作用。除了中心区域绘有圣母的死亡、升天和加冕，上面还绘有使徒巴塞洛缪和守护圣徒安萨努斯、萨维诺（锡耶纳第一任主教）和克勒森乔，他们的所有遗物都安放在教堂内。

杜乔的《宝座圣母像》：锡耶纳的神圣象征

统治锡耶纳的九人政府在宗教仪式中保持着最高形象，这些仪式包括朝向教堂中殿的游行以及在"感恩礼拜室"中把钥匙献给圣母。作为教堂的保护人，他们集体得到授权来干预宗教仪式。在教士奥德里克所记录的基本宗教仪式规范内，当局可以影响仪式重心的转移，提升圣母及其四个侍从圣徒——安萨努斯、萨维诺、克勒森乔和维克多（他们逐渐代替了圣巴塞洛缪）所发挥的作用。

① 见 Seidel 1970, 60, 其中收录了物品清单中的描述。
② 见 Milanesi 1854 I, 155—6。
③ 见 Van Os 1969, 147—62 以及 White 1979, 99, 137—40。在 1288 年，为"制作祭坛上方的窗户"所需资金支付到位。

公社当局有选择性地涉足神学以及礼拜仪式的惯例，侧重于那些跟他们的目的最相匹配的内容。从西多会和道明会的教义中，他们选择突出对圣母玛利亚的崇拜，以此将圣母改造成锡耶纳城邦最神圣的象征。

在1308年11月9日，大教堂事务主管和画家杜乔之间达成了一项协议，在协议中双方都被描述成锡耶纳公民，来"绘制一幅特殊的画板，用于安放在锡耶纳圣洁童贞女玛利亚教堂的主祭坛上"（见图23）。[①] 在12月20日，杜乔记载道：他收到了一个大教堂办事员支付的一笔钱。[②] 后来的一份文件对于人工以及祭坛画背面绘画所需的材料进行了成本估算：为34幅画作中的每一幅，画家被支付2.5个弗洛林，以此酬答"挥毫作画的全部工作，教堂司事提供颜料以及其他所需的一切"。杜乔预先收到了50个弗洛林。[③] 顺便说一句，这样一幅为祭坛画背面创作的详尽的画作并不是在1308年议会会议期间决定的；对于那些委托作画的人，祭坛画面向中殿的那面具有优先性。

在1310年11月28日，九人政府聚会讨论为大教堂订制的艺术作品。除了强调他们对大教堂的关心，他们还认为有必要把教堂事务至于更密切的监管之下。考虑到公社的收入、资产以及开销，统治者们希望进行一个审慎的成本收益分析。他们希望祭坛画尽快完成，但为了削减开支，又减少了许多公务员在大教堂事务方面的职能。[④]

在主画板上，杜乔把圣母描绘成坐在一个有镶饰的纪念性大理石宝座上。在她旁边，从左至右，跪着安萨努斯、萨维诺、克勒森乔和维克多，4个锡耶纳圣徒，以视觉的方式表明：他们的卓越地位沟通着上帝之城与锡耶纳公民。在这4个守护圣徒后面，站着天使和诸多人物形象，包括施洗者约翰——佛罗伦萨的守护圣徒，还有彼得和保罗——罗马的守护圣徒。在圣母像上方，杜乔绘制了一系列小像来表现她的生平场景，以她的死亡、升天和加冕达到顶点。巴塞洛缪和其他使徒被安排在一起，提醒注视画作的人们：对圣母以及耶稣的崇拜通过使徒的教义得到传播。《宝座圣母像》下面的底

① 见 White 1979，192—3。
② 见 White 1979，194。
③ 见 White 1979，195。
④ 见 White 1979，195—6。

座上描绘着圣母和耶稣童年的场景，点缀着预言基督降临的先知的画像。① 祭坛画背面，杜乔绘制了耶稣创造的奇迹，以及他的受审，十字架刑，复活以及升天——当然，所有这一切都在教士团的圣餐仪式中得到纪念。（见图 24）

1311 年 6 月迎来了这幅巨型祭坛画喜气洋洋的安装典礼，它的尺寸几乎是 5 米 × 5 米。税务所雇了 4 个音乐家用小号、圆号和响板来活跃仪式气氛。② 编年史家阿格罗·迪·图拉兴奋地记录了这幅锡耶纳人委托创作的、出自"大师杜乔，一个锡耶纳画家，是他那个时代在这些国度中所能找到的最伟大画家"之手的祭坛画的昂贵造价、巨幅尺寸、美观以及奢华的装饰。一个庄严的游行队伍从大师的工作室出发，穿过街道，扛着祭坛画走向它的目的地。主教和所有锡耶纳神职人员，九人政府成员，市政管理者以及大批公民，手中举着点燃的火把聚集在大教堂周围。在这一天，商店全都关门，钟被敲响来宣告这一事件，穷人被给予救济。所有公社成员都向童贞女玛利亚——"本城的守护女神"祈祷，恳求她给予他们尘世中的援助并保佑他们在天堂的福祉。③

从聚集在中殿的公民的立足点望去，祭坛画和窗户共同构成了一个视觉整体，人们的眼睛格外注意它们。通过游行以及对四个新城市圣徒的崇拜，通过讲台和宝座的整体效果，圣母承担了锡耶纳城市象征的形象。锡耶纳公民选择向来与王侯以及教皇相关的宗教形象和权威象征来建立和设计他们新社会的形象，这幅圣母像只是其中最突出的一个例子。在 14 世纪早期，谈不上有什么传统可以为一个共和体制的国家提供合适的图像。锡耶纳人想要建立一套神圣的图像语汇，以便与他们的主权国家严格吻合，并且昭示这样一个事实：权力不掌握在任何个体统治者手中。把公民的奉献行为集中在圣母玛丽亚和四个守护圣徒身上恰好符合这些目的。

是公民阶层，而非大教堂的教士们如此迫切地想要安装这个巨幅祭坛画。的确，祭坛画背面描绘基督生平场景的小像展示了教士团举行圣餐仪式的内

① 见 White 1979, 102—40；Stubblebine 1979, 31—62 以及 Van Os 1984, 39—61。
② 涉及的总金额是 8 个 Soldi；见 White 1979, 196—7。
③ 见 Cronache Senesi, 313。

容,但创作任务的主要内容是《宝座圣母像》,它对于在升天节前夜聚集在中殿里的公民团体来说是一个引人注目、激发崇敬之情的画像。

大约在订制祭坛画的同一时期,九人政府致力于起草新的法律来扩展并加强控制"奥佩拉"或"大教堂事务管理组织"的法规。在1290年到1297年间,"奥佩拉"的开销受到诸多约束:尤其是,用于大理石以及负重牲畜及其干草的花销必须减少。九人政府被授权监督新法律是否得到贯彻。新的条款还禁止使用"奥佩拉"的钱用于某些无关的活动:不准用奥佩拉的开销来饮酒,其基金也不得用来购置房产。① 这里特别值得一提的是:新法律包括一条长长的特别条款,创立了一个以大教堂为中心的主要公民节日,每年在升天节举行。② 在记录与杜乔的《宝座圣母像》有关的决议时,九人政府明确援引了这条法律。③

在升天节前夜,整个民众——不仅该城自身的居民,还包括那些臣服于锡耶纳并因此成为其管辖范围内的拥有城堡的人或者代表集镇的人们——都前往大教堂表达自己的敬意。在这一过程中,庆典的高潮出现在集会的每个成员都轮流走向主祭坛用自己的方式敬献蜡烛时,公社自身则捐献一个带叶饰的巨型蜡烛。贵族们按规定也要献上丝绸。最后,议员们在大教堂内就餐,而民众则在外面就餐,他们精神昂扬,穿着最精美的服装,饮酒并且跳舞,欢天喜地地庆祝节日。④

节庆的内容之一变得特别流行,那就是"帕利奥"("旗帜"的意思)——围绕城市中心广场的壮观的赛马活动——也在这天举行。事实上,正是这个赛事赋予这个广场以名称——"卡波广场",也就是"竞技场"的

① 见 Cost. 1309 Dist. I 条目 xiii, xiv, xxxvi(关于蜡烛捐赠),Ivii—Ixix(关于基金及任务分配),dlxxxiii—vi(关于升天节以及 palio 节),Dist. III 条目 cclxiv, cclvii, cclxxxii 以及 cclxvi-ii(关于洗礼堂的调整);亦可参见 Dist. V 条目 ccxvi—vii 以及 Const. 1337 fol. 9r—10v。
② 见 Cost. 1309 Dist. I 条目 xxxvi,其中含有关于 opera Sancte marie 的法规。
③ 见 White 1979, 195, secundum formam statute,一种经常用到的规则;在此,它是唯一提到赞助活动的文献。
④ 各种法规和支付情况在 Cecchini 1957 中得到引用。在 1147 年 Montepescali 的领主们捐献了蜡烛。早在13世纪,这些法规就已经存在(11—12)。在1298年,公社捐献了100磅蜡烛和300升葡萄酒,还为花环和旗帜付款(19)。136—137页提到了后来为五彩纸屑、音乐家和小孩服装所付的款项。在 Riedl 1985, 159 中也提到了捐献的丝绸。其中一个捐献丝绸的人是 Castle Giuncarico 的伯爵 Ranieri Pannocchieschi d'Elci。

意思。在 1310 年 6 月 17 日，大钟议会授权使用分配给这个以上帝和圣母的名义举行的主要节日的资金来举行赛马活动，胜利者将获得一面锦旗。九人政府负责监管这个法令的执行并且把它纳入新的法令全书，"以光荣的圣母的名义，它将得到永久遵从"——这个表态呼应着 1309 年创立升天节庆典的长条款中的文字。城邦的所有居民都有义务在 8 月 15 日这个神圣日子参加对圣母的奉献仪式。商店和工厂按照法令都要关门，商业活动——除了卖蜡烛——都被禁止，任何违反者都要处以罚款。①

九人政府委托杜乔的创作任务只是他们总体政策的一部分。艺术赞助和立法活动都有益于良好的管理，公民中的同一个群体同时参与二者的活动。当新法律写入法令全书，杜乔的祭坛画安置在大教堂内的尊贵位置，锡耶纳获得了前所未有的更为突出的独特身份。

该城的编年史进一步确定了《宝座圣母像》对于民众的神圣意义；再一次证明文字和图像是如何共同发挥作用来实现这种效果。编年史家图拉所用来描述圣母的词汇与仪式、法律条文乃至杜乔的授权书所用的习语是一样的。他谈到圣母在该城及其王国中参与保护并扩大这个和平富足的国家。她是他们的统治者、支持者和守护女神，不仅保护孤儿寡母，还保护整个城市免遭危难和邪恶之害。

升天节作为公民节日的重要性通过下面的事实得到提升：除了这个日子，九人政府只在以四个锡耶纳圣徒的名义举行的节日上出现——他们被看做是圣母的侍从。(事实上，九人政府被禁止在他们的任期内在市政厅范围之外参加其他公共庆典。②) 锡耶纳集体身份的其他表达还可以从佛罗伦萨彩绘马车上看出来——它是蒙特佩尔蒂战役的战利品，此时成为升天节游行的一部分——此外，还有上百面各式各样的旗帜招展在圣像之间，每面旗帜上都由业已臣服于这个骄傲的共和国的集镇或城堡的代表人物扛着。③

在这个最重大的公民节日当天，面对他们的共同象征，公民们每个人都按照自己在等级制度中的位置安排自己的活动。对于那些代表被吞并城镇的

① 见 Cost. 1309 Dist. I 条目 dlxxxvi 以及 Cecchini 1957。
② 见 Bowsky 1981, 263。
③ 见 Borghesi 1898, 313—14 以及 Lusini 1911 I, 262—5。

人，庆典是对他们曾经不得不参与的投降仪式的提醒；年复一年，他们必须跪对着它，锡耶纳的象征，用置于他们面前的蜡烛来增加《宝座圣母像》的荣耀。① 对于市政当局，这个仪式使他们有机会审视自己的国家，对于民众，这是一个奉献、宴饮和比赛的日子。

教堂和公社之间建立了一种新的相互依存关系。他们各自的收入之间界限模糊不清。因此，捐献蜡烛给大教堂的法律义务在各自应当捐献的比例方面带来了实实在在的争议，印在大教堂内募捐箱上的城市徽章成为另一个争议来源。教会法和地方习俗授权主教和大教堂教士团支配通过这些途径捐献的款项，但锡耶纳公民法律的制定取消了这种特权。这只是显示权力关系变化的一个深远后果。改变了的权力结构也反映到大教堂的运用以及内部设计方面，这座大厦此时变成了公民庆典的最耀眼场所。

数量众多的民众集合到一起凝望《宝座圣母像》是一件壮观的事情。公民和神职人员的游行队伍穿过阴暗、狭窄的城市街道，经过一排又一排简陋的居民区，此刻进入了富丽堂皇的高耸的大教堂。在走向祭坛的过程中，游行队伍经过由锡耶纳的圭多创作的《感恩圣母像》以及比萨罗创作的讲道坛的城市礼拜室。那些在游行中举着《起誓圣母像》——这个画板通常挂在耳堂入口——的人们把它临时放在讲道坛附近主祭坛的前面。在中殿的最里面，圣母的巨幅画像安置在金色背景中，面对民众，被大量蜡烛和油灯点亮，背对着后面的巨大圆窗。在夜间礼拜仪式上，"天国之后"被揭去帷幕；她被一盏巨型油灯和一个烛台点亮。清晨和黄昏，圣母和圣徒像被后殿和正门顶上的大型窗户照亮。光与暗的控制是教堂内视觉安排的核心内容。在祭坛画的两侧都挂着鸵鸟蛋和飞翔的天使。② 祭坛画描绘的诸多形象都置于金色框架内，拥有底座、柱子、花饰和顶上的华盖。《宝座圣母像》自从它安放的那一刻起，就成了宏大的公民礼拜仪式上的北极星——也就是说，众人关注的焦点。

① 见 ASS Statuti 21 fol. 259r 以及 Const. 1337 fol. 9r—12v，其中列出了参与的城堡和市镇名称。
② 见 Borghesi 1898, 313—14 以及 Lusini 1911 I, 262—5。

副祭坛和城市圣徒

巨幅祭坛画的安装，结合一系列城市法令，给大教堂的应用方法带来了进一步改变。内殿此时被有效地一分为二，这使得教士奥德里克在一百年前所描述的圣餐仪式的内容很难全部保留下来。主祭坛曾经主要是教士们举行日课的核心位置，也是主教偶尔主持仪式的地方，此刻它在城市生活中发挥了主要作用，在中殿的尽头处若隐若现，令人印象深刻。因为大教堂在公民游行中的重要性，锡耶纳的寡头统治阶级此时着手订制越来越多的艺术品来装饰教堂。

1320年代，城市议会决定在现有教堂右角建造一座新的、更大的教堂。① 在1260年后殿扩建后，以及进一步扩建计划因洗礼堂的建设而成为可能之后，计划的目标和尺度极大地改变了。人们自然而然认为：自从锡耶纳拥有了一个新的公民中心，亦即卡波广场上的市政厅，它也应当有一座新的大教堂，能在面积、位置和内部设置方面更好地符合城市的需要。它会是世界上最辉煌的教堂。新大教堂的基石在1339年奠定，一个令人印象深刻的建筑正立面竖起来了，朝南而不是朝西。这个雄心勃勃的工程的设计之一就是主祭坛前宽敞的唱诗班席位，它进一步被一圈礼拜室环绕。中殿和回廊的面积得到权衡，以便更有利于大量人群被引导着经过副祭坛到达主祭坛；这些副祭坛是献给锡耶纳的四个守护圣徒的——正如设计备注中说明的。②

工程以4幅画作开始。从1330年到1350年，西蒙涅·马尔蒂尼、彼得罗和安布罗焦·洛伦泽蒂和巴塞洛缪·布尔加利尼都参与了祭坛画的绘制，每幅画的尺寸都在3米×3米左右（见图25、26和36）。③ 每幅画在其中央描绘了圣母玛利亚生平的某个重大事迹，这些画像跟杜乔的《宝座圣母像》中的小像相似。这种画像的两侧都画有圣徒：左侧无一例外是某个守护圣徒，右侧是另一个在大教堂中受尊敬的圣徒，比如说，从左至右依次是巴塞洛缪、

① 见 Cronache Senesi, 552；Milanesi 1854 I, 194—6, 226—32, 240—42, 249—57；Lusini 1911 I, 237, 372 以及 Bacci 1944, 163—73。
② 见 Degenhart-Schmitt 1968 I, 94—6 以及 Van der Ploeg 1984, 140—47。
③ 见 Van Os 1969, 3—33 以及 1984, 77—89，其中提供了支付记录和物品清单。

马西马、珂罗娜——维克多的妻子（见图26），最后是天使长米迦勒。基座上描绘了锡耶纳圣徒的生平和殉道。① 人们为之操劳的新大教堂始终都没有建完，但4幅祭坛画已经在扩大后的老教堂内装点副祭坛了。

公民们想尽一切办法来竭力崇拜他们的圣徒。比如说，在1335年，他们支付给"西科，语法大师"酬金用于帮助彼得罗·洛伦泽蒂"把萨维诺的生平翻译成本地方言，因为它可能会在画板上展示出来"。② 历史题材画像的数量大大增加，更多的木板画和雕像出现了，湿壁画被描绘在祭坛画后面的壁橱中，正如我们从"加贝拉"的画板中看到的画面所描绘的1483年的教堂内景（见图27）。③

祭坛画得到精心安排，以便游行队伍进行的时候公民们能够按照编年顺序观看圣母生平的事迹。依次经过献给萨维诺、安萨努斯、维克多和克勒森乔的礼拜室之后，他们看见了描绘玛利亚的诞生、天使报喜、接受牧羊人的崇拜以及圣烛节的场景。在计划为礼拜室绘制祭坛画的同时，艺术家们也为大教堂对面的医院正面外墙绘制类似场景。④ 因此，在教堂外面，围绕童贞女玛利亚的传说的重要内容也被视觉化，供所有人分享。

宗教画像与世俗画像

锡耶纳的主教和教士们缺乏足够的资金来负责大教堂的扩建和刷新。这并不意味着他们反对做出的改变。尽管他们在中殿改建这件事上并非主要受益者——这个工程主要对公民游行队伍有利——但后殿的扩张绝对有利于他们。此外，大教堂整体上的装饰巩固了他们相对于该城其他教堂的优势地位。对于公社而言，重要的是保证大教堂赶得上——如果可能的话，超过——任

① 见 Van Os 1984, 82—3。
② 见 Lusini 1911 I, 237。
③ 参照1405年对 Andrea di Bartolo 所做的支付，因为他创作了描绘 St Victor 的湿壁画。这些礼拜室都配备有屏风、长凳、天使和鸵鸟蛋；见 Borghesi 1898, 313—17 以及 Van Os 1969, 6。
④ 见 Van der Ploeg 1984, 144 以及该书插图24对此的复原。关于医院的情况，亦可参见 Ghiberti-Fengler, 42—3 以及 Eisenberg 1981, 135—6, 147—8 其中有委托人跟 Sano di Pietro 签署的合同以及他在 Rome 绘制的1448年基座木板画，借助这些资料，也许可以还原1330年左右绘制的湿壁画系列。

何其他地方大教堂的豪华程度。因此，自从13世纪中期以后，大教堂的扩建和装修都被看成是一种集体责任。在俗神职人员在金钱、手工艺、组织技术以及立法权方面对公民阶层的依赖程度一年比一年增加。

市政当局针对在俗神职人员和固定神职人员所采取的立场渐渐由一种分而治之的政策主导。津贴、建材以及保卫措施会更容易批准给任何一个在既定时间内受益的派别。在高速上升期，公社统治者日益参与救济金的发放以及教堂建设事务①；他们提供经济支持，转而希望被容许更密切地控制资金和物资的分配。事实上，我们可以说：大教堂的时代也是世俗化过程开始的时代——不是在叛教的意义上，而只是按照普通信徒此时在运用教堂方面不断增长的影响力来界定。

"奥佩拉"是管理大教堂及其医院的组织，在锡耶纳，这个组织对市政当局负责。"奥佩拉"的法律条文——以关于使用大理石以及负重牲口的条例为起始——渐渐被吸收进宪法，这个过程主要在1309年完成。② 其他大教堂事务也被纳入立法的范围：比如说，1262年的一项法律条文规定：主祭坛和蒙特佩尔蒂的马车必须永久点灯；应当建立一个新的礼拜室；还要添置长椅以备开会所需。③ 1309年，基于前二十年所通过的法律，城市统治者对"奥佩拉"的主宰权得到加强。大教堂的管理者们此时有了两个主宰：他们必须同时服从教会当局和城邦当局；他们不仅要遵守教会法，而且必须遵守世俗法律。"奥佩拉"的扩张和重组实际上只是一个更复杂进程的组成部分，在这个进程中，锡耶纳把自身巩固为一个国家。

一系列修道院归顺锡耶纳的统治。权力逐渐从在俗神职人员手中转移到公民阶层手中，在这个过程中，锡耶纳西南方圣加尔加诺修道院的僧侣在锡耶纳事务中发挥着特殊作用。④ 从1230年以后，来自圣加尔加诺修道院的西多会修士在大教堂管理以及城市税收事务方面发挥着显著作用，赢得了跟

① 见 Const. 1262 Dist. I 条目 xviii, xl—lxxxvi, cxxii—vi 涉及对托钵修会的捐助，还有条目 ii—viii 涉及大教堂；见注释87，涉及1309年法律书。
② 见 Const. 1262 Dist. I 条目 x, xvii。
③ 见 Const. 1262 Dist. I 条目 ii, iii, xiv。
④ 见 Lusini 1911 I, 26—31, 61；Carli 1979, 32—3, 47—51；Pietramellara 1980, 22—5, 53—6 以及 Borghia 1984, 7—9。

"奥佩拉"的职员一样多的尊敬,从此,公民们决定从该修道院而非教士团中招募事务主管。他们的影响力从锡耶纳大教堂的方形后殿上可见一斑,它是以该修道院的后殿为模型的。

市政文件表明:僧侣和普通信徒在城市管理方面相互合作。法令全书的一幅卷首插图上画着一个僧侣排在4个税务官组成的队伍前面,画面在左侧页缘处,右侧画着最高行政官。① "毕切纳"1298年法令书页楣处的小像上画着几个税务官聚集在一起,由一个出纳员率领,一个僧侣穿着白袍;4个世俗官员正在商议事务,一个公证员正在记录整个过程(见图28)。② 其他僧侣也出现在城市法律文本的页面上:一个僧侣装饰着"忠诚的天主教徒"标题,被描绘成手中拿着一本书,另一个僧侣被描绘成正在向一个市政管理者致意。世俗和宗教画像交替出现:1337年宪法文书上有一幅救世主基督像作为卷首插图,一个普通公民被画在关于九人政府的法律文本页楣处。③ 诸多僧侣画像——通常画成坐在一张桌子旁边,桌上有一堆钱币——也出现在税务部门的年度结算报告上。1280年的报告上,一幅插图的主人公是某个叫里纳尔多的;他面前有许多钱币,他手中拿着一个钱袋(见图29)。出纳员的职能有时候也由"谦卑者"修道会的成员来行使,其中一个就是唐·马吉诺,1307年他被画在"加贝拉"会计所内。④

有关信仰的文字暗示风行于各种市政文件中——各种法律以及各种记录都有义务涉及上帝、圣母玛利亚以及城市圣徒。宗教画像也充斥其间。比如说,升天节的政治意义通过尼科洛·迪·塞尔·索佐在1334年绘制的小像得到阐明,这幅小像是第二部"条约集"的卷首插图——那是一部与吞并的市镇缔结的条约的汇编。在画面中央,尼科洛描绘了圣母头戴天国之后的皇冠,小像的四个角上画着锡耶纳的守护圣徒(见图30)。

税务所的年度报告封面插图以及为他们的办公室委托创作的绘画再次体

① 见 ASS Statuti 11, fol. 1r。
② 见 ASS Biccherna 1, fol. 1r。
③ ASS Statuti 16 fol. 1r 和89r, 以及 Const. 1337 fol. 1r 以及203r。教会事务见于 fol. 1r—15r, 205r。
④ 见 Borghia 1984, 10—11, 72—3 中的插图。

现出宗教和世俗画像的融合。① 毋庸置疑，四个无处不在的圣徒首先出现在画面上。1334年，布尔加利尼为市政厅绘制了伴有安萨努斯以及加尔加诺的圣母像。② 在1343年，一个出纳员、一个税收员和一个秘书共同委托安布罗焦·洛伦泽蒂创作了一幅"天使报喜图"；这幅画像是模仿自大教堂祭坛画中的一幅。③ 通过把他们的名字添加在画作下方，这三个赞助人在他们自己和宗教画像之间建立起联系。第二年，同样这三个人向洛伦泽蒂订购了一幅画像用于年度报告的封面——并且再次附上了他们的名字。可是，这次画的不是圣母像，而是他们用以突出自身身份的城邦的世俗象征——一个坐在宝座上的统治者，模仿的是洛伦泽蒂在6年前为九人政府的会议厅创作的绘画。④

1364年的报告上画出了贡品；贵族和公民把他们的贡品献给一个坐在宝座上的统治者，他手持权杖和一个地球仪，上面印着锡耶纳的徽章：他们献出城堡、钥匙、他们的宝剑、金钱、文件、棕榈叶、旗帜和蜡烛。1358年报告的封面上画着公民们站在一个统治者面前，他们的共同关系由每个人都抓住的一根绳子来表示。世俗和宗教画像出现在同样的背景中，导致的结论就是：他们发挥着同样的作用；换句话说，就作为城邦的象征而言，锡耶纳人把圣母和世俗统治者看做可互换。

城市和修士

在导向权力世俗化的过程中西多会僧侣所发挥的作用已经在上文提到。

① Borgia 1984 提供了大量插图：78—9 提供了一个僧侣画像（出自1320年年度报告），88—9 有圣母和耶稣诞生（1334），108—9 有圣母升天（1337），114—15 有基督受难像（1367），128—9 有 St Michael，134—5 有 St Antony Abbot（1414），140—41 有 St Jerome（1436），144—5 有 St Peter（1440），158—9 有耶稣受鞭笞（1441），150—51 有 St Michael（1444），152—3 有天使报喜（1445），156—7 有作为城市守护神的圣母（1451），158—9 有 Biccherna 办公室里的圣母像（1452），160—2 有天使报喜和 St Bernard（1456），同时还有一只鸽子和 Giovacchino Piccolomini（1457），170—71 显示了圣母正在保护被围城的锡耶纳（1467），182—3 显示了她把该城献给耶稣（1488），最后，190—91 显示了圣母引导共和国之舟到平静水域（1487）。亦可参见 Catalogue Sienna 以及 Il Gotico a Siena。
② 见 Southard 1979, 440。
③ 见 Van Os 1969, 48—9。
④ 见 Borghia 1984, 96—7, 112—13, 116—17。

他们可以被看成是为托钵僧开辟了道路，后者也开始在城市里行使管理职能。涉及的僧侣往往是"平信徒修士"（conversi），也就是那些处于较低级别的僧众；他们的任务通常包括宗教生活的物质方面，比如照看教堂建筑、珍贵饰物和祭服以及所有属于圣器收藏室和祭坛的物件。他们也负责敲钟并保证大门按时锁闭。①

13世纪教权化和世俗化的两个相继阶段——尽管表面上看起来矛盾——是国家形成过程的两个方面。在这个早期阶段，共和国从神职人员的学问和管理技能中所获甚多。这意味着教士们通过按照城市的需要举行礼拜仪式来增加他们的资金收入，并且以此鼓励人们向教堂捐赠。在不断增长的范围内，这些捐献——得益于城市工商业的发展——为他们的宗教仪式和昂贵建筑提供了资金支持。换句话说，神职机构因为城邦的巩固而繁荣。那些把修道会建在城内的托钵僧表现得格外突出，因为他们个体和集体贫穷的教规使得公民们更愿意让他们充当国家管理部门的合作者。

锡耶纳的公民们把宗教看成是另一个需要正确管理和有效机制的领域，该领域包括土地、建筑材料以及为节日和祭坛画支付的津贴。当需求增长的时候，磋商也随之进行，以确保有组织的机构、规范的资金流以及合法的协议能够维持久远。法令全书中的长条款不仅对大教堂的节日，而且对崇拜活动也进行了规定，比如说，新近受宣福礼的安布罗焦·桑塞多蒂，一个参加过许多教堂会议并且在锡耶纳和教皇之间外交关系上发挥过作用的道明会修士，在1306年，公社决定：为他而举行的节日也应当用赛马活动来庆祝，其费用由城邦财政支付，关于这项决议的一条法律在3年后写入法令全书。②

在锡耶纳，修士们有其自己的圣徒，或者说"受宣福礼者"，他们是在过去百年岁月中生活过的修道会成员，因其禁欲、智慧和慈善之举而德高望重。③ 人们感到较早的圣徒太过遥远，因为他们与其他城市相关，并且往往

① 参照 Vroom 1981, 41—8, 涉及教堂成员中的这些职能。
② 见 Cost. 1309 Dist. I 条目 lxi, 涉及1306年为他的节日而开创的赛马活动。这条法令也记载于 Const. 1337 fol. 12v。
③ 见 Vauchez 1977, 其中在注释和附录中抄录了一个备忘录的诸多段落；（该备忘录出自 ASS Consiglio Generale 107, 33r—41v, 70v—74v）以及修道会提交的请愿书。

属于一个陌生的世界。因此，宣福礼成了一个共同的基础，在此之上修士们和公社欣然发现他们彼此达成了共识。修士们有意通过这种方式来提升其修道会的尊严，而普通公民也乐于崇拜跟他们属于同一个城市的圣徒。教皇并不参与宣福礼——在锡耶纳受宣福礼的公民并未得到官方的祝圣，但锡耶纳人把他们尊为圣徒。

从1290年以后，公社把大量资金用于为他们自己的圣徒举行节庆活动、建造纪念碑以及祭坛。① 1328年，经费处于极度紧张状态，部分因为资金已被蒙特马西战役极大地耗竭。1329年，一项法案得到通过，减少了托钵修会的津贴，激起了修士们的激烈抗议，他们认为此举使对其新圣徒的崇拜受到了损害。这个问题在大钟议会的一系列会议上得到辩论，以一项声明达到高潮，它宣布：圣徒对于社会极为重要。正如修士们提交的请愿书所强调的，这些已故的人保佑着该城在天国的福利，为其避免了许多灾难与邪恶。当公民们确信对锡耶纳圣徒的崇拜符合公众利益的时候，削减津贴的计划就被抛弃了。②

教堂和国家：一个更广阔的视野

公民对教会事务的操控在锡耶纳发展到不寻常的地步。任何其他地方的主教和教士团都没有这么依赖城市的资金和法律。其他城市由于商人和银行家集团的兴起，也出现了相似的倾向，但程度更加温和。在佛罗伦萨，比如

① 见 Milanesi 1854 I, 160—62, 193；Vauchez 1977 以及 Bowsky 1981, 261—5。
② 见 ASS Consiglio Generale 107 fol. 33r—41v, 70v—74。
"Dominis Noverm gubernatoribus et precibus Comunis et populi civitatis Senensis proposuerunt et dixerunt pro parte Prioris Fratum et conventus Eremitarum S. Agostini de Senis, quod sicuti et omnibus Senensibus manifestum Beatus Augustinus Novellus de ordinie sancto dicto, cujus corpus est in ecclesie dicti loci de Senis, tam propter sanctitatem quam propter magnam dilectionem et affectionem quam habuit ad Comune Senese, et singulars hominess et personas ipsius comunis est merito homoramdus per Comune prefatum, maxime cum credi debeat imo（quod）a certo teneri quod pro dicto comuni et civitate Senensi et statue jus pacifico in celesti curia continue sit maximus advocates…"（Vauchez 1977, 765）以及 "Deua omnipotens miritus et precibus Beati augustini predicti Comune Senense ad omnibus adversitatibus custodiat et ejus statum pacificum conservet et de bono in medius augeat et eccrescat… Summa et Concordia dicti Consilii…"（766）
与圣母有关的相似计划，以及出现在最高执政官誓言中的与城市统治者相关的规定，参见 Cost. 1309 Dist. VI, 条目 i。

说，大教堂的"奥佩拉"变成主要是一个公民机构，在大教堂的应用中，公民游行居于主导性地位。①

大教堂的"奥佩拉"可以被看成是今天公共事务部门的雏形。它在锡耶纳的飞速发展——在锡耶纳它是一个高度繁荣的机构，比对手佛罗伦萨早很多——以及对市政当局格外巨大的影响都归因于它雄心勃勃的计划。我们还记得所有计划中最宏大的一个：新大教堂；在计划中，它的规模仅次于罗马的圣伯多禄大殿。②

在佛罗伦萨，1296年对大教堂的改建仍然由两个主教代表和两个公社代表共同主持进行。但到1321年，这些事务的管理落入了行会之手，到了1331年，这行会主要指的是纺织业行会。控制往往意味着扼杀：我们在1331年该城的编年史中找到了如下记述："佛罗伦萨公社没有提供资金；因此工程停止了很长时间，什么都没有建成。"③ 在博洛尼亚，城市当局也对教堂建设过程的决策有影响力，正如1390年那里通过的一条法律所表明的：米兰人的后代被挡在城门外，公社建议捐给教堂一笔资金用来庆祝胜利。④

在意大利，公民对于大教堂相关事务的干预大多数是例外，而非惯例；这种干预在罗马、那不勒斯、斯波勒托、奥尔维托、比萨、阿雷佐、卢卡和乌尔比诺都不存在。在罗马，不言而喻，所有宗教事务都掌握着教皇手中。在阿雷佐，宗教和世俗权力都掌握在主教手中。其他地方，决策的制定要么掌握在大教堂教士手中，要么掌握在统治的王公手中。

阿尔卑斯山北部，市政当局的拥护者主要集中在牧区教堂或者学院教堂中，它们有着大教堂的规模但没有同样的宗教地位。⑤ 大教堂自身很少从属于任何实质性的公民当局；只有斯特拉斯堡和吕贝克在这个规则之外，这两

① 见Fanti 1980, 1—35。在Bologna圣徒St. Petronius是该城和主教堂的守护圣徒。S. Pietro教堂是该城的主教座堂。
② 见Fanti 1980, 81—100。在Arezzo, Volterra, Pisa以及Modena城市议会对Opera并没有这么大的影响力，那里的大教堂也相应地小一些。
③ 见Vroom 1981, 57。
④ 见Vroom 1981, 56, 关于Opera参见Fanti 1980, 101—59。
⑤ 参照Vroom 1981, 344—52, 368。当时在Brussels, Antwerp, Bruges, Ghent, Malines, Bois-le-Duc, Haarlem, Amsterdam, Delft, Ulm或者Vienna并没有主教座堂。

个城市的商业都极其繁荣。① 就公民与固定神职人员的关系而言，本笃会和西多会在这些区域的市政事务中并非像在意大利那样发挥着同样积极的作用。在阿尔卑斯山另一侧，西多会主要关注于促进农业发展，丝毫不介入城市生活。相应的，托钵教堂往往也比在意大利的要小，可是修道院——位于偏远地区——却更大也更多。

无论统治性的权力结构是什么，资金、组织和教堂应用都要依赖它，也只能在它的限度内发挥作用。很明显，公社的各个部门在锡耶纳比在其他意大利城市更紧密地协作来实现共同目标；相比于阿尔卑斯山北麓的城市，它就更加突出了。大规模的房屋建造，不出所料，成为经济增长的产物，反过来又巩固了经济。② 大教堂的建筑和装饰为商业和工业提供了巨大动力。砖瓦匠、木匠、雕刻家和画家都投入教堂的工作中；他们用所得收入进行的消费，又反过来刺激经济的其他部分，比如衣物和食品供应。总之，建筑和装饰对于13世纪到16世纪的经济至关重要。很明显，对于一个城邦，把主要工程委托给当地手艺人来实施是有利的，因为这样资金不会外流，那里的百姓也更能享受并展示他们的公民自豪感。

① 见 Vroom 1981, 52—5。
② 参照 Vroom 1981, 354—69。亦可参见 Goldthwaite 1980。

市政厅：权力之位，赞助者之位

最初的委托活动

伯里克利时代的雅典所享受过的政治稳定和艺术繁荣时期比九人政府时期的锡耶纳短暂。在 14 世纪的前半叶，锡耶纳大教堂和市政厅是无可匹敌的。

在 1280 年以前，市政议员们在圣克里斯托弗教堂举行会议。他们在道明会的圣器收藏室保存档案材料并且通过敲响大教堂的钟来召集会议。① 可是，随着他们权利的增长，他们也需要有自己的根据地——一个可以储存记录并且举行集会和共同祈祷的空间，并且，它也可以作为他们权威的纪念碑竖立起来。在 30 年时间内，在一处 1280 年的时候还建有一个仓库、两个小教堂和许多房子的地方建起了一座巨大的市政厅。当它的钟楼在 1348 年建成之后，它就成了半岛上最高的建筑。②

这个宏伟大厦的地下室可以用来做地牢，还可以做武器和盐的储藏室。第一层是"毕切纳"的税务官和"加贝拉"的官员办公的场所。第二层在 1310 年建成，拥有大议会的大型会堂和九人政府的会议室。一个独立的侧翼

① 参见 Ceccini 1931，viii 载 Caleffo Vecchio。
② 见 Southard 1979，11—14。Campo 的 S. Ansano 教堂，sito platea senense，以及 S. Luca 教堂都记载于 Riedl 1985，321—2。

建筑包括了最高行政官的办公厅、起居室及其服务人员的居所。① 从 1289 年到 1306 年，统治者们为他们新建筑最早的一批房间订制了一系列装饰；后续的装饰更多了，为第一层所做的大型装修活动从 1310 年一直延续到 1345 年。通过修建市政厅及其前面的广场——宏伟的卡波广场，九人政府建立起他们充当锡耶纳公社统治者和保护者这一职能的视觉化身。

大概在 1289 年，九人政府开始部署他们礼拜室的装修活动。一个被天使环绕的宝座圣母像自然是核心内容；实际上，在九人政府统治的整个过程中，他们每走一步，目光都遇到这些画像——不论是在这里，在议会大厅还是在大教堂。1289 年 7 月 28 日，"毕切纳"为礼拜室的木椅和一扇玻璃窗支付了费用。②

接下来的委托活动更密集也更迅速。在 1289 年 8 月 12 日，"大师米诺"因为替议会大厅绘制了《宝座圣母像》而收到佣金。③ 金匠古乔·迪·马纳亚收到了付款，因为他在 1291 年为九人政府制作了新的印玺，紧接着他又做了许多个其他的印玺。④ 在 1293 年和 1294 年，"米诺"和"雅科波"因为替最高行政官的侧翼建筑绘画而收到酬金；1295 年，"圭多"为他在九人政府会议室绘制的《宝座圣母像》而收到付款。"宾多"在 1296 年收到酬金，因为他绘制了描绘圣克里斯多夫的湿壁画，这幅画被描述成"为锡耶纳公社的大楼所作，在九人政府的会议室内"，米诺在 1303 年为"公社的大厅"描绘了这个圣徒。⑤ 在 1302 年，为九人政府的礼拜室，杜乔绘制了"一个画板，其实也就是一幅《宝座圣母像》……以及一批基座画像，置于九人政府大楼内的祭坛旁，在人们称之为办公室的区域"。⑥ 同样在这一时期为这个礼拜室创作的还有为祭坛绘制的一幅基督受难像，是马萨列罗所画，他在 1306 年收到酬金。⑦

① 见 Southard 1979, diagrams 1—3。
② 见 Southard 1979, 155—6。
③ 见 Southard 1979, 430—32。
④ 见 Southard 1979, 436。
⑤ 见 Southard 1979, 436—8。
⑥ 见 White 1979, 191。杜乔在 12 月 4 日收到 Biccherna 支付的工资，支付得到九人政府的批准。
⑦ 见 Borghesi 1898, 8。

第二个艺术活动的盛期从 1314 年一直延续到 1338 年。1319 年，塞尼亚·迪·博纳文图拉因创作了一幅《宝座圣母像》而得到报酬。① 1321 年，西蒙涅·马尔蒂尼收到了 20 个弗洛林作为九人政府礼拜室祭坛后墙上所绘制的《基督受难像》的酬金。② 几年后，也就是在 1329 年，马尔蒂尼在礼拜室的多联画屏上加绘了一系列手持蜡烛的天使像。③ 这个装修工程也包括创作描绘郊区市镇的木板画，比如海滨城市塔拉蒙涅以及附近的安西多尼亚，还有湖畔堡垒塞尔瓦·德·拉格。④ 在连续几个阶段，市政厅内的装饰倍增。对于西蒙涅·马尔蒂尼意味着增进财富和名声，但对于雅科波和米诺，受托作画也给他们带来了特定的社会地位，给所有有关的人员都带来了不错的就业机会。

描绘圣母坐在庄严宝座中的《宝座圣母像》最开始是市政当局委托创作的。大教堂内的《宝座圣母像》对于宗教/公民的象征体系来说是最关键的一个增益，西蒙涅·马尔蒂尼为新的议会大厅创作的《宝座圣母像》延续了这一传统。在九人政府的统治下，一个锡耶纳独有的圣母像传统发展起来：宝座上的圣母，"统治者，守护女神和公社的支持者"，被 4 个只在锡耶纳得到敬重的圣徒守护。画像方面的其他创新出现在市政厅装修的第二个阶段，同样直接源自锡耶纳逐渐巩固的国家形成过程。

领地：全球厅

这个议会大厅以"世界地图大厅"著称，或称"全球厅"，指的是安布

① 见 Bacci, 1944, 40—41, 文中, 其位置被描述成 dinanzi al Concestoro de'Nove and ante Consistorum. 这一名称也出现在 Caleffo Vecchio 中："in palatio comunis Senarum, in loco qui dicitur consistorium, in quo docti domini Novem morantur pro eorum offitio more solito exercendo"; 例证参见 le Caleffo Vecchio IV, 1719, 1722, 1724。这个房间可能就是"和平厅"，而不是后来的 sala del Concistoro; 参照 Southard 1979, 394—402。
② 见 Bacci, 1944, 134—8, 140—42。
③ 这个信息的文献来源是 Bacci 1944, 157。关于 Simone Martini 多联画屏的假说是 Eisenberg 1981, 142—7 提出的, 尽管 Eisenberg 假定的作品尺寸太大。
④ 这两幅画显然是当时挂在锡耶纳 Pinacoteca 的两个城市图景；见 Torriti 1977, 113—15, 其中也提到了其他各种假设。一般认为这些木板画原本是 Sassetta 行会祭坛画的组成部分。关于 Talamone, 参见 ASS Capitoli 2 fol. 568v—569v。"Silva Lacus"这个名字在当时的法令中频繁出现。见 Zdekauer 1897（索引）, Costituto（Lisini 编辑）1903, 和 Caleffo Vecchio IV, 1508—1512。

罗焦·洛伦泽蒂在1344年绘制并张挂在西墙上的世界地图。西蒙涅·马尔蒂尼所画的骑士下方的圆环和铁轴是吉贝尔蒂和瓦萨里称赞过的旋转球的全部遗迹。① 画中马背上的将军是元帅圭多里乔·迪·尼科洛·达·佛格利亚诺，勒吉奥人。在这幅肖像下方，在铁轴和圆环旁，守护圣徒安萨努斯和维克多的形象被描绘：他们是大约两个世纪后由索多玛画成的，时间是1529年（见图31）。② 直到1980年，一幅描绘圣母的图画才挂在两个圣徒之间；那时，修缮工作正在进行，揭出了一幅湿壁画，上面画有一个城堡和两个男性形象。③

东墙上有宝座圣母的画像。朝向城市南方乡村的墙壁自从14世纪以来被重绘多次，因此它的原初模样再也无法确定了。至于与窗户相对的北侧长墙，人们在那里可以看到的守护圣徒和战争场面的图画全都是1350年以后才绘制的。

这就是大议会的集会大厅。历史记载告诉我们，他们在这里商讨诸多事务，比如对圣母玛丽亚和城市守护圣徒的崇拜，领土扩张，与雇佣兵签署的协议，城镇的吞并以及扑灭叛乱的方式。很明显，墙壁上的绘画源自议员们议事日程上的项目。

一些画是作为真正的档案资料发挥作用的。这种做法的一个实例是小镇圭恩卡里科在1314年臣服于锡耶纳的统治时，再次被迫交出它的主权。这个小镇的代表每个人都必须把手放在圣经上庄严宣誓效忠于锡耶纳。通过公证机构获得法律效力的条约强迫被吞并小镇的居民遵守锡耶纳法律，在和平与战争时期支持锡耶纳，加入它的同盟并反对它的敌人。跟其他附属小镇一样，圭恩卡里科被要求派代表参加大教堂举行的升天节庆典，他们要按照义务敬献蜡烛和丝绸。条约还规定要纳税和捐赠，用于桥梁、道路的维护。圭恩卡里科的最高行政官此时也要佩戴锡耶纳的徽章，该镇此前的所有特权都被

① 见 Southard 1979, 213—214, 237—41。
② 见 Southard 1979, 257—61。
③ 见 Seidel 1982, 18—21。Seidel 的注释和书目中列出了许多文献。他得出的结论之一有别于这里所提出的观点，也就是说，他认为后来那座城镇是 Giuncarico，是 Duccio 在1315年所画。

取消。①

这个条约签署后的第二天,在大议会的一个会议上人们讨论了圭恩卡里科的臣服一事。人们达成共识:为了用更为公开的方式巩固书面条约,权利的移交要通过绘画来展现。当条约本身移交给城市档案馆的时候,圭恩卡里科的吞并事实被固化为一种视觉形式,为每一个进入大厅的人所看到。这绝非一个孤立的事件:一系列归顺锡耶纳的城堡早已画在墙壁上。② 因此,当赢得新的领土,锡耶纳的势力范围得到扩张的时候,两件事往往会同时发生:第一,一个条约将会签署;第二,直接与该条约有关的绘画委托将会签发。

1315年,西蒙涅·马尔蒂尼被委托以一项作画任务,为议会大厅的东墙绘制国家的宗教象征(见图32)。③ 就在主持会议的最高行政官座席后面和上面的墙壁上,出现了伴有4个守护圣徒的《宝座圣母像》。马尔蒂尼强调了下面这个事实:他是以杜乔的祭坛画为模版绘制他的作品的,因为他把大教堂内祭坛画顶上的华盖也画进了他的作品中。但是他所画的圣母宝座并不一样;他并未把它画成流行的罗马大理石质感,而是跟在锡耶纳发展起来的一种"哥特式"多联画屏相似。④

马尔蒂尼的《宝座圣母像》添加了诸多重要细节,比如在华盖之外还画了圣母佩戴的皇冠以及边框画。边框上的图画跟政治形势有关:黑白相间的母马以及红背景中的白狮子、城市的徽章以及锡耶纳民众都包括在内,还有百合花型纹章——该纹章属于安茹的罗伯特,他是那不勒斯王以及锡耶纳此时所从属的教皇党联盟领袖。

《宝座圣母像》周围的边界上画有先知的肖像、福音书作者肖像以及教堂创始人肖像。画面顶部的中央画着救世主基督赐福的图画。画面底部对应

① 公布于 Seidel 1982, 35—6。
② 见 Southard 1979, 215 和 Seidel 1982, 36: "Sed in perpetuam sint et remaneant in Communi et apud Commune Senarum, et quod dictum castrum pingatur in palatio Communis Senarum ubi fiunt Consilia, ubi sunt piata alia castra acquistata per Commune Senarum et numquam possit talis picture tolli abrade vel vituperari…"
③ 见 Southard 1979, 216—28 和 Borsook 1980, 19—23。
④ 这一绘画任务是为 Sala Pallatii dominorum Novem 而签署的;见 Bacci 1944, 134—6。Simone Martini 和他的学徒们在1321年收到了市政厅湿壁画的酬金。

部位的画像特别有意思：是一个双头妇女，是旧约和新约的人格化。她的八边形光环上写有铭文，提醒管理者牢记他们所应当追求的美德。天国守护者与锡耶纳城邦的联系通过新旧约头像两侧锡耶纳硬币的两面更清晰地呈现出来，它上面刻着铭文"古老的锡耶纳，圣母之城"以及"阿尔法和欧米茄，最初和最后"。边框上还画着"平民首领"的印玺，更多的关于锡耶纳与宗教主题的关系的内容被描绘在画面上。①

圣母怀抱的圣婴手持羊皮纸经卷，上面写着"追求正义吧，你们，尘世间的审判者"。在通向宝座的台阶上印着两行韵文，鞭策议员和城市统治者们确保正义、和平以及繁荣战胜不义、战争、贪婪、盗窃与谋杀——这些都是议会会议记录上以及这些会议上制定的法律条文中的观点的诗意演绎。这些诗行有效地阐释了画面上呈现的作为圣母教谕的铭文，她的开场白就是："无论天国之花还是装点天国牧场的玫瑰与百合都不会比良好的意见更让我满意。"在她宝座下方跪着两个天使，手持鲜花。

从1328年到1332年，锡耶纳南部堡垒的合并事宜占据了议会事务的很大部分，这些地方包括蒙特马西、萨索佛特、阿西多所以及皮亚诺城堡。1328年，锡耶纳当时薪水最高的官员——战争领袖发动了著名的旷日持久的蒙特马西围城之战。1331年，阿尔道布兰德斯基家族终于投降并且被迫出售阿西多所和皮亚诺城堡，最后形成的协议被添加到上面提到过的"条约集"的修订版中。同时，就像圭恩卡里科的例子那样，条约很快继之以绘画创作委托。

在1331年9月，西蒙涅·马尔蒂尼得到一笔盘缠，和一个随从一起骑马到被吞并的市镇去，他的兄弟多纳托碰巧也得到一笔酬金，为这一区域的房屋作画。到12月14日，西蒙涅的任务完成了，他拿到了自己的工资：安西多所和皮亚诺城堡的图画添加到大厅。② 这些画作如今再见不到，图拉所记载的绘于1330年的关于萨索佛特沦陷的画作也消失了。③ 有可能，北侧长墙

① 见 Borsook 1980, 19—20。
② 见 Bacci 1944, 160—63。
③ 见 Cronache Senesi, 496, 文中将这件作品跟有关 Montemassi 的绘画一起归于 Simone di Lorenzo 名下。

上记录萨索佛特、安西多所和皮亚诺城堡所签署的和约的图画被覆盖在后来画上去的战争图画下面了。

1330年西蒙涅·马尔蒂尼把1328年蒙特马西围城之战的场面补画在西墙上（见图31）。① 在蒙特马西之画下方可以看到湿壁画的残迹，画的是在第一场战役中与封建领主签署的条约，大约在1314年。第一场战役和第二场战役的人物形象和建筑物都以同样的尺寸画在整个大厅通行的深蓝色背景上。② 在斯坎匝诺城堡，阿尔道布兰德斯基家族的宫廷被允许保全，前提是他们不得建立防御工事并且每年必须缴纳蜡烛费，这个城堡被绘成草图，但没有画在墙壁上。③

西蒙涅·马尔蒂尼和他的助手绘制的阿尔道布兰德斯基市镇和城堡充当着另一个封建大家族的图像式续篇，那个家族就是帕诺克奇斯基，埃尔西的宫廷，它的附属市镇曾包括圭恩卡里科。可是，作品的大部分被后来的装修弄得面目全非，尽管当时的愿望是要让臣服的城堡永久展示。④

那些被吞并的城镇图画下方的城市圣徒和受宣福礼者的画像向我们展示了类似的增添与改变的故事。这些图画的创作计划可以追溯至1329年，那时，大议会决定保持崇拜本地圣徒所需的资金，不过，有些圣徒，比如锡耶

① 有关 Guidoriccio 和骑士下方的城镇的解释——存在巨大分歧，见 Moran 1977 和 Seidel 1982。现存湿壁画是大面积还原和修复的结果，这也就可以解释为什么有些内容跟1330年的实际情况不符；这也揭示了这幅湿壁画和下方所画的 Pannocchieschi 城堡（可能是 Elci 城堡）之间的差异。在这个将军的右边，我们可以看到一个投石机，在它旁边画有锡耶纳军队的营帐（每个上面展示着城市的徽章）和一个葡萄园。左边是锡耶纳在 Montemassi 周围竖立的尖木栅，与城市编年史中的描述严格吻合。在该画的外边框可以看到锡耶纳的盾徽和获胜时间，1328年。
② 见 Caleffo Vecchio IV, 1735—9 和 ASS Capitoli 2；跟 Comites sancte Flore 签订的同样条约载于 fol. 315r—36r。关于 Arcidosso，见 fol. 334r—336r，关于 Castel del Piano 见 fol. 336r—337r, 391r—425v 中的附录。Const. 1337 fol. 215r—v 讨论了 Montemassi 和 Arcidosso 的 castellanus，fol. 32r 讨论了 Vicarius Arcidossi，fol. 68r—70v 讨论了 Sassoforte。归还 Scanzano 用于交换 Buriano 和 Montemassi 的情况参见 fol. 126r 以及 *capitoli* fol. 338v—339v。在 Arcidosso 的左侧，湿壁画描绘的应该是城堡移交给 Siena 的情景，按照惯例，此事委托给该城堡主人所臣属的一个代理人（vicarius）。
③ 见 ASS Capitoli 338v—339v，以及 Califfo Vecchio IV, 1717—53 中的一系列条约。
④ 见 Southard 1979, 241—8, 252—7。Ambrogio Lorenzetti 制作的这个地球仪妨碍了审视 Pannocchieschi 城堡的吞并情况，它早在1393年就需要修复。1363年发生在 Val di Chiana 的战役和1479年 Poggio Imperiale 发动的战役不久后被画在北墙上。

纳的卡特琳娜和博纳蒂纳，较晚才加入圣徒行列，时间是 15 世纪。①

作为守护圣徒的对立面，叛乱贵族与他们的城堡一起被画出来，被称作"耻辱图"，画在大集会厅北边、西边也许还有南边的墙壁上。那些不光彩的形象也被画在市政厅的正面外墙上。通过这两个极端——一方面是城市的守护圣徒，另一方面是封建叛乱者及其原有地产——引导出战争对和平或者好政府对坏政府的主题，这个主题在隔壁房间得到详细阐述。②

总之，大厅中可见的装饰给公民们带来了一幅广阔的图画，总体来说是锡耶纳城邦的图画，具体来说是议会决策的图画，包括从圣徒崇拜到战争进行等各种主题。其统领元素是共和国的象征——《宝座圣母像》跃然于东墙之上。随着国家形成过程的进一步巩固，每一步都对应着墙壁上的某些画像，记载着锡耶纳领土的扩张。锡耶纳的象征体系因此包括了两个独立部分，国家一方面由坐在庄严宝座上的圣母来代表，这是它一以贯之的独立形象；另一方面由城堡、集镇、贵族以及代表共和国的官员所组成的不断变化的共同体来代表。③ 通过描绘被镇压的、不光彩的叛乱，同时描绘那些保佑锡耶纳人持续奋斗以保护和增进城邦利益的守护圣徒，图画变得完整。

好政府和坏政府：和平厅

九人政府对共和国政治家的尊严特别在意。当他们制定政策来保卫和平和进行战争的时候，罗马共和国的榜样引导着他们，他们的确感到自己是那些古代统治者的继承人。许多艺术作品被委托创作来唤起这个传统，比方说：1330 年，人们向西蒙涅·马尔蒂尼订购了一个典型的爱国主义者马尔库斯·勒古鲁斯的画像，用湿壁画手法画在议会大厅隔壁。④ 几年后，安布罗焦·

① 见 Southard 1979, 249—52, 257—65。
② 见 Southard 1979, 119—23；所有关于 pitture infamante 的实例都已遗失。由于 consistoro 委托 Sodoma 描绘以下诸人：Ansanus, Victor, Bernardo Tolomei, Ambrogio Sansedoni 以及 Andrea Gallerani，画面不断得到调整。
③ 在 Const. 1337, fol. 50v, 66v—69v, 213v, 213r—219r, 233r—v 和城市编年史的记载中，都强调战争首领是城邦的主要公仆。这本身足以说明 Guidoriccio 的荣誉肖像并没有什么"不民主"的地方。
④ 见 Southard 1979, 396；"una figura [...] nel consistoro de nove di Marco Regolo et avemo policia di signori Nove"。

洛伦泽蒂绘制了另一些关于罗马遗迹的图景。①

1338 年为九人政府会议室选取的绘画主题是当代的，而非历史的。出现了一些多少有点神秘的理论来解释安布罗焦·洛伦泽蒂那幅湿壁画的渊源，这幅画被人们称之为《好政府与坏政府的寓意画》。实际上，它直接关涉到当时的法律。

三面画有湿壁画的墙壁被房间的窗户点亮（见图 33）。与窗户相对的北墙上画着一个高台，台上站着许多人物形象，这幅画被人们称作《好政府》；西墙上的湿壁画，最初叫做《战争》，描绘另一群站在高台上的人，他们左侧画着的城市和乡村正陷入一场军事行动。最后，整个东墙——与议会大厅相邻的墙壁（该墙壁的另一侧画着圭多里乔将军骑马像）画满了关于锡耶纳及其辖区和平时光的安详图景。正是最后提到的这幅画赋予了这个房间现在的名字"Salla della Pace"，亦即"和平厅"。

在制定法律的过程中，九人政府始终致力于实现清晰性并且保证法律得到恰当公布。在 1337 年和 1339 年，一系列法律得到起草。编年史家图拉评论道：在这个和平、富足的时代，九人政府的主要任务是避免歧义并且确保人们生活在正义统治之下。② 新的法律文本包含各种补充条款，整体上比以前更为系统，表述也更为清晰。尽管这个新宪法仍然是用拉丁文写成，仅仅 1308 年的版本才以方言问世，公民们此时也已经能够更方便地咨询法律专家来阐明某个要点，因为 1338 年大量法学家从博洛尼亚逃难，许多人定居在锡耶纳。③

对于修订后的法律，一个恰当的补充也许就是对法律的图式化概览——这些法律构成锡耶纳主权国家的基石，该国家由九人政府统治和保卫。通过为会议室墙壁创作后来被人们称作《和平、战争与好政府》的湿壁画（1338—1339），安布罗焦·洛伦泽蒂完成了这个任务。④ 这些画尤其与锡耶

① 见 Southard 1979，117—19 和 119—22，提到了描绘在建筑正立面上的叛乱者形象（也被称作 pitture infamante）。
② 见 Cronache Senesi，525，535。
③ 见 Cronache Senesi，121，313，390—91 和 Bowsky 1981，76，277—278。
④ 关于这些湿壁画的引文可以在 Southard 1979，273，277 中查到。在 272—3 抄录了支付方面的资料。

纳城邦关系重大。他们并非直接基于托钵僧或者廷臣们撰写的文本；后者的文化与这个托斯卡纳共和国的文化相去甚远。①

当时的画家也可以参考 1309 年法律文献，如果他需要对 1337 年至 1339 年的拉丁文本有更清晰理解，他也可以从博洛尼亚难民那里获得专业意见。此外，这些法学家们还非常熟悉如何把语言文字表达的观念转化为视觉图像。博洛尼亚的插图画家们发展出自己系统的图像库来为教皇以及帝王的法律文集配插图。每个这样的文集都有一个微图作为卷首插图，描绘了权力象征从一个神圣形象手中递交给一个世俗统治者。一个置身宝座的最高权威——上帝、基督、圣彼得或者画成三位一体的神——会被画成将权力象征物（可能是一本书、一把剑、一根权杖或者一个皇冠）递交给教皇、皇帝或者国王，后者和他们的随从在一起。② 著名法学家乔凡尼·迪·安德里亚在他对 1338 年教皇法的评论中强调了好政府的重要性。在论著出版的时候，它有一个卷首插图，用视觉形式表现了他所提到的各种美德。③

其他类似的插图也比比皆是。在大教堂中，人们可以查阅格拉提安《法令》或者其他律法书的插图版。④ 这些律法书中的一本上有一幅微图，画着坐在宝座中的基督将一本书和一把剑分别给了教宗和皇帝。许多由政府常年承担的事务都在这些画像中得以表现，比如说，司法管理以及审判执行，但没有一幅画特别集中描绘一个共和国的情形。洛伦泽蒂当然可能从锡耶纳法令全书的插图小像中找到启发，它们也可以扩充为适合共和体制国家的象征图库，但他还是不得不自己创造全部画像。

面朝窗户的短墙描绘了一个平台，上面有一些人格化的形象，其身份通

① 在当时的成文法中我们可以发现不同作家的观点，包括 Thomas Aquinas, Hugo of Saint Victor, Brunetto Latini, Domenico Cavalca, Restoro d'Arezzo, Remigio dei Girolami 等人。然而，没有证据表明：这些湿壁画可以被理解为直接反映了某些有关普遍本质的理论，而不是烙上了锡耶纳的特殊印记。参照 Rubinstein 1958 和 Feldges-Henning1972；Southward 1979, 293—4 的书目以及 Borsook 1980, 37—8。尽管上述作家的观念在法学家的思想中有所反映，但似乎不曾有过任何直接影响；况且，假定有这种影响，对于阐释这些画像也没有太大帮助。
② 参照 Melnikas 1975；Cassee 1980 和 Conti 1981。
③ 见 Novella in libros Decretalium, Milan, Bibliotaca Ambrosiana MS. B 42 inf. fol 1r。
④ 见 Sienna Biblioteca Communale degli Intronati, Ms. K I 3 以及 K I 8；亦可参见 Borghesi, 274—82 中提供的清单中收录的法律文本。

过明确的铭文、象征以及服饰可以确定（见图33）。最大的形象是一个置身于宝座中的统治者，字母 CSCV 环绕在他头上，是"Commune Senarum Civitas Virginis"的缩写，意思就是："锡耶纳公社，圣母之城。"他左手拿着锡耶纳的金印，上面印着宝座圣母像。他的斗篷上印着黑白两色的国家盾形纹章，他的毛皮帽上印着红白色的通行徽章。他右手拿着的权杖是这个人物的统治权的标志。他脚边有两个婴儿，吮吸一只母狼的乳房——暗指罗慕洛斯和雷穆斯，也暗指该城的罗马血统。① 在此，锡耶纳公民再次把他们自己描绘成罗马共和国的合法继承人。

权杖上面系着一根编成辫子的粗绳，一路牵引着平台前面的众多男性，到达左侧坐着的一个女性那里。跟统治者一样，她从前面看上去端端正正；穿着红色服装，上面有金色镶边。在她后面，我们可以看到跟隔壁大厅中西蒙涅·马尔蒂尼所绘的《宝座圣母像》上一样的文字："追求正义吧，你们，尘世间的审判者。"这个女性的目光往上，朝向一个有翅膀的女性手中拿着的正义天平，她的身份，通过头顶的铭文判断，是智慧女神。她是鼓舞人心的正义之源，执掌天平，手中还拿着律法书，提供审判的依据。左侧，我们可以看到一个标题为"分配"的天使，指的是分配公平的观念——天使一只手斩断罪人的头颅，一只手为一个跪着的人物形象加冕。后者指的是安茹的罗伯特，他佩着一根棕榈树枝而非宝剑，以此暗示他对锡耶纳城邦的和平态度——他把他的宝剑和军事权力交给天使。右边的天使，"交易"，代表交易公平，她通过制止欺诈和强制还债来维持恰当的平衡，这里画着两个人被强制交换一根棍子和一个箱子。湿壁画右边较远的位置所画的形象是正义女神，右手拿着一把剑和被斩首的恶人的首级，左手拿着一顶皇冠。这明显暗示着惩罚的公正或者锡耶纳的刑法，它在面对叛乱贵族和敌对王侯的时候毫不畏惧。

坐在"正义"旁边的是"节制"，手持沙漏；还有"宽宏"，拿着一碟钱币，把一顶皇冠赐予统治者；在她的另一侧我们看到的是"谨慎""力

① 见 Cronache senesi, x—xi. 对圣徒 Ansanus, Savino, Crescenzio, Victor 的崇拜也可以被看成跟锡耶纳人对罗马传统的兴趣有关，因为这些圣徒都是被罗马皇帝们处死而殉道的。

量"——穿戴将军的装备、盾牌和盔甲——另外还有"和平"。① "和平"一手拿着橄榄枝,头戴桂冠;塞在她的坐垫之下的是一件盔甲。她显然是抛弃了武装。飞翔在大统治者和核心美德之上的是三个神学美德:信、望、爱。

这些形象总体上表现了九人政府在统治锡耶纳的时候所追求的目标,在宪法和他们的就职宣言中都得到体现。这些目标中,主要的是和平与正义;在一般意义上以及在分发救济品和划拨教堂建设资金的具体法律条文中,也提到了宽宏与仁慈。智慧和审慎的美德也反复被提到,它们是在智者委员会中供职的人所追求的品德,他们经常被委以管理重任。

站在平台前面的人物形象身上还有更多关于法律的暗示。左侧一个女性坐着,手里拿着刨子,象征着文明教化。她的身份是"和睦",这是九人政府在制定决策的会议上经常提到的术语。她拿着系在天平上的两股绳子(天平两端站着负责奖惩的天使),把它们缠绕在一起,将最后这根象征着"和睦"的绳子交给下方区域中描绘的一个男性形象——他置身于两排人中间,每排各12人,他们代表着锡耶纳的"领主"。

这个队伍前排的6个人大概是首席长官。② 我们可以辨认出最高行政官,"大市长""平民领袖"以及三个商会领事,他们的资历可以从他们戴着毛皮帽子来推断,与此同时,其他人却并没有戴这种帽子——这个情况跟书页插画上反映的一样。③ 在他们后面画着九人统治者以及一排9个执政官员——4个金融司法局的职员,3个税务所的税收官和两个"卡梅拉里",也就是城市公共武器的看守者。

这些高官们所组成的游行队伍可能让当时的观众联想起升天节前夜的游行。两个身着锁子甲的贵族跪在公民们面前,一个向他们献出城堡,另一个

① 这美德在法律文本中也被频繁提到;它们还体现在会议记录和九人政府的就职誓词中。Bindo 的道德论文中也提到了它们。见 ASS Statuti 15, fol. 290r, 264r, 266r; Statuti 21, 1r—v, 7r, 27r—v; Bowsky 1981, 55—6, 143, 281—3。

② 关于这些官员("maggior sindaco""capitano del popolo"和戴着手套的 podestà,以及站在他们身后的商会领事)参见 Const. 1337 fol. 23r—58v, 73r—75r, 124r—125v, 150r—156v, 197r—208v 和 Bowsky 1981, 34—42, 42—5, 23—344, 78, 87—90, 222—32。

③ 见 ASS Arti61, fol. 25r 从 1292 起,以及 Podestà i fol. 1r。

指着他们身后绑着的罪人与叛乱者。① 他们代表着如今效命于公社的贵族们，比如桑塔费奥拉的伯爵们、阿尔道布兰德斯基的封建世系以及潘诺克奇斯基家族谱系上的埃尔西伯爵。这个平台不是由封建贵族来保卫，而是由城邦军队。② 锡耶纳武装力量在战时是公社主权的保卫者，在和平时期是法律的维系者。

西墙上描绘的是和平与良好政府的对立面（见图34）。这群站在平台上的人物形象的中央是置身宝座的暴君，由各种罪恶围拱。"正义"披枷戴锁倒在地上。与吮吸狼乳的婴儿形象相对，暴君脚下伏着一只黑山羊；与手持刨子的"和睦"相对，我们在这里看到手持锯子的"不和"。在平台上那些令人厌恶的随从头顶，其他邪恶在空中盘旋，比如"贪婪"，在画中抓紧钱袋。解开的牛轭暗示着失去节制的行为，"虚荣"由一面镜子来暗示。在平台前面，谋杀、强奸和盗窃，也就是说，所有刑法所禁止的事情都在进行着。

在平台一侧显示的城市是一个正在崩溃的国家。阳台朽坏，墙壁破裂，窗户打碎，街上堆满碎片，商店洗劫一空。武装强盗占领了公用的主干道，恐吓小孩，攻击男人，强奸妇女。"恐惧"的人格化身统治着这种生活，该国经济处于极度瘫痪状态。没有任何工商业迹象——其实根本都没人工作。村庄在燃烧，农场被洗劫，桥梁坍塌，一切可以食用的都被偷走。③ 湿壁画展示的是叛乱者和犯法者掌权的后果。④

清晰与秩序高于一切——这是法律上说明的；正是因为暗含着这样一个

① 关于和平与平息叛乱的努力之间的关联，见，比如 Const. 1337 fol. 223v：
"Et quod commune et populous sen. Cconservetur in bono et pacific statu. et inveniant diligenter de statu et condictionibus inimicorum et proditorum et rebellium Comunis et populi senarum et que invenerint et que providerint de predictis referant domino postestati et dominis Novem possint super predictis relatis providere et procedure prout eis videbitur pro honore et bono statu Civitatis Senarum et in dampnum et persecutionem inimicorum et rebellium atque proditorum predictorum..."
② 那些 Comites 以及 magnates consule militum（也就是贵族们）反对 Guelf Party 的首领。那些 cavalieri 或 eqites 以及那些 fanti 或 pedites 都指的是公社的 paciarri；换句话说，骑士和步兵都保持着对武装力量的垄断。见 Const. 1337 fol. 75r—76v, 211r—228v；亦可参见 Costituto (Lisini 编辑) 1903（条目列在索引部分）和 Bowsky 1981, 117—58。
③ 考虑到这一地区的法规远不够系统化，Costituto 1930 的索引部分为我们提供了最好的引导。ASS Statuti 15 中的评论也有所帮助。
④ 关于消防官员的情况，见 Cronache Senesi, 489 和 Bowsky 1981, 296—8。亦可参见 Goudsblom 1984b。

目标,这些湿壁画被设计并添加了铭文。① 整个西墙都布满了对罪犯、敌人和叛乱者的描述,相反,这幅画右侧显示的是一群善良正义的人致力于实现和平与和谐。② 另外,画面还通过安排季节对比——秋冬与春夏对比,战争与和平的对立更清晰凸显出来。北墙上描绘的市政议员骄傲地注视着他们的政绩,把他们所反对的一切坚定地抛在身后。

因此,在东墙上展示着一幅描绘城市以及人力改造过的乡村的图画,上面印着铭文,表达出在这间会议室部署工作的统治者所赞成的治国理念(见图35)。这不仅吻合画面所传达的一般信息,也吻合无数与法律文本相关的细节。锡耶纳的城市建设就是依据这些法律中所确立的基建工程法规来进行的。画面左侧所呈现的以教堂穹顶和钟塔为主的城市严格合乎这些法规。比如说,窗户的安排与法律规定一致。③ 因此,在公共建筑上也看不到任何个人标记,因为这些也都是法律禁止的。④ 画面描绘的活动也与法律保持一致。砖瓦匠被恰当地描绘成正在努力工作,主要的工场和商店也都出现在画面中。我们可以看到一个鞋匠在他的工作间与一个客户彬彬有礼地互致问候。一个正在工作的师傅的画像突出了自由艺术的显著地位,这幅画画在湿壁画的边框上。⑤ 我们还能看到一个卫生、整洁的肉铺,摆着许多香肠和火腿,没有任何血迹或垃圾的污染痕迹。在这里,客户们不用怀疑上当受骗,把一种肉当另一种肉买回去,或者把偷偷运进城的死动物肉当成新鲜肉买回去。⑥ 银行家和出纳员都在他们的办公桌前,纺织工人都在织机前。木柴、谷物和待宰牲口都被运进锡耶纳,这些活动给城市带来了繁荣,并通过税收增加了城邦收入。⑦

① 铭文见录于 Borsook 1980, 36。
② 关于这种对照,见 ASS statuti 16, fol. 252, 256—7v 以及 Const. 1337 fol. 127r—129v, 144v—149v, 155v, 关于刑法, 见 fol. 158r—175。
③ 见 Const. 1309 Dist. III rubrics xxxvii—iii。
④ 见 Cost. 1337 fol. 71v; "De armis non pingendis in palatio, porta vel fonte comunis"。
⑤ 见 Const. 1309 Dist. I, rubrics xcv, Dist. II rubrics clix-clxxxviii, Dist. IV rubrics xiv-xviii。
⑥ 见 Const. 1309 Dist. V. rubrics ccclvii-ccclxi, ccclxxvi 和 Const. 1337 fol. 83v—84r, 85r, 230r, 231r—232v。
⑦ 参照 Sienna Inventory 1951, 225—35; Bowsky 1970, 35—8, 117; Bowsky 1981, 219—23, 和 Const. 1337 fol. 207 v "De electione kabelleriorum ad portas" 和 228v "De agumentatione artis lane"。

与这种健康的经济状况紧密相随的是一种繁荣的文化生活。通过下面这幅画就可以看出来：画面上两个贵族男士和一个贵族女士骑马走向大教堂，中间9个妇女准备跳舞。看起来，锡耶纳只有最欢乐的公民：穷人、流浪汉、落魄者、病人以及孤儿寡母根本不在画面上出现。

　　虽然画作的主要目的是用图画演示锡耶纳法律的运作，洛伦泽蒂的湿壁画同时还精确地反映了当时城市及其周边环境的面貌。在锡耶纳统治者的会议室内，各种湿壁画反映出他们在自己的市政厅内所制定的有关建筑的所有决议，从西边的大教堂直到东南方穿越阿尔比亚山谷的道路。在城市和乡村的交界处矗立着锡耶纳的城墙，上面有"罗马门"，以母狼为标志。"安全"的人格化形象将恶人置于绞刑架上，统治着整个城邦及其辖区。① 在她右手中展开着一条字幅，上面写着：所有公民都可以毫不恐惧地工作，只要锡耶纳处于"领主"的统治之下——这里的"领主"指的是九人政府和主要行政官员。这个慰藉人心的形象瞭望着一幅乡村场景，那里有一个牧羊人正在照看羊群，农民在打谷，贵族们在打猎。在城墙边，人们正在葡萄园里辛勤劳动。道路、桥梁和水磨坊都处于良好状态，一切都跟法律所要求的一样。② 森林、田野和葡萄园都按规定的方式得到维护，对应着当时的实际情况。③ 这幅图景是阿尔比亚山谷的忠实再现，描绘的是从蒙塔佩尔蒂到阿西亚诺的路边情景，前景中所画的是通往罗马的主路，锡耶纳城市和农业经济的命脉。但是，通过这幅以及其他湿壁画，洛伦泽蒂实现的不仅仅是逼真；他还把城市律法——为数众多的文本，翻译成令人遐想的视觉形式。这是一个惊人的成就。

① 见 Const. 1337 fol. 155r "De consilio fiendo pro securitate" 和 Borsook 1980, 35。
② 关于桥（ponte）和水车（moline）的记载，见 Costituto（Lisini 编辑）1903 的索引部分和 Const. 1337 fol. 246r—251v。
③ 参照 Cost. 1309 Dist. III rubrics xiii, xiv, xviii, xix 和 Const. 1337 fol. 256v—258r。

绘画的职业

赞助机制与职业化

　　锡耶纳画派的历史突出展示了艺术在授权行为给他们建立的范围内所实现的独立性。在大约1280年以前,赞助活动的大爆发尚未来临之时,锡耶纳还说不上有什么绘画传统。在较早的时期,艺术委托活动还只是零星进行,人们倾向于雇用来自其他城市的手艺人,他们属于已经成熟的职业团体:雕刻家和玻璃工人来自法国城镇,大理石和镶嵌画工人以及画家来自罗马,雕刻家来自比萨,贵重金属工匠来自不同的城镇,专业技术工匠早在13世纪甚至之前就已经联结为各种团体。随着手工业和商业在锡耶纳的繁荣,那些想要发明新技艺的人获得了充足的条件,随着创作委托的增加,城邦自己的艺术家们也有能力专门投身于绘画艺术。那些从事这种绘画工作的人在很大程度上受到其他城市画家工作的鼓舞,也受到那些保存完好的古代雕塑的影响。到了1340年,锡耶纳画派声名远扬。

　　在13世纪,许多城市都出现了装饰工作职业化的萌芽。比如说,比萨的雕塑家定期到城外去干活,画家圭恩塔·比萨诺(也来自比萨)在1236年受到弗拉·埃利亚斯的委托,为阿西西的圣方济各教堂绘制一幅基督受

难像。① 圣方济各教堂的这位画家为阿西西和佩鲁贾的方济各会工作。② 其他城市的诸多画家都随着工作机会而迁徙。最初，画家们被委派的都是相对简单的任务；只有在大概 1300 年以后，他们才被托付以更有声望的创作任务。1200 年到 1350 年间运转的艺术赞助机制在两个城市，也只在这两个城市创造出绘画艺术的持久而强劲的职业传统；这两个城市就是佛罗伦萨和锡耶纳。

当人们权衡委托行为的利害得失的时候，一系列因素都对画家有利，对其他装饰艺术家却不利。尤其是，绘画远没有镶嵌画、贵重金属制品以及挂毯等羊毛制品那么昂贵。这在一定程度上是因为绘画必需的原材料，除了金箔和某些特殊颜料外，都很廉价；部分是因为绘画的劳动强度比其他装饰工艺相对较轻。这些因素使得绘画作为一种壁上装饰形式对托钵修会教堂特别有吸引力；修士们希望短时间内大面积的墙壁都被新图画覆盖，令人印象深刻，但又不让人觉得奢侈。

锡耶纳和佛罗伦萨的画家们被请到阿西西、佩鲁贾、罗马和那不勒斯去装饰那里的托钵修会教堂，他们的地位也因为这些委托活动而更加巩固。

在意大利中部，画家们越来越频繁地受到雇用。住在宫廷中的人们提供了极为丰富的创作资源，但他们那里的手工艺以及其他工艺形式的专业化水准总体上比那两个公社的水准低。王公和教皇的宫廷在艺术人才方面没有专业化的传统，因此，他们依赖来自其他城市的那些从属于专业组织团体的艺术家。在吸引那不勒斯、罗马、奥维多和佩鲁贾的潜在客户的订购方面，锡耶纳比佛罗伦萨名声更好。其实，直到 1325 年左右，佛罗伦萨木板画的主要创作委托都是由锡耶纳艺术家来执行的。直到后来，这两个托斯卡纳城邦之间的较量才偏向另一方。

既存的艺术赞助网络造成了大量制造中心的兴起，每个制造中心都有其数量众多的作坊。大多数城市规模太小，无法维持一个稳定的专业化绘画团体，保证一代又一代地提供诸多高质量的作品。不论在锡耶纳还是在其他地

① 见 Belting 1977, 25。Fra Elias，该修道会的总会长在 1239 年也让人把他的名字铭刻在他 1239 年在比萨铸造的两座钟上。1299 年锡耶纳画家（pictor de senis）Attone 在 Assisi 工作；亦可参见 Nessi 1982。

② 见 Goedon 1982。

方，本城市所能提供的绘画委托非常有限，艺术家们不能只靠这些，只有本城市的委托活动与邻近区域的客户所提供的创作机会结合起来，才有可能使得一个持久的专业化过程在锡耶纳和佛罗伦萨得到确立。

当绘画专业技术更为广泛地受到欢迎的时候，人们也为大教堂和市政厅发出作画委托。至于这具体是怎么样进行的，我们已经很难找到事例。在受命替锡耶纳大教堂作画的时候，画家们与木匠合作，创造出一种新的作品，加强了他们与那些更成熟的手艺人相比的竞争优势。于是，祭坛画就诞生了。

经过一段时间的实践，祭坛画发展成为一种绘画类型，在既定框架内，允许在其形状、功能和绘画题材方面无限的变化。[①] 在1340年左右，这个新鲜事物自身也在不同的地方，被许多绘画作品描绘。在锡耶纳的圣方济各大教堂，李波·瓦尼在墙上画了一个多联画屏。[②] 在博洛尼亚微图画家为罗马教皇法律全书绘制的插图中，就描绘了祭坛画。[③] 在罗马的教皇坐堂中，一幅枢机主教史蒂芬尼斯基的肖像表现了他正在把一个多联画屏献给圣彼得（见图13）。在巴黎，一幅描绘克雷芒六世和法兰西王子之间仪式性会晤的湿壁画的中央就是一幅来自锡耶纳的双屏画，它在这个场合中是作为外交礼物而移交的。[④]

从1250年到1350年，发展在加速。数量更为巨大的绘画委托促使艺术家们开发出更好的专业技术，又反过来促使他们有机会获得更多绘画委托。锡耶纳数百年内的艺术赞助活动和专业化进程背后的驱动力是此前并未触动的大量潜在资源，这些资源既存在于那些发出委托邀请的人身上，又存在于那些艺术家自身。

另一个刺激因素是购买者和艺术家共同栖身的社会环境所发生的变化；他们的社会变得更大，组织结构也更为先进。这带来许多不同的后果。国家

[①] 见 Hager 1962；Gardner von Teuffel 1979；White 1979；Cannon 1982 和 Van Os 1984，在这些文献中，木匠和画家之间所开展的合作也得到了讨论。

[②] 见 Borsook 1987, 46—8。

[③] 见 Pal. Lat. 631, fol. 170r; Pal. lat. 626, fol. 132r; Pal. Lat. 623, fol. 293r, 333v; Vat. Lat. 76r, 198r, Vat. Lat. 2492, fol. 273r; Vat. Lat. 2634, fol. 1r; Vat. Lat. 1398, fol. 173r, 241r; Urb. Lat. 161, fol. 297r, 338r。

[④] 见 Avril 1978, 22, 27—8。

和教会内部更大的组织带来了丰富的资金，随着 13 世纪和 14 世纪早期密集的建筑活动的开展，这些资金中的更多部分被用于艺术委托活动。同时，在城邦内部，手艺人之间组织而成的网络发展成为行会的形式以及商业行会的法庭，后者被授权裁决制造业纠纷。此外，这一区域内的和平国家大大提高了人口的流动性；潜在的客户和手艺人都能够通过保养良好的道路和桥梁从一个城市旅行到另一个，不用时时担心强盗和掠夺成性的军队。

在教会组织、城邦和宫廷中发展的文明进程创造了有利条件，使得钱财被用在绘画方面；绘画不仅本身就是新文明的表现，而且也为传播该文明做出了贡献。① 通过观摩画作，文盲也会受到教育，懂得宗教信条，渴望具备诸如博学、慈爱、怜悯等文明化的美德。因此，这种教育在很大程度上是画家的职责。

杜乔：一个时代的大师

为锡耶纳大教堂所做的绘画委托对画家的职业化过程有历史性的重要意义。更特别的是，事实证明，这个建筑对于木板画的发展非常关键，正如阿西西的圣方济各大教堂对湿壁画的发展非常关键一样。

公正地说，13 世纪初创作的绘画对于绘画技术要求甚低。早期的圣母像都是用简单的形式和僵硬的线条画成；锡耶纳大教堂内的第一幅圣母像描绘了圣母坐在一个画得非常简略的座椅上，双腿和坐垫都只是非常粗糙地意思了一下（见图 22）。圣母和她膝上的圣婴都画得端端正正。三维立体的感觉一般只在木板上的浮雕式作品上能看出来，安在画像周围的贵重宝石对于整体的视觉效果有极为重要的作用。绘画作品的创作方法并不是人们关注的焦点。

锡耶纳的圭多的作品标志着绘画创作上一个明显的进步。在他为大教堂创作的画板上，一种强烈的统一性主导着画面所体现的圣母与圣婴的理念。瓦萨里也许会认为，这些形象有那么一点点"粗糙"。在眼神和姿势方面，

① 画家们显然认为他们在这方面对社会负有责任，这从他们行会法规的前言可以看出："Imperciochè noi siamo per la gratia di Dio manifestatori agli uomini grossi che non sanno lectera, de le cose miracolose operate per virtù et in virtù de la santa fede"；见 Milanesi 1854 I，1。

这幅画展现出比以前更大的多样性。锡耶纳的圭多在朝向绘画专业化的过程中迈出这关键性的一步之后，他反过来被博宁赛尼亚的杜乔超越了。

在他的大型祭坛画上，杜乔在圣母与圣婴周围绘制了不少于30幅画像（见图23—24）。他在画屏背面所描绘的圣经故事系列展现出高度的多样性，既包括天使报喜的亲密感，也包括基督进入耶路撒冷的辉煌感。除了用各种姿势描绘人物形象，杜乔还画出了城市场面、教堂内部以及风景。他在再现建筑物方面有很高的本领，无论是画宝座还是房子。他把衣服描绘成新的款式，并且，杜乔逐渐抛弃了用金线来表示事物褶皱的传统做法。由于接手了《宝座圣母像》这样一个要求极高的创作委托并且完成了它，杜乔获得了声望，被认为是该地区最杰出的手艺人。①

这也意味着收入的大幅提高。1278年，有人拿着一天几个"索尔多"（一种意大利古币——译注）的工资从事最卑贱的工作，为市政府储存文件的柜子绘制装饰图案；与此相比，杜乔开始获得最受人尊敬的创作委托，获得每天60个"索尔多"的工资——比他任何同时代人的工资都要高。② 这些工资情况由一个做见证的公证人在1308年10月起草的合同中写明了。这个合同中还规定了双方任何一方违反合同时所需支付的罚金，艺术家被进一步要求必须"竭尽所能地用全部时间不间断地创作合同所指的作品，不得应允或接受任何其他工作"。③ 人们与艺术家签署的合同中往往包含上述条款；在尼科拉·皮萨诺在1266年被授权为大教堂制作大讲经坛的时候，他就安排自己定居在锡耶纳，并且不间断地为这个委托任务工作了两年。④

跟在他之前的皮萨诺一样，杜乔借助授权给他的大量委托工作，足以树立一种新的经济地位，开始在手艺人群体中占据优先地位。不同的是，前者是来自比萨的雕塑家，而后者是来自锡耶纳本土的画家。通过杜乔写在圣母宝座上的一段铭文，我们可以看出艺术家和他的城邦之间的同一性是多么强烈地被意识到；这段铭文把圣母称作锡耶纳的和平之源，把杜乔称作圣母的

① 关于分析和图例，见 White 1979 和 Van Os 1984。
② 见 White 1979, 185—9。
③ 见 White 1979, 194。
④ 见 Seidel 1970, 60 以及注释 36—8。

画师。

 《宝座圣母像》是锡耶纳的特殊氛围所造就的独一无二的作品。大教堂在公民生活中的特殊作用是创新的主要来源。我们可以通过观察下述情况来得出上面的结论：对绘画的特别强调造成了锡耶纳艺术赞助活动与其他城市的区别，尽管人们也为大教堂定做镶嵌画和贵重金属、宝石制成的作品，祭坛画却起着主导性的作用。并且，作为一个祭坛画，杜乔的《宝座圣母像》通过运用并整合视觉艺术的不同传统实现了一种统一性。普通信徒从很远的地方就可以看到的纪念性画板很像人们在托钵修会教堂后殿镶嵌画上所看到的画像以及唱诗班区域的画像——这些我们在上一章讨论过。与此同时，画屏背面的小型叙事性画面则跟书本上的微图相似：它们利用不断缩减的、用图式说明的文本，让教士们更方便地利用。通过结合这些不同元素，杜乔在一个作品中创造了一种新的综合，该作品的形式和主题内容满足了一系列特殊需求。

 独特性意味着《宝座圣母像》在任何重要的尺度上都是无法效仿的。① 唯一可以指出的一个效仿的例子（所谓效仿，是指为当地大教堂的主祭坛所做的类似的大尺寸装饰）是马萨·马里提马镇的大教堂中的装饰——它是严重依赖锡耶纳的一个小镇。人们为这个大教堂绘制了一幅相似的祭坛画，上面还有一个基督受难像，也许是为了纪念锡耶纳即将对该镇的吞并。② 到了1316年，制作这个祭坛画的工作暂时中止了，因为缺乏资金。可是，锡耶纳的统治者们确保了它的继续进行；他们批准了对该项大教堂工程的贷款，接受了充当担保的作为升天节供品的一定数量的蜡烛。

杜乔的继承者：艺术作为职业

 尽管《宝座圣母像》作为一个整体不适合充当不同条件下发生的艺术委

① 针对佛罗伦萨大教堂内的主祭坛，1320 年左右，人们订制了一幅比例更为适度的祭坛画，前方画有 St Eugenius，St Minias，St Zenobius，St Crescenzio 守护着圣母；后面画有教堂的守护圣徒 St Reparata，以及施洗者 St Johnt，Mary Magdalene 和 St Nicholas；见 Paatz 1940 III，382—3。
② 见 Van Os 1984，58—61。关于 Sienna 和 Massa Marittima 之间的联系见 Cronache Senesi，497—508 和 Bowsky 1981，5—8，131，164—6，174，194，229。

托活动的共同模式,但它所展示的技艺类型却可以在任何环境中得到运用。祭坛画的创作活动给杜乔的助手和学徒们提供了掌握这些技艺的契机,他们后来在大师的指导下用这些新专业技术来执行规模较小的绘画任务,并且,在1318年杜乔死后,完成主要的订单。① 他们的职业前景因为在杜乔的工作室中积累的经验而大有可为。

诞生于锡耶纳画家工作室中的祭坛画逐渐从简单的画板发展成为由大量不同画像构成的丰富的木质结构。在尺幅上,它们从大约两米宽、七十厘米高发展为几乎三米半宽、两米多高。它们也被赋予了更优美的形式,不仅实际绘制的人物形象和建筑形象更优美了,各种附件也更优美了。它们有几个小型装饰柱,中央一个最高,构成尖顶,上面点缀着一连串饰物,包括尖顶饰。优雅的木刻环绕着立像、叙事性的圣经场景以及源自使徒传的图画。在祭坛台顶上增加了很多排柱子,有时候,拱壁也被用上,每个上面分别被绘画或者镀金。画家们仰仗木匠、家具制造者、金匠和雕塑家所积累起来的专业知识,利用它发展出祭坛画这一新艺术门类。

祭坛画特别受到托钵修会的欢迎。艺术家杜乔,锡耶纳的威戈罗索、圭多和梅奥都为佩鲁贾和锡耶纳的道明会、圣母忠仆会以及方济各会创作过大量作品。② 修士们还把重要的创作任务委托给了锡耶纳的乌戈利诺。从1320年到1324年,乌戈利诺为佛罗伦萨的托钵修会教堂——圣十字教堂和新圣母教堂的主祭坛创作了多联画屏。画家安布罗焦·洛伦泽蒂为佛罗伦萨和锡耶纳的方济各会和奥斯汀会作画,他的兄弟彼得罗曾在1317年至1319年为阿西西的圣方济各下教堂创作湿壁画,到了1324年,他为锡耶纳的加尔默罗会创作了一件祭坛画。③ 西蒙涅·马尔蒂尼一开始也在阿西西作画;后来他跟他内弟李波·梅尼合作执行了比萨、奥维多的道明会以及圣吉米纳诺的奥斯汀会托付的创作任务。他为索瓦纳的道明会主教特拉斯蒙多·莫纳尔德斯基创作的祭坛画当时就安置在奥维多;他还替该城的圣母忠仆会创作了一幅祭

① 参照 Stubblebine 1979。
② 见 Van Os 1984,21—38,63—9。
③ 见 Milanesi 1854 I,194—6 和 Van Os 1984,91—9。

坛画。① 但是，就塞尼亚·博纳文图拉等艺术家的情况而言，为托钵修会教堂所创作的作品相对来说没那么重要；塞尼亚主要为公社当局以及卡斯提格利翁·费奥伦蒂诺、卡索莱代尔萨以及穆洛等地的平民教堂作画，当然，他也为本笃会创作过祭坛画，描绘了（正如人们可能想到的）修道会的创始人陪伴在圣母和基督身边。② 主要托福于托钵修会的赞助活动，锡耶纳的画家们在意大利中部始终有用武之地。多联画屏作为新的艺术类型在锡耶纳发展起来，它可以为不同的修道会服务，只不过在不同场合，画面所展现的圣徒、族徽以及个别虔诚人物有所不同。巨大的风尚把锡耶纳人绘制的画板带到不同城市；但工作室始终在锡耶纳。

在锡耶纳受到训练的画家最初的经验是在其中某个工作室当学徒。一旦他可以称自己为能手，一个年轻人可以把他的操作范围扩大，包括周边地区的人口中心，然后逐渐扩大到远处，从小村庄直到诸如圣吉米尼亚诺等城镇，最终到佛罗伦萨或者那不勒斯。一个拥有独特技艺的艺术家最终将能够为其职业生涯创造辉煌，在他年纪更大的时候，担任一个主要城市或者有影响力的宫廷的首席画家。

作为年轻的大师，彼得罗和安布罗焦·洛伦泽蒂以及西蒙涅·马尔蒂尼都在锡耶纳以外工作，杜乔也曾经这样。西蒙涅·马尔蒂尼从1325年到1333年在锡耶纳执行了最为重要的绘画委托，当他离开该城去往阿维尼翁之后，安布罗焦·洛伦泽蒂取代了他成为该城的画家领袖。1343年，洛伦泽蒂为大教堂完成了一幅祭坛画，画面中央描绘了一群人物形象，他们都置身于细节极其精确的教堂内景中。他们都站在祭坛前铺砖的地板上，地板上复杂的图案通过透视法再现出来（见图36）。安布罗焦·洛伦泽蒂掌握了独特的技艺，设计一种内部空间，并且在这个空间中安置大量处于戏剧化行动中的人物形象，还不忘画上建筑物、风景、服饰和面部表情的细节。这大大超越了近一百年前锡耶纳的圭多的作品。

① 见 Bacci 1944，118—24 和 Cannon 1982。
② 见 Bacci 1944，1—47。

西蒙涅·马尔蒂尼：阿维尼翁的宫廷画家

西蒙涅·马尔蒂尼跟乔托一样，是获得财富和声望的少数画家之一。① 在经历了为他的故乡城市工作的第一阶段之后，他为各个地方（阿西西、比萨、圣吉米亚诺、奥维托和佩鲁贾）的客户提供画作，此后，又重新为锡耶纳执行绘画委托任务，为市政厅创作图画——这在上文已经讨论过。他与显赫的道明会、方济各会以及公社统治者签订的合同帮助他进入了宫廷精英的圈子，并最终促成他进入了阿维尼翁的教廷。

在教廷迁往阿维尼翁之前，他创作的作品中有一幅是那不勒斯王——安茹的罗伯特为纪念他的兄弟安茹的路易斯订制的作品。那不勒斯宫廷多次要求追认路易斯为圣徒，直到1317年，由一个教皇委员会举荐，教皇约翰二十二世批准了此事。在这幅由西蒙涅·马尔蒂尼绘制的祭坛画上，新圣徒被描绘成坐在宝座上；他正在给罗伯特加冕，后者跪在他左边，而他自己则被天使加冕。安茹王室的徽章百合花纹装饰着画板的边框和背面。在画屏基座左侧的图画中，路易斯正在博尼法斯八世面前表明自己对方济各会的忠诚，还有他被任命为主教的场面。画屏基座右侧描绘着归于这个新圣徒名下的诸多奇迹。②

罗伯特对这幅祭坛画的赞助跟他规模宏大的艺术赞助活动是完全一致的，这项活动在1325年到1340年间达到顶峰。同样的主题在他委托创作的作品中重复出现：他和他妻子，他的继承人和方济各会圣徒，此时还包括其兄弟

① 见 Previtali 1967, 151—2；Schneider 1974 和 Gilbert 1977。
② 关于这幅祭坛画和来自 Anjou 家族的 Robert 的其他委托任务，参见 Bologna 1969（有插图）11, 115—6, 132—3, 150—73, 210—12, 219—23 和 Gardner 1976。亦可参见 Toynbee 1929。1329年，当 St Clare 这个纪念性教堂的建设正如火如荼的时候，Robert 将 Louis 的遗骸从 Provence 带到了 Naples。这个教堂有三个部分：一处僧侣唱诗班席位区、一个安茹王朝的陵墓区、一个带有附属礼拜室的教堂中殿，这些附属礼拜室中，离墓葬纪念碑最近的一个是献给 Louis 的。最适用于葬礼的地方是献给 Louis 的。我希望在合适的时候发表一篇关于该问题的论文，一定程度上依据第一部分所引用的关于圣徒祭坛的发现。

路易斯。① 乔托也受到安茹的罗伯特委托作画；他不仅在纪念性的圣克莱尔教堂内作画，而且在罗伯特的宫殿里作画，描绘一大批著名的男人和女人置身于其他事物中间。②

在那不勒斯，权威的代表是国王，不像在锡耶纳，是圣母玛利亚和城市的守护圣徒。从一本献给安茹的罗伯特的颂诗的卷首插图上，我们可以看到，他坐在一个宝座上，背景是百合花型纹章。③ 他还被画在阿莱夫的尼科洛圣经上，坐在宝座中，周围绘有其先人、继承者和人格化的各种美德。④ 不论是在那不勒斯还是在后来的阿维尼翁，来自锡耶纳的画家都接触到一种跟他们的成长环境非常不同的文化。

大约1335年左右，西蒙涅·马尔蒂尼到达阿维尼翁，在那里，他在画板上绘制了拿波勒奥内·奥尔西尼的肖像，这个画像在葬礼游行的队伍中被举起，纪念这个头衔很高的意大利高级教士。马尔蒂尼的任务之间大相径庭。雅科波·史蒂芬尼斯基论述过圣母玛利亚奇迹般拯救了一个小孩免受大火毁伤的故事，他选择了锡耶纳画家来为该故事绘制图例。另一个创作委托也源自史蒂芬尼斯基，绘制的是一幅纪念性的湿壁画，画的是圣乔治把王子从巨龙的控制下解救出来，在锡耶纳这个主题有其政治寓意，象征着与佛罗伦萨人由来已久的斗争。在阿维尼翁，扮演龙的形象的正是法国人。西蒙涅·马尔蒂尼把他的赞助人画成在这样一个解放之际向上帝表示感恩。在另一幅西蒙涅所画的史蒂芬尼斯基画像中——该画置于通向教皇教堂与宫殿（大教堂圣母院）相连的入口处，西蒙涅把他的赞助人描绘成正在向一个坐在地上的圣母玛利亚形象祈祷。在谦卑的圣母像上方画着救世主的画像，正如圣伯多禄大殿中的史蒂芬尼斯基祭坛画所呈现的那样。圣母没被画成坐在宝座上，

① 1317年在Naples给Symone Martini milite付款的记录并不能和这位被称作depintore或SYMON DE SENIS的画家相提并论，并且也不能被称为 miles；见Bacci 1944，117 和contini 1970，86—7。所以这次的付款记录不能当作推断Martine作品的一种论据，Louis在1317年被追认为圣徒的事实本身也不构成有效证据。
② 见Ghiberti-Fengler, 19: "Molto egregiamente dipinse la sala del re Uberto de'uomini famosi. In Napoli dipinse nel castello dell'uovo".
③ "Laudatio ad Robertum regem Napoli", Biblioteca Nazionale Centrale Florence, BR 38.
④ 卢维恩（Louvain）神学院图书馆，MS. 1。国王头顶华盖上的铭文写道：REX ROBERTUS REX EXPERTUS IN OMNI SCIENTIA。

这样一个事实间接透露出史蒂芬尼斯基的强烈愿望,大多数意大利主教都有这样的愿望,那就是:希望教皇的宝座重回罗马,而不是在阿维尼翁。①

彼得拉克(西蒙涅为他在一个维吉尔的手抄本中绘制了插图)为阿维尼翁的教廷构思出流亡的隐喻,也表现出希望教皇的钥匙能回归它们的故乡。②教皇在意大利的特使——枢机主教伯兰特二世尽管是个法国人,也用艺术的方式表达了同样的观点。他让人在他的弥撒书中绘制了有关圣彼得解放日的两幅插图。③ 在1340年左右奉献给安茹的罗伯特的一本手稿中,这个主题被表现为罗马城的人格化,它穿着丧服,临时恳求这个国王担当意大利的最高权威。西蒙涅·马尔蒂尼这个来自锡耶纳的画家在那不勒斯和阿维尼翁安居于一个不同的文化世界,因为他稳定地充当了宫廷画家,并且他的绘画任务要求他表现宫廷理念。当然,这个世界比共和体制下的公社允许更多的奢侈和个人炫耀。这意味着给拥有技艺的艺术家们提供了更多出路。正如乔托曾经有过的那样,西蒙涅·马尔蒂尼在他供职的宫廷里获得了比在锡耶纳所可能获得的高得多的报酬以及更多的赞美,到他1344年去世的时候,他的资产相当于一笔小小的财富。他被埋在锡耶纳圣道明会的教堂处。1347年他的遗孀捐给教堂一个圣餐杯和一本弥撒书,另外还有19个弗洛林,来为画家的灵魂举行纪念性弥撒。④

作家笔下的画家

西蒙涅·马尔蒂尼和乔托都因为文学家给他们的赞美而获得了名声。有时候,这些作家是把他们的公民同胞的贡献当成他们城市的荣耀。但丁和维拉尼称赞乔托为佛罗伦萨的艺术家,维拉尼详述了后者在1334年担任佛罗伦萨大教堂督导时的地位的卓尔不凡,他在米兰宫廷中引人注目的插曲以及

① 这一段所用的资料来自 Kempers-De Blaauw 1987,90—91,其中提供了文献来源和诸多插图。
② 见 Cassee 1980,42—4。
③ 见 Cassee 1980,42—4。
④ 见 Bacci 1944,177—8,185—91。

1336 年为他举行的国葬。① 在锡耶纳，安格罗·迪·图拉称赞了杜乔、安布罗焦·洛伦泽蒂和西蒙涅·马尔蒂尼的成就。

彼得拉克对于绘画艺术特别感兴趣，他在书信和文章中大量讨论了它。他通过引经据典来进行讨论，对某些画家做出比较，包括西蒙涅·马尔蒂尼，把他比作阿佩莱斯，宣称他们的作品如此逼真，以至于看上去就像自身获得了生命一样。② 他那场由"高丢"和"拉修"（欢乐和理性）引导的对话重点讨论了彼得拉克评价极高的高强度欢乐的品质。③ 在他所拥有的财产中，这个大诗人最喜爱两幅画，一幅是乔托的作品，另一幅是西蒙涅·马尔蒂尼的作品。在 1370 年起草的遗嘱中，他十分崇敬地列出了这两幅作品；也只有这两幅作品，他认为值得遗赠给他曾经的赞助者——帕多瓦的领主弗朗西斯卡·卡拉拉。④

八十年后，锡耶纳画家们的作品受到佛罗伦萨艺术家吉尔贝蒂的高度赞扬。在他对 13 世纪中期到 15 世纪中期之间的视觉艺术做出历史性概览的时候，他给予他们领袖地位。安布罗焦·洛伦泽蒂在吉尔贝蒂的书中被描述为"一位博学的画家和构图大师"，西蒙涅·马尔蒂尼被描述成"一位最高贵的画家而且名望极高"。

作为画家而工作：雇用的前提

大多数画家既没获得财富也没获得声望。他们终其一生从未见过宫廷；其实，大多数人旅行也甚少。他们没有遇到过有影响力的赞助人，他们所做的工作并不需要太多独创性。除了为一些个人的宗教热情绘制一些平淡无奇的祭坛画和大量木板画之外，他们还绘制马鞍、招牌、花纹盾牌、箱子、马

① 资料来源于 Previtali 1967，151—3 和 Gilbert 1977，55，59，60；在 32，41，53，72 提及了 Giotto 作为大教堂的 capomaestro 和城市规划总监在佛罗伦萨的地位。亦可参见 Warnke 1985，23—6，29。
② 见 Baxandall 1972，51—60 和 Warnke 1985，31。这些表述包括 cedat Apelles，vultus viventes，关于雕像，表述是 signa apirantia 以及 vox sola deest。
③ 见 Baxandall 1972，53—8。
④ 见 Baxandall 1972，60 和 Warnke 1985，31。

车、碗柜、书籍、雕像、旗帜和横幅。① 就在西蒙涅·马尔蒂尼升上社会的最高层时,他的大多数艺术家同行们却没有这样的未来在等着他们。彼得拉克的注意力集中在充当赞助人和公众的学者身上,可是,大量画像创作出来,却是为了那些不怎么有学问的观众。② 大多数艺术家的时间并没有用在为大型市政厅绘制详尽的湿壁画,或者为某个著名教堂的主祭坛绘制多联画屏;他们也未曾为贵族精英阶层绘制手稿插图。从1355年的行会法中可以清楚看出:他们的大部分日常工作是不识字的人都可以接触的。③

画家行会发挥着重要的规范性作用。相当一部分行规是为教会事务服务的。画家被规定要参加升天节、复活节、绘画艺术的守护圣徒安德里亚·加莱拉尼和圣路加的节日。在这些特殊的日子,他们被规定要捐献蜡烛,并且不许工作。④ 还有大量规则管制着行会的组织活动以及主事人、出纳员和议员的地位。行会成员在面对行会官员、手艺人同行和客户的时候必须举止文明。他们被进一步规定必须遵守城市的法律并且纳税。有一个规定要求画家在提供原料的时候必须诚实,另一个规定禁止他们承担别人的工作。⑤ 来自锡耶纳以外的画家被规定要缴纳一个弗洛林的税款,如果开办工作室,则需要缴纳更多。⑥

这种严格的专业法令事实上并不与工作室以外的公民行为必然一致。(比如说,杜乔虽然在他的专业方面体现出高度的自制力,却因为违反了各种规定而不断遭到罚款。⑦) 行会最重要的作用是充当社会控制的工具;它们在个人与国家之间构造了一种特殊的纽带。

一般认为,在做出绘画委托的时候,口头说明客户的要求就足够了,因为行会法中对于许多事情已经规定好了。在艺术家们为他们的公民同胞承担

① 其他例子参见 Martindale 1972。关于15世纪 Florence 画家职业的这方面情况,参见 Neri di Bicci 所著 Ricordanze。
② "cuius pulchritudinem ignorantes non intelligent, magistri autem artis stupent",Baxandall 1972, 60.
③ 见 Milanesi 1854 I, 1。
④ 见 Milanesi 1854 I, 2, 5, 11, 14, 15, 20, 21, 23, 24。
⑤ 见 Milanesi 1854 I, 7, 8, 13, 16, 25。
⑥ 见 Milanesi 1854 I, 22。
⑦ 见 White 1979, 185, 188, 190, 191。

日常工作的时候，这当然是事实。可是，涉及大型创作授权，或者不同城市间人们所达成的协定，通常会起草一份合同。

合同主要规定所需要的特定材料和相应的金额；有时候，各种细节也会写进某个文件，有时候，各种协议需要分开来制定。① 合同规定了尺寸、所用的材料和工艺，大致描述了所要描绘的题材，对付款分期和所用币种做出规定——支付就是依据它而进行的，合同还规定了作品必须交付的期限，通常还有一个附加条款禁止艺术家承担任何其他工作。特殊的细则还包括对黄金和贵重颜料（如天青石）的运用做出指导。留给画家个人的回旋余地可以从1320年彼得罗·洛伦泽蒂与阿雷佐的主教圭多·塔拉蒂之间签署的一个合同看出来；洛伦泽蒂是要创作"一幅大型画板，中央是童贞女玛利亚和她儿子的画像，每边都有4个形象，具体依主教大人的意愿而定……在余下的地方，应当依照主教大人的意愿绘制各种先知和圣图的肖像，用上好的、精选的颜料"②。

在有的情况下，原料由客户提供；在其他情况下，由画家本人采购的材料价格提前协商好。以祭坛画为例：在标准形式发展起来以后，人们在表达自己对画作的要求时，喜欢粗略描述自己期待的"方式和形式"，再附加上一个特定的样本。就壁画而言，通常要规定作品是画在湿的还是干的灰泥上，也就是说，是画湿壁画还是干壁画。壁画的流行无疑与它们在劳动力和原材料方面相对来说比较廉价有关系；用木板画来覆盖同样面积的区域要昂贵得多。③

大量现存的档案资料反映出大约1270年到1350年间与绘画职业有关的情况。收款凭据、房屋和土地交易契据、在描述赞助人生平的讣告中提到的为画作支付的金额以及教会机构收到的捐助都表明：只有极少数从事这种职

① 我们知道杜乔和他的客户之间签署的许多合同；其中包括一份1285年在佛罗伦萨与某平信徒兄弟会首领签署的合同，还有一些日期为1309年到1311年之间的文档，涉及与锡耶纳公社的授权相关的各种部署和支付活动。见White 1979，185—7，192—8。
② 见Borghesi 1898，4—5。
③ 与委托活动有关的资料见Milanesi I—III，Gaye 1839，Chambers 1970，Glasser1977，Gilbert1980。Tornabuoni和Ghirlandaio之间签署的合同中列出了额外的说明，涉及原材料的运用和有待描绘的图像。

业的人上升到社会高层。普通艺术家作为普通手艺人活着并死去，他的房子很简陋，他的坟墓无从考证。当我们考虑锡耶纳画家的职业阶层时，我们所谈论的在任何时候都只是由 30 个艺术家组成的团体，其中只有两三个人构成了精英阶层。在这些精选的极少数人和剩下的大多数普通手艺人之间，还有一个中间阶层，由 5 个受人尊敬的艺术家构成。佛罗伦萨的情况本质上是一样的。

在 1350 年以后，艺术家之间存在的这三个阶层的区分并没有发生任何实质性的变化，尽管条件变得更艰难。这种职业的大致特点在接下来的时期基本上保持不变：少数画家努力奋斗，摆脱他们的下层（有时候是中层）阶级出身，借助宫廷赞助人的创作委托获得成功；与此同时，绝大多数人，比如木匠、砖瓦匠、马具制造者和屠夫操持着相当标准化的一套工作，获得微不足道的收入。

连续与停滞

14 世纪中期出现了赞助活动的式微，它对锡耶纳的影响大于对佛罗伦萨的影响。结果，技艺的发展也有所停滞，画家获得较高社会地位的可能性变得更难捉摸。

1350 年以后，委托给锡耶纳画家的大型绘画任务更少了；特别是托钵修会为他们的唱诗席祭坛订制的做工繁复的多联画屏比以前更少了，一定程度上是因为大多数祭坛已经有了这种画屏。那不勒斯、罗马和阿维尼翁的宫廷的赞助活动也减少了，统治米兰、维罗纳和帕多瓦的王公此时更倾向于雇用来自佛罗伦萨或者半岛北部的艺术家。法国枢机主教和王公贵族给予意大利画家的创作授权非常稀少。佛罗伦萨人关闭了他们的职位，就像从前一样，威尼斯也发展出自己繁荣的职业传统。这些变化意味着锡耶纳画家职业的进一步发展在各方面都受到阻碍。原来的状况大部分还保持着，这主要归功于市政机构和锡耶纳辖区内的教堂所给予的小型绘画委托。但是，在迅猛发展了一百年之后，艺术赞助和职业化这两个进程达到了一个静态平衡。

在 1348 年毁灭性的瘟疫之后，"台阶外圣母院"医院变成了艺术委托活动的一个主要来源。除了朝圣者和孤儿，还有遭受瘟疫的有钱的患者花费大

图 19 安布罗焦·洛伦泽蒂:《九人好政府统治下的锡耶纳城》,1338 年;锡耶纳市政厅

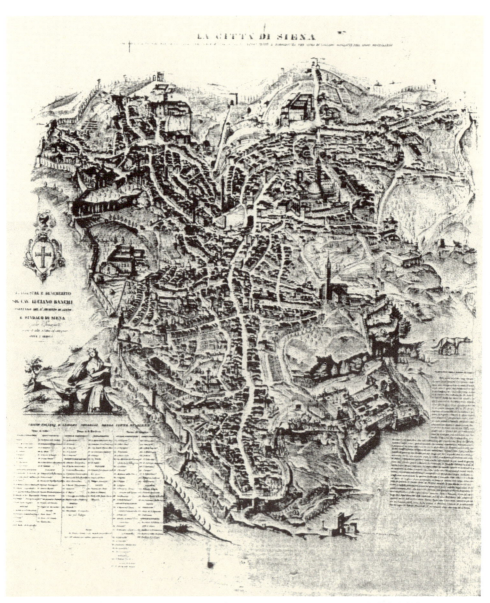

图 20 《锡耶纳地图》,出自《马拉沃第编年史》,1599 年;锡耶纳(锡耶纳国家档案馆拍摄)

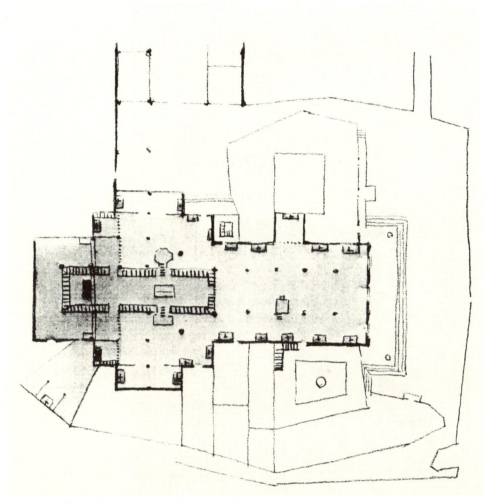

图 21 锡耶纳大教堂中的副祭坛、有讲道坛的唱诗班座席以及主祭坛周围的唱诗班座席,约 1480 年(布拉姆·克姆佩斯绘制)

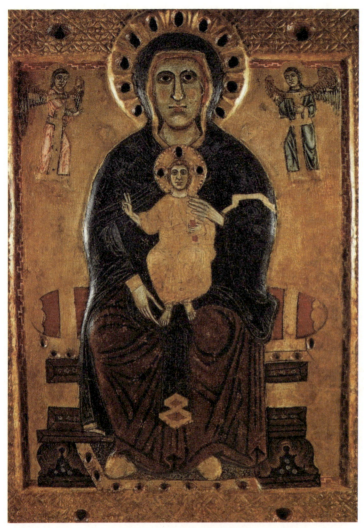

图 22 《起誓圣母像》,约 1230 年;大教堂歌剧院博物馆,锡耶纳

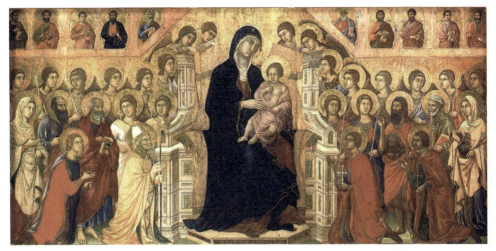

图 23　杜乔:《宝座圣母像,伴有圣安萨努斯、圣萨维诺、圣克勒森乔和圣维克多》,1308—1331 年;大教堂歌剧院博物馆,锡耶纳

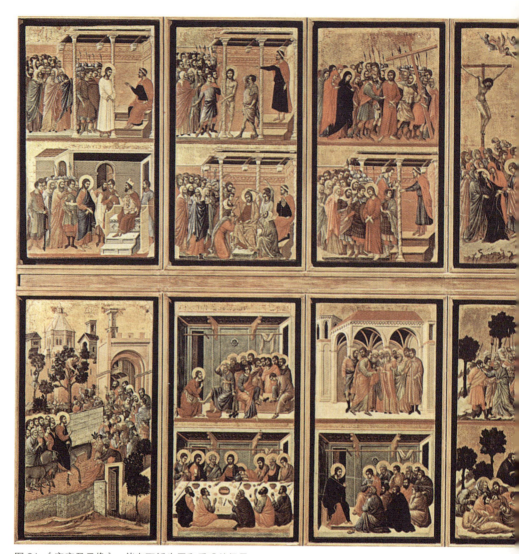

图 24 《宝座圣母像》,伴有耶稣生平和受难的场景

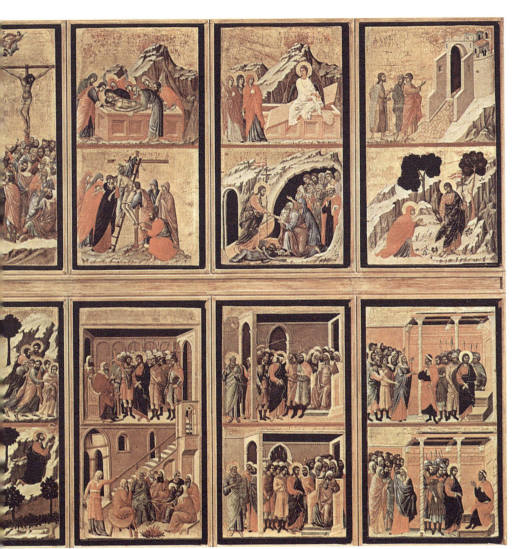

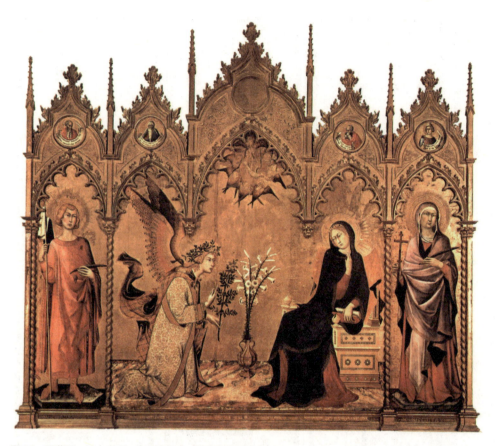

图 25　西蒙涅·马尔蒂尼:《天使报喜,伴有圣安萨努斯和圣马西马》,1333 年;乌菲奇博物馆,佛罗伦萨

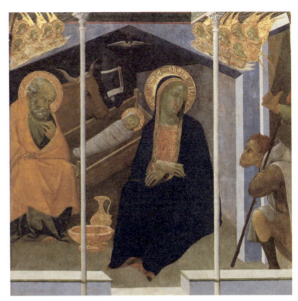

图 26 巴塞洛缪·布尔加利尼:《耶稣诞生》(祭坛画局部),约 1350 年

图 27 《在感恩礼拜室内把钥匙交给圣母玛利亚》,"加贝拉",1483 年

图 28 《税务官员会议》,1298 年,锡耶纳国家档案馆,毕切纳法令书第一卷第一页

图 29 《税务官弗拉·里纳尔多》,1280 年,锡耶纳国家档案馆,毕切纳年度报告(格拉斯拍摄)

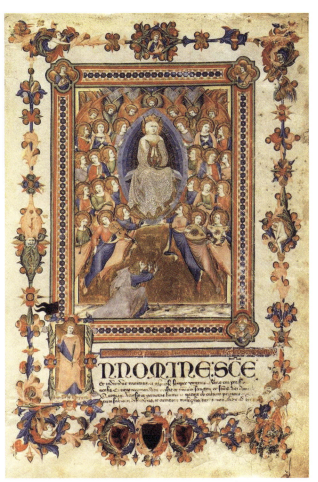

图 30 尼科洛·迪·塞尔·索佐:《圣母升天,伴有天使和锡耶纳四圣徒》,1334 年(拍摄自锡耶纳国家档案馆所收藏"条约集"第 2 辑,第 1 页)

图 31　上：西蒙涅·马尔蒂尼:《圭多里乔·迪·佛格利亚诺占领蒙特马西》,约 1314 年；下：被吞并的城堡（中），索多玛：圣安萨努斯（左）和圣维克多（右），1529 年；市政厅，锡耶纳

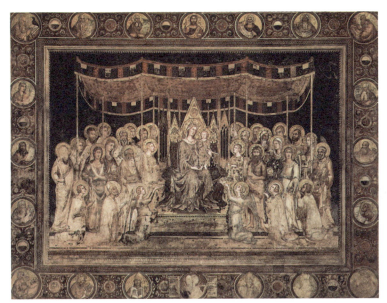

图 32 西蒙涅·马尔蒂尼:《宝座圣母像》,1315—1321 年;议会大厅东墙,市政厅,锡耶纳

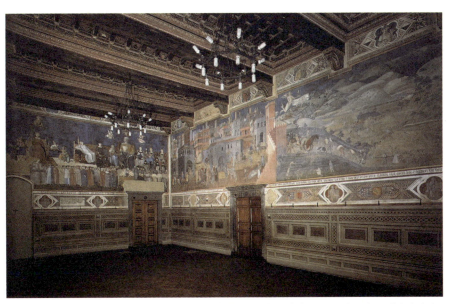

图 33 安布罗焦·洛伦泽蒂:《锡耶纳城市和辖区的九人好政府》,1338 年;九人政府会议室,市政厅,锡耶纳

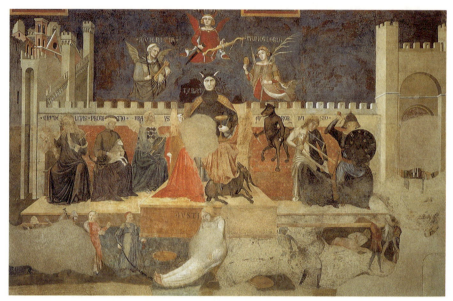

图 34　安布罗焦·洛伦泽蒂:《暴君的统治》,1338 年;市政厅,锡耶纳

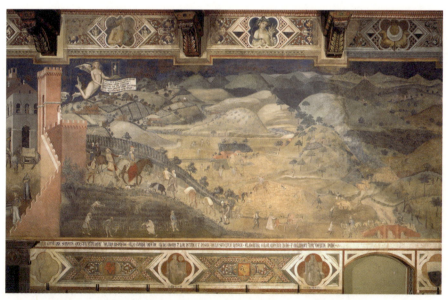

图 35　安布罗焦·洛伦泽蒂:《和平与繁荣时期的锡耶纳领土》,市政厅,锡耶纳

图 36 安布罗焦·洛伦泽蒂:《圣母玛利亚行洁净礼》, 1343 年; 乌菲奇美术馆, 佛罗伦萨

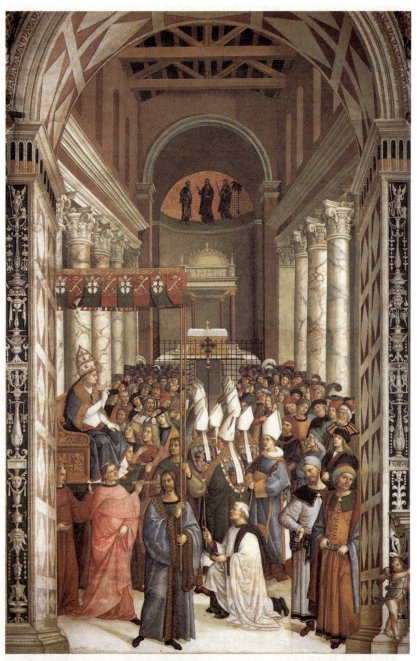

图37 品图里乔:《庇护二世在拉特朗大殿受命为教皇》,1508年;皮科洛米尼图书馆,锡耶纳大教堂

量金钱在这里接受治疗，使得医院有能力订购稀罕的圣徒遗物以及昂贵的祭坛画。普通信徒掌握了这所富有的医院，并且签署了许多艺术创作授权，他们这样努力，是为了把自己的地位建立在更牢固的基础上。因此，在1350年到1400年间为医院教堂订制的祭坛画比为大教堂订制的那些祭坛画还要昂贵。①

　　这一时期，在图画的设计方面，人们对原创性的要求更少，正如当时很多例子所说明的那样。并且，随着对创新的要求的降低，出现了相似画作持续涌现的潮流。当各大家族、团体和行会划拨资金让人绘制祭坛画或者湿壁画的时候，他们比以前更少感到需要提出某些特殊要求——除了少数细节。雷同的画作出现在阿西亚诺、蒙塔齐诺、圣奎里克、蒙特普奇亚诺、圣吉米尼亚诺和沃特拉；在遍及这个区域的诸多教堂里，神父举行圣餐仪式的时候，很有可能面对的就是一幅锡耶纳制作的标准款祭坛画。这些画作是既存作品的简化版；某幅画可能会添上某种特定标志，另一幅画则加入了一个新圣徒，在一幅画中出现的圣徒在另一幅画中也许没有，虔诚人物的肖像可能包括在内也可能不包括，画中出现的家族纹章一个地方跟另一个地方不同。可是，在手艺方面，这些绘画是统一的，从根本上被已经发展成熟的既定模式捍卫着；创新的要求逐渐消失了。

锡耶纳与佛罗伦萨及罗马的关系

　　许多因素导致了锡耶纳艺术赞助活动的停滞：经济滑坡、政治涣散以及暴力频发。既定的商人精英阶层因为商业和银行业赢利空间的匮乏而遭受打击。早在1340年代就已经开始，到1348年因瘟疫的爆发而加剧的萧条造成了许多人的破产。因为需要大量资金来保卫城市并且在饥荒时期购买食物，财富储备被消耗并最终耗竭，耗费的资金量超过了用在大教堂建设方面的最大资金量。所有这些花费都不足以维系构成锡耶纳寡头统治阶级的九人政府的公信力，他们也受到瘟疫的打击，失去了许多有能力的管理者。② 一些团

① 见 Van Os 1974 and 1981。
② 见 Bowsky 1981, 299—314。

体,比如医院管理者和行会领袖以及贵族和神职人员在这种局势下能够捞取政治资本,而那些曾共同承担艺术委托责任,以国家的名义委托创作了许多重要作品的精英阶层,此时却丧失了其权势。国家收入减少对绘画的影响显而易见。但政治权威的去中心化也起到了重要作用,这意味着:在这种时刻所实施的创作委托都是零零碎碎的。简而言之,曾经促成并推动锡耶纳公社委托创作纪念性艺术作品的经济手段和政治热情都退潮了。因此,锡耶纳画家无法在当地找到足够成规模的绘画委托项目,当然,在外地也找不到。①

不过,这只是更大问题的一个方面而已。在这一时期,整个城市文明的理念都面临很大压力。没有新的动力来推动城市理念的实施;实际上,更小的团体诸如医院管理部门、城市或郊区的大家族以及锡耶纳以外的宗教机构各自都制定出适合他们特殊形势的法律。与这种去中心化的趋势相关联,锡耶纳内部的暴力事件不断增加,更大的危险则是来自城邦外部的武力侵犯。

尽管国家的形成过程在锡耶纳被突然中断,在该城的北部和南部,这一过程仍在继续。在佛罗伦萨,此时一个由富商造就的文化正得到巩固;在罗马,从阿维尼翁回归的历届教皇在为政治和文化的复兴做准备。这种情形反过来对锡耶纳造成了积极影响,因为画家和赞助者在这些城市之间旅行的时候,会在锡耶纳停留。马萨乔、马索利诺、比萨内罗和法布里亚诺的让蒂耶都曾在罗马被马丁五世(1417—1431)委托以重要的绘画工程——比如说,为圣母大殿的教士唱诗席绘制巨大的祭坛画,为拉特朗圣若望大殿绘制湿壁画。② 他们全都途经锡耶纳并在那里停留,传播他们的专业知识,因此,诸如方形祭坛画和人像以及建筑的先进技术等创新都进入了锡耶纳人的艺术储备。其他城市的艺术实践对于锡耶纳的设计和再现艺术起到了主导性作用。③ 比如说,当医院管理部门叫人对他们的教堂进行维修的时候,艺术家根据主要在佛罗伦萨发展起来的新设计来进行,这种设计也决定了新安装的祭坛画

① 亦可参见 Van Os 1981a,作为对 Meiss 1951 的批评。
② 见 Christiansen 1982,50—58,136—7,167—73。
③ 关于翻修工程的信息可参见:Pope-Hennesy 1939,6—16,25—52;Carli 1979,84—7,115—24;Torriti 1979,138—40,289,316,350—61,394—6。

的类型。① 因此，在这个阶段，主要是佛罗伦萨和罗马为锡耶纳的艺术注入新的活力。

锡耶纳的创新：偶然的发展

在1430年，多娜·罗多维卡，一个大教堂事务主管的遗孀，向萨塞塔订制一幅祭坛画。她是第一个对于为大教堂绘制的作品的题材有发言权的个人——这种事情在九人政府统治时期是无法想象的，但此时，在佛罗伦萨和罗马的影响下，这种事情成为可能。这种影响甚至在描绘的画像上留下了痕迹。因为，在她的家族徽章和圣方济画像之外，多娜·罗多维卡还叫人绘制了一个罗马题材——把圣母大殿的巴西利卡的基座画在祭坛画的基座上。但是，在锡耶纳创作的祭坛画的重心跟罗马的同类事物所描绘的内容有所不同：在罗马，教皇占据中心地位；而在锡耶纳，作为赞助人的公民拥有更显赫的地位。

在这些新传统中，少数艺术家能够获得比手艺人更高的水准，他们包括萨塞塔、韦基耶塔和弗朗西斯科·迪·吉奥尔焦·马尔蒂尼。他们同时为城内外的客户作画，并且在其作品中引入了新特点。② 韦基耶塔的情况是个生动的例子：他在医院教堂内建立了自己的墓葬礼拜室，亲自为它创作了一尊雕像和一幅祭坛画。③

韦基耶塔还创作了一幅祭坛画，它是教皇庇护二世（1458—1464在位）为锡耶纳郊区的一个小镇皮恩扎订制的几个祭坛画中的一个。庇护二世，本名恩尼亚·席维欧·皮科洛米尼，就出生在这个村庄，它原来叫柯西格纳诺，他在此处集中精力充当一位艺术赞助者，胜过他后来成为教皇后在罗马的所作所为。在把该镇更名为皮恩扎（大意即为"庇护之镇"！）之后，他继续把该教堂提升到大教堂的尊贵地位，让人把它彻底重建并装修。他让锡耶纳最好的艺术家为它绘制了祭坛画——这点他在回忆录中已经标明，并且确保画中所描绘的圣徒都是他所选取的。在主祭坛上并没有多联画屏，因为在皮恩

① 见 Van Os 1974, 8—17, 57—61, 78。
② 见 Malanesi 1854 I, 350—51, 362—3, 366—71 和 Borghesi 1898, 250, 255—9。
③ 见 Malanesi 1854 II, 368—9。

扎，神父是站在祭坛后面，面向大礼拜室。庇护让人把皮科洛米尼家族的徽章刻在大教堂里面，大教堂的外墙上，大教堂前面的喷泉上，紧邻大教堂的宫殿上，并且刻在新家族宫殿的圣方济各教堂上。这些徽章也出现在锡耶纳——在"皮切纳"的年度报告上，在其家族宫殿的外墙上，在其紧邻的凉廊上，在圣方济各大教堂上，在圣阿戈斯蒂诺大教堂上并且遍布整个大教堂。

皮科洛米尼的画像也出现在该城的其他地方。可是，进入 15 世纪后，皮切纳的年度报告上绘制的图像主要是锡耶纳的城市风光，点缀着圣母玛利亚的画像，作为该城在和平以及战争时期的守护女神。在这个世纪中期，我们可以看到重心的转移。开始，有一幅图画表现了皮科洛米尼受命为枢机主教的仪式，后来，在 1460 年，出现了一幅骄傲的画像，表现了他在罗马成为庇护二世的加冕礼。

一个新时代：宫廷赞助者和来自罗马的画家

1502 年，人们委托画家为锡耶纳大教堂的新图书馆作画；通过考察这一事件，我们可以判断锡耶纳自身的绘画传统以及共和国形象在 16 世纪初保留下来的是多么少。弗朗西斯科·托德斯基尼·皮科洛米尼是庇护二世的侄子，他的教会生涯很大程度上得益于他叔叔的提携，他委托画家创作了一幅画，当作对他那个显赫亲戚的纪念性贡品。他是锡耶纳的主教长，但绘画工作却授予了一个在罗马起家的画家——博纳尔多·品图里乔，他出生于佩鲁贾，在 1508 完成的这幅装饰画再现了庇护三世 1503 年在教堂中殿举行教皇加冕礼的情形。①

品图里乔从与他共事的画家那里学习专业技术，他们都跟锡耶纳无关，他所服务的赞助人也跟锡耶纳无关。1492 年他受到罗德里哥·博尔吉亚，亦即教皇亚历山大六世（1492—1503）的委托，为他在梵蒂冈的办公区和寝宫——所谓的博尔吉亚内殿绘制装饰画，后来，他的作品深受其赞助人的喜爱。② 1497 年，他为同一个赞助人在圣天使城堡的凉廊完成了一幅环形壁画。

① 见 Malanesi 1856 III, 9—16。Borghesi 1898, 366—8 谈到了 Michelangelo 为大教堂内的 Piccolomini 礼拜室制作雕塑的委托任务。

② 见 Vasari-Milanesi III, 498。

这幅壁画环的主题是教皇的主权与法兰西国王之间的关系，这里的法兰西国王指查理八世，他在1495年1月带领军队经过这里去往那不勒斯。①

品图里乔在锡耶纳绘制的湿壁画的主题是庇护二世的生平——必须指出，这不是实际的生平状况，而是庇护本人在其《集评》中所描述的生平（见图37）。② 图画和上面附有的铭文都体现出反共和制的态度。它们的创作依据不是锡耶纳骄傲的城邦，而是欧洲的宫廷网络；跟它们相比，锡耶纳衰落到无足轻重的地步。它们描绘了埃涅阿斯·西尔维乌斯作为巴塞尔议会的演讲家对着观众发表演讲。接下来，图画描绘了他相继在苏格兰国王和皇帝腓特烈三世的宫廷里发展他的事业。还有许多画像表现了他在1456年被任命为枢机主教的仪式以及在1458年被加冕为教皇的仪式，还描绘了接下来的曼托瓦大会，锡耶纳的卡特琳娜的祝圣仪式，最后画的是1464年，就在他临死前，他从安科纳动身，带领十字军远征，去解放耶路撒冷。③

这些画像跟教士奥德里克在近三个世纪以前所描述的大教堂圣餐仪式毫无关系，也跟九人政府统治锡耶纳时期法律规定的公民宗教仪式毫无关系。所有被描绘的庄严事物都被教廷的仪式所统领，这是帕特里奇·皮科洛米尼规定的，他是负责把它们起草成文的官员，也是庇护二世的亲戚。④ 皮科洛米尼的绘画没有描绘任何锡耶纳式的多联画屏，只有华盖圣像和后殿镶嵌画——这些都是在罗马保存下来的传统装饰。在1506年，当潘多佛·佩特鲁奇在锡耶纳掌权并且建立起宫廷统治之后，他下令把城邦主权的象征物，杜乔的《宝座圣母像》从主祭坛上取下来——此前，它在那里已经矗立了近两百年。

① 见 Vasari-Milanesi III，497—503；500 页提及 Castel Sant'Angelo。
② 这些评论的各种版本现在都能找到。参照 Gragg 和 Gabel 的英译，1937—57。
③ 见 Carli 1979，122—3，配有插图。
④ 见 Dykmans 1980。

第三部分

佛罗伦萨大家族

佛罗伦萨画家的职业化

组织和地位

在"导论"中,"职业化"被定义为一种一般性概念,涉及技艺、组织结构、理论和史料编纂四个不同领域的进步。手艺人的行会起到巨大影响,实际上控制着训练的标准、作品的品质、成员举止、社会地位和成员对于公社宗教仪式的正确参与。下面这个部分将考察这些不同要素在14、15世纪佛罗伦萨绘画职业中的发展。

关于这个时代和这个城市的其他相关问题也会提及。一个问题就是画家的职业化与赞助活动的兴起之间的相互作用——尤其是涉及家族礼拜室的问题的时候。另一个问题就是在多大程度上一个绘画作品的题材与它受托创作时的氛围有关。最后一个问题:绘画职业、赞助机制以及图画的发展都应当纳入文明进程和国家形成的更广阔的背景。

在佛罗伦萨发展起来的史料编纂学和学术理论为职业化过程提供了一幅不无偏见的图景。佛罗伦萨人喜欢弱化这个事实:就在绘画职业在他们城市获得发展动力之前,在其他地方已经有很大发展了。在佛罗伦萨版本的历史中,乔托牢固地占据中心位置。1334年,乔托被委任以城市建筑家的职位,这意味着管理者们毫无疑问地把他确立为一个佛罗伦萨艺术家。的确,他此前曾在佛罗伦萨工作过,比如说:在1325年为圣十字教堂的各个家族礼拜室

做装饰，但他也曾在阿西西、罗马、帕多瓦和那不勒斯工作过。那些撰写佛罗伦萨历史的人把乔托与那些伟大的文学家——尤其是但丁——一起当成佛罗伦萨骄傲的象征，其标志就是为他在大教堂内举行了国葬。他死于1337年，此后，乔托在追忆中被人们塑造成佛罗伦萨艺术传统的鼻祖；这个艺术传统有着长期稳定的优势地位，而乔托的基础是他的师傅契马布埃奠定的。①

乔托的名声进一步得到提升，因为人们一再声称：他的学生中没有一个跟他媲美。下面的引文写于1390年：

> 一段时间以前，来自佛罗伦萨城的几个画家和其他艺术家们——这个城市经常受到新来者喜爱——到此画画并干其他工作。在与修道院院长大吃大喝一通之后，他们开始探讨某些问题。有一个人提出了下面一个问题——这个人叫奥尔卡格纳，他是奥尔桑·米歇尔圣母院豪华礼拜室的首席艺术家——他说："在乔托死后，谁是我们曾有过的最伟大的绘画大师？"有人说是契马布埃，有人说是史蒂芬诺、博纳尔多或者布法马科，有人说是张三，有人提出是李四。塔德奥·伽第当时在场，他回答说："当然有过许多熟巧的画家，他们绘画的方式无人能比，但这种艺术如今只属于过去，并且，它每天都在变得更差。"

可是，他们中间的一个雕塑家说：在当时活跃的画家中就有人在卓越程度上堪比乔托。②

这场小小的交谈展示的是一批有见识的、要求严格的公众——客户、顾问以及画家——在评价当时的艺术。他们都在努力形成对13世纪晚期以来活跃的画家各自优点的公正评价。可是，他们的评价所缺乏的是对下述事实的承认：这些艺术家们的品质是一个长期发展的产物，在这个过程中，佛罗伦

① 见Previtaly1967；与Giotto相关的文献，见Baxandall1971，70—78。Boccaccio对这个艺术家的贡献有一番很有趣的描述："…avendo egli quella arte di pittura ritornata in luce, che molti secoli sotto gli errori d'alcuni che piu a di llettar gli occhi degl'ignoranti che a compiacere all'nteletto de'savi dipingendo era stata sepulta…"转引自Baxandall 1971，74。
② Meiss 1951，3。摘自Franco Sacchetti的小说。

萨起码不是奠基者。

佛罗伦萨的画家们能够把包括镶嵌画和湿壁画在内的罗马传统纪念性墙壁装饰当作自己的基础。自从1100年以来,在罗马及其周边地区,以加工大理石为业的职业艺术家传统也繁荣起来,在比萨和其他城市,雕塑艺术也开始获得独立地位。在佛罗伦萨工作的艺术家们也从木板画的发展中获益,这些木板画大都集中在锡耶纳。从所有这些因素中,渐渐酝酿出佛罗伦萨的职业艺术传统,对此,契马布埃和乔托的确是开路先锋。

对于那些在佛罗伦萨接受训练的画家们,直到14世纪,才出现大量机会让他们得以在自己的城市工作。在此之前,他们不得不在托斯卡纳其他地区或者更远的区域去寻找创作委托。在1200年到1300年之间,佛罗伦萨的就业率与皮斯托亚和比萨持平,在后两个城市,佛罗伦萨人科波·迪·马柯瓦多和契马布埃都能够找到工作。佛罗伦萨订制的壁画没有罗马和阿西西订制的那么奢华,那里出现的祭坛画与锡耶纳的祭坛画比起来相形见绌。直到1325年,当一项关于木板画的创作委托在佛罗伦萨制订的时候,它通常是交付锡耶纳画家来完成。

在1270年到1350年间,一个职业化的艺术传统在佛罗伦萨逐渐扎根,但此前四十年人们已经能够感觉到它的萌动了。该城的各种机构和个人所签署的艺术创作授权的数量迅速增长,吸引了更多艺术家在这里建立长期的活动基地。此外,佛罗伦萨的艺术家们开始接到许多邀请,到他们当学徒的这座城市以外去执行声誉卓著的创作任务。

画家的职业地位在14世纪早期因为他们加入了佛罗伦萨的行会而得到巩固。在1312年和1327年,乔托、达迪、加多·加迪以及安布罗焦·洛伦泽蒂都加入了"美第奇职业行会"——医生和药剂师行会,它是七个"大行会"之一,其他行会则代表着诸如羊毛交易、丝绸生意以及银行业。[①] 画家们差不多处于医生和药剂师行会的边缘,跟瓶子制造商、理发师和帽商一样。

① 见 Doren 1908。

人们承认他们是一个独立的团体，但作为手艺人，他们的地位从属于商人团体。①

在 1339 年，另一个组织形成了——是一个以圣路加的名义成立的画家协会。它的法令规定了成员参加弥撒并且在宗教节日奉献蜡烛的义务，并且，就像他们锡耶纳的画家同行，佛罗伦萨人也必须遵守其他通行法规。② 行会和协会的双重会员身份迫使画家有责任遵循既定的公民行为守则，这种行为守则很大程度上与宗教仪式互通。宗教仪式也有助于培养一种集体认同感。在宗教节日，佛罗伦萨的画家们聚集在位于圣埃吉迪奥教堂内他们自己的礼拜室中。雅科波·德·卡森提诺为这个礼拜室绘制了一幅祭坛画，描绘的是圣路加在画圣母像，周围围绕着一群崇拜他的画家。③

从数量上来说，佛罗伦萨的画家职业团体相当于 1230 年到 1350 年间锡耶纳的画家团体规模；在世纪之交，它由大概 30 个从业者构成。佛罗伦萨和锡耶纳的画家数量多于伦敦、根特、布鲁日、巴黎、威尼斯、博洛尼亚或者布拉格，所有这些城市也都发展成为艺术创作中心。④ 在 1350 年到 1500 年间，佛罗伦萨画家数量开始超过锡耶纳，到了 1440 年，超过了 40 人。⑤ 跟它

① Antal1948, 11—20, 278—9; Wittkower1963, 9—12 以及 Reynolds1982, 14—20。在 1349 年，这些成文法被翻译成了意大利文，所有的成员都可以接触到它的副本。银匠们和雕塑家从属于不同行会。据 Wittkower 描述，行会与"独立艺术家"之间的冲突是一种例外，而非惯例；此外，Wittkower 对该问题的看法极大地取决于现代对艺术职业的看法。在 1400 年到 1600 年间，行会和艺术家对于独立地位的追求是并行不悖的，利益很少有冲突；一些艺术家在行会中获得很高的社会地位，另一些则是荣誉会员，一些在修道院承担职务或者在宫廷中有一定官位。见 Warnke1985, 85—98 和 Miedema1980a 和 1980b。
② 1386 年新法律中对 25 名成员的描述中含有 "savi e discreti"（智慧与审慎）这样的词汇，以前的描述是 "buoni e discreti uomini dell'Arte di Dipintori...puri e netti di peccato"（画家行会中善良且贤明的人……纯洁且无过）；见 Reynolds1982, 25 以及 43。这个组织的目的是 "per lodare Iddio, eper fare molte opere pie, e con fabulare tutte le cose dell'arte loro"（赞美上帝并用他们所掌握的全部技巧来创作虔诚的作品）。
③ 见 Vasari-Milanesi1, 675, 这幅祭坛画已经遗失。
④ 这种推测是基于对合同、支付记录、行会花名册以及文学作品中所提到的画家名称。参照 Martindale1972, 9—52 与 Warnke1985, 16—21。
⑤ 从 1409 年到 1444 年，42 个名字被列入行会花名册。1472 年，与 St Luke 兄弟会成员为了还愿而捐献的蜡烛相关的记录中，42 个名字被提到，包括像金箔制造者这样的手艺人；见 Wackernagel 1938, 299—303。商人 Benedetto Dei 的名字在 1470 年被提及。一篇 1472 年的文本提到了毛纺业行会中的 270 间作坊、丝绸业行会中的 83 间作坊、33 个银行、84 个木匠、54 个石砌匠、44 个稀有金属加工匠以及 70 个屠夫；见 Gilbert1980, 181—4。

的邻邦一样,这个职业团体中的大多数人属于那些从事相当低微的艺术工作的画家。①

少数画家赢得了很高的职业地位。② 但这个精英阶层也必须服从诸多规则,它们规定着画像的交付期限、尺寸以及所使用的材料。对于一个规模更大的中介团体而言,1440年以后黄金和天青石的使用量的减少增加了他们的潜在收入——就比例而言;客户和观众也开始按照专业技能而非贵重材料来衡量作品价值。因为公众态度的这种变化,这个中间团体变得更加人数众多,并且,在佛罗伦萨比在其他城市有更多画家能够指望得到一份超过手艺人平均水平的收入。③

一个由宫廷扮演主要角色的竞争性艺术赞助体系促使才华横溢的画家如乔托获得了财富和声望。④ 在这些特殊案例中,客户的荣誉与为他工作的画家的荣誉紧密结合在一起。这种艺术家的主要资本是他的卓越技能,强加给收入甚高的画家们的条款间接承认了这个事实,它们要求画家必须不靠任何人帮助完成全部工作。⑤ 可是,在15世纪,佛罗伦萨所能发现的真正富有的、著名的画家不如宫廷王府中的多;在那里,大批精选的艺术家来自不同城市,努力跻身于社会精英的顶峰。⑥

随着客户、顾问和艺术家之家相互依存关系的变化,画家中的高级和中间阶层逐渐赢得了更高价位以及对于其专业技能的更大认可。⑦ 可是,无论一个画家的专业技术多高,有待表现的形象却主要不是由他本人设计的,而

① 有关该职业团体中这样一个部分的记载,可从 Neri di Bicci 1452年至1475年保存的 Ricordanze 中找到;但应当注意:他的作坊是一个格外繁荣的作坊。
② 若要了解这个"创造性精英团体"的构成,见 Burke1974,276—9 与 349—63,以及 290—301 中跟其他团体的比较。
③ 见 Chambers1970,11—17;Baxandall1972,3—23 以及 Glasser1977,41—8。
④ 见 Warnke1985,39—105。
⑤ Glasser1977,73—80。
⑥ 此时从佛兰德斯城市中崛起的画家是值得关注的。Jan van Eyck、Roger van der Weyden 和 Hugo van der Goes 获得的地位都比 Florence 萨的艺术家同行更高,部分得益于 Burgundy 宫廷的赞助。
⑦ 价格情况也记录在 Neri di Bicci(Santi 编辑)与 Baldovinetti 的 Ricordi 中,见 Kennedy1938,263—8,也见于其他一些有关 Neri di Bicci 作品的资料中。对于报酬太低的抱怨,例如 Fra Filippo Lippi 在1439年对 Piero de Medici 及在1457年对 Giovanni de Medici 的抱怨,有助于证实画家日益提高的收入期待。见 Chambers1970,93—4。

第三部分 佛罗伦萨大家族

是由他的客户以及他们的顾问来决定。直到后来，在 16 世纪的宫廷而非 15 世纪的共和国，画家中最受敬重的人物才对所要描绘的画像的设计拥有发言权。

新技术和新工艺

14 世纪的绘画没有把人物形象和作为背景的建筑之间的关系按照正确比例画出。建筑元素在绘画平面上未能得到精确再现，因为对线性透视的掌握非常欠缺。佛罗伦萨的画家们在 15 世纪扮演着领导者的角色；跟当时源自锡耶纳的标准画像和绘画类型相对比，佛罗伦萨人开辟了一块处女地。马萨乔是这个创新进程背后的巨大推动力之一。在他早期创作于佛罗伦萨以外的作品中已经体现出他对透视和构图的兴趣。在他职业生涯的早期，他工作在比萨等地方，该城在 1406 年吞并于佛罗伦萨城邦；从属于佛罗伦萨行会的手艺人因此能够在那里实践他们的专业技能；1426 年，马萨乔受到一个比萨公证人的委托来为卡尔米尼的圣母教堂绘制祭坛画。① 在比萨的任务之后，马萨乔受托在佛罗伦萨的新圣母教堂的祭坛屏前绘制了一幅湿壁画，就在左侧走廊的第四个隔间中。② 这幅画描绘了其客户多米尼克·林茨（死于 1427 年）和他的妻子一起跪在圣三位一体像面前（见图 38）。③ 这幅湿壁画并未打算画在祭坛后面；它是一个画成的墓葬纪念碑。④ 在这幅作品中，马萨乔表现出对有灭点的线性透视的新掌控，以新的统一性来运用透视技术。

马萨乔是第一个系统性利用数学成果的画家。他的湿壁画体现了一个想象中的礼拜室的视角，用一种强烈的空间感来描绘它。圣母玛利亚和圣若望站在比跪着的公民更高一级的台阶上；圣母的手指向十字架上的基督，在他

① 见 Vasari-Milanesi II，292 与 Gardner von Teuffel1977。
② 见 Offerhaus1976，172，注释 8，主要讨论了各种证据，用以支持对这幅湿壁画创作授权日期的不同推测。
③ 见 Offerhaus1976，21—68 对文献的概览和对这幅作品的讨论。
④ 见 Borsook1980，58，提到了湿壁画前墓碑上的铭文："Domenico Lenzi et suorum1426"。他的儿子 Benedetto 在 1426—1428 年间是一个修道院的院长（见注释 7）。Vasari-Milanesi II，291 没有提到下面的事实：当时在祭坛石板后藏着一副骸骨。在 1569 年，Zucchi 完成了一幅祭坛画，该画在一年以后被安置在了最初安放纪念碑的地方；见 Hall 1979，114—17。

后面可以看到天父。人物形象并不像此前的传统习惯那样对于他们所栖居的空间显得太大。独立的建筑元素——包括装饰元素和结构元素都以几何学的精确性表现出来。

装饰方面的特点也受到创新的影响。从大约 1425 年起,哥特式的形式逐渐被古典元素取代,比如有凹槽的半露柱、科林斯柱式和穹顶。古典范式在风格方面起着更加重要的影响,同时,构图也倾向于与几何学原则保持一致。这种针对几何学构图的运动反映出重心的转移,偏离了以前对高雅风格以及主题多样性的培养。从 1380 年到 1425 年间,让蒂耶·达·法布里亚诺和洛伦佐·莫纳科等画家创作的祭坛画上,画像以复杂的形式和优雅的线条为特征。后来,两个独立的目标——几何学秩序和装饰性的外观——结合在一起,此时,画像开始被置于一个更大的框架内。核心画面扩大了。画屏不再区分为许多个小画板,每个画板都有一幅封闭在自身画框内的小画像,每个小画像都通过镀金的装饰物与周围的画像隔离;此时的画家们努力创造一个绘画平面,造成深度和空间的幻觉。

在大约 1420 年,洛伦佐·莫纳科为圣三一教堂的巴托里尼礼拜室绘制了装饰画(见图 39)。这幅祭坛画有一幅比以前传统祭坛画大得多的主画板,但画在底边、支柱和尖顶上的形象依然可见。[①] 对细节和优美设计的关注显然都是艺术家最关心的事情。

接踵而至的绘画授权以及大量实践在 1440 年左右造就了一种新的形式——方形祭坛画,或者"方形画板"(tavola quadrata)。[②] 此时的绘画委托一般来说比——比如说,马萨乔为林茨创作的纪念画——更复杂,马萨乔的画中没有需要处理的窗户,没有祭坛面板,没有置于金色背景之前的蜡烛,也没有非常复杂的主题。可是,从 1430 年到 1450 年期间,马萨乔的创新——那种首先在相对简单、不怎么有名的创作任务中得到检验的解决之道——逐渐被其他艺术家采纳,并把它们运用到祭坛画的创作上。[③]

① 见 Gardner von Teuffel 1982,5—9,13。
② 一个关于过渡形式的祭坛画的例子就是在 S. Lorenzo 教堂的 Martelli 礼拜室中 Fra Filippo Lippi 创作的祭坛画;见 Gardner von Teuffel 1982,17—19。
③ 见 Gardner von Teuffel 1982 中引用的例子。

第三部分 佛罗伦萨大家族

"方形画板"是弗拉·菲利波·利比和弗拉·安吉利科最先运用的（见图40）。自从1450年以来，有着大幅画面的祭坛画变成了标准模式。比奇·迪·洛伦佐的儿子内里·迪·比奇创作出大量这样的祭坛画，就像他父亲和锡耶纳画家持续创作了大量哥特式祭坛画那样。在父亲和儿子共同完成的绘画创作任务中，就有为奥格尼桑地的林茨礼拜室和英诺森的奥斯佩戴尔教堂绘制的装饰画。① 另一个把绘画新发展纳入其作品中的画家是弗朗西斯科·波提奇尼，在1475年左右，他在圣皮埃尔大教堂内的马特奥·帕米利及其妻子的殡仪礼拜室绘制了一幅大型长方形祭坛画（见图50）。② 这两个赞助人被描绘为跪在天使面前，背景反映的是阿尔诺和艾尔萨的山谷。

当画家发展出新设计和新成就的时候，更多的冲动被传递给赞助活动，增强了它的活力。富商们想拥有按照流行款式制作的祭坛画，并把它们放在自己的礼拜室里。当画家中间的职业化进程获得动力的时候，他们的客户之间的竞争也增强了。那些意愿并没有大到必须购买最新款式祭坛画不可的客户有时候也只好买一幅经过恰当改造的旧祭坛画。这种改造包括锯掉周围的点缀，填满上面的洞孔，最终的产物是正方形或者至少是长方形的。③

人们期待一个画家获得范围不断扩大的技艺，其中之一就是精确描绘细节的能力，创作祭坛画的画家比从事大尺幅湿壁画创作的画家更关注这种技艺。在这方面，意大利艺术家和客户受到来自布鲁日和根特的木板画的影响，它们此时比以前分布得更广泛。佛兰德斯画家用油彩而非蛋彩来给他们的画作定稿，这使得他们可以获得更清澈的色彩以及更温和的过渡。用这种新技术，花朵和面容、建筑和服饰都能得到比以前远为精确的描绘。

意大利人采纳了佛兰德斯画家们的发明并把它们与自己纪念性湿壁画的传统成果结合起来。他们处理大量人物形象时的构图技术比来自北方的艺术

① 见 Vasari-Milanesi II, 58—9; Paatz vol. II, 449 和 vol. IV, 422; Neri di Bicci-Santi, 145—6, 160, 166, 383。所谈到的礼拜室是由 Bartolomeo di Lorenzo 和 Lorenzo Lenzi 建立的。
② 见 Vasari-Milanesi III, 314—15, 文中将这幅作品归为 Sandro Botticelli 所作，这幅作品现存于 London National Gallery。
③ 关于这种得到改造的祭坛画的例子，一个可以在 S. Croce 教堂的 Baroncelli 礼拜室看到（归为 Giotto 所作），另一些可以在 Florence 和 Settignano 之间的 S. Martino a Mensola 的教堂中见到。

家同行们高明，而且，他们绘制的单个人物形象在姿态上展现出更大的多样性。因为掌握了线性透视的规律，他们有了更确切的控制力，以正确的比例来描绘建筑物，刻画人物形象，表现作为背景的建筑物的特征。

许多佛罗伦萨画家掌握了这些不同的新技术。在大约1474年，波提切利绘制了一幅长方形祭坛画，描绘的是东方三博士的朝拜，画面上表现了三十多个人物形象，每个的姿势都不同。在同一时期，皮耶罗和安东尼奥·波拉约洛创作了一幅主祭坛画，描绘了一批弓箭手正在向圣塞巴斯蒂安射箭，每个人都用不同的姿势拉弓（见图42）。① 他们通过添加一片细节众多的风景来丰富画面内容，精确地描画了背景中的建筑物，人物形象的描绘既参照了现实的模特又参照了古代的画例。基尔兰达约也在祭坛画和湿壁画中绘制了许多不同的、详细的人物形象（见图41）。他呕心沥血地细心描绘细节，同时又不忽视整体构图的完整性。他处理传统题材时运用的新元素让画面在整体上比他的先辈们创作的类似画作更逼真。

史料学与理论

新的绘画成就很快就带来了反思。有关绘画艺术进展的小册子开始出现——由画家、雕塑家、建筑家、客户和顾人撰写——通过观察来草拟艺术理论。这构成专业化过程的一个高级阶段：不仅在技艺上，而且在史料学和理论发展上，绘画远远超过一百年前的处境，发展成为一门职业。另外，这些发展在佛罗伦萨比当时的锡耶纳更为显著。

其中的一个评论者就是佛罗伦萨人塞尼诺·塞尼尼，他1398年住在帕多瓦的宫廷里，在大概两年后撰写了一篇关于画家成就的论文，详细描述了他们。他的文章主要强调了对技术的掌握并进一步列举了与该职业相适应的一般行为规范，这与那些行会和兄弟会法律中体现的规则遥相呼应。塞尼尼劝

① 这幅作品是为 SS. Annunziata 教堂中的 Pucci 礼拜室绘制的，完成于1452年，并且比以往常见的（方形）祭坛画要高，约有292cm高，205cm宽；见 Ettlinger 1978，139—40。在1467年到1469年，兄弟俩一起为 Portugal 枢机主教的墓葬礼拜室绘制了一幅方形祭坛画，他在1459年死于 S. Miniato al Monte；见 Ettlinger1978，139。

诫画家养成有规律的习惯,在饮食和男女关系方面保持节制。①

雷奥·巴提斯塔·阿尔贝蒂(1404—1472)出身贵族,职业是建筑家;他所画的画更多只是一种消遣。可是,他关于绘画艺术的论述却对当时的思想有相当大的影响。他用比以前的作家更为通用的术语清晰描述了该职业的本质,更为灵活地引用经典作家的话,更注重他所处时代的数学成就。在一封题献给建筑家布鲁内列斯基的信中(该信附于1435年出版的《绘画》一书的意大利文版中),他极大地称赞了马萨乔及其对绘画艺术的贡献。题词中把马萨乔的名字与多那太罗相提并论,称赞后者带来了当代数学的创新。阿尔贝蒂描写了13世纪晚期以来历代活跃的画家(尽管只提到了乔托的名字),说他们拥有的天赋跟古代画家一样多,尽管阿尔贝蒂的文章主要关注古典画家,他之所以引用那些古典画家值得尊敬的专业地位,是将其作为他同时代画家的榜样。

阿尔贝蒂非常关注用绘画传达现实观念的时候数学所发挥的作用,为光线、色彩和形状、运动、透视以及比例等性质建立起抽象概念。② 准确地把画家所面临的普遍任务描述成为他所说的"典故"提供视觉形式,他把这种任务划分为两个相继的阶段:"构思"和"绘图"。"构思"包括对绘画元素的选择以及对最适合描绘某个"典故"的画像的构想;"绘图"是组合所有单个的元素成为一幅有组织的画面。③ 阿尔贝蒂的"典故"理论是基于他所认可的绘画艺术所发挥的两大功能——依据的是自教皇格列高里一世以来的传统教会观点——其中一个是服务于宗教,另一个是纪念死者。为了成功地发挥这种功能,画家必须吸引观众的注意力并且带给他们愉悦。④

阿尔贝蒂提供了很多具体的例子来阐明他的理论观点。其中一个观点是:

① 见 Wittkower1963,14—15 与 Warnke1985,53。
② 这些讨论大多局限在 vol. I 中。
③ 见 Alberti-Grayson,尤其在 33—50 段,在 35 段有总结。("Historiae partes corpora, corporis pars membrum est superficies. Primae igitur opris partes superficies, quod ex his membra, ex membris corpora, ex illis historia, ultimum illud quidem et absolutum pictoris operis perficitur.")亦可参见 Blunt1940,1—22。对于我来说,给这些专业的概念准确地定义或者指出晚一些的作者所发展出的概念的不同是不可行的;虽然这些已经固定的概念是从修辞学与诗学中获得的,但是在它们之间建立一个直接的联系似乎也是不可能的。
④ 见 Alberti-Grayson,60—61,94,104。

美可以根据实践和数学标准来定义，正确的比例最为重要。他举出大量例子说明这种标准遭到破坏时的情形：头被画大了或者脚太肥；一个哲学家被画成摔跤手那样的肌肉和姿势；涅斯托尔被描绘成一个年轻人或者战神马尔斯被画成女性打扮；有的画太小，有的画面太杂乱，有的空白太多；一条拉犁的公牛被画得跟亚历山大大帝的爱马相似。①

金匠吉尔贝蒂运用了跟阿尔贝蒂相似的术语。② 阿尔贝蒂的特点在于用比绘画史上早期评论家更长的篇幅和更多细节来讨论1250年到1410年间的情况。可是，另一个作家、建筑师费拉里特关心的却是在思考最近的历史性进展的同时建立起一种艺术理论。源自艺术复兴的观念，他从讨论古代画家过渡到讨论佛罗伦萨画家，还提到了扬·凡·艾克、罗杰·凡·德·维登以及让·富凯（见图43）。③ 费拉里特效法阿尔贝蒂，努力按照视觉"典故"来实现对画家任务的抽象描述，并且也讨论技术，抓住了绘画的特征，诸如色彩、光线、形状、尺寸、面积、情感的表达、符合历史的服装款式以及优雅姿势。④ 他清晰描述了画家的新成就与客户、顾问（尤其是美第奇家族和斯福尔扎家族——他的著作首先是题赠给他们的）发挥的作用之间的关系。⑤这个建筑师还强调了（分类众多的）房间的功能以及室内装潢的性质；在每种情形中，装潢都必须适合具体情况，以便鼓励看到它们的人们养成合乎道德的行为。⑥

兰迪尼在关于但丁的评论中（1481年问世）对于在1420年到1480年间

① 见 Alberti-Grayson, vol. 2，72—8，84。
② Ghiberti 运用了下面这些概念，如 istoria, inventore, doctrina, ingegno, designatore 以及 teorica。见 Ghiberti-Fengler16, 18, 38, 39。他也认为画家的基本任务是用视觉形式传达概念，这种看法从下面这种赞扬中体现得很清晰："Questa istoria è molto copiosa et molto excellentemente fatta"；见 39—40。
③ 见 Filarete-Spencer, 116—20, 175（提供了 Lodovico Gonzaga 关于 rinascere a vedere 的经验），312（包括关于 Giotto 和 Cavallini 的讨论）和 327（此处提到在米兰工作的画家 Foppa）。
④ 见 Filarete-Spencer, 308—15。Filarete 高度评价画家们的成就，以至于他认为浅浮雕（rilievo）是没必要的，因为深度感可以通过绘画手段本身来唤起。这种意识，跟反对使用金箔的批评一致，都是当时的呼声。
⑤ 见 Filarete-Spencer, xxii-xx, 317—26。他详细阐述了美第奇家族的建筑工程（本章稍后会详述），并且也提到了 Duc de Berry 的赞助活动。
⑥ 见 Filarete-Spencer, 17, 117—21, 185—7 和 245—69。

活跃的一代画家做出了广泛的评论。① 我们也可以从乌戈利诺·维利诺写给佛罗伦萨城的赞歌以及乔凡尼·桑迪写给蒙特费尔特罗的颂歌中找到关于15世纪杰出画家的资料。② 那些拥有著名画家作品的人开始骄傲地提起它们。③ 很清楚，在这一点上，不仅画家、建筑家和金匠获得了对单个画家的批评能力；潜在客户和他们的顾问也赢得了更为强大的评估权。米兰公爵曾力图委托画家作画来装饰他的陵寝——帕维阿的加尔都西会修道院。他的代理人不仅规定了作品的创作进度，还强调：波提切利、菲利皮诺·利比、佩鲁吉诺以及基尔兰达约所创作的湿壁画和木板画显示出他们拥有必要的技艺。④

自从1450年以后，在行业关系网以及客户—艺术家关系网中，对于画家、他们的能力以及名声的讨论越来越常见，佛罗伦萨在这方面发挥着主要作用。最终，画家——佛罗伦萨画家、佛兰德斯画家以及半岛北部的艺术家们——的典故开始进入当时文学经典的记载中。⑤

出身相去甚远的人们——从客户到手艺人——都参与了最初的明显发展历程，成全了绘画艺术理论的形成及其史料编纂。可是，不同的作品无疑有着不同的影响。比如说，吉贝尔蒂的论文传播范围远不如阿尔贝蒂所写的文本。并且，就文学而言，画家及其艺术往往只是诗歌中偶尔涉猎的主题，用

① 早期提到过画家的对 Dante 的评论出现在 Meiss1951，4—6。Landino 是 Signory 的书记员（死于1504年），他讨论过 Masaccio，Fra Filippo Lippi，Fra Angelico，Castagno，Uccello，Pisanello 和 Gentile da Fabriano，运用了如下这种词汇和短语：imitatore della natura 和 del vero，rilievo delle figure，puro senza ornato，facilità，compositione，colorire，prospettivo 和 scorci，gratioso，ornato，varietà，designatore，amatore delle difficultà and prompto。见 Baxandall 1972，114—51 与 Gilbert 1980，191—2。
② 见 Gilbert1980，192—7 与 94—100。
③ 例如 Giovanni Rucellai，他订制了一座宫殿、一个凉廊和一个礼拜室，在他 1460—1470 年间所写的 Zibaldone 中提到了许多诸如此类的情况。他提到了他在 1450 年作为朝圣者在罗马见到的纪念碑，也提到了大量风格各异的画家，他们的作品被他收藏；见 Baxandall 1972，2—3；Wohl 1980，348—9（此处有关于 Domenico Veneziano 的其他资料）与 Gilbert 1980，110—12。
④ 见 Baxandall1972，25—7 与 110—11，其中解释了许多术语，诸如：integra proportione，aria piu dolce 以及 aria virile。
⑤ 见 Baxandall 1971，78—96，提到了 Pisanello，Gentile da Fabriano，Jan van Eyck 以及 Roger van der Weyden；亦可参见 Gilbert 1980，173—81，193—210 与 Warnke 1985，53—78。相关的人口中心有 Naples，Sienna，Pisa，Padua 与 Venice。一些信件也在这方面有所阐明；见 Chambers 1970，112—62。

于赞美一座城市，或者一个王公，一个宫廷或者一座教堂。① 毫无疑问，在15世纪，涉及艺术史和艺术理论的文献不断创作出来。可是，在这方面形成主要动力的文学著作要到下一个世纪的写作中才开辟出来。

大约1550年，通过收集和解读大量文献并且结合他的亲身观察所得，乔治·瓦萨里坚定地把绘画职业的理论和历史放在他的鸿篇巨制《生平》的核心位置，这本书记述了自从契马布埃以来的画家生平。他的立场显然在本质上是一个职业艺术家的立场。瓦萨里在他的著作（包括书信、散文和个人回忆录）中所建立起来的是一种职业理想，它容许画家在客户和顾问的关系网中对他们所创作的作品有尽可能多的话语权。可是，这种职业自律的理想与15世纪的实际情况毫无关系。②

瓦萨里的重点是讨论佛罗伦萨的著名画家，因此导致了对既定观念的另一次曲解，这个既定观念也就是上面已经讨论过的：高估该城艺术家的历史重要性的倾向。他轻视1270年以前创作的艺术作品，以及日耳曼和拜占庭艺术作品。锡耶纳人所得到的关注也相对较少。跟主要在罗马工作的卡瓦利尼一样，锡耶纳人也被描述成乔托榜样的追随者。③

通过指出以往绘画在透视、比例和设计方面的错误，瓦萨里强调了15世纪画家与他们的先辈之间的差异。在介绍他所谓的文艺复兴第二阶段的时候，瓦萨里再次回顾了契马布埃和乔托的成就，然后才探讨后继者们的进步。他所提到的进步包括色彩、画技和设计的改进，更合理的透视技术以及精致的构图，他特别详述了正确的比例，学会了这一点，画家们才能描绘好半露方柱、圆柱、柱顶以及其他类似的事物。开创"现代风格"的功劳被归于马萨乔。④

① Morcay 1913, 14 包括下述对 Fra Angelico 的评论："…summo magistro in arte pictoria in Italia, qui frater Johannes Petri de mugello dicebatur, homo totius modestiae et vitae raligiosae"。
② 见导论中的讨论。Carr-Saunder1933, Johnson1972 与 De Swaan1985 赋予这种理想的自律状态以巨大的重要性。
③ 见 Vasari-Milanesi1, 404—5。Vasari 也提到了作为 Giotto 后继者的 Taddeo Gaddi, Puccio Capanna, Stefano Fiorentino, Ottavino da Faenza 与 Pace da Faenza（402）；关于 Gaddo Gaddi, 见 345。
④ 见 Vasari-Milanesi II, 106—7。

第三部分　佛罗伦萨大家族

在乔托时代绘画的"重生"之后,迎来了它的"青春期",由马萨乔领导;瓦萨里通过援引马萨乔之后出现的传记中记述的大量事例来阐明他对于总体发展轨迹的看法。比如说,他把基尔兰达约描述成在下述各方面都取得了进步:活力、自然性、优雅、姿势和服装的多样,他能够纳入同一件作品的人物数量以及对于背景中的建筑物特点进行精确描绘。安东尼奥和皮耶罗·伯莱沃罗也受到赞扬,因为他们的精确性、色彩运用和对多种技艺的掌握。波提切利因为在其作品中结合了美与欢乐而受到称赞。总之,瓦萨里把这些成就放在一个广阔的成就序列中来审视,把它们看成是开辟道路,导致了他所认为的绘画艺术在16世纪最终获得的成熟。[①]

① 见 Vasari-Milanesi III, 255—7, 263, 269, 287, 290, 291, 315, 323。

赞助机制:授权与谈判

佛罗伦萨绘画的社会背景

托福于一个稳定的竞争性艺术授权潮流,画家、建筑家、雕塑家、客户和顾问一致欢迎的绘画的核心进步成为可能。如果比较佛罗伦萨画家职业化过程的年表和 1230 年到 1500 年间艺术赞助活动的历史,我们会发现他们所经历的阶段是完全对应的。这两个进程对彼此产生积极的影响,所经历的时期比其他拥有健全的职业艺术团体的城市(如锡耶纳、威尼斯和布鲁日)更长久。

为什么偏偏是佛罗伦萨,在这几个世纪(从大约 1230 年到 1500 年)取得了艺术发展的重大成就——这个问题非常复杂。不管怎样,答案首先必须通过观察赞助活动的发展来找寻。在这一时期,其他任何地方都不如佛罗伦萨拥有如此繁荣的竞争性艺术委托活动,来对画家、雕塑家和建筑家发出委托。在客户之间也存在大量竞争。与此同时,佛罗伦萨的艺术家还格外获得了知识,这为职业化的进程带来了更多动力:一方面是数学知识和经验知识,另一方面是从古典以及更为现代的文学传统中汲取的系列概念和大量题材。最后,城邦在一个广泛的客户—艺术家关系网中所处的核心位置也是一个有利因素,因为它将画家们置于一个利润最大化的位置,因为那些急于雇用他们作画的客户之间存在着激烈的竞争态势。

前两章只是简单提及的一种艺术赞助形式就是为礼拜室订制的绘画。这些绘画包括大教堂中用墙壁隔离的大的区域,比如"大礼拜室"(cappella

maggiore）里的绘画以及为中殿里某个凹壁中的祭坛所做的装饰画，"cappella"（礼拜室）这个词可以不加区分地用在任何这种情况下。佛罗伦萨是礼拜室绘画委托活动的杰出中心。从大概 1320 年到 1490 年，为佛罗伦萨各种礼拜室所进行的艺术赞助活动在广阔复杂的社会谱系中体现出一种无可比拟的连续性和统一性。① 并且，没有任何其他城市的画家、雕塑家和建筑家凝聚成一个整体，投入相互合作的创作洪流，为新的艺术授权活动创造出一片沃土。简而言之，佛罗伦萨艺术赞助的活力是非常独特的。②

尽管这种艺术委托活动如此热切，佛罗伦萨那些建立礼拜室的人也没有宫廷赞助者那么热衷于自我炫耀。罗马教皇、阿西西的枢机主教、那不勒斯和帕多瓦的王公以及博洛尼亚的法学家的墓堂在尺寸和造价上都超过了佛罗伦萨商人们的礼拜室，并且对肖像画格外重视。③ 那些与佛罗伦萨银行家做生意的英格兰和法兰西国王们也都以一种更宏伟的风格安排自己的陵寝，一般安葬在修道院教堂内独立的纪念碑底下。④

在佛罗伦萨，在艺术赞助活动中发挥核心作用的是商业家族而非王公贵族。尽管托钵修会继续发挥着一部分作用，但越来越倾向于与家族合作。行会和兄弟会所建立的礼拜室都比商人家族建立的少，那些建立礼拜室的兄弟会往往受到某一批家族的控制，后者构成一个独特的派系。⑤ 尽管商人居于

① 在其他的地方，有关礼拜室的大型委托工程本质上更偶然。一个值得一提的例子是 Arezzo 的 S. Francesco 教堂的主礼拜室中的绘画，它是由 Bacci 家族委托的，最初是 Bicci di Lorenzo 着手创作的，大约在 1466 年才由 Piero della Francesca 完成；见 Borsook1980，92（上述情况的资料来源），并且 Ginzburg1981 提供了更普遍的历史性解释。关于其他城市出现的大型委托工程，另一个例子是 Bologna 的 Griffoni 家族祭坛画，现在被分割并分布在几个不同的博物馆。
② 见 Wackernagel 1938 中的考察，Chambers 1970，Larner1971 与 Burke 1974，97—139。
③ 这些委托项目首先有益于雕塑家和大理石工人，对画家的影响却十分小。
④ 比如说，伦敦的 Westminster Abbey，巴黎的 S. Denis 或 Fontevrault 修道院以及各种大教堂。客户—艺术家之间的这些关系以及其他关系在雕塑家职业传统的发展中极为重要。
⑤ 后者的特点与 1250 年到 1290 年间的情况有明显区别，当时，各种唱诗团体订制了许多大型圣母画像并在它们的发展中扮演领导角色。关于 1400 年之后的情况，见 Paatz 关于私人小教堂的评论以及 Wackernagel 1938，212—19。关于毛纺业商会与 Fra Angelico 在 1433 年就一幅祭坛画（现存于佛罗伦萨 S. Marco 博物馆）签订的合同，以及 1461 年 Candlemas 兄弟会与 Benozzo Gozzoli 关于一幅祭坛画（现存于伦敦国家美术馆）所签订的合同，见 Chambers 1970，195—6，53—5。关于 S. Marco 教堂的兄弟会见 Morcay 1913，15—6。关于兄弟会和派系之间的紧密联系，见 Hatfield 1976，20，26。1425 年人们委托 Masolino 绘制云彩和天使，用于 S. Maria del Carmine 教堂的 S. Agnes 兄弟会进行 Candlemas 演出活动，关于这一情况，见 Borsook1980，63——这个教堂里的 Brancacci 礼拜室是由 Masolino 和 Masaccio 装饰的。

统治地位,但艺术创作活动依然由贵族和神职人员来委派。①

市政当局也是积极的赞助人,跟邻邦锡耶纳一样,他们主要是为大教堂、洗礼堂和市政厅订制艺术作品。在这种情况下,佛罗伦萨的大商会在公社和教堂之间发挥中介作用。② 在有些情况下,市议会会直接委托画家创作一幅作品;在其他情况下,一个专门的委员会或者机构会负责这项工作。③ 即使在后面这种委托形式中,富有的公民阶层也越来越起着主导作用,他们会监管工作的进展并且筹集更多资金。④

画家从商业家族那里明显得到比在任何其他地方更频繁的工作机会。这是一种很大程度上集中于教堂(通常是一个托钵修会教堂)内家族礼拜室的赞助类型。但各大家族也热衷于装饰他们的房子,以及他们的别墅和宫殿,因为他们的住所在大约1440年以后逐渐能够得到更精确的描述。他们通过一系列世俗画像来装饰这些建筑,有时候取材于王侯宫殿中所看到的装饰。比如说,对于佛罗伦萨人来说,描绘一系列名人已经是司空见惯的事情了。⑤ 在美第奇宫殿中,装饰画包括了战争和畋猎的场景。⑥ 家族成员的肖像也睁

① 一个关于这种委托的例子是 Lorenzo Monaco 在 1411 年为 S. Maria dei Angeli 教堂中礼拜室绘制的祭坛画,这是在1394年用被驱逐的 Gherardo degli Alberti 的遗产支付的;另一个是 Fra-Filippo Lippi 为 S. Ambrogio 的礼拜室牧师与 S. Lorenzo 教堂教士 Francesco de'Maringhi 绘制的《圣母的加冕礼》(Coronation of the Madonna,现存于罗浮宫);见 Wackernagel1938,246(注释47)与 247(注释50)。

② 这个主要委托给 Donatello 和 Ghiberti,让他们为教堂和洗礼堂做雕塑的任务是由毛纺业行会和谷物行会签发的。Bicci di Lorenzo 被当时的"bonos et optimos magistro"选入了这项任务,并在大约1440年为15个礼拜室绘制了一系列木板画。接下来,那里相继出现了用于圣器收藏室的镶嵌用的木板画;一些献给学者和将军的墓葬纪念碑;Michelino 在 1466 年绘制的Dante 肖像(替代了原先的肖像);画家们对窗户、镶嵌画以及礼拜仪式道具的设计;见Wackernagel 1938,20—38 与 Chambers 1970,39—41,47—51,200—201。

③ 例如,负责管理商业法律的 Sci di Mercanti 在 1469 年订制了画有各种人格化美德的木板画;Gaddi 此前曾为他们画过一幅湿壁画,显示"真理"拔出了"谎言"的舌头。见 Ettlinger1978,192—5 所载的记录与支付情况。关于教皇党(Guelf party),见 Wackernagel 1938,210—11。

④ 见 Glasser1977,98—104。

⑤ 例如:在1477年左右的 Carducci villa 中,Castagno 描绘了 Dante, Boccaccio, Petrarch 与 Pippo Spano(匈牙利的将军与 Masolino 的赞助人)置身于其他人中间,画上的铭文标明了他们的名字。这些作品现在都 Uffizi 博物馆;见 Horster 1980,170—80。

⑥ 例如:Uccello 在 1456 年为该宫殿绘制的三场战役(现在分别藏于 Uffizi、罗浮宫和伦敦国家美术馆)。它们在存货清单上被提及,同时还有格斗的动物的绘画、畋猎场景绘画以及赫拉克勒斯在 Pollaiuolo 劳动的绘画;见 Wackernagel 1938。

第三部分 佛罗伦萨大家族

开眼睛从墙上往下看,和他们在一起的还有与该家族有外交关系的各种人物。① 那些描绘战争题材或者本质上是色情画的图画,其来源往往是经典文学中的段落。②

大多数商人们总是让人绘制宗教画像用于私人礼拜活动,无论是个人还是整个家族的礼拜活动。由一系列画板组成的传统装饰逐渐被另一种绘画代替,这种绘画在一个更大的画面上描绘许多人物形象,这是一种圆形或者方形的画像,被称之为"宗教会谈"。③ 这种发展与这一时期教堂内祭坛画的发展在某种程度上同步进行。④ 更大的富商宫殿也有自己的礼拜室,里面装饰着湿壁画和一个祭坛画;戈佐里在1459年绘制的《东方三博士的游行》就是为美第奇宫殿创作的,它描绘了几个国王的形象,由美第奇家族各种成员跟随。⑤

礼拜室的建立:礼物与义务

在整个15世纪,教堂对于图像发挥作用的方式怀有坚定主张,经常通过布道和印刷(以及重印)宣传册来重申这些主张。图像被要求用来向整个社会传播知识和道德原则。图像可以加强观众的礼仪意识并且提醒他所要保持的行为规范。神职人员也相信:一幅画应当尽可能严格地遵守某种规定好了的摹本或者"典范"。⑥ 至于为礼拜室所做的装饰,所要描绘的题材是通过普通信徒和神职人员之间的谈判过程来决定的,他们维持彼此间关系的方式是礼物。

① Medici 家族的存货清单中列举了 Urbino 和 Milan 公爵的肖像,还有 Burgundy 公爵打猎的肖像。展示不同国家景象的绘画也可以看到;参见 Chambers 1970,104—11,它也提供了其他例子。Botticelli 曾经在其中描绘各种人文学科的 Tornabuoni 别墅也保存着许多肖像画。该作品的一些残片现存于罗浮宫。

② 这些包括 Botticelli 画的 Bacchus、Mars、Primavera 和 Venus 的诞生,据推测,是为 Lorenzo di Pierfrancesco de Medici 在 1477 年购买的别墅创作的,在 Medici 的宫殿里,还有 Signorelli 画的《潘神的节日》以及 Piero di Cosimo 画的《许拉斯与众仙女》;见 Wackernagel 1938 和 Chambers 1970,97—9 以及 111,也提到了意大利画家和佛兰德斯画家如 Van Eyck 和 Petrus Christus 的小型木板画。

③ 见 Ringbom 1965,23—57,72—106,也提到了威尼斯的例子。

④ 也就是说,画家们发展出了一种在戏剧性场景的构图中描绘一系列人物的能力。威尼斯画家如 Giovanni Bellini 就为这种发展做出了重要贡献。

⑤ Gozzoli 在1459年时一直在绘制这幅画;见下文。为宫殿和宫廷而进行的创作授权在第四部分会有更详细讨论。

⑥ 见 Baxandall 1972,41—3。

神职人员（尤其是托钵修会的神职人员）想要订购艺术作品，必须依靠商人和银行家所提供的资金。每当为了装饰礼拜室而做出艺术创作授权的时候，往往会出现一个不断拖延的商议期。修士们会去拜访一位商人，用精致的措辞问询他：是否他的修道会有可能成为后者意志的受益者。一旦得到应允，交易将以资金捐助的方式进行，巩固了两种势力之间的相互依存关系。① 这种关系的均衡态势取决于当时是教权化还是世俗化倾向居于主导地位，并且通过艺术作品中居于主导地位的宗教或者相关内容表现出来。

捐助人在他临死之时，努力把自己的意志强加给他的近亲和神职人员。彼此的商议最终以一个或多个遗嘱的起草而告终，往往还通过遗嘱附录来补充。② 这些文件一般与它们的附加条件一起对遗产做出具体说明。如果准备建造一个新礼拜室，具体说明一般会列在一个奠基章程中；如果是采用现有礼拜室，就需要批准一项特许权。③ 经过公证的文件会授予一个家族或者行会对某个礼拜室的"赞助权"。④ 就这样，各种规定授权某些人来指定神父，确定弥撒的性质，并且决定葬礼所需物资。获得这些权利往往也意味着在订制艺术作品的活动中充当客户的角色，尽管这很可能要经过一代或者几代人才能完成，在有关礼拜室落成仪式的主要协商举行之后。⑤

① 这里用到的理论视角源自 Mauss 1950 在谈到以馈赠为纽带的关系时所阐述的观点。但是，这些旨在建立有关这类关系的理论模式的初步想法，当运用到这里的时候，在 Mauss 作品中被忽视的诸多冲突、变化和问题都纳入了考虑。
② 见第一部分讨论过的 Jacopo Stefaneschi 为此所奠定的基础；Orlandi1955 1，418—70, Orlandi 1956，208—12 与 Hatfield 1976，115—18，121—3，124—8，其中讨论了佛罗伦萨的 S. Maria Novella 教堂；亦可见 Davisson 1975，317 与 Höger 1976。
③ 见 Hueck1976，268—9。提到了 S. Maria Novella 教堂的 Bardi 家族礼拜室（这个家族在 S. Croce 教堂中也有一个礼拜室）的文献，其起草是在由公证员、Bardi 家族成员以及 40 多个修士参加的教堂全体会议达成协议之后。
④ 见 Hueck 1976 与 Vroom 1981，77—80，189—91 与 272—5。
⑤ 见 Orlandi 1955，其中提到了各种遗产，在处理它们的时候，修道院的代表们充当了艺术赞助人的角色。1325 年，修道院院长将 Donna Guardina Tornaquinci 在 1303 年遗赠的钱用于改造赠给 St Catherine 的礼拜室的外观，因为那里已经有一个类似的礼拜室（见 425）。在 1348 年，Jacopo Passavanti 通过 Tornaquinci 家族的资助为 cappella maggiore 绘画，在此之前，由 25 个僧侣参加的会议在 S. Nicholas 礼拜室举行，形成的决议是：捐赠者不允许埋在那里，但允许在礼拜室内展示他们的家族徽章（见 434）。在 1335 年，Pasavanti 和他的妻子、兄弟一起，担任 Mico di Lapo Guidalotti 的遗嘱执行人，在遗嘱中，遗赠的钱是用来给教士的住所绘画。（见 438—9）

第三部分　佛罗伦萨大家族

追悼弥撒是礼拜室礼拜仪式的内容之一。① 一方面，弥撒仪式的确立对神父们来说意味着更多工作机会和丰厚的收入来源。另一方面，这种弥撒仪式增强了普通信徒对教堂事务的影响力。换句话说，通过同一系列的交易，教权化和世俗化的程度都加强了。追悼弥撒包括为逝去的灵魂进行祈祷。神父请求圣徒们在天堂中代表这些公民进行斡旋，这种行为可能源自神父们自己从财产代理人以及讨价还价的情境中获得的经验，把这种相互作用的情形投射到天堂与人间的关系之上。② 这种斡旋的需要也许是为了某个亲戚、邻居或者城市的利益，更多的族长试图影响礼拜室中的圣徒崇拜活动。创始者们大多希望他们的命名圣徒或者个人守护圣徒来为他们斡旋，并且试图让崇拜朝着这个目标进行。

还愿弥撒也在这种礼拜仪式中发挥重要作用。这些弥撒源自某个誓愿，当事故、疾病、谋杀企图或者战争并未导致灾难性后果，或者一个儿子出生，人们就会去感恩。③

与礼拜室圣餐仪式相关的部署决定着赞助者想要委派的艺术创作任务。比如说，如果某人已经订购了一种年度追悼弥撒，他也会对他们所做的墓葬纪念碑提出特定要求，决定它是地上的一块石板，还是嵌在墙上的一块牌匾。赞助者通常还想让人刻上他们家族的盾形徽章、已故族人的肖像以及刻有他们名字的铭文。赞助者对于礼拜形式的要求还体现在对圣徒的选择性描绘。表达感恩的宣誓通常导致一项绘画授权行为，为许诺的善举提供视觉上的记录。④

用于捐助的资产交易行为也有助于提高某人在社会上的地位。⑤ 除了某种以审美形式进行自我宣扬的需要，还存在一种冲动，要影响人们看待某个

① "pro remedio animae suae et suorum" 这样的话经常加进来；见 von Martin1932，23。
② 参照 Trexler 1980 中提供的例子。
③ 参照 Jungmann1952 2，10—21，30—31，53—4，67，117—18，235。
④ 很大程度上，这里所订制的都是当时流行的艺术形式；这类还愿画像直到 19 世纪都保持着它的重要性。在 Florence 的 SS. Annunziata 教堂中也有许多蜡像，在 1630 年总共有 600 个等身蜡像以及 22,000 个较小的蜡像！见 Warburg 1969，116—19 与 Paatz I，122—3。另一个例子是 Raphael 在 1512 年左右为幸免于难的 Sigismondo Conti 所创作的纪念性绘画上的光束。
⑤ 参照 Veblen 1899。

团体的方式，或者该团体的象征性的"集体表达"。① 比如说，富有的银行家经常会被人怀疑触犯反高利贷的法律。通过定期参加教堂仪式并且捐献财物，他们可以购买宽恕，罪恶得到原谅。② 当神职人员向一个普通信徒指出他的行为是如何违反了必要的准则，这意味着：对教堂进行一次捐献会是合理的举措。因此，一个神父冲向某个银行家的临终卧榻，主持临终圣礼的时候，他毫不担心激起临死者的巨大恐惧，只要能敦促他为教堂慷慨遗赠。③ 这种商谈当时可能频繁发生，尽管神职人员处于商人的压迫之下，但他们依然处于发展的蓬勃时期。④

僧侣和商人之间的交易关系约束了商人所获得的财富，因为这种财富中一部分移交给了教堂。不论巨大个人财富的获取方式多么可疑，神职人员此时可以把钱花在有益的事情上，富裕银行家的捐助为他们在社会上赢得了可敬的地位。托钵修会尤其适合参与这种交易，因为他们发誓保持共同的贫穷以及他们对高利贷尖锐的抵制。⑤ 实际上，托钵修会的修士们从商人的捐献中得到的好处大大超过其他人，比如说，教士以及本笃会会士。

托钵修会宣扬贫穷并且敦促富人做出善举，事实上的确在富人和穷人之间缔造了一根仁慈的纽带，缓和了潜在的阶级冲突。这些修士们加强了人们对于邻里间以及整个城邦的相互依存关系的意识。⑥ 用他们的财富，成功的家族领袖可以买到尊敬，消除罪恶感并且不受羞耻感的困扰。最终，修士们自由支配他们的资产用于他们的教堂和修道院事务。于是，多元化的宗教交易体系以各种方式联结着艺术赞助活动和更为广阔的、日益公民化的社会背景——客户和所有与艺术委托活动相关的人们都生活在这个社会背景中。

① 此处的理论观点源自 Durkheim 1899 和 1902 关于 représentations collectives 的论述，不过，跟对 Mauss 理论的运用一样，这里的援引更多地考虑到变化和冲突等方面。
② 参照 Vroom 1981，121，129—35，149—57，169，276—80。
③ 见 Trexler 1971。
④ 一个恰当的例子就是 Scrovegni 礼拜室，见 Hueck 1973。
⑤ 见 Little 1978，3—41 以及 Little 的书中索引部分的词条"放债者"。
⑥ 对这种现象的观察导致了马克思尖锐地谴责宗教是"人民的鸦片"。或许，值得一提的是：我的分析认为赞助（人类学意义上的词语）中包含的关系比阶级中的关系扮演了更重要的角色，决定此事的因素比决定阶级斗争的更多。参见 Antal 在 1948 年的马克思主义者的阐述，同时见 Brucker1977，Kent1977 与 Kent1978 的关于这种阐释的争论。

艺术创作授权：金钱，宗教与艺术

在聘请一个画家作画之前，赞助者和神职人员可能已经会谈过，充分讨论了任何想要订制的新作品，他们的谈话有时候也会正式记录下来。① 有关基金或者特许权的遗嘱、遗嘱附录或者公证过的契约很少详细说明所要进行的装饰的具体性质。因此，这个问题不得不仔细商议——尽管在家族与神职人员之间已经达成的关于弥撒、墓葬权以及徽章描绘的协议中，已经对所要描绘的主题做出了限定。有待表现的主题通常在一个与画家达成的单独协议中得到规定。这类被赋予法律效力的劳动合同是单独用于礼拜室装饰工程的，在这方面，必须保证作为客户的普通信徒、作为顾问的神职人员以及职业画家之间各自的权利和义务得到清晰界定，以免出现误解。②

商人和僧侣之间的权利制衡关系千姿百态。尽管，总体上来说，从14世纪早期以来，有钱有势的家族逐渐获得了更多影响力。有时候，大家族的领袖们把钱遗赠给教会机构，并未规定它应当如何使用，但一般来说他们倾向于添加一个条款，指定这笔遗赠用来建造一个礼拜室、一个建筑正立面或者一间修道室。富有的银行家们日益努力按照他们自己的主张来定位艺术授权活动，家族内部斗争对于他们的这种努力起着不小的影响。如果关于绘画主题没有争议，分歧只在客户和顾问之间；画家对此没有发言权。

画家在多大程度上依赖于那些提供给他们创作任务的人，这不仅通过合同反映出来，而且也通过有关各方彼此之间的通信反映出来。比如说，有一封贝诺佐写给皮耶罗·德·美第奇（时间是1459年7月10日）的信谈到了美第奇宫殿礼拜室的画。贝诺佐承认他的客户对于作品中添加的两个天使不满，然后才提出下面这段热情洋溢的自我辩护③：

① 见 Glasser1977，62—4。
② 关于这些合同的合法性——或者说 allogazione 方面，见 Glasser 1977，5—20。这些合同往往提到了协议签署的日期和地点，当事人的姓名，以及第三方（一般是某个公证人）的姓名；尤其参见 21—34 与 53。
③ 见 Gaye 1839 1，191—2；译本见 Chambers 1970，95—6 以及 Gilbert 1980，8—9。

在一侧，我画了一个云中天使，但对于这个天使，除了翅膀的暗示之外你几乎看不到任何东西；它被云层掩藏和遮盖得如此良好，以至于它根本不会使画面走样，反而增加了它的美，并且它是画在柱子旁边。我把另一个天使画在祭坛另一侧，但用同样方式把它隐藏起来。罗贝托·马尔特里看到过它们，并且说对于它们不必担心。但是，我会按您的要求办，用两朵小云遮盖它们。

一个画家的任务首先是展示手艺，然后才是展示其客户的荣耀。1438年，年轻的多美尼克·委内齐亚诺从威尼斯写信给科西莫·德·美第奇说他听说后者想要预订一幅祭坛画，他说：

对此，我十分高兴，并且，如果通过您的斡旋我能亲自作画，我将会更高兴。我向上帝起愿：我当为您创作杰作，跟杰出的大师弗拉·菲利波［利比］以及弗拉·乔凡尼［安吉利科］等一样，他们都事务繁忙。①

画家通常接到许多具体指示，要么通过合同，要么通过口授，有时候参考其他装饰或者设计，该作必须以之为摹本。② 因为画家对客户和顾问的依赖——后者的决议经常是为了取悦某个特定人群，最终的"集体"图画构成了一种历史性的信息来源，向我们揭示了艺术赞助机制植根其中的社会关系网。

① 见 Gaye1839 1，136—7；译本见 Chambers 1970，92—4 与 Gilbert1980，4—5。
② Fra Filippo Lippi 在 1457 年受 Giovanni di Cosimo de`Medici 委托，计划绘制一幅多联画屏当作礼物送给那不勒斯国王 Alfonso，关于这幅画屏，他有信件和草图，在此可供参考。亦可参见 Ghirlandaio 与 Ospedale degli Innocenti 的院长之间的关于 1488 年《东方三博士来拜》的合同；以上内容在 Baxandall 1972，3—8 中得到讨论。Glasser 1977，65—70 就 moda et forma（以……的方式与风格）的规则做出了评论，并引用了范例；见 75；115—49。

第三部分　佛罗伦萨大家族

宗教画像与社会历史

修士对家族

在 14 世纪以前,商业家族对礼拜室的装修还没有太大影响力;僧侣们依然决定着教堂内画像的主要特征,包括直接由普通信徒资助的礼拜室。只是偶尔有一些族徽、绘制的还愿像或者圣徒像明显与某个家族相关。在大约 1325 年,乔凡尼·佩鲁兹委托艺术家为他们家族在圣十字教堂的礼拜室做装饰,但是乔托在那里绘制的圣约翰画像并非直接敬献给某个赞助人。① 由巴尔蒂家族建立的相邻礼拜室中装饰着圣方济的画像(也是乔托所作),尽管参与委托活动的家族成员中没人以这个圣徒的名字为名。渐渐地,巴尔蒂·迪·威尔尼奥家族在他们的圣西尔维斯特礼拜室中发挥了更多影响,这通过那里展示的族徽和刻有肖像的墓碑可以证明。②

从 14 世纪 30 年代开始,人们的兴趣大大增长,把大量钱财投入礼拜室、墓葬纪念碑、祭坛画和湿壁画,商人们开始探索通过什么样的方式可以对视觉图像的发展掌握发言权。在 1368 年,圭达罗蒂家族的成员赞助了新圣母大教堂教士住所内的绘画,这项委托工程最终形成了一个环形湿壁画,上面有

① 见 Borsook 1965,8—14。
② 见 Borsook 1980,38—42。Ghiberti 称这个画家为 Maso di Banco,这件作品的创作日期可推断为 1335—1339 年。

更多人物形象，远远超过了以前类似湿壁画的惯例。上面的肖像和铭文证明了圭达罗蒂家族参与了决策过程（见图44）。①

斯特罗奇家族有能力对画像获得持久、广泛的影响力。早在1319年，罗索·德·斯特罗奇就在新圣母大教堂的西侧耳堂内创立了墓堂，大约1335年，该家族对那里绘制的装饰画发挥着实质性的影响。②

在通向礼拜室的台阶下的地穴中出现了写有罗索的儿子们名字的铭文，斯特罗奇家族的女性成员也在这间地穴中得到纪念，那里以一幅巨大的家族盾形纹章而引人注目。这一时期由罗索的孙子托马索·迪·罗塞里诺·斯特罗奇委托创作的绘画包括一幅画有他亲戚肖像的湿壁画。

在祭坛画《奥尔卡尼亚》上面绘有一幅该画赞助人的命名圣徒的画像。③基座上不寻常的图景与这些赞助人的商业事务相关。它显示了皇帝亨利二世灵魂的救赎，通过捐献一个金质圣餐杯，事情朝着对他有利的方向发展。通过向教堂献礼来获得救赎的常见主题对于那些有放高利贷嫌疑的赞助者来说是个精明的选择。④ 面对这种嫌疑，斯特罗奇家族表达了建造一间礼拜室的意愿，此举也许可以抵消任何经济上的不合法性。可是，这种解决方式遇到了一些反对，不是每个人都同意接受这种交易而来的合法性。佛罗伦萨的主教在当时参与了有关高利贷以及偿还的法律的改进工作，他撰写了一篇关于该主题的论文。他还参与调停有关斯特罗奇家族不动产的纠纷。⑤ 大家族、其商业伙伴、僧侣、主教以及教廷之间的一系列谈判商定了最后的解决方案，被随后的装饰画记载下来。

更晚一个时期，该家族在圣三一教堂中委托建造了一个礼拜室兼圣器收藏室；这次的赞助人是奥诺夫里奥·斯特罗奇及其儿子帕拉，后者在1427年

① 见 Wood Brown 1902, 139—49; Orlandi 1955 I, 450, 460, 540—43 和 Borsook 1980, 48。
② 见 Giles 1979, 33—41。
③ 见 Giles 1979, 50—53, 62, 71, 86—139。
④ 见 Giles 1979, 75—86。
⑤ 见 Giles 1979, 50—54, 77—9。

被描述为佛罗伦萨最富有的人。① 祭坛画的基座和支柱上画着对斯特罗奇家族以及瓦隆布罗萨的僧侣而言都很重要的圣徒形象。② 可是，祭坛画并未完成，人们向让蒂耶·达·法布里亚诺订制了另一幅祭坛画；这件作品在1423年完成，画有帕拉以及奥诺夫里奥的肖像，陪伴着东方三博士。③ 这是确保帕拉·斯特罗奇家族享有艺术赞助者盛誉的诸多工程之一。④ 他决定通过增加另一间礼拜室来扩大圣器收藏室，并且采取措施确保第一幅祭坛画在这个较晚的时期得以完成。⑤ 在大约1432年，一个古典风格的独立墓葬纪念碑出现在两个区域之间的拱门中；这表明斯特罗奇家族在用一种新颖的方式显示他们的存在，这个做法也被美第奇家族传承，后者在1434年以后占领上风，那一年，斯特罗奇家族被驱逐出佛罗伦萨，被迫暂时中断了他们的艺术创作授权活动。

 斯特罗奇家族在大概50年后恢复了他们的艺术赞助活动，菲利波·斯特罗奇收购了新圣母大教堂内大礼拜室右侧的礼拜室，这个礼拜室最初是伯尼家族赞助的。⑥ 在完成卡迈因圣母教堂内布兰卡奇礼拜室湿壁画之后，菲利皮诺·利比接受了装饰斯特罗奇家族新礼拜室的委托工作。可是，1488年，他同意为罗马一座道明会教堂——米涅瓦广场上圣母教堂内的枢机主教卡拉法的墓堂创作绘画。⑦ 这耽搁了他为佛罗伦萨斯特罗奇礼拜室所作的绘

① 见 Davisson 1975，317，谈到了 Strozzi 家族的旧 S. Lucia 礼拜室，以及1405年之后几年内关于 Masses 的各种协议，还有 Palla 在1419（他父亲死后一年）到1424年之间的付款记录。没有充分的记录可以准确证明：通过何种程序，委托项目得以签署。
② 见 Davisson 1975，315—22。Lorenzo Monaco 绘制了最初的祭坛装饰，他死于1424年。
③ 见 Chirtiansen 1982，96—9；一笔150弗罗林币的款项于1423年支付。从1420年起，该画家在 Florence 得到了 Strozzi 家族的一栋租用房。Chirtiansen 指出：第二幅肖像描绘的是 Palla 的儿子，而不是 Palla 本人。
④ 关于他的传记和这种描述，见 Vespasiano-GrecoⅡ，139—65。他是一个有教养的商人和学者，他的交往圈包括古典学者；见 Martines 1963，12，155—7，249，316—18。依据 Vespasiano 的记述，他收藏着大量手稿孤本，计划将其捐献给为 S. Trinita 教堂建立的公共图书馆；见146—7。
⑤ Fra Angelico 画了这件 *Deposition*，这件作品现存于 S. Marco 博物馆；见 Morante，1970，99—100。
⑥ 见 Sale 1979，7—83，101—48。
⑦ 在这幅方形祭坛画上，该枢机主教被描述成跪姿；各湿壁画主要绘制了道明会的圣徒们，强调的是他们的神学品质。

画——在这一时期没有发生什么不寻常的事件——这件作品直到 1502 年才完成。①

美第奇家族的艺术授权

美第奇家族为教堂和礼拜室授权创作的艺术作品让斯特罗奇家族以及佛罗伦萨所有其他家族的所作所为黯然失色。该家族的赞助活动成全了建筑家布鲁内勒斯基、米歇尔洛佐以及艾尔贝蒂、雕塑家多那太罗以及佛罗伦萨的主要画家的艺术创新。② 对礼拜室（也就包括对教堂）的需要增长起来，为了让人体会美第奇家族的地位；这种地位以大量无与伦比的建筑、雕塑和绘画艺术活动达到顶峰。

不仅在委托行为与画家的职业化进程之间存在着清晰关联，而且赞助活动无疑对所创作的画像的性质产生了影响。绘画题材的选取依赖于那些参与订画工作的人之间的关系。如果托钵修会居于统治性地位，那么他们的圣徒会居于显要位置，并且会明确地与相关的修道会联系起来。当公民政权处于上升态势，圣徒们反过来会被表现为城市的守护圣徒。在家族礼拜室中，他们会被打造成某个特定家族的守护圣徒形象。

城邦共和国中的主流关系并不支持通过刻有肖像的巨大墓葬纪念碑的形式（就像王公、枢机主教和教皇通常选择的那样）来过分地宣扬权力。美第奇家族主要通过表现他们的盾形徽章以及家族守护圣徒来展示他们自己。③ 普遍存在的盾徽在那些观者面前巩固了大家族的特权。我们找到了一封佛罗伦萨商人在 1462 年从日内瓦写给皮耶罗·德·美第奇的信，暗示皮耶罗也许愿意资助那座城市内一座教堂的建设。作者指出：所有在日内瓦做买卖的商人都挂出了自己的盾徽，唯独没有美第奇家族的盾徽，可是美第奇银行是最

① 见 Sale 1979 以及 Borsook 1980, 122—3。一笔 250 个弗洛林的款项实际支付了礼拜室的装饰，有总共 1000 个弗洛林的预算用于各种装饰工作。
② Brunelleschi 为 S. Lorenzo 教堂进行了设计；Donatello 制作了那些青铜雕塑，它们被用作讲道坛；最初的想法可能是要建造一个屏障。
③ 参照 Paatz 1940 I, 560—63; Kennedy 1938, 53—60; Horster 1980, 171, 188, 190 以及 Wohl 1980, 71—5。

第三部分　佛罗伦萨大家族

古老也是最重要的。①

在 14 世纪，任何独特的佛罗伦萨艺术创新，其计划与目标都已经体现在美第奇家族的纪念碑中。② 该家族在 1380 年到 1420 年之间积累了财富，在几十年内获得了巨大的政治权力；接下来的半个世纪，美第奇家族成长为艺术的伟大赞助者。③

乔凡尼·迪·比奇·德·美第奇（1360—1429）通过对圣洛伦佐教堂（他的教区教堂）的大规模捐赠来强调他作为佛罗伦萨第二富有公民的地位。在大概 1417 年，教士团向城市基金索取一笔津贴，用于计划中的教堂扩建。市政当局参与制定必要的征收程序，然后征询教区的富裕成员来确定是否有人愿意为新建筑提供资助。乔凡尼·德·美第奇就是这些人中的一个。在向教皇询问了违反高利贷禁令的问题之后，他赎回了他的罪恶——部分是出于教皇的教唆——方法就是为罗马教堂的修缮工程以及佛罗伦萨教堂的建设慷慨解囊。④ 其实，教皇本人也脱不了干系；出现了越来越多的声音指责他的枢机主教头衔是用美第奇银行的钱购买的，他和"某些商人以及教廷内那些极其不信上帝的放高利贷者……狡猾地、花样翻新地运作着大笔金钱并且博取巨大利润"。⑤

乔凡尼和他的儿子柯西莫承担起对中殿的墙壁、圣器收藏室以及唱诗席建设的资助任务，即使从最狭隘的观点来看，这也是一项积极的投资，造就了诸多墓葬设施。乔凡尼被安葬在圣器收藏室祭坛下的一个石棺中，1464 年，科西莫最终也安葬在主祭坛附近，他的坟墓由一句刻在地板上的铭文标记出来，写的是"国父"，这是授予他的荣誉头衔。

科西莫写信给圣洛伦佐修道院的院长以及全体成员，让他们知道他会为教堂提供不菲的财资，但也并非没有附加对等的要求：

① 见 Goldthwaite 1980，87。
② 见 Gombrich 1960 中的考查。
③ 见"导论"；亦可参见 De Roover 1963，1—88；Rubinstein 1966；Hale 1977，12—13，20—75 和 Kent 1978。
④ 见 Gombrich 1960 和 Hyman 1977，302—8。
⑤ 见 Holmes 1968，357—64。

如果唱诗席和教堂中殿，以及原先的主祭坛都分配给他和他的儿子们，包括所有迄今为止建立起来的组成部分，他愿意保证用上帝赐予他的财富，用他自己的花费，并且用他自己的盾徽和设计，在六年内建成那个部分；人们应当明白：任何其他盾徽或者设计或者坟墓都不得安排在上述唱诗席和中殿，除了科西莫和教士团成员。①

科西莫为圣洛伦佐教堂的大部分扩建工程支付了开销，通过他的簿记员（他是萨塞蒂家族的成员）把所需资金转给城市财政。② 一些与美第奇家族有生意往来的家族，包括萨塞蒂和托纳波尼家族，用他们自己的捐款在中殿建立起礼拜室。按照权力制衡关系的变化以及美第奇家族的显赫程度，原来的建筑计划也不断得到调整。③ 总之，圣洛伦佐教堂在 1420 年到 1490 年期间就像一个隐喻；它从一个不显眼的教区教堂成长为美第奇家族的现代纪念碑。④（见图 45）

家族圣徒

美第奇家族实行的艺术赞助活动的一个重要内容就是强调对圣科西马和圣达米安两兄弟的崇拜，他们是科西莫的命名圣徒。科西莫在方济各会的圣十字教堂内建立了一个见习礼拜室，弗拉·菲利波·利比为该礼拜室的祭坛背面绘制了一幅宝座圣母像。站在圣母旁边的不仅有圣方济和圣安东尼，修道会的诸圣徒，还有圣科西马和圣达米安，此前，在佛罗伦萨绘画中，他们还没有得到广泛而突出的表现。他们与提供赞助的家族之间的关系通过画面背景中美第奇家族的盾徽（上有许多圆球）以及基座上的画像体现出来，它

① 见 Gombrich 1960，290—91。
② Hyman 1977 提供了资料。1442 年，一份文件起草成形，提到了科西莫代表修道院院长和全体修士支付给国库 40000 弗洛林用于教堂建设。
③ 见 Herzner 1974，89—108。
④ 这种发展延续到新圣器收藏室的建造中，它是根据 Michelangelo 的设计建造的，也延续到了 Cappella dei Principi 的建造中，二者都有墓葬纪念碑以及由追悼弥撒构成的大型礼拜仪式。

展示了传说中的"美第奇"(也就是"药剂师"的意思)免费举行的礼拜仪式。① 这个广为传诵的故事把早期美第奇家族成员描绘成有德行的公民,他们愿意以一种非功利但很专业的方式为他们的公民同胞服务,这种传统富有魅力地提升了药剂师后代的名声。圣科西马和圣达米安通过职业成为"美第奇";他们以有效的医术、虔诚以及乐善好施而闻名。作为好基督徒,这两个人在皇帝迪奥克勒提安的统治下殉道,在石头和弓箭的猛烈攻击下丧命,然后被天堂接纳。

弗拉·安吉利科也多次描绘圣科西马和圣达米安(见图46)。② 他对这两兄弟最详尽的描绘是在为圣马可教堂的主祭坛绘制的祭坛画中,这个教堂是科西莫·德·美第奇花钱重建的道明会教堂和修道院。③ 在画屏的基座上,用图像的方式叙述了科西马和达米安的生平与殉道,背景中显示了用科西莫的钱建造的修道院。这个主祭坛的启用仪式,与上述这种强调一致,在圣马可教堂内外举行;这是一个由大量教士和群众参加的仪式,一个枢机主教把新祭坛同时献给圣科西马和圣达米安——美第奇的家族圣徒。④

科西莫·德·美第奇取得对圣马可教堂的赞助权,是基于对那里所崇拜的古老修道会——西维斯特修会进行改革的努力。教皇马丁五世没能够推动这些改革,欧根尼乌斯四世(1431—1447)却通过美第奇家族的支持实现了,把教堂和修道院都移交给菲耶索莱的道明会。⑤ 科西莫把他的权力和资金用于这场活动,部分是为了获得与道明会以及教廷成员的重要联系。在这些关系中,他与弗拉·安东尼奥的关系至关重要;弗拉·安东尼奥上升为修道院的院长,他是该城与教廷交往的密使,并最终成为佛罗伦萨的主教长。⑥

尽管有其他家族的干预,道明会也只是勉强赞同外在表现形式,科西莫

① 见 Paatz 1940 I, 560—61, 598。该祭坛画是在 1442 年左右制作的,目前藏在 Florence 乌菲奇美术馆;两个 Pesellino 绘制的基座画板藏于罗浮宫。Michelozzo 设计了礼拜室。1456 年左右,在它后面,有人绘制了一幅湿壁画,显示了 Cosmas 和 Damian 以及方济各会的诸圣徒。
② 见 Morante 1970, 101—7。
③ 见 Paatz 1940 I, 560—62; Gombrich 1960, 299; Hale 1977, 31 和 Teubner 1979。
④ 见 Morçay 1913, 16。在 1442 年主显节上还颁发赎罪券,用以纪念这个祝圣仪式。仪式结束之后,欧根尼乌斯四世在科西莫的密室里过夜;见 17。
⑤ 见 Morçay 1913, 8—12。
⑥ 见 Morçay 1913, 17, 26—8。

和他的兄弟洛伦佐还是能够确保翻修和扩建工作大体上按照他们的意愿进行。① 弗拉·安吉利科创作的祭坛画安装在当时完全为普通信徒所用的中殿里，僧侣们转移到主祭坛后的大礼拜堂（或曰"平台"）上活动。在祭坛旁安置着一个"方形台"，那上面有个显要位置用来供奉客户的家族圣徒。② 在教堂编年史中，美第奇家族被作为慷慨的赞助者来纪念，他们资助了教堂的重建，出资购买了祭坛画、礼拜仪式所需的器物以及大量绘有插图的手稿。③

修道院中一排僧侣小房间中，有一间是给科西莫·德·美第奇的。这是他隐退的处所，这个地方远离城市管理的喧嚣世界，在这里他可以冥想，与博学的道明会僧众交流观点。④ 在他小屋门上方的铭文中，记载了科西莫对修道院的创建以及教皇对它的祝圣——这时候，教皇已经批准了特赦令。⑤ 在整个教堂和修道院，美第奇家族的盾徽光辉灿烂，因此，这个以他们的名义建立起来的建筑获得了纪念碑的意义。

自从1445年以来，美第奇家族的自我炫耀显出更多的贵族气派。出现在圣母忠仆会的圣安努奇亚塔教堂内的墓葬纪念碑，"圆球"以及铭文都是很好的例证。⑥ 最初，法尔科涅里家族上升为主要的艺术赞助人，但美第奇家族成功地排挤了他们，借助的是派系成员的介入，以及一个坚强同盟——曼图亚侯爵多维克·贡萨格。1449年，科西莫·德·美第奇建议侯爵将他作为佛罗伦萨共和国日常开销的预算费用用于翻修圣安努奇亚塔教堂。在市政层面上以及外交层面上进行的几轮商讨达成了公社的协议：钱将会转给圣母忠仆会，用于资助一座新的"大礼拜室"，前提是这座大礼拜室内除了贡萨格

① 见 Teubner 1979。
② 主祭坛画在1402年绘成，描绘了修会的圣徒——在新的赞助机制中这种做法不再恰当。这幅祭坛画是送给 Cortona 的道明会的，某程度上是用来感谢 Cortona 的主教主持的祝圣仪式；见 Morçay 1913, 16—17。
③ 见 Morçay 1913。捐献物还包括蜡烛、葡萄酒、盐（24）以及仪式用手稿（22）。
④ Cosimo 的修道院密室很大程度上是一个隐修所，尽管银行家们经常把修道院当作远离其产业的场所；见 Hale 1977, 23—4, 31—2。
⑤ Vespasiano 将此事与 Cosimo 的内疚感以及 Eugenius 四世想要用10000弗罗林币收买它的计划联系在一起，这10000弗罗林币连最终实际花费的四分之一还不到；见 Wackernagel 1938, 229。
⑥ 死于1455年的 Orlando de Medici 在那里建立了一座墓葬礼拜室；见 Paatz 1940 I, 101, 161。

第三部分　佛罗伦萨大家族

和美第奇家族的盾徽，不能展示任何其他盾徽。①

在市政管理当局、圣母忠仆会以及各大家族长达三十年的协商之后，教堂被大大改变了。跟在圣马可教堂的情况一样，僧侣们搬出了中殿的唱诗席区域，在新的平台上举行崇拜活动。翻修之后的教堂内大多数礼拜室都分配给了美第奇家族的成员、他们的商业伙伴以及盟友。该家族还很好地利用了新建后的中庭，在那里放置了许多还愿雕像，其中许多是用来铭记帕奇家族以及其他家族不成功的企图，包括在1478年试图推翻美第奇统治的教皇西克斯图斯四世本人（1471—1484）。中殿内大门左侧的祭坛是佛罗伦萨举行崇拜仪式的主要场所，骄傲地拥有一幅湿壁画，据说是圣路加本人奇迹般绘制的。这幅湿壁画上的圣母同样被认为是在展示奇迹，她面前堆放着许多还愿的贡品。皮耶罗对这幅著名圣迹的骄傲之情通过他所订制的、围拱在它上方的大理石华盖体现出来，那上面刻着这位热情的银行家的铭文："这些大理石本身就价值四千弗洛林。"②

另一个刻有皮耶罗贵族骄傲印记的内饰是圣明尼亚托教堂的内饰，这是该城南部的本笃会教堂。在为中殿的中央祭坛捐献一个围拱其上的华盖的时候，皮耶罗规定：他的花纹盾牌和徽章都必须印在上面。许多个世纪以来，纺织业行会都是这座教堂的主要赞助人，此时完全被那些标志着美第奇家族统治权的炫耀性的钻石环、鸵鸟羽毛和猎鹰掩盖了。③

捐献把许多宗教事务带到美第奇家族诸人的接触范围，因此扩大了他们的影响范围。科西莫的私生子卡尔罗甚至成长为普拉托大教堂的教长。④ 这

① 见 Gaye I, 225—42 以及 Brown 1981。
② 见 Gombrich 1960, 229。这块大理石上刻着字"Costofior. 4 mila el marmot solo"，并刻上了捐助人和艺术家的名字。十多年以前，大概在 1448 年前后，Piero 就委托 Michelozzo 设计了一个礼拜室；见 Wackernagel 1938, 239。Piero de Medici（1416—1469）让美第奇宫拥有了奢华的室内设施以及大量珍贵手稿；见 238—9。
③ 见 Gombrich 1960 以及 Paatz 1940 I, 222—4。它们被展示在 Giovanni Gualberto 制作并于 1448 年重修的中央纪念碑上。
④ 正是通过他的家族的引荐，才找到 Fra Filippo Lippi 并且发现他愿意为主礼拜室绘画，此前，Fra Angelico 已经决定承担在 Orvieto 以及 Rome 的工作，包括在 Vatican Palace 的给 Nicholas 四世装饰四个房间，在这些房间中，只有教皇私人礼拜室内的画保存了下来。Fra Angelico 于 1455 年死于 Rome，并被葬在 S. Maria sopra Minerva 教堂中；见 Morante 1970, 84, 109—12。Lippi 在 Spoleto 的大教堂完成了他最后的作品，这也是他被埋葬的地方。

座教堂的主礼拜室中的湿壁画集中描绘圣斯蒂芬——该城以及该教堂的守护圣徒;庆祝发现该圣徒遗物的节日在日历上赫然在目。这个日子对于卡尔罗本人也非同小可,因为这一天恰好是他担任大教堂教长的日子。卡尔罗是负责委派这项绘画创作任务的顾问和客户,他的这一身份通过教堂内一幅肖像画体现出来,这幅画描绘了他陪伴着庇护二世。①

圣斯蒂芬和圣劳伦斯就像获选一样,和科西马以及达米安两兄弟一起进入了美第奇家族的画廊,弗拉·安吉利科在许多湿壁画和祭坛画中描绘了他们。二者都有助祭的头衔,一个在罗马,另一个在耶路撒冷,以教皇的名义掌管教堂财物。这让他们适合充当一个通过担任教皇的银行家而聚敛许多财富的家族的守护圣徒。②

除了对圣斯蒂芬和圣劳伦斯感兴趣,美第奇家族还着手委托画家创作宏大画像,把他们自己与东方三博士一起展示(见图47)。这种类比,跟高贵的徽章一样,是成功的银行家在共和国内部所主张的特殊地位的视觉表达,并且,这个家族在以东方三博士名义成立的兄弟会中发挥着主导性作用,这个兄弟会经常在圣马可教堂活动。③ 沿着该家族宫殿礼拜室外墙,在拉尔加路上,东方三博士像与美第奇家族成员一起列队游行。

荣誉的肖像和耻辱的肖像

尽管美第奇家族以及其他佛罗伦萨精英人物在15世纪后半叶生出对于贵族制度的强烈追念,他们仍然极其谨慎地避免逾越一个共和体制的城邦国家所深信不疑的界限。美第奇家族的乔瓦尼、科西莫、皮耶罗和洛伦佐都在某种程度上被限制派人创作自己的画像,他们的画像更为常见地是出现在他们的附属国委托创作的绘画上。一个广泛的艺术赞助人网络发展起来,极大地增进了美第奇家族的荣耀,该家族正处在这个赞助网络的中央。④

① 见 Borsook 1975,xxii,1—8,56,66。
② 在1447年后不久,因为当时出现的诸多有关圣徒遗物的讨论,St Lawrence 成为关注的焦点;见 Borsook 1975 以及 Van Os 1981b。
③ 见 Morcay 19131,14—17。
④ 见 Kent 1977,80—99,241;亦可参见 Goldthwaite 1980,83—8。

第三部分 佛罗伦萨大家族

正如无数教堂展示着美第奇家族的徽章一样，无数礼拜室内挂着美第奇家族及其集团成员的肖像。瓜斯帕勒·德·拉马在新圣母大教堂门内右侧建了一个墓堂，波提切利为这个礼拜室画了一幅方形祭坛画，描绘东方三博士的参拜。瓜斯帕勒被描绘在图景中出现的人物形象中间，东方三博士的随从人员中包括某些形象，他们的面孔看上去非常像美第奇家族的某些成员（见图47）。①

皮格罗·波尔蒂纳里代理米兰的美第奇银行，他让人在米兰圣欧斯托乔教堂建造并装饰了一座新礼拜室，其突出特征就是有一个墓葬纪念碑，纪念道明会的圣徒维罗纳的彼得，还有一幅赞助人在祈祷的画像。布鲁日的代理人托马索·波尔蒂纳里委托雨果·凡·德·高斯为佛罗伦萨圣埃吉迪奥教堂的医院绘制一幅祭坛画，该医院是他的先人所创建。在牧羊人参拜像的左侧跪着波尔蒂纳里和他的儿子们，右边是他妻子和女儿（见图48）。② 同样，在梅姆林绘制的一幅祭坛画上，托马索·波尔蒂纳里被安置在最后审判的天平上的一个地方，与此同时，赞助者安格罗·塔尼和他的妻子显现在翅膀上。③

美第奇集团的成员在1450年到1490年间建立起一个稳定扩张的礼拜室势力范围。④ 其中许多是托纳波尼家族资助的。⑤ 在西斯特罗修道院的马达莱纳圣母教堂中集中了这些礼拜室，它们某种程度上是在教廷的倡导下建立的，

① 关于 Medici 家族肖像画的复制和鉴定，见 Hatfield 1976，68—110 和插图 22—50 以及 Lange-dijk 1981 I。亦可参见 Lightbown 1978 II, 35—7。
② 见 Blum 1969, 77—86。
③ 见 Blum 1969, 151, 注释 21。在 1473 年，那艘前往 Florence、载有 Memling 祭坛画的船被海盗劫持了，这使得它最终停留在 Dantzig——最初是在大教堂，如今在博物馆。从 1480 年到他死去的 1492 年，Tani 都住在 Florence。从 1455 年到 1465 年，他在 Bruges 工作，之后在 London 工作；关于这些和其他一些意大利客户，以及后来 Flemish 绘画的拥有者，见 Warburg 1969, 127—59；Blum 1969, 97—103 以及 Offerhaus 1976, 71—4, 103—7, 114—15。
④ Vespucci 家族在 Ognissaniti 建立了一个墓葬礼拜室，Ghirlandaio 绘制了这个家族最重要成员的肖像，以此装饰这个礼拜室。Giovanni Rucellai 为 S. Maria Novella 的正立面建设以及 S. Pancrazia 教堂内部主要物件的配备提供了资金。在 Fiesole，在 Mugello 的很多教堂里，都有 Medici 家族的捐助。也见 Herzner 1974 以及 Luchs 1977, 36—64。
⑤ 在 Fiesole 的 Badia，有一所 Tornabuoni 礼拜室。Giovanni Tornabuoni 在 S. Maria sopra Minerva 教堂为他已故的妻子 Francesca di Lucca Pitti 建了一个墓葬礼拜室；见 Offerhaus 1976, 111—12, 117。

是他们改革修道院计划的一部分。① 该城的统治者们资助了这个工程，圭利亚诺·德·美第奇这样的富有公民也提供了支持，他跟西多会的修道院院长关系友好。于是，西斯特罗修道院也就成了美第奇集团的纪念碑。②

美第奇家族的图像体系中新出现了关于其竞争对手的不讨人喜欢的肖像，这种肖像在 14 世纪以前一直用于贬低叛乱的城市和贵族，而非作为竞争对手的商业家族。1440 年，科西莫掌权 6 年之后，安德里亚·德·卡斯塔尼奥绘制的一幅画出现在最高行政官府邸的正面外墙上，描绘的是被放逐的势力集团身着叛乱者的装束头朝下倒挂起来。③ 以帕奇家族为首，人们在 1478 年策划的一场阴谋，也导致了这样一种绘画创作。负责的顾问委员会"巴利亚的奥托"把美第奇家族的对手描绘成共和国的敌人。一年以后，新的委员会要求把佛罗伦萨主教的肖像从这群人中间去除——这是教皇西克斯图斯四世发出的要求，也是他与佛罗伦萨和平谈判之后签署的命令之一。④

1481 年 10 月，西克斯图斯四世与佛罗伦萨共和国之间经过紧张磋商之后，与波提切利和基尔兰达约达成了协议，为西斯廷礼拜室作画，这是教皇宫殿中最重要的礼拜室，西克斯图斯正着手重建它。教皇让人把自己做祷告的情景画在祭坛后的墙上，在一排长长的人物形象最后面，他们以摩西和耶稣为首，继之以诸多其他教皇。⑤ 佛罗伦萨特使的肖像也在墙上的形象中间。其中之一就是乔凡尼·托纳波尼，他跟弗朗西斯科·萨塞蒂都是美第奇银行的合作主管，他委托基尔兰达约为他们家族在佛罗伦萨的礼拜室创作精心的绘画。

① Lorenzo Tornabuoni 委托 Ghirlandaio 装饰他的礼拜室；见 Luchs 1977，42—5，67—8，86—7，116，283。
② 见 Luchs 1977。
③ 见 Horster 1980，190。
④ 见 Lightbown 1978 II，215。
⑤ 在 1482 年，人们对这件作品的价值进行了估算；见 Chambers 1970，19—22。Florence 与 Rome 之间在艺术委托方面存在着持久的互动关系。Antonio Pollaiuolo 在 St Peter 大殿中为 Sixtus 四世（1493）和 Innocent 八世（1498）制作了墓葬纪念碑，赞助人分别是他们的侄子 Giuliano della Rovere 以及 Lorenzo Cibo；见 Ettlinger 1978，148—52。Pollaiuolo 兄弟们葬在 Vincoli 的 S. Pietro 教堂墙下，他们的肖像也放在那里。

萨塞蒂礼拜室：对图像的影响

一项绘画工程最终形成了圣三一教堂内萨塞蒂礼拜室的装饰画，该工程源自弗朗西斯科·萨塞蒂被限制的愿望，他本想要定夺新圣母大教堂内主礼拜堂系列湿壁画的性质。① 他的家族跟后一个教堂渊源甚深——弗拉·巴罗·萨塞蒂曾在1320年为该教堂的主祭坛订制了一幅多联画屏；1429年，费昂迪纳·萨塞蒂遗赠了一笔款项用于主祭坛的新装饰。1469年，"出于对他祖先的尊敬"，道明会的僧侣授予弗朗西斯科·萨塞蒂权利，以侍者的特权与责任，对新的装饰进行资助。② 可是，1485年与基尔兰达约签署的合同清楚规定了：赞助权属于乔凡尼·托纳波尼，这一点在一年后的订购中得以确认。③ 同时，基尔兰达约一直在圣三一教堂为萨塞蒂作画：他设计并绘制了墓堂，作品于1485年完成。④ 这次，弗朗西斯科·萨塞蒂通过在遗嘱中添加特定条款来确保他的赞助权以及他想要举行的追悼弥撒；他还添加了一个注脚，抱怨在新圣母教堂发生的那次变故。⑤

弗朗西斯科·萨塞蒂个人在很大程度上决定着礼拜室装饰画所描绘的题材以及它的刻画方式。他决定描绘他的命名圣徒——方济各的生平场景。这本身并非创新，但萨塞蒂添加了惊人的新内容，尤其是在祭坛背后醒目的后墙上。

基尔兰达约被指示不要画罗马的拉特朗大殿，而是画佛罗伦萨的领主广

① 关于 Francesco Sassetti（1421—90）的礼拜室，参见 Warburg1969，127—59；Offerhaus 1977，71—4，103—7，114—5 以及 Borsook-Offerhaus 1982。
② 见 Offerhaus 1976，229—30；"权利"的本质并不确定，但是赞助以及墓葬特权却是毫无疑问的权利。
③ 见 Glasser 1977，53，112 注释 I。
④ Ghirlandaio 在 1478 年就已经忙于设计工作，而在 1483 年，他开始为这个礼拜室绘画，这个礼拜室位于主礼拜室和 Strozzi 家族礼拜室兼圣器收藏室之间。在此之前，大概是1471年，Ghirlandaio 的老师 Baldovinetti 就已经开始为 Gianfigliazzi 家族的 Cappella maggiore（Vasari 说同时代人的肖像画也可以在这里看到）制作湿壁画和一幅祭坛画。1497 年，对这件作品价值的一次评估引起了该画家和 Gianfigliazzi 家族财产继承人之间的一场争论。1461 年，Baldovinetti 最终完成了 S. Egidio 教堂主礼拜室中的绘画工作，这工作开始是由 Domenico Veneziano 着手创作的；1460 年前后，他一直在 SS. Annunziata 教堂工作；见 Chambers 1970，13—14，192，196，205—6。
⑤ 见 Warburg 1969，142—3 和 Offerhaus 1976，106。

场,来作为方济各会成立的背景。在教皇赐福图的右侧,画着赞助者本人和他儿子,他的雇主——洛伦佐·德·美第奇——以及普契家族的一个成员。基尔兰达约的最初设计安排的既不是佛罗伦萨的背景也不是前景中的儿子和公民。① 通过描绘这些人物形象,萨塞蒂显示了对洛伦佐·德·美第奇的忠诚——后者是美第奇银行的首脑、佛罗伦萨统治集团的领袖。(见图49)

前景中展现了几个孩子和一个男人从一个楼梯井出来,他们是洛伦佐·波利齐亚诺,著名的古典学家和他的学生——洛伦佐·德·美第奇的孩子们,包括乔凡尼,他在1489年被任命为枢机主教,24年后成为教皇。② 洛伦佐把枢机主教的任命看成是"我们家族所实现的最伟大的成功"。③ 他想要确保自己的孩子在教会事务上有所出息的愿望很久以前就露出苗头。1471年,洛伦佐以佛罗伦萨特使的身份参加了教皇西克斯图斯的加冕礼,并且写下了他的经历:"我受到了极大的尊敬,并且带走了两尊雕像,一个是奥古斯都,一个是阿格里帕,它们是教皇给我的礼物。"不过,美第奇家族与西克斯图斯之间关系后来急剧恶化,在1478年的一场危机中达到顶峰,当时,帕奇家族策划了在复活节那个星期天的弥撒上,在大教堂内刺杀圭利亚诺和洛伦佐。④

对教皇批准方济各会会规这一典故的不寻常描绘——它同时带给基尔兰达约展示创新和构图能力的天地——产生于政治和外交需要。萨塞蒂决定将一些反常的内容画进历史上发生在罗马的场景中,这部分是因为萨塞蒂与美第奇家族之间的关系,部分是因为1480年左右佛罗伦萨与罗马之间的外交"亲善"关系。此外,对两个城市之间关系的兴趣还通过一种传统信念而增长,这就是:佛罗伦萨是罗马人建立的,波利齐亚诺——也就是楼梯上出现的那个人宣称找到了历史证据。⑤ 礼拜室的建筑特点以及放在那里的石棺的设计都证明:在古典学家、赞助者和画家之间存在不断增长的亲近罗马的倾向。⑥

① 见 Borsook-Offerhaus 1982,49—52。
② 见 Hale 1977,83—144,谈到了出身于 Medici 家族的教皇以及后来 Medici 家族在 Florence 恢复权威的过程。
③ 见 Hale 1977,74。
④ 见 Hale 1977,74。
⑤ 见 Borsook-Offerhaus 1982,53。
⑥ 见 Borsook-Offerhaus 1982,52—6。

在这幅不符合历史背景的绘画作品下面是另一幅萨塞蒂做出过关键性调整的绘画作品。在决策程序的最后时刻，他偏离了《方济在阿尔的显灵》这幅画的计划（以及惯例），反而集中表现不常见的场景：圣徒把一个公证员的小儿子从死亡中唤醒。① 这样做的原因可能是 1478 年萨塞蒂一个儿子的死亡，紧接着他的另一个儿子出生了，起了同一个名字。② 画面中，这个奇迹被放置在圣三一教堂前的广场上，背景中有一座横跨亚诺河的桥。画面的左右两侧都有萨塞蒂的几个年轻亲戚的像。

在后墙上较低位置是一个"方形画板"，上面画的是"牧羊人的敬拜"；在牧羊人身边跪着赞助者和他妻子。在他们背靠侧墙的石棺上方，基尔兰达约绘制了方济生平的其他场景。在祭坛画的边框上以及更大尺寸的礼拜室外墙上，装饰着萨塞蒂家族的花纹盾牌。

一幅画的主要内容只有在产生特定装修计划的大背景下才能理解。在锡耶纳，城镇图景的设计主要是用来显示公民的骄傲。而佛罗伦萨萨塞蒂家族的礼拜室中所描绘的城市场景则表明了一种家族理念，这种理念超出了萨塞蒂家族的范围，扩展到该家族所从属的势力集团。在阿西西的圣方济大教堂内，1295 年左右绘制的湿壁画上象征化地表现了一个得到教皇批准的修道会。可是，在萨塞蒂修道院，方济是一个家族圣徒而非修道会精神领袖。背景中的城市的意义也因此取决于绘画任务委派之时的社会背景——是被某个托钵修会左右，还是城市公社，或是某个大家族；这跟前景中表现哪些圣徒是一样的。萨塞蒂家族在其礼拜室装饰中所选择的细节反映出无数经济、政治以及文化状况，包括各种关系：家族内部关系、萨塞蒂家族与美第奇家族及其在佛罗伦萨的地位的关系，尤其是与罗马以及教廷的联系——对于城市精英阶层，这种联系的重要性日益增加。

托纳波尼礼拜室：托钵修会教堂中的家族纪念碑

在新圣母大教堂的"大礼拜室"内，也有世俗内容添加到传统宗教绘画

① 见 Offerhaus 1976，117—22 以及 Borsook-Offerhaus 1982，19—27。
② 见 Borsook-Offerhaus 1982，45—9。

中，出现这种情况的画的主题是圣约翰和童贞女玛利亚的生平故事。赞助人和他的妻子被描绘成交叉双臂，虔诚地跪着。佛罗伦萨和托斯卡纳的风景画构成画面背景，家族徽章赫然在目。基尔兰达约所描绘的人物形象是夹杂着诸多佛罗伦萨古典学者的圣经人物以及数不清的托纳波尼家族成员的混合体。①

这座最大、最引人注目的礼拜室是在大约1490年完成的。② 配套设施包括新湿壁画、一个双面绘制的纪念性祭坛画、新窗户以及礼拜室内的一个唱诗班隔间。道明会修士们自己对这些装饰的贡献包括宗教画像的选择及其修会圣徒的描绘。③

托纳波尼家族跟萨塞蒂家族一样不遗余力地强调他们自己在繁荣的佛罗伦萨共和国的地位。在圣撒迦利亚画像背景中描绘的建筑物上写着这样的文字："在1490年，那时，最光荣的城市，以其财富、胜利、艺术和建筑而闻名的城市，生活在富足、繁荣与和平之中。"

这里我们再次追踪出构成这些装饰画的背景的权力结构。不仅弗朗西斯科·萨塞蒂，而且某些葬在该礼拜室内的里奇家族的后裔都在争取对翻修工作的发言权，抗议将托纳波尼家族的徽章镶在入口两侧，干扰了圣体盒上他们家族徽章的图样。可是，在诉讼的过程中，城市的统治者们倾向于托纳波尼家族，显然是受到乔凡尼·托纳波尼的显赫地位影响，并且也被他的辩护打动，他认为里奇家族的徽章实际上占据一个更为荣耀的位置——如此贴近圣体。④

乔凡尼·托纳波尼之所以赢得了首要艺术赞助者的地位，归功于他在美第奇银行中的重要地位。他是该银行的罗马分行的主管，洛伦佐·德·美第奇的舅舅以及执政官（正义旗手），因此比弗朗西斯科·萨塞蒂发挥着大得

① 在 Offerhaus 1976，119—21 中，提出了对这些人物形象的身份及其相互关系的看法。
② Domenico Ghirlandaio 和其他一些人——包括他的兄弟 David——负责这件作品。在1494年，Domenico Ghirlandaio 安葬在这个教堂里；见 Orlandi 1955 II，588。
③ 除了 St Dominic 以及 Verona 的 St Peter，这些圣徒还包括了新祝圣的一些人：Vincent Ferrer，Sienna 的 Catharine（死于1380年，并在1461年被封为圣徒）以及 Antonino，他死于不久前的1459年。
④ 见 Vasari-Milanedi III，260—62。

多的影响力,后者主要执掌日内瓦的事务。① 北方分支机构遭受了严重损失,而萨塞蒂被要求对此负责,在这之后,两个家族之间的鸿沟加宽了,1484年,托纳波尼走马上任。② 另一个关系重大的因素是托纳波尼集团在道明会修道院中处于长期受尊敬的地位,此时,乔凡尼以其巨大财富和声望,足以进一步推动这种关系的发展。

关系到新圣母大教堂"大礼拜室"内艺术工程的委托权的斗争最后在1485年得到解决。③ 乔凡尼·托纳波尼负责对他的祖先曾资助修建的主礼拜室内的装饰进行维修,并且在艺术家的合同中规定:

> 他必须按照上述乔凡尼所认可的类型,描绘人物形象、建筑、城堡、城市、高山、丘陵、平原、河水、岩石、服装、鸟兽;除了上面已经写明的对颜色和金箔的规定;他应当遵循并绘制所有上述乔凡尼出于意愿与喜好所要求绘制的徽章。④

对画像进行选择所依赖的背景性观念(宗教的以及世俗的)可以从合同中的以下段落窥见,

> 为了全能的上帝以及他光荣的母亲——永恒的圣母、圣约翰、圣道明以及其他下文详述的圣徒乃至所有天堂主人的赞美、至尊与荣耀,富有而高贵的乔凡尼——弗朗西斯科·托纳波尼的儿子,佛罗伦萨的公民和商人,佛罗伦萨新圣母教堂内大礼拜室的赞助人,提议:通过他自己的花销,用高尚、昂贵、精致和华美的绘画来装饰上述礼拜室,此举是出于对上帝的虔诚与爱,为了光宗耀祖,并且改善上述教堂和礼拜室。⑤

① 见 Offerhaus 1976, 111。
② 见 De Roover 1963, 363—9 以及 Offerhaus 1976, 104—6。
③ 见 Wood Brown 1902, 131—2;亦可参见 Wackernagel 1938, 265—72; Offerhaus 1976, 71, 111—15, 229—30; Borsook-Offerhaus 1982, 12—30; Trexler 1980, 92—9 以及 Cannon 1982, 87—90。这个问题最初由 Warburg 1902 和 1907 提出来。
④ 见 Offerhaus 1976, 227—8, translation in Chambers 1970, 175。
⑤ 见 Offerhaus 1976, 227—8, translation in Chambers 1970, 172—5。

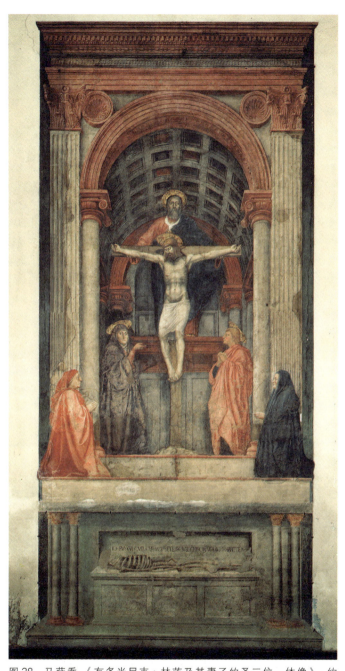

图38 马萨乔:《有多米尼克·林茨及其妻子的圣三位一体像》,约1426年;新圣母教堂,佛罗伦萨

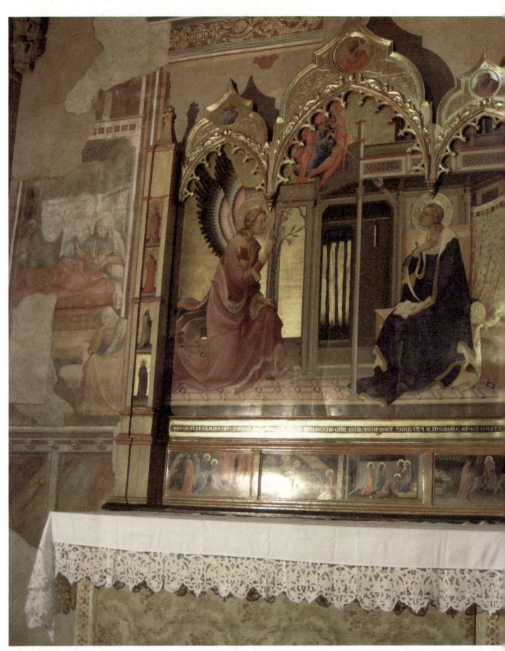

图 39 洛伦佐·莫纳科:《巴托里尼礼拜室的祭坛画和湿壁画》,约 1420 年;圣三一教堂

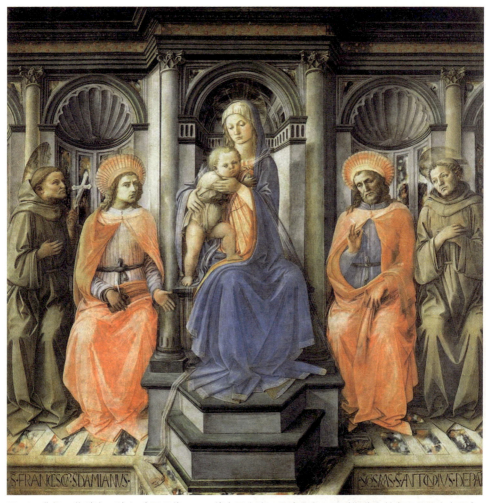

图40 弗拉·菲利波·利比:《圣母像——伴有圣方济、圣达米安、圣科斯莫和帕多瓦的圣安东尼》,约 1440 年; 乌菲奇博物馆,佛罗伦萨

图 41　基尔兰达约:《圣三一教堂中的萨塞蒂礼拜室》,约 1485 年

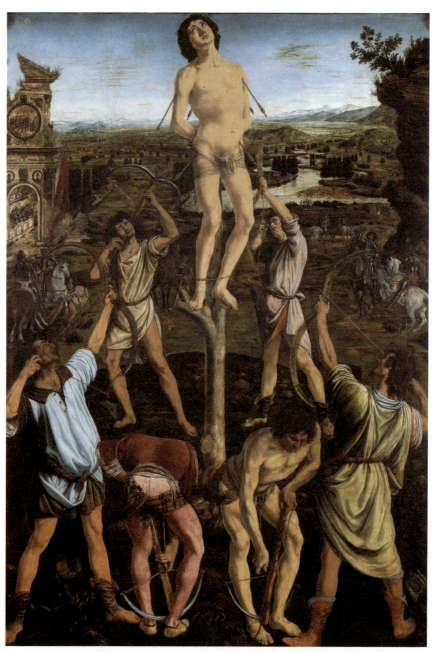

图 42 皮耶罗与安东尼奥·波拉约洛:《圣塞巴斯蒂安的殉道》,1475 年;国家美术馆,伦敦

图 43 扬·凡·艾克:《阿尔诺菲尼的婚礼》,1434 年;国家美术馆,伦敦

图 44 安德里亚·达·翡冷翠:《西班牙礼拜室湿壁画局部》,约 1368 年;新圣母大教堂,佛罗伦萨

图 45 佛罗伦萨在 1480 年左右的概貌———包括主要教堂和宫殿（布拉姆·克姆佩斯绘制）

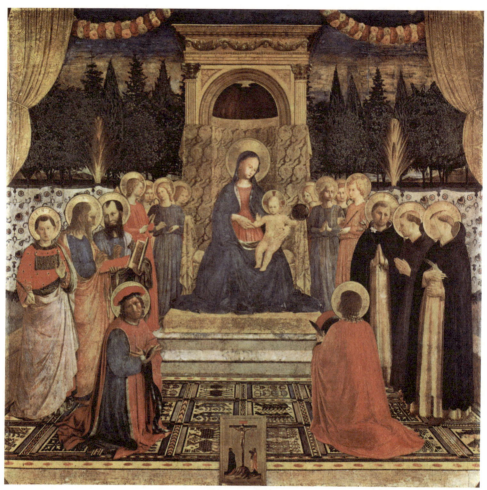

图 46 弗拉·安吉利科:《圣母玛利亚与圣科西马、圣道明和其他圣徒》,约 1440 年;圣马可博物馆,佛罗伦萨

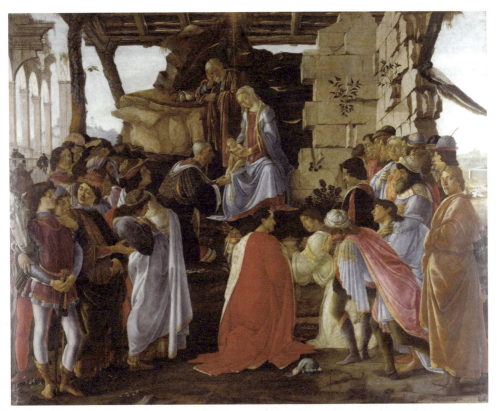

图 47 波提切利:《东方三博士的参拜》,约 1474 年;乌菲奇美术馆,佛罗伦萨

图 48 雨果·凡·德·高斯:《波尔蒂纳里祭坛画》,1473—1475 年;乌菲奇美术馆,佛罗伦萨

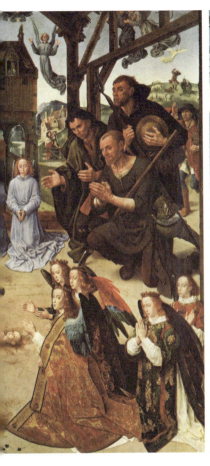
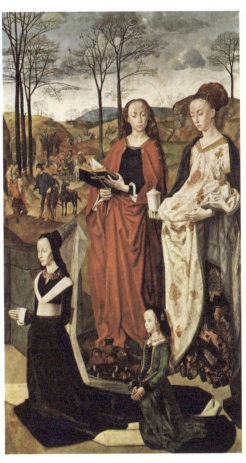

图 49 基尔兰达约:《洪诺留三世批准方济各会教规》;萨塞蒂礼拜室湿壁画局部,天主圣三大殿,佛罗伦萨

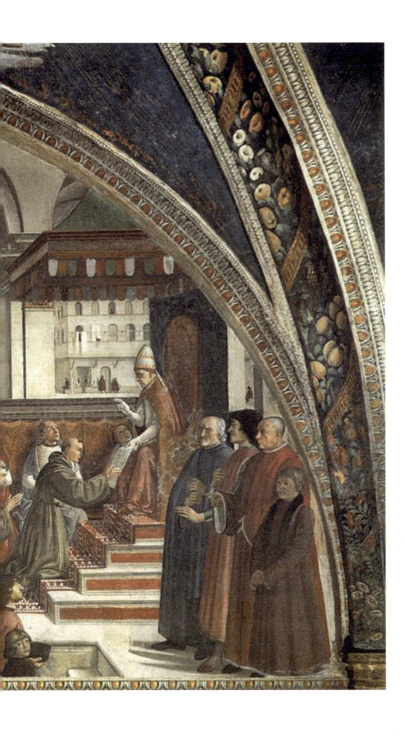

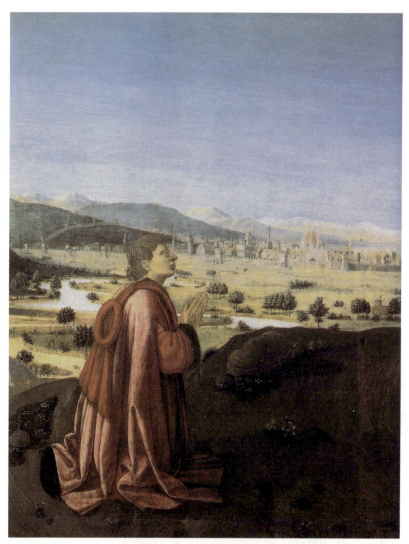

图50 弗朗西斯科·波提奇尼:《马特奥·帕米利在祈祷》,《圣母升天》祭坛画局部,约1475年;国家美术馆,伦敦

文明化进程和国家的形成

家族与文明的理想

在"导论"中曾提到两个一般概念,它们密不可分地结合在职业化进程中。这两个概念——文明化以及国家形成——在导论中被简要地置于历史背景中,二者在迄今为止的部分中都潜在地涉及。现在,这些联系可以更清晰地揭示出来:一方面是画家、赞助机制与绘画的职业化进程,另一方面是文明与国家形成过程进一步深化,这两者之间开始出现一种关系模式。

佛罗伦萨文化植根于许多相互关联的文化中,其中之一就是托钵修会文化,普通信徒以各种方式参与其中:充当兄弟会成员,充当赞助人,或者仅仅通过在家中请一些僧侣。本书第一部分描述了在一个所谓"文明化进程"中,修士们把他们的行为规范施加给整个社会的各种途径。其他行为规范有相似效果——画家行会以及兄弟会的那些规则也都已经讨论过。在这种规则或社会标准的建立过程中,家族关系尤其发挥了关键性的作用,这些都体现在道德观念、立法、宗教仪式中,并通过充分阐释这些观念的图像不断呈现出来。

从1300年到1500年的两百年间,规则的范围在不断扩大、精细化并且系统化,特定内容因不同团体和组织而得到不同强调。这些伦理规范得以传播和发展的最有效渠道是从父母传递给孩子;并且,毫无疑问,向人们灌输

良好原则是神职人员的主要事务。同样地,良好的行为不再被描述为导向更多福利的途径——它被认为本身就是目的。大量关于道德行为的条文在佛罗伦萨很大部分人中间被出版和传播。

佛罗伦萨的文明按照一种系统化的、富有活力的理念序列发展起来。不同集团强调的重点可能不同;并且,随着时间变迁重心也会发生转移,但社会上所有服膺主流道德行为规范的阶层都产生出从属于同一个社会的热切归属感。托钵修会、市政机构、家族和宫廷都与佛罗伦萨文明的发展息息相关,因此全都卷进了一个广泛的关系网;随着这个关系网的发展,它最终发展成为一种宫廷式的社交圈。个人在与教堂、城市、家族并且后来也与宫廷的关系中确定自己的身份,所采用的方式后来发展成为一种彼此的和谐,并且,不同的相互关系也经常形成对比。从圣经以及古典文献或者基督教文本中抽取的典故被人们用来界定有待培养的美德,并且提供恰当的例证。①

文明的发展进程在前文所论述的各种趋势中已经有所暗示——在宗教仪式中,在通过捐献而获得的影响力中,在建筑和绘画作品中——这种文明进程反映在一系列法律条文中,它们表达的是家族内部成员的理想行为规范。这里所出现的家族图画——男人、妻子、儿童以及亲属被他们的标记、盾徽以及守护圣徒围绕——对应着诸多文本,它们强调了家族在教堂、城市和国家结构中的重要性。在这两个世纪(1300—1500)中,尤其在佛罗伦萨教育课本、个人回忆录以及文章中所表达的主旨就是忠于家族的核心美德。

一个叫做帕奥罗的商人,来自塞塔尔多,在大约 1370 年左右住在佛罗伦萨经商,写了一本《好习惯之书》(Livro di buoni costumi)。这是 388 条笔记的汇编,讲述了跟家人朋友在一起时简单而亲切的生活及其与外界交往的不稳定性之间的关系。这些忠告性笔记的作者劝告他的商人同行养成合乎规范的、克制的习惯,并且清晰地举出一些反例:许多大地主和富有的公民从高位上跌落下来,因为他们打发时间的方式过于缺乏自我约束。②

佛罗伦萨商人乔凡尼·迪·帕奥罗·莫勒里着手写下对自己生平的回忆

① 关于古典学者的著作,亦可参照 Garin 1952;Bec 1967;Baron 1968;Martines 1963,1968,1979 以及 Trinkaus 1970。
② 见 Bec 1975,39—43。

(大概从1391年开始），用以教育他的孩子们。他比塞塔尔多的帕奥罗更博学，能够从古典以及基督教传统中引用典故来润色他的《回忆录》。他建议后人起一个优秀的名字并且获得崇高的声誉，要友好、谦恭并且敬重别人。他写道：通向尊敬并带来礼让——简言之，通向一种讲原则、有德行的生活——的方法就是宗教与学术相结合。（与薄伽丘等同时代人一样，莫勒里也向那些隐藏真实、原始本性"于宗教的外衣之下"的人提出警告。）为了通过这两种途径获取他所说的美德，莫勒里建议商人及其孩子们阅读先知们的作品以及福音书，并补充阅读亚里士多德、维吉尔与但丁的作品。①

安装在佛罗伦萨各礼拜室和家庭中的画像揭示了世俗和宗教文本的影响，但圣徒崇拜依然是主题，对公民情感生活发挥了持久控制力。尽管世俗化的进程意味着普通信徒在宗教仪式和教堂内部设计和绘图等活动中有更多发言权，但它并不妨碍公民们想要与圣徒保持一致的愿望。

艾尔贝蒂的广博著述不仅涵盖了建筑、雕塑以及绘画艺术，而且论及了家庭。他主张在商业思维模式以及学者思维模式之间达成平衡，敦促更有经验的商人各自指导他们家族中的年轻人。他认为：追求利润是值得尊敬的一个目标，因为金钱有益于一个人的家庭和国家——一定程度上是因为金钱能够促使人们向艺术家订制作品。跟莫勒里一样，艾尔贝蒂强调了过一种积极生活、不浪费时间的重要性。人们应该抑制激情、淫欲、残忍、懒散以及其他不道德的行为方式；总之，他们必须以一种文明的方式为人处世。艾尔贝蒂按照家庭内部谆谆教诲的道德理想来描述文明，把这种范式置于教会和城市更广阔的社会背景之下。② 这位建筑大师也并未忽略这种理想跟建筑、雕塑以及绘画职业之间的关系。③

艺术家、顾问和客户关于绘画艺术的评论文字是一个更为广阔的文明进程的表达，就像绘画作品本身一样。得到加强的技术控制以及更丰富的知识

① 见 Bec 1975，43—50。
② 见 Bec 1975，21—31。与 Alberti 的 *Della famiglia* 中类似的观点，在他的 *De iciarchia* 里得到详述。同样，Matteo Palmieri 在他的 *La vita civile* 以及 *La citta di vita* 里，也表达了类似的理想。对于家庭生活更富于情感的一面，参见 Bec 1975，50—57 中 Alessandra Strozzi 写给 Filippo 的信。
③ 见 Alberti-Grayson 以及 Alberti-Orlandini。

是该文化最可见的成果，但无数其他方面的发展也是佛罗伦萨发生的同一个进程的组成部分；这些发展包括不断增长的对艺术的欣赏，一套批评语汇以及艺术理论的建立，以及不断增长的对历史的自觉。正如本章一开始所描述的，以各种途径，职业化的进程植根于一种文明进程中，商人和古典学者、金匠、建筑家以及画家都卷入其中并且发挥了作用。

宾多·伯尼奇的诗行揭示了锡耶纳随着富商阶层的崛起而发展起来的社会规范。在佛罗伦萨，这种发展更加醒目。行为规范得以建立，其基本原理源自社会对于按照文明方式提供的专业服务的依赖。人们普遍认为：在一个长期规划中通过持续努力来获取利润是值得赞赏的；因此，商人孩子的老师们除了培养他们的学生们对宗教的尊敬以及团体意识，还培养他们对学习和勤劳的渴望。可以用"值得尊敬"来理解人们对于恰当宗教准则对教堂以及修道院外生活的重要性的正确评价，这种准则没有任何关于罪恶或者过分禁欲的极端感觉，没有苦修、忏悔和赦免等极端形式——简而言之，就是一种保持在克制中的宗教感。①

富有公民对他们亲族的忠诚从大约 15 世纪中期就开始收缩，尽管扩大了的关系网继续发挥着特定的影响力，他们的注意力主要还是集中在核心家庭以及少数商业伙伴身上。② 与此同时，佛罗伦萨人变得更善于超出国家界限来看问题，搜寻贵族统治的楷模。

尽管民主体制多次获得优势——在托钵修会的兴盛期以及共和制城邦的早期阶段——贵族统治依然证明是 15 世纪的更强大力量。这种倾向性的一个体现就是对于大艺术赞助者不无夸张的赞赏，特别是对美第奇家族；另一个表现就是对于有品位的外在表现或者"富丽堂皇"的积极鉴赏。③ 因此，人

① 这个分析与韦伯 1904—1905 年在资本主义精神的兴起与新教伦理的发展之间建立的联系相一致——这种新教伦理以某种禁欲主义倾向为标志。依据这里给出的材料，Elias 在他 1939 年的研究中，对女修道院和城市的作用，或者，总的来说，对意大利的发展的意义，给予了相对较少的关注。在 Elias 的研究中，并没有对 1200—1500 这个时期进行充分讨论。参照 Elias 1939/1969Ⅱ, 474—5，注释 128。
② 参照 Goldthwaite 1980 以及 Kent 1977；后者倾向于强调这个不断壮大的家族所确保的延续性。
③ 参照，比如，Jenkins 1970；亦可参见书商 Vespasiano da Bisticci 所写的评注，以及 Filarete 关于建筑的论文。

们对礼拜室、宫殿和别墅中精美的表现形式有了更大的热情。

可是，佛罗伦萨公民继续感到他们与佛罗伦萨城市的同一性。由学者型的议员萨鲁塔蒂和布鲁尼在1390年到1440年间出版的著述颂扬了他们的城市。萨鲁塔蒂称赞其祖国是所有欢乐的正当源泉，认为它对于建立一个人的身份感比妻子儿女更重要。① 他感到：佛罗伦萨配得上称作"意大利之花"，因为它有富丽堂皇的建筑，也因为它所培养出来的伟大文学家。② 他通过从周围山丘观看的视角来描述他对这座城市之美的感受，赋予他的观察以象征意义，把城市的环形规划——以大教堂和市政厅为圆心，经过诸多托钵修会教堂辐射到城墙外各种庄园——看成是社会和谐的反映。③ 布鲁尼对于佛罗伦萨的壮丽的赞美诗同样颂扬了该城的美丽——他相信：它比罗马和雅典都更壮美。④ 从萨塞蒂和托纳波尼礼拜室墙上密密麻麻的画像和铭文可以清楚看出：这些公民首领、佛罗伦萨的精英也感到对他们城邦的忠诚是一种荣耀（见图50）。

这些献给佛罗伦萨的盛赞也让该城的首要家族沐浴着荣光。美第奇家族尤其成为众所周知的大家族，它赢得了财富，但并没有破坏共和国的价值准则，这一定程度上是因为他们用自己选择的表现形式，贯彻一种精明的路线；他们培养出足够的控制力来消除对他们的指责（比如：他们耍贵族派头）；同时，充分展现他们自己，以便获得公众的尊敬。⑤ 在佛罗伦萨之外，美第奇家族建立起了一个伟大共和国内部有教养的统治者的名声；人们认为：按照其权力和赞助活动，他们本质上和王公贵族地位相当。⑥

① 见 Bec 1975, 59。
② 见 Bec 1975, 63—4。Bec 从 *Invectiva in Antonium Loschum* 中引用了一个片段；这个"漫骂"所针对的人是 Milan 的首相, Salutati 发起了一场跟他的辩论。
③ 见 Baxandall 1971。
④ 见 Bec 1975, 70。Bec 的引用了一个取自 Bruni 的 *Ad Petrum Puulum Histrum dialogus* 中的片段。而另一部著作 *Laudatio Florentine urbis* 中, Bruni 进一步阐述了他对该主题的看法；见 Baron 1968。
⑤ 见 Morcay 1913, 8, 12; Jenkins 1970 以及 Hyman 1977, 90—95。
⑥ 参照 Mitchell 1962 中讨论过的并且由 Gabel 翻译的 Pius II 的评论。亦可参见 Vespasiano-Jenkins 以及 Hale 1977, 24—30, 35—42。

第三部分　佛罗伦萨大家族

共和体制下的佛罗伦萨与宫廷体制下的各国

在托斯卡纳、意大利乃至整个欧洲，国家形成过程呈现出一条路线，佛罗伦萨文明就沿着这条路线发展起来。就佛罗伦萨自身而言，从 1250 年到 1500 年，国家获得了一个更为紧密的结构；尽管掌权的集团不断变化，出现了金融危机、暴动，甚至 1348 年黑死病的灾难性爆发。

很早，共和国就获得了对税收的控制，并且，在 15 世纪控制得更牢固。另一个在"导论"那章谈到过的作为国家特征的垄断——军事垄断几乎发展到极致：武器极力控制在军队内部，事实上这有利于军队应付经常出现的保卫共和国自由以及促进境内安全的艰巨任务。随着边境的扩张，税收和武力控制显然也同时得到推进，最终扩展到包括比萨、沃尔特拉和阿雷佐。国家的管理机构很大程度在法律的基础上展开工作，就像邻邦锡耶纳所做的那样。在佛罗伦萨，公民们也建立了对共和国的理想蓝图，强调和平、自由和正义等美德，认为佛罗伦萨具有这些美德。在一些领域他们走得更远；佛罗伦萨人热心于细化他们的语言并且实现对他们国家史料更为精确而系统的编纂。在 1200 年到 1350 年间，佛罗伦萨的发展与前一章叙述过的锡耶纳的发展大体相似。可是，在这一段时间以后，它们分道扬镳了。不过，锡耶纳在 14 世纪晚期陷入停滞，佛罗伦萨国家形成过程中的各方面都得到进一步巩固：对税收和武力活动的控制加强了，领土扩张、官僚机器以及立法都在进展之中，史料编纂学以及公民理念进一步成熟。①

佛罗伦萨的首要家族所享受到的尊敬是他们在国家事务中发挥作用的结果。除了他们在各种非正式场合的重要性，他们许多人还担任政府职位并且对于公共基金管理拥有相当大的发言权。无论从经济上、政治上还是文化上，上述家族网络在艺术赞助方面无疑是佛罗伦萨城邦的脊梁。正是在共和国的框架内，他们的同盟得以形成，他们的敌人遭到驱逐。当然，斗争在很大程度上是通过语言和图像进行的，而非武器；通过磋商与谈判达成决议，外交

① 这些进程的各个方面，被 De Roover 1963、Rubinstein 1966、Brucker 1977、Kent 1978、Goldthwaite 1980 以及 Trexler 1980 从不同角度描述。

使节、礼物、有计划地影响公众看法的行动以及各种表现形式都在这个过程中发挥作用。艺术赞助尤其成为一个主要方式，用来加强彼此之间的联系并且用和平手段解决冲突。

佛罗伦萨国家的发展与周围由宫廷统治的领土所发生的变化息息相关，这些领土包括米兰、曼图亚、乌尔比诺、罗马以及那不勒斯；最重要的是，教皇国在15世纪上升为半岛上最显赫的力量。这些国家没有一个曾获得对其他国家持久的优势；佛罗伦萨与这些宫廷中心的权力制约关系不断变化着。

这些局势在艺术赞助方面产生诸多反响。比如说，正是在这种背景下，曼图亚的侯爵开始参与对圣安努奇亚塔修道院的修缮工作，美第奇家族发展出一种艺术赞助的贵族模式，萨塞蒂礼拜室的原始设计得到改变，佛罗伦萨画家动身前往罗马。赞助者们依然为委托权而竞争，但却是以一种文明方式。一方面是画家的持续职业化以及赞助机制和肖像的兴旺；另一方面是文明的发展和国家的形成，这两者之间呈现清晰的轨迹。在意大利涌现的不是某个单独的统一国家，而是一系列互相依赖的领土，它们有着尽管相互依赖但独立发展的文化。这些都是意大利半岛这一时期在国家形成以及文明发展方面特有的活力。渐渐地，这些发展进程以及它们所创造的文化力量不可遏止地超出了共和城邦的范围，席卷了王公及其宫廷。

第四部分

乌尔比诺、罗马以及佛罗伦萨的宫廷

蒙特费尔德罗家族的费德里科公爵：骑士、学者与艺术赞助人

贵族文化

1472年，费德里科·达·蒙特费尔德罗（1420—1482）率领一支佛罗伦萨军队攀登托斯卡纳的群山，围攻沃尔特拉镇。该城被迫投降，这位将军在一场光荣的、节日般的游行人群的簇拥下进入佛罗伦萨，接受人们的献礼。① 在诸多礼物中间，费德里科收到了一份画有插图的手稿，上面有一张表达敬意的肖像；画着他头戴桂冠，手持将军的权杖，志得意满地骑马越过托斯卡纳的群山，背景是沃尔特拉。② 第二幅插图描绘了佛罗伦萨，遍布用美第奇家族的资金修建起来的教堂。

在这场胜利之后几年内，费德里科·达·蒙特费尔德罗的宫廷在意大利国家关系网中赢得了关键性的地位（见图51）。乌尔比诺维持着与教皇宫廷以及米兰、那不勒斯、勃艮第的联系；曼图亚以及邻近的佩萨罗宫廷与锡耶纳、佛罗伦萨以及威尼斯诸共和国保持联系。所有这些联系润滑着文化交流机制。费德里科的赞助对于大量画家、建筑家以及学者的职业生涯有决定性

① 见 Gilbert 1986, 96 和 Tommasoli 1978, 229—39。
② 见 Poggio Bracciolini, *Historia florentina ab orgine urbis usgue ad an.* 1455, BAV Urb. lat. 291。关于 Federico 见 fol. 2v；关于 Florence 见 fol. 4v。这幅肖像并不追求相似，它属于一种标准化的类型。公爵的盾徽和勋章镶刻在边框上，出现在马鞍上。

意义；实际上，他的赞助方式成为其他人参考的典范，当时的文学作品记载了它的辉煌。

在乌尔比诺、罗马和佛罗伦萨发展起来的宫廷文化受到古典学家沃尔特拉的科尔特西的赞扬。在他关于枢机主教作为廷臣和管理者所发挥的作用的论文中，他撰写了关于枢机主教宫殿的章节；在这一章中，他讨论了赞助活动的典范。被他称为典范性的艺术赞助者的两个人是科西莫·德·美第奇以及费德里科·达·蒙特费尔德罗。①

科尔特西的论文在 1510 年问世，被外交官卡斯替格里奥内的著作所掩盖，后者赞扬了由费德里科的儿子圭多巴尔多（1472—1508）继承的宫廷文化，在他的《廷臣之书》（*Il Libro del Cortegiano*）中，他认为这种宫廷文化对于所有人都是一个光辉灿烂的榜样，书中包含了在乌尔比诺宫廷的一次对话。②《廷臣之书》迅速成为准则，长达好几个世纪，典雅的举止都通过它来衡量并维持。在卡斯替格里奥内对费德里科艺术赞助活动的叙述中，宫廷内部被格外提出来表扬：它有"无数大理石和青铜制作的古典雕像，珍贵的画作……以及大量最优美与稀有的希腊文、拉丁文和希伯来文手稿，所有这些书他都用金银来装饰，他相信这些书构成了他伟大宫殿光荣的顶峰"③。

在 15 世纪早期，乌尔比诺地区还没有出现宫廷文化的迹象。费德里科的那些出现在但丁《地狱篇》和《炼狱篇》中的祖先被文学性地描述成好战的骑士：一个在方济各会的虔行中终老，另一个消失在遗忘中。④ 他们的权力没有超出乌尔比诺周边那些群山绵延、人烟稀少的地区。他们没有高雅的宫廷，他们的图书馆的馆藏充其量不过是一些简单的手稿。

乌尔比诺的新兴贵族文化的经济基础是通过费德里科·达·蒙特费尔德

① 见 Cortesi, Weil-Garris 1980, 87 页。
② Baldassare Castiglione (1478—1529) 在 Mantua 宫廷开始了他的职业生涯，1513 年成为派往罗马的使节，1524 年开始为教皇效力。1518 年他开始传播自己的手稿，最终于 1527 年将手稿交给了威尼斯的出版人，这位出版人于次年将其出版。Castiglione 的对话录设计的是在 1507 年 3 月的连续四个晚上进行的；Julius 此时不在宫廷，去了罗马，但他的宫廷成员仍然留在 Urbino。
③ Castiglione, 82。更多赞扬参见 83、270、480 和 493。
④ Inferno 27, 67；Purgatorio 5, 88。

罗担任其他国家的将军（或"元帅"）所挣得的钱财来奠定的。经过三十年时间（1444—1474），费德里科作为一个能力卓绝的军事指挥官赢得了声誉，这使得他不断提高自己的报酬。在这种成功生涯持续二十年以后，金钱开始流向艺术赞助活动，这种行为在他生命的最后十年变得特别慷慨。① 1474 年，他的事业被冠以各种骑士勋章和公爵头衔。在此期间，艺术委托活动自由发展，裨益着宫廷、教堂、手稿、雕塑和绘画；总之，这是乌尔比诺宫廷赞助活动的伟大时代。②

国家扩张

费德里科·达·蒙特费尔德罗出生于 1420 年，是私生子。他早年的训练包括常规古典学教育和军事训练：前者是在曼图亚的宫廷学者维多利诺·达·菲尔特所主持的学校中进行的；后者是在年长的将军的指导下获得的——其中包括大将尼科洛·皮齐尼诺。③ 费德里科继他的同父异母兄弟奥丹托尼奥（合法继承人）之后成为乌尔比诺伯爵，因为后者在 1444 年遭到刺杀。市政当局给予他支持，并且在这个年轻的王公与城市之间签署了盟约，尽管他被否认有指定自己继承人的传统权利。乌尔比诺周边的大多数贵族加入了城市与"领主"的联盟。费德里科获得了声望，被称作乌尔比诺国家和平的缔造者，并且被认为奠定了一种贵族文明的基础。④

通过与半岛上其他宫廷和共和国缔结联盟，这个"领主"足以扩张他的势力范围。这不仅是一种通过武力获取的权力；费德里科也是一个高超的谈判高手和外交家，当同盟缔结或者解散的时候，当战争的威胁逼近或者消除的时候，他部署他的军队对事件发挥决定性影响。他从不同的势力集团获得

① Vespasiano 估算建造图书馆所花的钱是 30000 达克特。1467 年，Federico 在和平期间获得了大约 60000 达克特，在战争期间得到了 80000 达克特。他用这笔钱支付了宫廷日常开销和军队开销，以及给教皇的税金。为了做出对比，我们可以注意这一点：一个佣人年收入为 7 达克特，威尼斯共和国总督年收入为 3000 达克特，富有的王公贵族以及枢机主教约为 20000 达克特。见 Clough 1981 I, viii, 130—31 以及 Thomasoli, 1978。
② 由于关系到 Piero della Francesca 作品的编年，Federico 赞助的日期有一定重要性。基于后者我得出结论：所有委托给 Piero 的系列创作任务的时间应在 1474 年左右。
③ 见 Thommasoli 1978, 30—55 页。
④ 见 de la Sizeranne 1972, 53—141, 223—43 以及 Thommasoli 1978, 56—200。

报酬；在战时，收费持续攀升。他通过权力建立起来的关系网络超出了直接领地，使其得以大大扩张领土，以此促进和平并保障其边界内的安全，并且资助一个管理机器的运行。① 在他的统治之下，乌尔比诺成为一个领土国家。

随着教皇国向东北方扩张，教皇与里米尼的领主西吉斯蒙多·马拉特斯塔之间发生了冲突；这时，费德里科·达·蒙特费尔德罗站在教皇一边。在这个出身于雄辩家、书记员和外交家的教皇——庇护二世的回忆录中，他的《笔记》主要讨论了这个扩张活动以及他与相邻的各种力量之间的友好或者敌对关系（见图52）。② 教皇指责西吉斯蒙多·马拉特斯塔犯有谋杀、贪婪、通奸、渎圣、残忍和口是心非等罪恶。尽管有这一系列指控，庇护依然承认西吉斯蒙多作为一员大将能力卓绝，并且敬重他是一个有历史眼光、健全哲学知识和雄辩天赋的人。③

一定程度上，这种冲突是一种宣传战；玷污对手的名声是庇护二世行之有效的武器。在这种背景下，教皇谈到了"我们称为'祝圣'的仪式"并且建议把它的反面，亦即将人打入地狱的仪式也纳入考虑范围。他的文章清楚表明：他认为祝圣仪式具有政治和宗教批准的意义，是一种符合他作为国家元首的宗旨的世俗化形式。他的观点强烈体现在他的评论中，其中他比较了天堂候选人的资格和应该打入地狱的人的特征：

> 我们已经请求将锡耶纳的卡特琳娜、魏特波的罗萨以及弗兰西斯卡·罗马纳入作为基督圣徒的处女和寡妇的名字中间……关于这些少女的传说必须被证明是真实的；西吉斯蒙多的恶行众多并且昭然若揭……因此让他先走吧，在她们被天堂接纳之前，让他注册成为地狱的臣民……迄今为止还没有人通过祝圣仪式降到地狱。西吉斯蒙多将会是第一个受此殊荣的人。④

① 见 Thommasoli 1978, 211—62; Franceschini 1959 和 Olsen 1971 在更广阔的视野中讨论了该问题。
② 关于庇护生平（1503 年左右）的图画已经在第二部分结尾处简单描述过。
③ 见 Piccolomini-Gabel, 167—8, 331, 504, 656。
④ Piccolomini-Gabel, 505。

1462年,庇护继续以这种侮辱语气进一步描绘了一个宏大景象,如下所述:

> 在圣保禄大殿的台阶下架起了干柴堆,柴堆顶上放着一个人的复制品,再现的是西吉斯蒙多·马拉特斯塔,它精确地再现了他的衣着、他的罪恶以及他受诅咒的性格;因此,它更像是一个真正的人而不是一个雕像。但,为了防止任何人有疑虑,还添加了一条题字,从他的嘴里发出,上面写的是:"西吉斯蒙多·马拉特斯塔,潘多夫的儿子,叛乱者之王,神人共愤,以元老院的神圣命令处以火刑。"这条题字被许多人读到。于是,当着人们的面,木柴被点燃,雕像立刻就着火了。由此,耻辱永远铭刻在不敬神的马拉特斯塔家族身上。

庇护长篇大论地讲述了他战胜里米尼领主的经过;西吉斯蒙多的大部分领土落入教皇国以及乌尔比诺国手中,在他生命的最后日子,他不得不跪对教皇祈求宽恕。①

可是,在里米尼领主的时运逆转之前,他曾一度得以大幅度扩张其势力范围。他跟费德里科·达·蒙特费尔德罗一样,通过结合其家族的地域势力以及在更大范围内提供的军事服务而获得了权威。此将军用他的财富建立了新城堡,通过把他的徽章印刻在其辖区内各个地方,象征性地显示了他的地位。西吉斯蒙多委托阿尔贝蒂掌管里米尼圣方济各修道院的全面修缮工作,它后来被命名为马拉特斯蒂奥诺修道院并且被改造成他和他爱人伊索塔的墓堂。② 当时有过的还愿肖像以及墓葬纪念碑被移除;1451年,皮耶罗·弗兰西斯卡绘制了该领主在他的命名圣徒前祈祷的肖像。③ 在祈祷者的背后画着两只线条优雅的狗,在西吉斯蒙多头顶以及边框上显示着族徽。后墙上的圆

① Piccolomini-Gabel, 654—71, 819—20。
② 见 Ricci 1974。
③ 这幅湿壁画尺寸为 2.57×3.45,上面刻着铭文:"SVNCTVS SIGISMVNDVS. SIGISMVNDVS PANDVLFVS MALATESTA. PAN. F. PETRI DE BVRGO OPVS MCCCCLI"。Sigismondo Malatesta 的侧面像也存在,它被认为出自 Piero della Francesca 之手。

浮雕显示了他的城堡,根据上面的题字,它已经在1446年建成。在此期间,西吉斯蒙多一直在努力通过他的艺术赞助活动建立一种积极的声望,对抗庇护通过文字传播并由恐怖仪式得以加强的坏名声。换句话说,当西吉斯蒙多·马拉特斯塔委托皮耶罗·弗兰西斯卡为他在阿尔贝蒂设计的教堂里绘制一幅还愿肖像时,他是有意要提高自己的形象,因为庇护侮辱性的火刑仪式旨在摧毁它。

与此相对,对于费德里科·蒙特费尔德罗,庇护主要是倾向于支持,尽管他对自己对费德里科的依赖抱狐疑态度。① 1464年,他授权这个乌尔比诺领主将尼古拉五世1447年授予的传道区主教头衔传给他的合法儿子。实际上,这部分归功于他与教皇国的良好关系,使得费德里科被认为是一个可信赖的盟友。其实费德里科未必是比西吉斯蒙多更优秀的指挥官,但他有更好的谈判与外交能力,并且他的公关技巧无与伦比。随着国家更紧密地联合起来,宫廷生活繁荣兴旺,即使对于将军来说,也有必有掌握这些操控之术。

在佛罗伦萨迎接费德里科载誉归来、庆祝他攻占了沃尔特拉之后,他突飞猛进的荣誉得到进一步确立,因为他获得了一个新头衔。1474年,通过一个宏大的仪式,西克斯图斯四世授予这个乌尔比诺的领主以公爵头衔(见图53)。在8月20日,奥古斯都·费德里科在两千名骑兵的陪同下骑马穿过罗马城。披着金色斗篷,经由基洛拉莫·里亚里欧以及乔凡尼·德拉·洛维勒(教皇的两个重要侍从)的引荐,他跪在教皇面前。在圣伯多禄大殿举行的仪式中,西克斯图斯四世赐福于费德里科并且为他佩上教皇军队首席指挥官的勋章。枢机主教奥尔西尼给予他镀金马刺,枢机主教贡扎加把他领到圣器收藏室,在那里,这位领主得到了公爵长袍。在弥撒仪式举行之后,新公爵再次跪在西克斯图斯四世面前,接受其他勋章,并且发誓对教皇和教会忠诚。随后举行了该公爵两位女儿的婚礼:一个嫁给了乔凡尼·德拉·洛维勒,另一个嫁给了法布里奇奥·科隆纳。更多的荣誉在当年秋天接踵而至,费德里科被英格兰国王授予嘉德勋章,被那不勒斯国王授予银鼠骑士勋章。②

① 见 Piccolomini-Gabel,302,305,331,783,787。
② 见 de la Sizeranne 1972,232—4 以及 Thommasoli 1978,247—8。

宫殿、宫廷与学者

费德里科·达·蒙特费尔德罗三次扩张乌尔比诺公国的原有版图。他也建立了一个外交关系网络；渐渐地，一个原本只是小郡县的地方壮大为一个实力雄厚的公国。在他领地内防守薄弱的地方，堡垒、哨塔和城堡纷纷竖立起来，在和平的王国内部，古比诺和乌尔比诺自身建立起诸多宏伟宫殿。这些宫殿不承担军事功能，因此比费德里科的祖先所住的城堡更宽敞舒适。

乌尔比诺的宫殿吸引了许多廷臣。公爵自己的亲戚构成了相当大的群体：这里面包括他自己的许多女儿以及他同父异母兄弟的女儿，他的一个合法儿子圭多波尔多以及马拉特斯塔、斯佛扎、德拉·洛维勒以及乌巴蒂尼家族的亲戚。① 第二个廷臣群体由那些跟公国有关联的行业成员构成，画家、建筑家、书法家以及插图画家都在其中。② 学者们承担书记员、外交家、演说家以及顾问的角色。这些宫廷古典学者都同时是公爵国家中的核心管理者以及用文章来探索宫廷内部以及国家之间权力均衡关系的理论家。这些学者在很大程度上对于建立公爵的声望起到了建设性作用（就跟画家一样，只是各自方式不同）。

其中有这样一位古典学者，叫皮兰托尼奥·帕特洛尼，是一位有贵族血统的律师和公证人。他写了一篇论文，规定了宫廷习惯作为规范，尤其提到了乌尔比诺。他也撰写了费德里科的传记，被后来的作家当作资料来源。③ 帕特洛尼对该领主的描述在接下来几年内的通信和公共演说中得到更详细的发挥，极尽所能地赞美乌尔比诺的费德里科。④

除了帕特洛尼，其他廷臣也确保费德里科赢得广泛的声誉。⑤ 韦斯帕西

① 见 de la Sizeranne 1972, 235—56 页 Thommasoli 1978, 266—362 页。Ubaldini 家族是 Urbino 廷臣中最显赫的势力。
② 见 Tocci 1956；Lavin 1967；Gilber 1968, 91—107；Olsen 1971, 266—362 以及 de la Sizeranne 1972, 259—272，其中包含图例。除了文中提及的人物外，在宫廷中供职的还包括作家 Matteo Contugi（来自 Volterra），微图画家 Guglielmo Giraldi 和 Franco de Russi，雕塑家 Michele di Giovanni，Ambrogio Barocci 和 Francesco Laurana 以及画家 Pedro Berruguete。
③ Paltroni（死于1478年左右）在 1471 年后写了这本传记。
④ 相关文本可见于文集 BAV Urb. lat. 526, 716, 1023, 1193；也可见 785 中的颂歌。
⑤ 见 Thommasoli 1978, 17, 24—5, 249, 265, 270—73, 286—8, 300—301。

亚诺·达·比斯蒂奇——他的行当主要是复制和销售手稿——在1470年和1485年间写了一系列传记：在担任了一系列教会职务之后，他转而为费德里科·达·蒙特费尔德罗服务，随后又为其他王侯统治者和成功商人服务，其中包括帕拉·斯特罗奇以及科西莫·德·美第奇——他们几乎所有人都从韦斯帕西亚诺那里购买手稿。除了颂扬个人生活，韦斯帕西亚诺的传记也是艺术赞助活动的颂歌。他的主要客户是蒙特费尔德罗公爵，这个手稿经销商既称赞了后者的骑士风范又称赞了他的艺术赞助活动。①

韦斯帕西亚诺把费德里科军事上的英勇善战跟他的美德以及理论知识联系起来。他把他的主人公描述成一个智慧、诚实、博学、虔诚以及富有教养的统治者——谙熟宗教文本以及尘世历史。② 这个领主深知如何在安静的沉思与果敢的行动之间取得平衡，既能信任自己的判断又能从前人尝试过的榜样中获益。韦斯帕西亚诺强调了教育和训练的重要性，一方面在年长将领的指导下通过实践获得，另一方面通过学习典范性的将领比如汉尼拔和费比乌斯·马克西姆来获得。费德里科上升为整个半岛统治者中的社会显贵，这给他带来了权力；这被韦斯帕西亚诺归结为费德里科敏锐的战略意识以及强大的自控能力。根据这个传记作家的记述，在国家之间超越武力来调停关系所需要的关键性品质包括谨慎、理论知识以及寻求协商之道的能力。他总结说：费德里科有智慧来维护统一并且在更广阔的范围内保障"意大利的和平"。

在讨论费德里科学识的过程中，韦斯帕西亚诺详述了宫廷图书馆的庞大规模并且顺带说明：大多数手稿都是他自己提供的。主要哲学著作、教会先驱们的著作、神学家以及古典学家的著作都能在那里找到——他如是宣称。跟其他古典学家一样，韦斯帕西亚诺很难分清古典作家与基督教作家，把他们都看成是学术统一体，费德里科从中得到修养。这些文本涵盖了巨大的历史范围，从荷马和马西奈斯（生活在奥古斯都大帝统治时期的杰出赞助人），经由但丁和薄伽丘，直到公爵自己的同时代人物。

图书馆只是费德里科赞助活动的一方面；韦斯帕西亚诺也提到了他的宗

① 见 Bisticci-Greco, 384—404, 414—16。
② Burckhardt 1860 提出：在基督教传统与世俗或古代传统之间存在巨大差异，他的主张不符合实际。

教场所以及他的宫殿。他也提到了在宫廷供职的学者和艺术家。特别提到了根特的尤斯图斯,这主要是与费德里科对油画技术的特别重视有关,这门技术当时尚未被意大利画家掌握。

祭坛画和宫廷权威

跟在他之前的那些共和城邦中的富商一样,这个乌尔比诺公爵通过加强对教会的影响而巩固自己的地位。费德里科赞助活动的一个重要部分是在他的领地上重建大量教堂和寺庙。在这些圣所中,他加入了一种明显属于他自己的新设计,通过徽章以及肖像的展示以及对有待描绘的圣徒的选择,进一步强调了自己的存在。① 廷臣们效法他们的公爵,也做出了相似的委托——这就像美第奇家族为他们集团中的其他许多成员开辟了道路一样。跟佛罗伦萨教堂中的画像相似,乌尔比诺及其周边地区的祭坛画中也画有公爵集团的人在做祈祷的肖像。②

根特的尤斯图斯被委托绘制一幅巨大的方形祭坛画,它的基座已经由帕奥罗·乌切罗制作好了。③ 这个基座构成了"基督圣体"兄弟会主祭坛装饰的一部分;在这个基座上,乌切罗描绘了一场骚乱,其起因是一块圣体饼因为有人怀疑耶稣而奇迹般的流血了。④ 这个佛罗伦萨人在 1469 年回到他的城市,不再承担任何祭坛画工作。在此前不久,皮耶罗·德拉·弗兰西斯卡得到画家乔凡尼·桑迪——也就是拉斐尔的父亲提供的旅费,到他那里去审查

① 见 Ligi 1938,262—424;Lavalleye 1964;Lavin 1967,1968;Dubois 1971;Ricci 1974;Burns,1974。
② 见 Tocci 1961 及 Dubois 1971;99—102,116 页。一些肖像画的例子如下:Signore Gianfrancesco Oliva——Piandimeleto 的领主,在 Montefiorentino 修道院内他的墓葬礼拜室中被描绘成身穿盔甲;Buffi 家族的成员肖像出现在 Urbino 的 S. Francesco 教堂中;Pietro Tiranni 在 Cagli 的 S. Domenico 教堂中得到描绘;Signore Matterozzi 被绘制在 Durante 城堡(现名为 Urbania 城堡)内,Arrivabeni 主教和 Guidobaldo 在一起的肖像现存于 Urbino 的 Pallazzo Ducale 中的博物馆内。
③ 见 Lavalleye 1964 及 Lavin 1967。Justus 在 1473 年 2 月 12 日到 1474 年 10 月 25 日之间收到了他创作这幅祭坛画所得的报酬;Paolo Uccello 在 1467 年从 Corpus Domini 兄弟会那里得到了他作品的报酬。
④ 给 Uccello 的报酬从 1467 年 8 月 10 日到 1468 年 10 月 31 日支付;这份文件保存至今,宫廷档案则恰恰相反,已经毁灭。见 Lavalleye 1964,31—7。

未完成的祭坛画,并完成它。但另有委托任务打断了这个计划。工作留给了根特的尤斯图斯。

费德里科·达·蒙特费尔德罗显然资助了这幅祭坛画的完成。尤斯图斯的画板显示了耶稣在主持仪式,在后来演变成《最后的晚餐》中的圣餐(见图54)中。面包和盛酒的圣杯放在门徒面前的桌子上,一个衣着华丽、留着大胡子的人物回避着仪式。① 可是,右侧的五个人物形象并非取自福音书;他们是费德里科·达·蒙特费尔德罗,一个奶妈带着费德里科的新生儿圭多巴尔多,还有两个正在争论的廷臣。公爵朝那个大胡子比画着不满的手势,以此表达他对基督教会的忠诚。

皮耶罗·德拉·弗兰西斯卡所画的《耶稣受鞭打》也涉及耶稣的敌人,尽管是用一种不同的方式(见图55)。刻在这幅画的边框上的是一行字:"他们一起来",这是从《旧约》中援引的一句话,是预言尘世的统治者们将会转而反对天主以及他那受膏者。② 根据《新约》的描述,这个预言的实现与彼拉多有关,他是朱迪亚家族的罗马统治者,还有希律王——当地的犹太统治者。③ 跟大祭司一起,这两个人构成了审判耶稣的核心人物形象;在耶稣受难节那天重演审判的时候,教士们手持第二诗篇——上面这句话就是从中引用的——作为他们的副歌。

画面前景右侧的奇怪人物形象也许不像当时常有的情况那样是赞助者的同时代人。④ 当人们分析圣经中关于耶稣受鞭打的记载,把相关的诗篇与新约章节以及圣餐仪式所用的赞美诗放到一起考察,这些不寻常的前景人物的身份就能得到更为可信的澄清。左边那个人很可能是彼拉多;根据第二诗篇

① Lavin 1967 确定这个形象是 Federico 的一个同时代人,波斯特使 Isaac,他是犹太人后裔。更老的文献提到了其他同时代候选人。
② Psalm 2:2。
③ St Luke 23,12—25;Acts 4:25—9。
④ 人们提出了大量不同的名字。早期观点认为他们是 Montefeltro 王朝的成员和密谋暗杀 Addantonio 的议员(位于画面中央)。Lavin 1968 所推测的身份是:左边是 Ottaviano Ubaldini,右边是 Lodovico Gonzaga,中间则是一个早夭的男孩(是其中一个男人的儿子,另一个男人的侄子)。Ginzburg 1981(其中包含了书目提要)133—77 认定:左边的男人是 Bessarion 主教,右边的男人是 Giovanni Bacci,后者委托了 Piero 在 Arezzo 的 S. Francesco 教堂内 cappella maggioreo 中创作湿壁画。Ginzburg 的假定则认为该作品的创作年代为 1459 年,由此将其与当年召开的议会联系起来。

206　　　　　　　　　　　　　　　　　　　　　　　　　　　绘画、权力与赞助机制

中的预言，中间那个是受膏为王的年轻基督；画在右边的是希律王，他在共同判决耶稣受十字架刑的那天跟彼拉多达成一致。在这幅画板上，彼拉多被描绘了两次：在遥远的背景中他坐在审判席上；第二次他站在手持鞭子的士兵前方。

基督受鞭打的画像几乎从未作为独立作品出现。① 它们通常构成一系列展示基督生平与受难的场景的一部分。皮耶罗的画板的尺寸与那些在1470年左右通行的更大类型底座画板的尺寸相一致。② 皮耶罗的《耶稣受鞭打》也许属于为乌尔比诺大教堂主祭坛设计的多联画屏的底座，该教堂的内部按照费德里科·达·蒙特费尔德罗的盼咐重建过。③（新大教堂的唱诗席显然在费德里科的计划中被算作一个潜在的殡葬场所；但事实上，在他死后，人们决定在乌尔比诺以外新翻修的圣伯纳蒂诺修道院内建造一座纪念性坟墓。④ 与此同时，他也计划在宫廷花园中树立一座独立的纪念碑）。⑤

费德里科还向皮耶罗·德拉·弗兰西斯卡订制了一幅为祭坛画所作的还愿肖像，这幅画如今被称作《不列拉圣母像》（见图56）。⑥ 画面上，他穿着盔甲，在一个宽敞的教堂内，跪在圣母、圣徒和天使面前。掌管乌尔比诺大教堂（以及宫殿）设计和内部布局的弗朗西斯科·迪·格奥尔格·马尔蒂尼根据最近由阿尔贝蒂引进的风格绘制了这幅画。两幅画在背景建筑与所描绘的人物形象、家具以及服装的方法之间有着高度的相似性；一幅显示了"耶

① Lavin 1968，341页注释113 推测这在 *Cappella del Perdono* 中是一块独立的画板。Clough 1981 ix, 11 将该作品与 studiolo 中的肖像画一起考虑——下文会有详述。Gilbert 1968 指出：*Flagellation* 是圣器收藏室门板的一部分。
② 这类画的尺寸一般为59cm×81.5cm，画框除外。画上的签名"OPVS PETRI DE BURGO S［AN］C［T］I SEPVLCR［I］"暗示该画板是一个更大的整体的一部分。另一个证明它不是独立委托制作的理由是：此前没有先例；此外，Vasari 提到了 Piero 在 Urbino 创作的许多小型木板画，最后一份证据则是1774年教堂圣器收藏室的存货清单。
③ 有助于证明这一点的证据是：1774年教堂圣器收藏室的存货清单中出现了 *Flagellation*；见 Ginzburg 1981。
④ 见 Santi-Tocci，740—43 及 Burns 1974，302—10。Ottaviano Ubaldini 是负责整个建筑工作的主管。这意味着以下两种假设中后一种更能让人接受：要么，Brera 祭坛画最初是为这座修道院创作的；要么，最初是为大教堂创作的。然而，无法得出任何结论性的判断。
⑤ 见 Olsen 1971，69 及 Burns 1974，303 注释44。
⑥ 这幅木板画最终安置在 Milan 的 Brera（此前曾放在 S. Bernardino 修道院）。它四周都被锯掉了，其尺寸（没有边框）为2.48m×1.70m，这对一幅祭坛画来说实在太小了。

稣受鞭打"，另一幅是还愿肖像。此外，基座上绘画的主题——基督受难及复活——结合了肖像画中的圣婴以及鸵鸟蛋，象征着他的道成肉身。① 这些观察都倾向于支持一个假设：这两幅画板都是作为一个多联画屏的组件而设计的。

对基座上的纪念性绘画的这种假想重现与1474年左右的一个记载相符。那时，费德里科·达·蒙特费尔德罗艺术赞助活动的发展进入一个决定性阶段；只有在1472年之后，他的委托活动——从插图手稿到建筑——才焕发"华彩"。在宫苑的墙壁上，他让人用古典风格的大写字母铭刻他的头衔：ECCLESIAE CONFALONIERIS（教会的捍卫者）以及 IMPERATOR ITALICAE CONFEDERATIONIS（意大利联盟的首领），紧接着是各种标志，象征着他在教会以及世俗职能上所具有的美德：从警觉性到高贵性，从英勇作战到热爱和平。他在受封公爵爵位之后所采用的头衔不是 FEDERICUS COMES（联盟伯爵）或者（简写首字母）F. C.，而是 F. D.，或者 FE DUX（联盟公爵）。

因为费德里科的身世是吉贝林纳家族的私生子，他的职位是替教皇服务的"将领"（condottiere），因此他向教会表忠心有巨大的政治意义，尤其因为他的法律地位直到1470年代都很脆弱。这有助于我们理解为什么他选择把自己画进《圣体仪式》祭坛画中，扮演一个指责犹大（那个犹太人）的统治者，以及指责所有否认耶稣是救世主的人的统治者。在皮耶罗·德拉·弗兰西斯卡创作的祭坛画中，这个领主出现在了中央画板上，充当 Miles Christi（基督的战士），身穿盔甲跪倒在地，与基座上绘制的"尘世之王"形成强烈对比——后者曾经反对过耶稣。于是，对这个服务于教皇的成功的地区霸主而言，这些绘画构成了一种统一的宗教性亮相。

光辉的手稿

费德里科的成就也在他的宫殿里得到丰富的视觉表达。他所拥有的彼得拉克创作的歌谣、十四行诗以及《胜利》手稿上装饰着他自己的徽标。在彼

① 鸵鸟蛋的形象引发了许多猜测性的评价，一方面它是一个常见的基督教象征，这已经被 Durandus 以及其他人探讨过；它也曾悬挂在 Duccio 的 Maestà 里，而另一方面，它也是赞助人的个人标志。

得拉克的肖像之后画着一个游行队伍，有四架仪式性马车，由马匹和独角兽牵引，马车上的形象暗示着慈善、纯真、生命与光荣。在费勒佛翻译的色诺芬《居鲁士传》一书的卷首微图中描绘着费德里科·达·蒙特费尔德罗骑马走向波斯王居鲁士；这个学者型的国王从他的宝座上向乌尔比诺公爵致意。在另一幅画中，费德里科穿着天鹅绒袍子出现在一个博学的古典学家旁边。这幅特殊插图附在《嘉玛道理会论辩集》（"Disputationes Camaldulensis"）中，这篇文章是讨论活跃生活与沉思生活的关系的，它首页有献给费德里科的献辞。①

许多其他类型的画像也出现在公爵收藏的手稿上。费德里科订制了众多城市风光图，有佛罗伦萨、沃尔特拉、罗马、威尼斯、耶路撒冷以及亚历山大。那上面也有许多画有将军肖像的勋章；因此，它们将这位乌尔比诺的领主置于一个帝国统治者的传统序列之中。②

在费德里科获得公爵头衔之后，他甚至把更多关注投入到收藏的手稿上。它们通过古典学者规范的书法笔迹得到誊抄，配上了更细致的插图和更优美的封面。在以前的书卷中，页缘的装饰图案仅仅是笔墨草图，现在发展成为详细描绘的画像；从事这种工作的艺术家随意从古董中获取摹本。工作的各方面都非常精细，包括图像设计；做完的成品比先前更显奢华。因为所收藏的手稿——它们的卷首语通常骄傲地写着从《装饰大典》中抽取的片段——费德里科获得了无可比拟的藏书家的名声。③

一个更丰富的贵族象征体系存在于这些插图中。1474 年，一个新皇冠出现在家族盾徽上方，上面有蓝黄相间的条纹和一只头戴皇冠的雄鹰。和它一起出现的还有交叉的两把钥匙，象征着对教皇军队的指挥权。这些徽章之外，还有其他许多附加物：一只鹤爪子里抓着一块石头象征着警惕；一副张开的

① BAV Urb. Lat. 410. fol. 1r，就在 1474 年 8 月的记录条目之前；还有 508 fol. 其他微型肖像画可见于 Urb. Lat. 1v 从 1476 年直到 1491 年 fol. 2v。参照 Stornajolo I 1902, 1 –2, 423, 497 页及 II 1912, 10。亦可参见 Gilbert 1968。
② BAV Urb. Lat. 227，关于历任皇帝见 fol. 2r；关于佛罗伦萨见 fol. 130v。
③ 该公爵的图书馆不仅超过了 Francesco Sassetti 的图书馆，也超过了 Piero de'Medici、枢机主教 Bessarion 以及 Nicholas 五世，其藏书总量基本等同于法兰西国王和 Burgundy 公爵藏书的总和。

盔甲象征着军事力量；橄榄叶象征着和平；桂冠象征着光荣；银鼠和袜带象征着那不勒斯王和英格兰王授予的勋章；最后是燧石、光环以及鸵鸟与鸵鸟蛋。在这些象征之间散布着大量格言警句。①

这些手稿既反映了公爵的学识，又反映了他的贵族立场。一个典型的例子就是他拥有教皇西克斯图斯四世所撰写的文章的华丽抄本，在这个抄本中，公爵的勋章出现在教皇肖像旁边。这是一篇关于圣餐的文章，包括了历史上诸多学者的争论——从亚里士多德，到教会先驱，到十四十五世纪的神学家们。②

王公与学者的肖像

1465年后不久，人们着手合并安东尼奥伯爵的旧城堡和其他一些房子，建成一个新的宫殿，在规模与豪华程度上无与伦比。到了大约1474年，一个统一的艺术赞助机制形成了，以有教养的统治者及其宫廷为核心。

从宫苑开始，一道长长的台阶升上安放宝座的正殿，那里装饰着挂毯、画作以及浅浮雕作品。正殿有通道通往一间小审讯室、官方寝宫、公爵书房，以及，在更低的位置，有一个"赎罪礼拜室"，里面有圣母像，还有一个小缪斯神殿，内有九个缪斯以及阿波罗的画像。③

费德里科收藏的手稿上绘制的名人像和徽章也展现在宫殿墙壁上。费德里科用嵌有画像的嵌板来装饰他的书房，这些画像表现了各种神学意义上的美德、和谐与和平的象征，书房里还有各种人文科学资料，罗盘和占星测量仪、时钟、乐器和书本。尽管一系列标志物——盔甲、剑、将军权杖、马刺和头盔——都暗示着他曾经活跃的军事生涯，公爵还是让人把自己描绘成一名学者形象。

① 格言警句有时以一种语言上的混合形式出现，比如：NON MAI, NUMQUAM, HONI SOIT QUI MAL Y PENSE 以及 ICAN VORDAIT EN CROSISEN。
② BAV Urb. Lat. 151.
③ 见 Rotondi 1950。跟 Pienza 大教堂一样，考虑到它现状的复杂性，乌尔比诺公爵宫殿后来的修缮工作造成了大量解释上的困境。关于缪斯，见 Dubois 1971, 126—37 以及 BAV Urb. Lat. 716，其中有关于缪斯的绘画以及自由艺术的各种象征。其中也包括古典诸神的画像；这些与古典英雄以及使徒们一起，都出现在宫殿装饰画中。

在镶嵌板上方，1474 年，根特的尤斯图斯绘制了"名人"画板。① 下面一排画着《旧约》中的各个立法者、教会先驱以及神学家们，上排画着法学家、占星家以及诗人们。重点表现意大利的名人，包括赞助者的 4 个同时代人：维多利诺·达·费尔特雷、枢机主教贝萨里翁、庇护二世以及西克斯图斯四世（见图 52 和图 53）。

宫殿装饰中一个关键内容就是公爵与他儿子的肖像。费德里科被画成坐在书房，身穿盔甲，脖子上挂着银鼠骑士勋章，伸长的腿上挂着嘉德勋章。他正在阅读一部大手稿；可以看到，他的另一卷《圣经》正放在一个诵经台上。圭多巴尔多也被画成肖像，他是费德里科的嫡亲儿子，公爵宝座的继承人。圭多巴尔多正是按照活跃的生活以及沉思的生活两种模式培养成人的，古典英雄和基督教学者同时引导着他（见图 51）。这个年轻的王子身着华贵的服饰，手持权杖，站在他老成的父亲身边。

还有一幅与此媲美的圭多巴尔多肖像，也是根特的尤斯图斯用油彩绘制的，同样展示了公爵的勋章和荣誉，这幅画显示他和他父亲一起听一位宫廷学者讲课。这个艺术家还画了一系列木板画，这些画都是颂扬人文科学的；费德里科在画中跪在一个坐在宝座上的女性人格化身面前，在第一幅中他还是一位年轻王子，到了最后一幅则是一个老人了（见图 57）。公爵的肖像遍及整个宫殿。② 皮耶罗·德拉·弗兰西斯卡两次描绘了他和他妻子的形象。③ 这对夫妇被描绘在两个双面木板上，也许最初是作为碗柜门设计的。④ 费德里科在画中置身于一架凯旋的双轮马车上，穿着跟那幅书房肖像以及那幅祭坛画上一样的盔甲，坐在一张可以活动的椅子上，或者说：折叠椅，它被装饰成红色，安放在一个金色平台上（见图 58）。一个长翅膀的妇女站在地球

① 见 Rotondi 1950 I, 335—56, Lavalleye 1964 以及 Clough 1981。围绕 Ghent 的 Justus 在 1477 年画完的这个名人群以及自由艺术象征系统的复现问题，存在着争论，尤其是关于这两幅画中公爵及其儿子的形象的最初位置的争论。
② 见 de la Sizeranne 1972, 200, 204, 206, 208, 253—72。其中许多肖像画目前都陈列在宫殿内。
③ Rotondi 认为这些肖像的位置在正殿与相邻房间之间的空间内。其创作年代至今仍有争议；就像 *Flagellation* 的情况一样，每个作者都提出一个不同的日期。参照 Gilbert 1968, 91—5。
④ 这两面木板画的尺寸为 47cm×33cm。目前陈列于 Uffizi 美术馆，其画框是后来添加的，两幅画独立摆放的方式也是后来才有的。

第四部分　乌尔比诺、罗马以及佛罗伦萨的宫廷

仪上，象征着"胜利"，把一顶皇冠戴在他的光头上。公爵用他的权杖指着坐在他面前红色地毯之上的四大美德的人格化身："正义"带着剑和天平，"智慧"带着一面镜子，"英勇"拿着折断的柱子，最后是"节制"。与费德里科的凯旋马车相对的是另一辆由独角兽牵引的双轮车；上面坐着他妻子，巴提斯塔·斯佛扎，她手中拿着一本祈祷书。① 她周围站着三大神学美德的人格化身："信""望""爱"。

在凯旋马车下方是一行用完美的拉丁文题写的铭文。紧挨着公爵的那条写着："他在光荣的胜利中辉煌驶来，他温和地挥舞着权杖，他那美德的永恒声望把他称作最伟大的将军。"他续娶的妻子旁边的铭文写着："她成功保持着自我控制，她的名字流传在所有人嘴边，因她丈夫的伟大功勋而受到赞美。"②

这里展示的图景构成一个整体。出于这个原因，且因为它们的主题和上面的铭文，《胜利》很可能是画板的正面而非背面——正如人们一般所认为的那样；与此相对，画板的另一侧所表现的内容却并不一致。这些画板当初可能是橱柜的挡板或者柜门，那上面保存着公爵的徽章，并非平信徒的圣骨匣的配件。

这些胜利场景完全符合文明而且有德的规则，通过这些规则，廷臣及其他王侯跟费德里科和巴提斯塔和谐相处。公爵权威的合法基础通过皇冠和权杖体现出来，他的领土权通过风景表现出来：画在领主及其夫人身后的是费德里科所统治的乌尔比诺王国的土地。

在画板内侧，作为费德里科军事胜利的补充，皮耶罗绘制的画像暗示了他和他妻子在宫廷中度过的更富有沉思性的生活（见图 59）。在宫殿中，公爵能够投身于文化，原因是他作为将军所赢得的和平以及这个职业带给他的财富。乌尔比诺的土地再次出现在背景中，那里皮耶罗添加了公爵修建的堡

① 1459 年 Federico 娶了 Pesaro 领主——Alessandro Sforza 的女儿。Alessandro Sforza 本人也是一位杰出的艺术赞助者。他女儿死于 1472 年，大约 27 岁，此时已经生了 9 个孩子。
② CLARVS INSIGNI VEHITVR TRIVMPHO/QVEM PAREM SVMMIS DVCIBVS PERHENNIS/FAMA VIRTVTVM CELEBRAT DECENTER/SCEPTRA TENENTEM，以及 QVE MODVM REBVS TENVIT SECVNDIS/CONIVGIS MAGNI DECORATA RERVM/LAVDE GESTARVM VOLITAT PER ORA/CVNCTA VIRORVM。英译者为 Colin Haycraft，在 Henry 1968 中引用了该英译本。

垒。画家还画了海上的船只,形象地展现了曾经只是山丘上的弹丸小国的国度如何扩张成远抵亚得里亚海的著名公国。

宫廷赞助机制

1474 年,以该公爵为中心,一个内容重叠的广阔绘画系统在乌尔比诺发展起来。围绕着费德里科本人,他的妻子和嫡亲儿子都被画进了画中,绘画涉及诸多有关他统治的象征物,比如:宝座、凯旋马车、将军配饰、权杖和皇冠;装饰、骑士勋章、盾徽以及格言警句;他宫廷中的管理者和外交家;其他统治者;希腊罗马的将军以及基督教的学者代表了健全统治的两个主要方面;人文科学的人格化形象、缪斯和各种美德;还有公爵所掌控的大批城堡。

在教皇、皇帝和国王的艺术授权之下,这些内容中的大多数从前都被人表现过。① 不同寻常的却是:这些象征被一个不那么极端的统治者合理地安排在一起;另外,把整个王侯象征系统发展得如此精致而且系统化,这也是前所未有的。② 因为乌尔比诺本身没有他可以汲取的画像传统,费德里科从既有的艺术赞助传统中学习从前统治者的榜样。

另一个灵感源泉来自各市政厅公共权力的图像化再现。比如说,锡耶纳市政厅的图画就展示了公社的疆域,包括它所拥有的城堡,还展示了美德与艺术的人格化形象以及国家的象征——诸如王冠与权杖。城邦中的画像与宫廷中的画像之间的主要区别在于:对于后者,统治者本人置身于政府中心位置,有压倒性的优势;王公画像对于王侯国家及其理念的表达至关重要。因此,在这两种国度里,艺术表现方式也朝着两种不同的目标人群发展:一种是像乌尔比诺这样的中心区域里的廷臣和外交家,另一种是共和制国家中更为广阔的公民阶层。

① 14 世纪,这些内容纳入了众多艺术授权项目之中,这些委托人是:Anjou 的 Robert, Naples 的 Visconti 家族和 Milan 的 Carrara 以及 Padua 的 Lupi 家族。关于缪斯,参见 Schröter 1977。
② 在 15 世纪,各国统治者之间通过姻亲关系结成一个巨大的关系网,包括 Foligno 的 Trinci 家族、Rimini 和 Brescia 的 Malatesta 家族、Ferrara 的 Este 家族、Mantua 的 Gonzaga 家族、Milan 的 Sforza 家族等,他们的图像体系彼此极其相似。一些例子见于 Burckhardt 1860;Chambers 1970;Larner 1971, 91—118;Gilbert 1980 以及 Hope 1981。

通过文字和图像表达出来的宫廷行为规范有别于托钵修会以及共和制城市的文化。基于个人的外在表现形式渐渐获得了广泛接受，且并未放松自我约束的规范。① 沉着与温厚的美德融合了精致与"豪华"，创造出贵族赞助机制的典型特征：既体现个人炫耀，又体现不同权力阶层颇有雅致的格调。②

宫殿是宫廷赞助活动的中心，在那里信息得以记录和交流。学者、建筑家和画家都参与讨论有关绘画在宫殿中承担的教化功能的问题，把最初属于教会领域的观点应用到最为世俗的环境中。因此，在1450年到1600年间形成了一套完整的范式，依据功能和日常使用人群来规定宫殿中各种大厅和房间所应配备的最合适的图画。礼拜室理所当然应该装饰虔诚的画像，然而，公共接待大厅却要求所装饰的画像能够感染那些观看者在议会中追求美德，在战场上追求英雄主义。针对那些窗户朝向花园的房间和度假别墅中的私人房间，所要求绘制的则是轻松愉快的图画，或许还有一点色情味道。③ 对于每个房间和每个绘画主题，柯特西都要确定不同类型的图画所实现的教化效果。他相信：得到优美设计和豪华展示的宫殿令人印象深刻；相应的，叛乱就会大大减少。④

在多维度的文明进程中，贵族化趋势只是一个阶段。宫廷文化的兴起，不像修士文化或者共和城邦文化，没有毫无保留地朝更为严格的行为约束前进。苦行主义，因其更为狭窄的社会影响力，在宫廷中没有得到像在另外两种文化中一样的重视。实际上，在宫廷中——许多人——日益强调自我炫耀、雅致和奢侈消费。这种发展趋势在此前文明发展水平相对较低并且国家组织结构相对落后的人口中是主流。统治者们想要把自己确立为宫廷的焦点，彼此竞争最有影响力和最优雅的表现形式，并且，发展个人风格的社会压力激

① 见 Elias 1939。
② Veblen 1899 从一般性的角度阐释了这种现象，介绍了地位象征的概念以及炫耀性的消费。Huizinga 1919 对 Burgundy 宫廷文化的这些方面做出了评点；见 25—124 和 153—184。
③ 参照 Alberti-Orlandini vol. IX; Lomazzo vol. VI; Armenini vol. III 以及 Weil-Garris 编辑的 Cortesi 的著作中"De Domo Cardinalis"这章，特别是名为"De ornamento domus"这节，还有 Vasari 的 *Ragionamenti*。Vasari 特别强调了对 virtù, cose illustre, richezze 以及统治者的 imprese gloriose 等等的描绘；详见 Milanesi VIII, 69, 73, 79, 80, 216, 219—23。
④ 见 Cortesi-Weil-Garris, 89。

增。为了在宫廷网络中控制和保持权力，关键就是要成为一个奢华的米西奈斯。宫廷王侯竭力探索每一种艺术赞助方式来加强他们的地位，这种欲望恰好对画家有利。

职业化进程与宫廷画家

从乌尔比诺赞助机制的迅速发展中获益的画家之一是乔凡尼·桑迪。[1] 乔凡尼还写了一首长长的颂诗赞美他的保护人的生活，其中最主要是强调费德里科在军事以及外交上的成功。在长诗的结尾，桑迪提到了对曼图亚的一次国事访问，在那里，正要前往米兰的乌尔比诺公爵受到了当地侯爵的接待。[2] 在宫殿里，费德里科欣赏了曼特尼亚所绘的壁画，该画家在"Camera degli Sposi"（夫妇居室）[3] 的墙壁上绘制了贡扎加家族成员肖像及其宫廷。公爵研究了曼特尼亚的作品并且饶有热情地讨论了这个艺术家。[4]

在桑迪的诗中，曼特尼亚被赞扬具有高超的画艺、想象力、美感，他对色彩的运用、他的建筑知识以及他的视野，还有他的透视法、几何学知识以及他表现空间的能力都得到了大力赞扬。桑迪还提到佛罗伦萨主要画家以及某些宫廷画家的品质，包括比萨内洛、皮耶罗·德拉·弗兰西斯卡、扬·凡·艾克以及罗杰·凡·德·威登。他对让蒂耶和乔凡尼·贝里尼的称赞表明他察觉到了威尼斯作为一个制造中心的崛起。[5] 通过对15世纪画家的广泛考察，桑迪对他自己职业的史料学做出了实际贡献。

就职业化而言，一个重要人物是皮耶罗·德拉·弗兰西斯卡。皮耶罗努力完善绘画的细节，比如说，在描绘金色织锦斗篷、昂贵的宝石以及肖像时

[1] 见 Dubois1977。
[2] 见 Santi-Tocci，660—67。
[3] 1480—1515 年间出现在 Gonzaga 宫殿中的其他图画包括 Giovanni Bellini 和 Carpaccio 创作的 Venice, Genoa, Paris, Cairo 以及 Jerusalem 的城市景观；在 Isabella d'Este 所写的 *Grotta* 或 *carnerino* 中的寓言画出自 Giovanni Bellini, Mantegna, Perugino, Giorgione 或许还有 Raphael 之手；见 Chambers 1970，112—50。
[4] 他的职业生涯始于在 Padua 绘制礼拜室湿壁画以及在 Verona 为 S. Zeno 教堂的主祭坛创作祭坛画。他为 Francesco Gonzaga 绘制了一幅还愿图画，现存于罗浮宫。就像他之前的 Piero della Francesca 一样，他曾于短期内在梵蒂冈宫为 Innocent 八世工作过。
[5] 提到这幅画的诗节也在 Gilbert 1980，95—100 中得到讨论。

第四部分　乌尔比诺、罗马以及佛罗伦萨的宫廷

的细节,他吸收北方画家比如根特的尤斯图斯的先进技术,融合意大利画家在暗示空间、纪念碑性以及构图方面的优势。皮耶罗在用透视法再现复杂图像方面的成就超过了马萨乔,正如他的《耶稣受鞭打》一画中的砖铺地板以及《不列拉圣母像》中的教堂内景。皮耶罗在三篇文章中显露了他的学识,分别是:绘画的透视法,几何构形以及代数法;它们都写于他晚年,显然是在他失明以后。

不断增强的技艺,在史料学方面更大的精确性,以及理论上的系统化都使得画家中的杰出人物地位得以巩固。但是,少数宫廷画家在地位上的伟大个人成就却不能为整个职业所分享;相比从前,相比城邦国家,一种难以简单传递给新一代画家的天赋发展起来。那些升上了宫廷高度的人的成就超过了行会和兄弟会所能企及的程度。这种两极分化的现象曾经发生过,比如说西蒙涅·马尔蒂尼和乔托,他们的收入、显赫程度以及灵活性完全不同于大多数同行。如今,随着大量宫廷不断卷入竞争性的艺术赞助活动,这种分化变得更为严重。

包括皮耶罗·德拉·弗兰西斯卡、根特的尤斯图斯以及乔凡尼·桑迪在内的一批画家变成了拥有地位与财富的人;皮耶罗在博尔格·圣·赛波尔克洛有一栋漂亮的房子,桑迪在乌尔比诺有一栋大楼。曼特尼亚在 1458 年收到罗多维克·贡扎加的一封信,邀请他去曼图亚工作①,他接受了邀请,获得了倍受尊敬的宫廷画家的地位。② 在皇帝腓特烈三世 1469 年访问费拉拉的时候,曼特尼亚被晋升为贵族——在众多画家中,这个荣誉只有他和他的小舅子让蒂耶·贝里尼共享。③ 曼特尼亚也是一个富人,可是,一个设计优雅的宫殿和精美的艺术收藏使他经常入不敷出。④ 他也在曼图亚的圣安德烈大教堂内修建了墓堂,用自己的作品来装饰。⑤

宫廷画家甩掉了行会的束缚,不仅经常免于向行会纳捐,也免于向城市

① 见 Chambers 1970, 116—18。
② 见 Warnke 1985, 217—23, 其中概述了 1289 年至 1789 年画家社会地位提高的情况。
③ 见 Warnke 1985, 203。按书中的提法,1499 年 Mantegna 是 archpictor(见 225)。1483 年,Lorenzo de Medici 造访了他的画室,此事在信中得到记录(见 260)。
④ 见 Gilbert 1980, 11—15。
⑤ 见 Kempers 1982b。概述了画家坟墓与墓葬纪念碑的情况。

缴税。市政机构和行会在锡耶纳、佛罗伦萨以及威尼斯所发挥的重要作用在大多数王公驻地体现得很不明显。在宫廷画家和行会之间偶尔会产生争议，但宫廷一般有着毋庸置疑的优势来避免冲突。①

那些受欢迎的画家远没有他们的同行们那样依赖客户和顾问。在很多时候，一个客户想要从某位著名画家那里得到一幅作品的愿望要优先于选择图画内容的愿望，这种情况我们从画家、顾问以及伊莎贝拉·德埃斯特的通信中可以看到。②

16世纪产生了这种艺术家单独取得名声的典型案例：列奥纳多·达·芬奇和佛罗伦萨的米开朗基罗，威尼斯人提香以及——在目前的背景中，更为重要的是——拉斐尔，乔凡尼·桑迪的儿子。③ 拉斐尔在乌尔比诺及其周边地区接受训练，在佛罗伦萨执行委托，在罗马，建筑家布拉曼特把他引荐给教皇尤里乌斯二世。在他还是年轻画家的时候，他作为团体的一员被委托装饰教皇宫殿的几间新公寓。1509年，教皇决定打发所有其他人回家并把整个工程托付给拉斐尔，任命他为"钦定作家"——这是个宫廷职位。④ 拉斐尔在宫廷里作为画家、建筑家以及组织者工作，通过担任多重角色，他获得了巨大的声望。⑤

有一些作家，其作品同时带给赞助人以及画家以名声，这些作家中的一位就是卡斯蒂格里奥内。在他关于宫廷行为的标准著作——《廷臣论》的对话中，他例举了诸如阿佩莱丝、曼特尼亚、列奥纳多·达·芬奇、乔尔乔内、米开朗基罗和拉斐尔等画家，在他的论述中，他们与教皇和王公平起平坐。在卡斯蒂格里奥内的书中，拉斐尔被描述为一个典范性的廷臣。⑥

① 具体例子见 Warnke 1985，48—51，55 以及 70—98。
② 见 Chambers 1970，125—50 页。
③ Raphael 的学徒 Giulio Romano 曾在 Roma 工作，后来在 Mantua 他的宅邸旁获得了一个好职位，还获得了其他一些事物——正如当时的人所说。
④ 见 Golzio 1936，22 页。
⑤ 关于1510年后的信息，见 Golzio 1936。
⑥ 见 Castiglione，71，148，175，176，300。

教皇作为政治家以及赞助人

教皇国在欧洲

在1506年9月25日，尤里乌斯二世盛况空前地进入了乌尔比诺。这一事件标志着在教皇的博洛尼亚战争中，教皇国对乌尔比诺的吞并进入了标志性阶段。尤里乌斯和他的20个枢机主教受到两倍于他们人数的贵族的接见，他们把城市的钥匙献给了他。① 圭多巴尔多·达·蒙特费尔德罗在1474年娶了西克斯图斯四世的侄女为妻，从1503年起就统率教皇的军队。他自己没有子嗣，通过过继尤里乌斯的一个侄子弗朗西斯科·玛利亚·德拉·洛维勒（1491—1538）来加强与梵蒂冈的特殊同盟关系，并使自己成为公爵爵位的合法继承人。② 弗朗西斯科的父亲，乔凡尼·德拉·洛维勒曾是罗马的提督，在乔凡尼1508年去世后，乌尔比诺的吞并进程通过集三种头衔于一身的机制而进一步巩固：罗马提督、乌尔比诺公爵以及教皇军队的指挥官。曾经享有主权的乌尔比诺公爵变成了教皇的廷臣。

1506年11月占领博洛尼亚的行动记载在一首献给尤里乌斯二世及其家族

① 见 De Grassis-Frati, 50—53。
② 见 Olsen 1971, 74—87。其中探讨了 Urbino 在1480年至1530年间的政治、赞助活动以及肖像画的情况。

的颂诗中,这个文本中附有微型插图,庆祝他的胜利(见图60)。① 这幅插图被认为跟前文提到过的、皮耶罗所画的描绘三十年前费德里科·达·蒙特费尔德罗的胜利的图画具有相似风格。不过,画在马车上的人物形象并非美德的人格化身,而是尤里乌斯家族成员;根据文本以及标题页判断,这些人很可能是乔凡尼·德拉·洛维勒以及——身穿古罗马铠甲的——弗朗西斯科·玛利亚·德拉·洛维勒。瑞士卫队的指挥官,教皇的专门贴身卫士,走在马车旁,带着战俘和一个身着古代盔甲的骑士。他举着一面旗帜,上面有德拉·洛维勒家族的徽章——一棵金橡树和蓝色背景("洛维勒"在意大利文中是"橡树"的意思)——以及教皇的标志。

各方军队集结,抵御教皇国向乌尔比诺、里米尼、博洛尼亚以及皮亚琴察的扩张,这些城市的贵族统治者从其他强国寻求支援,包括威尼斯、法兰西、神圣罗马帝国以及西班牙。1494 年,法兰西国王查理八世发动了一场成功的意大利战役,这场战役得到文字和图像记载②,它导致了米兰落入法国人之手,那不勒斯也暂时臣服。在博洛尼亚,本蒂沃格里奥家族在 1511 年要求重新掌权;通过法兰西的支援,他们得以扑灭一场叛乱;在这场行动中他们毁坏了米开朗基罗所创作的显示尤里乌斯统治权的雕像,作为一种挑衅。这尊雕像跟尤里乌斯颁发的各种奖章一起,把他描绘为一个解放者和和平缔造者;这些都是他的手段,用来宣扬自己对博洛尼亚的统治。③ 查理王的继承人路易十二世直到 1509 年都是教皇的同盟;他更换了自己的盟友,转而反对教皇国,支援一个"最高议会"——它从形式上授权剥夺教皇的职位——反对尤里乌斯;相关的集会于 1510 年在米兰举行,次年在比萨(它从 1509 年起再次陷入佛罗伦萨人的统治)举行。④

① BAV Vat. Lat. 1682 fol. 8v. 在 fol. no. 9r 的卷首画有圆形像章,上面的人物很像 Julius II、Francesco Maria 与 Giovanni della Rovere、Julius 与 Augustus Caesar。作家 Nagonius 为其他统治者写下了类似的颂歌,其中包括 Louis XII;见 Scheller 1985,34—6。
② 见 Scheller 1983,75。
③ 在 1506 年或 1507 年,Michelangelo 为 S. Petronio 教堂的正立面创作了一尊雕像,为 Ascoli Piceno(该地也被吞并)创作了另一尊。圆形像章和微型插图的图例都能在 Weiss 1965 中找到。
④ 见 von Pastor 1924;Partridge 1980;Scheller 1985 以及 Kempers 1986。

从 16 世纪早期以后，战事与外交同时大规模展开。两大联盟彼此对峙，一方由教皇统率，一方由法兰西王统率。乌尔比诺、博洛尼亚以及米兰都卷入国家形成的过程之中，波河河谷中的城市只有费拉拉和曼图亚保持着实质性的主权，它们严重依赖更大的政治实体。小国逐渐丧失了在其国境内的税收和军事行动的双重垄断，因为它们的外交、军事和管理都逐渐被更大的势力控制。它们日益依赖法兰西、西班牙和神圣罗马帝国。尽管罗马和佛罗伦萨都在扩张，它们在本世纪的发展变得更加依赖阿尔卑斯山北侧的那些强国。① 尽管在各个共和国、王侯领地和教皇国之间存在着外在差异，但在许多方面，政府的形式沿着相似轨迹发展。与此同时，教会机构日益紧密地跟它们所操控的国家联系在一起。②

在这种新布局中，教皇所扮演的角色的重心也在不断转移；罗马教宗日益变成了一个政治家乃至大军事指挥官。尤里乌斯二世行使着世俗领袖的职能，但又没有放弃他所拥有的宗教权威。相反，他身为"基督牧首"以及圣彼得继承人的角色使得他作为国家元首的地位更加巩固。在经济上，教皇的地位也有两个支柱：一方面是宗教税，另一方面是在他整个国境中征收的世俗税。就艺术赞助机制而言，这是一个重大因素；跟其他成为大艺术赞助家的将军——尤其是银行家一样，历任教皇也随意支配外来资金，这使得他们能够在很短时间内委托开展大型艺术工程。

教皇当局世俗化的一个必然结果就是教皇宫廷的教权化。那些担任教皇使节或顾问的廷臣们不得不接受圣职然后受命为主教以便最终能受命为枢机主教。历任教皇自身也都经历了同样的各级就职仪式。

尤里乌斯二世和列奥十世都注重让人创作文字和图像来记录教廷中发生的变化——这些变化并非没有争议。③ 从仪式的角度来看，教皇宫廷成为欧洲外交关系的枢纽；正是在罗马，欧洲统治者之间的主要等级秩序变得清晰

① 我认为：Elias 1939 中关于武力与和谈的垄断的见解，以及对较大政治实体之间通过战争体现出来的日益增多的暴力事件的见解，跟我这里所提出的看法并不矛盾。
② 这被称作"实际约束"，它也强调"大议会"的权威高于教权，约束着法国教会的自由。Henry VIII 也对英国教会要求相似的权利；就罗马而言，改革导致了完全自治。
③ 关于 Julius Exclusus，见 Partridge 1980，44—7，其中一段对话，说 St Peter 站在天堂门口，指责 Julius II 是穿着神父衣装的武士。

可见。① 某些宫廷内部以及国家之间的先后次序经常通过在罗马争夺优先权而确立。② 在政治和经济上，教廷保持着高度影响力；在文化和艺术上它奠定基调。当社会发生变化的时候，它在戏剧、音乐、文学、艺术以及建筑上留下痕迹。正是在这个背景下，拉斐尔和米开朗基罗建立起声望，成为最伟大的艺术家。

新圣伯多禄大殿以及尤里乌斯纪念碑

尤里乌斯二世的赞助活动以其富丽堂皇而著名。在他还是枢机主教的时候，他就开始委托艺术家进行创作，不过，只有到他当选为教皇之后，他的赞助活动才发展成不寻常的宏大。③ 在他的廷臣和到访使节眼中，尤里乌斯二世被认为是最卓越的艺术赞助者，无论过去还是当时的任何艺术赞助者都无法与之匹敌。④

教皇的更替对于罗马的宗座圣殿及其位置产生巨大影响。尤里乌斯曾下令拆除旧圣伯多禄大殿并重建一个总体规模更为宏大的新教堂。帕里·德·格拉斯，教皇的典礼官，评论说：此举让建筑师布拉曼特赢得了"破坏大王布拉曼特"的绰号。⑤ 在长达12个世纪以来，圣伯多禄大殿的墓葬礼拜室曾一度是教皇礼拜仪式参与者和朝圣者的天主教宴会大厅。此时，它变成了一座欧洲"教会—国家"的纪念碑——一座有着巨大穹顶的罗马教皇国的纪念碑，它旁边有一座同样壮观的宫殿。⑥

在这个教皇的任期内，在建筑和绘画活动方面涌现一股磅礴的浪潮。尤里乌斯二世让人修建了新的仪式用台阶，从圣伯多禄大殿直达梵蒂冈宫殿。米开朗基罗被任命绘制西斯廷礼拜室的拱顶，在西克斯图斯四世的授命下，

① 参照 De Grassis-Dykmans, 292—7, 302—9, 317—69。
② 见 De Grassis-Dykmans, 288—92, 303—7, 321—3, 357：11 (357页, 第二部分), 358。
③ 见 Partridge 1980, 图28以及38—40。Giuliano della Rovere 也为他叔叔 Sixtus IV 订制了墓葬纪念碑。关于 Julius II 赞助活动的总体情况，见 Steinmann 1905, von Pastor 1924, 986ff. 以及 Weiss 1965。
④ 见 Cortesi-Weil-Garris, 71, 87 以及 Kempers 1986, 14—19 中的论述。
⑤ 见 von Pastor 1924, 915—33。
⑥ 见 Kempers 1986, 5, 附带提到了与 Julius II 担任教皇期间的建筑情况有关的资料。

教皇的礼拜室建立起来，同时，拉斐尔装饰了教皇的起居室和工作室。① 尤里乌斯让人在朝向城市的侧翼修建了凉廊。在宫殿和英诺森八世修建的观景楼之间，出现了辉煌的"观景楼庭院"，一个有花园、喷泉和雕像的庭院（见图61）。

证明教皇统治权的标志在梵蒂冈以外随处可见。尤里乌斯让人在圣天使堡、改造成教皇要塞的皇陵以及西克斯图斯桥（该桥为西克斯图斯四世所建）之间修建一条直路（途经朱利亚地区）。在这条大道旁他让人修建了两座巨大的宫殿，用作教皇国的金融以及司法部门办公场所——因为二者的预算和职员在近年成倍增加。就在罗马城展开数不清的修缮工作之时，梵蒂冈建筑群进一步主导全城，让传统统治中心诸如共和时期的主神殿以及拉特朗大殿黯然失色。

教皇国的扩张以及教皇权力重心的转移都体现在尤里乌斯对陵墓的规划中，它不仅超越了他的前任教皇西克斯图斯四世和英诺森八世，而且也可能比大多数王侯还要王侯。② 尤里乌斯的叔叔西克斯图斯四世葬在一座独立纪念碑底下，碑上刻着他自己的卧像，安放在他委托建造的教士唱诗席区域内。尤里乌斯的举措更为惊人，他完全选择重建该教堂，将内殿靠近主祭坛的一个很大面积区域划为他的陵寝所在，主祭坛所在位置据说是圣彼得安葬的地方。③

陵墓的设计包括一座巨大的独立坟墓，一人来高，四周雕像环绕。上面的装饰包括小丘比特裸像、叙事性图景和大概四十个人物形象；四角上可能是圣保罗、摩西以及代表活跃生活和沉思生活的象征性人物形象。下面的场景可能是关于公正的管理、各种宗教皈依、科学、人文学科以及好政府的美德。上方的教皇雕像可能显示他坐在可移动的椅子上（一种便携宝座）并且

① 与这些委托活动相关的文件可在 Shearman 1972 及 Frommel 1981 中找到。
② 参照 Scheller 1983, 111—15。
③ 见 von Pastor 1924, 980—86 以及 Frommel 1977, 其中也有关于教堂唱诗班席位区域内墓葬纪念碑的更早的例子。顺便说一句，计划中的 Julius 坟墓竟然直接建在圣彼得坟墓之上，让我觉得难以置信。

戴着教皇的三重冠,做出祝福的手势。① 米开朗基罗完成了设计,但只是执行了其中一部分,后来对最初设计理念的更改引发了他和教皇及其后裔之间的许多争论。② 在尤里乌斯死后,一个更为平淡的计划得到批准,那是一个壁墓,上面以摩西的像为主,被删减的一切被分配给了圣彼得锁链教堂。

尤利乌斯亲眼见到其完成的一个工程——不像圣伯多禄大殿和他自己的宏伟纪念碑——是两个厅室的翻新,它们是梵蒂冈宫中的两间工作室:签字厅和埃利奥多罗厅。前者充当书房,教皇在那里有个小型藏书室和一张桌子。在埃利奥多罗厅(亦即赫利奥多罗斯厅),他批准对使节的接见,后者一般会从圣伯多禄大殿进入宫殿,然后在西斯廷礼拜室与大厅之间的礼仪间呈报来访。③

外交使节和廷臣们都属于定期造访大厅的人。④ 一个更大的连接大厅"康斯坦丁厅"经常受到同样的人群造访,不过是在更为正式的场合。⑤ 这些套房构成一个庞大的整体。尤里乌斯二世(从1513年起是列奥十世)在这里与各种顾问和画家进行商讨,为长期建立起来的教会文明与教皇权威象征系统设计出当代版本,以期对到访的权贵构成潜移默化的影响。⑥ 主题和描绘模式的选择都在一定程度上取决于当时的局势。因此,努力参与教皇国日益巩固的进程不仅影响到教皇、其他国家元首、枢机主教和廷臣之间的相互关

① 该设计综合了各种独立纪念碑,如教皇 Sixtus IV——他的雕像却是卧姿——的纪念碑,众统治者,如 Henry VII 在 Pisa 大教堂中的纪念碑、Anjous 的 Robert 在 Naples 的 S. Chiara 教堂唱诗班席位区域的纪念碑、Federico da Montefeltro 在 Urbino 宫殿花园中的纪念碑,以及 Innocent VIII 的纪念碑,他也是被描绘成坐姿,做出祝福的手势,不过是在一个"墙坟"上。王公的陵寝,如 Louis XII、Francis I、Maximilian I 以及他们王朝的其他人都很难与 Julius II 的陵寝匹敌。类似的,他们的廷臣与 Julius 的枢机主教们相比,都黯然失色——这些枢机主教包括 Girolamo Basso della Rovere 或 Asciano Sforza,他们的纪念碑都由 Sansovino 设计并置于 S. Maria del Popolo 教堂内扩建后的唱诗班席位区域中。
② 这种冲突意味着这位艺术家地位的提高,并非意味着对他的欣赏减少;参照 Wittkower 1963 和 1964。
③ 见 Shearman 1972 及 Kempers 1986, 4—7。
④ 正如 Paris De Grassis 在他书的注释中关于这些房间的题词的描述,见 Diarium, BAV Vat. Lat. 5636, fol. 71r 和 Ottob. Lat. 2571 fol. 99r-v, 101r—102r, 319v—320r 以及 467r—468v。
⑤ 见 De Grassis, Diarium, BAV Vat. Lat. 12268 fol. 391r—4r, 411r—32v 及 vat. Lat. 12269 fol. 544v—55v。
⑥ 其中一些委托工程在本书第一部分有所描述。

系，也在很大程度上决定了绘画的状况——无论总体上还是细节上——因为所有这些相互依存的关系都通过绘画而得到视觉表达。

基督教图画与《雅典学院》（1509）

瓦萨里用很长篇幅记载了梵蒂冈宫内发生过的艺术委托活动。[①] 他根据各个房间的装饰给它们命名，极力称赞了拉斐尔，他是负责大厅中最后工作的艺术家，因为他有着优异的比例感和透视技术，有着"温暖的风格"，有能力设计包括诸多人物形象的复杂场景。尤里乌斯本人都被拉斐尔所画的壁画中的第一幅强烈迷倒了，这幅画如今被（误导地）称作《雅典学院》，对于这幅画，教皇决定把所有决定权都交给画家本人。（见图62）

瓦萨里对《雅典学院》创作年代的记录以及他把它阐释为一幅描绘基督教场景的作品的事实都被人们抛在一边。可是，用来草草对付他的观点的那些理由却很乏力。但瓦萨里毕竟熟悉尤里乌斯二世的顾问和他的佛罗伦萨继承人，他也认识拉斐尔的一些学徒。在1532年，瓦萨里获准造访大厅并在那里画素描，因为当时克莱芒七世正在他的郊野行宫中。这些素描中许多都保留下来了。综合诸多事实，经常出现的认为瓦萨里混淆了《雅典学院》和《圣餐礼之争》（或者就叫"辩论"）——后者被人们认为是签字厅里拉斐尔创作的另一幅大型湿壁画的名字——的观点似乎不符合事实（见图63）。

根据瓦萨里的叙述，《雅典学院》展示了占星学、几何学、哲学和诗学如何可能通过神学彼此协调。整合各种知识的理想在尤里乌斯二世宫廷中罗马古典学者所撰写的诸多论文中占据核心位置。维格里奥、柯特西和维泰博的艾吉丢斯对古典思想的阐释都采用福音书作者、教会创始人以及神学家的术语来表述；这些古典学者有效地"掠夺"了古典思想，把它们改造成一座新的智力大厦，用上帝的光彩照亮它。

据瓦萨里的描述，在左侧前景中，福音书作者正在哲学家和其他神学家旁边阐释文本，天使向他们展示基督的显灵并以此调停他们的纠纷。使徒马

[①] 见 Vasari-Milanesi Ⅳ, 326—48 以及 Golzio 1936 中提供的片段。Kempers 1986，7—11，为 Vasari 证词的可信度提供了辩护，并进而详细讨论了 Stanza della Segnature 的问题。

太的名字被提到。参考后来关于马太的绘画，这幅画像也显示了一个天使，也画了马太立脚的那块石头，因此，它的身份完全可信。这块石头是一个有着丰富解释史的圣经主题，它确定前景中的人物形象是圣经人物。此外，因为这是教皇的书房，里面收藏着许多手稿，其中福音书占有特别重要的分量，如果不画上任何福音书作者本人的肖像，在人们眼中几乎是一种亵渎。最终，马太举起手中的石板，上面画着音乐和弦，指的是不同文化传统之间达成的和谐，就像维格里奥在一个音乐寓言中所显示的那样。

通过在背景中添加一座宏伟庙堂，拉斐尔详细描绘了基督教教堂赖以建立的基石这种圣经主题。这不仅仅用来增强空间感，而且建立起一种暗示，把新建的圣伯多禄大殿看成是尤里乌斯二世带来的"黄金时代"的象征——他的廷臣们是这么认为的。

拉斐尔进一步把尘世人物形象融合在神学框架中，在相邻的墙壁上绘制了有各个诗人和缪斯的《帕纳索斯》（*Parnassus*）。在1510年到1511年间的冬天，装饰工作暂停，因为尤里乌斯不得不领导第二次博洛尼亚战争。① 也正是在这个时候他必须捍卫自己的行为，反对"乌合之众"——这是尤里乌斯对比萨大议会的嘲弄式称呼。② 他通过印制大量宣传册和文章来宣扬自己，对抗他的对手所做出的攻击性宣传。③ 他还决定亲自在拉特朗大殿中召集会议，尽管他看待这个事件时多少有点惊慌。④ 在他1511年从博洛尼亚回来之后召开了第五届拉特朗会议。⑤

政治宣传 1511—1512

尤里乌斯的古典学者们反对这种观点，即认为一个全体议会可以拥有最高权威，教皇通过任命一批忠诚的枢机主教来加强他自己的地位。他一方面困扰于教会内部宗派分裂的威胁，另一方面困扰于罗马贵族的对抗。当路易

① 见 De Grassis-Frati, 189—291。
② 见 Renaudet 1922, 362, 373, 404；该话题在 366—555 中反复提到。
③ 见 Renaudet 1922, 185, 373；亦可参见 Klotzner 1948。
④ 见 Renaudet 1922, 362。
⑤ 此次议会的进程见于 De Grassis-Dykmans 和 Minnich 1982。

十二在比萨鼓动"乌合之众"并禁止法兰西神职人员访问教廷的时候,前法兰西枢机主教逃离了罗马,并加入了法兰西国王行列。

当时围绕尤里乌斯的紧张氛围被一个编年史家形象地传达出来,他描述说:教皇"任他的胡须长长,作为复仇的象征,坚持他既不会剪掉它也不会刮掉它,直到他把法兰西国王路易赶出意大利"。① 最终是由重要廷臣做演讲并撰写宣传册、书信和论文来捍卫教皇的地位。他们辩护说:合法的是罗马大会而非比萨的大会,并且,教皇不对任何大会负责,只对上帝负责。② 尤里乌斯二世及其使节努力争取不同阵营的最大多数人拥护,由此成功地争取到了许多主教、宗教修会首领以及某些意大利共和国和王侯国的支持。到了1511—1512 年间的冬天,他们也成功地巩固了西班牙和苏格兰国王、瑞士和德国皇帝的支持——他们最初支持法王路易。③

更多对教皇有利的变化得到按时记录;在梵蒂冈使臣萨努多1512 年 4 月 10 日的日志条目中,他写道:"教皇把他的胡子剪掉并刮干净,因为他认为事情正朝好的方向发展"。④ 决定性的军事行动是拉维纳之战,它造成了双方的巨大伤亡。在 6 月 27 日,教皇军队高奏凯歌,回到罗马,欢庆他们的胜利,因为法兰西人被逐出意大利,教皇的礼官对此做出了满意的评价。⑤

1511 年,尤里乌斯的廷臣们加强了他的政治纲领,把他们的教皇描绘成和平、安全与自由的保护者,暴君、蛮夷、教会分裂者与好战分子的敌人。他们强调了教皇作为教皇国领导者以及基督教会领袖的角色之间的关联。教皇是基督在尘世的代表;这一点通过文本并且通过在圣伯多禄大殿以及拉特朗圣若望大殿内主祭坛前举行的教皇圣餐仪式得到详细阐述。在乌尔比诺、博洛尼亚和罗马的游行期间,圣餐的意味也得到暗示,圣体被举起并抬着,在一个象征教皇权威的华盖下。另一个为潜在的宣传意图而巧妙发明的方案就是第五届拉特朗大会。为了这个盛大的聚会——包括教廷、主教和修道会

① 见 Partridge 1980, 43。
② 见 Klotzner 1984。
③ 见 De Grassis-Dykmans, 317—19。
④ 在 Partridge 1980, 43 中有引用。
⑤ "Propter Gallos ab Italia expulsos."见 De Grassis-Dykmans, 315—17。

领袖，使节和国家元首以及大会执行官员——教皇的礼仪和建筑主管在拉特朗大殿的中殿设计了一个会议大厅，一方面强调了他们的相互关联，另一方面强调了每个人的等级区分。① 在他的日志中，这个礼官记载道：为了完成这个任务，他参考了大量资料，"无论是以文字形式、建筑形式还是绘画方式"②。

法律、权力和理念：《辩论》和《正义》湿壁画

绘画—建筑不仅是礼仪官、建筑家和学者的事情；宫廷画家拉斐尔也深深卷入其中。签字厅的两面墙壁仍然有待描绘，以前的设计被调整，用来反映改变了的局势。关键在于设计一系列图画，把尤里乌斯二世描绘成确定无疑的、独立的立法者，国家的统治巨头以及无可挑战的教会领袖；为了这个目的，拉斐尔绘制了大量不寻常的图景，突出了象征教皇国的核心元素。

当时存在着一定的传统图解资源可供利用，比如画在拉特朗大殿和四殉道堂内的绘画；品图里乔描绘庇护二世和亚历山大六世功勋的壁画——这些画已经覆盖了大厅的其他墙壁；还有王侯国领主的肖像，比如费德里科·达·蒙特费尔德罗。不过，不管这些早期画像多么有用，不加辨别地将它们用作新情况下的范本是不合适的。相对于艺术家同行，如皮耶罗·德拉弗兰西斯卡、根特的尤斯图斯以及其他人，拉斐尔采用了一种更为系统化的方式来表现教会和国家的象征，更有能力在一幅画中综合丰富多样的内容。他在想象力、构图、变化、透视和优美程度上超过了前任。实际上，正是尤里乌斯二世及其顾问们所签发的苛刻的创作授权，推动拉斐尔成为艺术创作的伟大源泉。

拉斐尔也从插图中找寻材料。在签字厅内就能找到大量绘有插图的手稿，除了各种版本的圣经、献给尤里乌斯二世的颂歌以及讨论古典知识与基督教知识相融合的论文，还收藏着相当多的教皇法令及其相应的评注。③ 下面两种绘画类型很好地把尤里乌斯的地位描绘成他所想要表现的样子：全体大会

① 见 De Grassis-Dykmans, 275—92。
② 见 De Grassis-Dykmans, 276：7。
③ BAV Vat. lat. 3966 fol. 111r—115v.

的图景以及所附的颁布法律的仪式场景。① 拉斐尔为剩下的两堵墙绘制了最初的一系列草图,在这些草图上添加了精确的画像,这些画像都可以在法律文本中所附的场景中找到。在《辩论》一画的最初设计中所添加的内容包括一个独立的祭坛,上面有圣体和一大群处于书本之间、正在沉思的学者,它们的背景是宫殿、新教堂的第一根柱子以及圣三一教堂(见图63)。② 从最初的草图中排除的是前景中的一些石头以及背景中的某个建筑,二者都让人强烈地联想起《雅典学院》。③ 相邻的墙壁上安排的是正义的主题,为它所设计的是全新的构图。不是描绘有圣约翰在写作、尤里乌斯二世在祈祷的《启示录》场景,它描绘的是立法的图景以及统治者的美德。传统插图提供了借鉴,用来描绘教皇签署法律文本或向作者赐福,伴有或跪或站在他宝座周围的官员,还画有催生教皇法律并鼓励尤斯提连大帝献出皇帝印玺的美德的人格化身。④(见图64)

在《辩论》的中央,拉斐尔画了一个独立的祭坛,上有圣体匣。三个高级教士头戴主教冠站在祭坛左侧。这些内容的混合是"全体大会"仪式的典型特征。⑤ 在设计的最后阶段加进来的这三个形象也许代表着曾经用论文、并且在第五届拉特朗大会的致辞中支持过尤里乌斯的首要神职人员。⑥ 在最后时刻,拉斐尔在左侧远处添加了四个更为深思熟虑的形象,也许是尤里乌斯的首席法律顾问,他的文章和演说支撑了他的地位。左边这群人跟画有尤里乌斯本人肖像的相邻场景一起,赋予整个画面主题性意义。

在祭坛右侧,一个教皇站在一个纪念性的柱基前方,这个柱基暗示着新圣伯多禄大殿。这是西克斯图斯四世,他在许多献给尤里乌斯二世的颂诗中被提到。放在他面前的那本书很可能是他自己撰写的《论基督宝血》,它跟湿壁画本身一样,构成了一个辩论,一个由许多不同阶段组成的形式上的修

① 关于这些微型插图,见 Cassee 1980 与 Conti 1981. BA V Vat. lat. 1385 是一份供 Julius II 研读用的手稿。
② 关于这些草图,见 Pfeiffer 1975, 73—97。
③ 要想对迄今为止的学术发现有所概览,见 Pfeiffer 1975;素描见 Knab 1983。
④ 在我看来,这些变化无一可以纯粹基于艺术考虑来解释。
⑤ 见 De Grassis-Dykmans, 342—4 与 Klotzner 1948, 113。
⑥ Kempers 1986, 25—32 中对这些人物形象的身份做出了猜测。

辞结构：申论、否定、肯定和反驳，接下来是一系列普遍有效的结论和方案。① 这个作品的神学结论建基于更古老的思想家的作品，他们被描绘在祭坛周围和上方的天堂中。他们一方面从其他学者中间获取思想，这些学者中最重要的被描绘在《雅典学院》中，另一方面，他们从异教作家所不曾有过的圣经《启示录》中获取思想。教皇意识形态的核心教义体现在图画的中轴线上以及祭坛之上的形象中；湿壁画的中央是圣灵，高翔在祭坛的正上方，向四方辐射金色光芒。

在"正义"墙的左侧，拉斐尔绘制了尤斯提连大帝的侧面像，还有他的法学家们。在这幅画和《正义》之间的拱顶上，他描绘了"强力""智慧"和"节制"，重点被放在"强力"一画上，它穿成帕拉斯·雅典娜的装束，背负着粗壮的橡树枝。拉斐尔用橡树的象征把尤里乌斯二世的王朝与历史上象征着好政府的那些核心美德关联起来。

赞助人让人把他自己（蓄着倍受评论的胡须）描绘在窗户右侧，坐在教宗宝座上，暗示着格列高里九世——第一个正式的教皇立法者（见图64）。② 跟西克斯图斯四世一样，尤里乌斯穿着一件法衣，头戴三重冕，上面都印有橡树枝作为象征物。在他后面，站着两个最年长的枢机教长，按礼仪官的规定没戴帽子。画面按照当时盛行的礼仪规范显得隆重庄严。③ 因为如此，并且联系其他肖像，瓦萨里把这两个人物形象的身份确定为乔凡尼·德·美第奇和亚历山德罗·法尔纳塞（保禄三世——译者注）。④ 二者分别作为教皇派往博洛尼亚和费拉拉的特使在教皇外交活动中发挥主导作用，他们也是第五届拉特朗大会的参与者。⑤ 根据瓦萨里所言，乔凡尼·德·美第奇背后的枢机主教是安东尼奥·德蒙特，本次大会正是在他的倡导下召开的。德蒙特也编辑了1521年的《拉特朗大会纪要》。这个报告附有一幅木刻版画，源自1514年画在宣传册上的关于本次大会的相似图画。这些木刻版画上所反映的

① BAV Urb. lat. 151.
② 这与传统解释相反，后者用Julius II的特征来描绘这里要表现的Gregory IX。
③ 见Patrizi-Dykmans, 76, 82, 92, 183, 459, 464, 465, 478, 552。
④ Vasari-Milanesi IV, 337.
⑤ 见De Grassis, Diarium, BAV Vat. lat. 12269 fol. 412r, 428v, 432v。

大量内容也反映在描绘大会及其签署的条文的文献插图中,并且表现在墙壁上绘制的《辩论》和《正义》两幅湿壁画中。同样的内容也在教皇的礼仪官帕里斯·德·格拉西斯所保管的日志中得到详细描述。他也说明了他自己在大会中置身何处——在背景中,但靠近教皇。因此,在这幅用来表达教皇对拉特朗大会的野心的有关司法仪式的绘画中,背景中描绘的人物形象无疑不是别人,正是帕里斯·德·格拉西斯。

埃利奥多罗厅中对武力和税收的垄断

《辩论》和《正义》两面墙壁上颂扬了教皇的美德。二者都详细描绘了文明的象征性图景,尽管它们都已经包括在《雅典学院》和《帕纳索斯》两幅湿壁画中,但在这些早期的图景中,这种文明几乎从未伴随着对统治权的清晰指涉。此时投入使用的象征都涉及反对其他国家的战争,涉及联盟和历届大会,并且,它逐渐用来美化演说和宗教仪式,并且在文本和图画中找到表达方式。

在筹备1511年到1512年间大会的过程中,接待使节的埃利奥多罗厅是一间格外辉煌的房间,被用来把尤里乌斯二世的统治诉求传达给到访的达官贵人,引起他们注意。① 在四个场景中,拉斐尔突出了教皇权威的仪式方面、财政方面、军事和外交方面。他也不遗余力地精确描绘了教皇廷臣们的勋章,因此,这些湿壁画也成为凝固的献礼,献给那些在16世纪早期参与罗马教宗仪式的人。②

因为当时的极端紧张状况,赞助人、顾问和艺术家们所采取的装饰形式不得不比以前的宫殿装饰更为突出地强调绘画的主题性和政治性。在这方面,拉斐尔从1511年到1512年绘制的湿壁画很像四个世纪以前拉特朗宫殿中所采用的装饰。拉斐尔在埃利奥多罗厅中甚至比在签字厅中更多地在他的绘画

① 关于目前的学术状况见 Dussler 1971, 78—82 与 Shearman 1972, 18—22。我准备出版一本名为《作为艺术品的国家——拉斐尔时代的政治画像》(*The State as a work of Art. Political Images in the Age of Raphael*)进一步阐述和论证关于大厅内湿壁画的各种后续假设。
② 见 De Grassis, *Caeremoniarum opusculem*, BAV Vat. lat. 5634/1 fol. 113v—59v, 160r—v, 166v—8r, 170r—73v 与 Patrizi-Dykmans II, 646—65。

中融进了历史性的图像、当代事件和政治目标,这些要素一起确认了教皇的权威。他在叙事性场景中赋予对过去、现在以及未来的认识以视觉形式,这些场景既在他的创作细节上,也在其整体设计上包含有大量新元素。

表现了尤里乌斯在祈祷的《博尔塞纳弥撒仪式上的奇迹》创作时间也许正好在他作为立法者出现的那幅画完成之后(见图1)。该画是基于一个关于祭祀用的圣饼的奇迹,发生在1263年的博尔塞纳。传说是这样的:一个来自阿尔卑斯山北麓的神父否认基督变体的教义,圣体饼于是流血了;该神父由此获得了对教皇所宣传的教义的信仰,因此也相信了教皇的权威。更近的联系是尤里乌斯二世对一件圣迹的崇拜,这是一块来自博尔塞纳的沾有血迹的祭坛布,放在奥尔维耶托;还有他在凯旋游行中高举圣体。对于尤里乌斯来说,博尔塞纳的圣迹跟他迎击阿尔卑斯山北麓国家元首的圣战相关联,并且,他明确地把它跟他从罗马到博洛尼亚的宏大游行中骄傲地随身携带的圣体联系起来。①

留胡子的尤里乌斯祈祷的著名肖像赋予了这幅画更多的时代意义。圣餐杯、烛台、圣油瓶和一个圣像出现在祭坛上。站在教皇身后的两个枢机主教中较年长的那个是里亚里奥,枢机主教团的教长。枢机主教后面是两个教士,他们左侧是两个正在唱歌的侍僧。在较低的位置,教皇的脚夫(而非瑞士卫队成员)搬着活动椅在一旁静候。② 这幅场景印证了德格拉西斯对弥撒和游行的描述。这幅画也让人想起尤里乌斯在重大事件前夜所做的奉献祷告,比如在签署一项新条约、在他的第三次博洛尼亚战役以及拉特朗大会前夜。③ 在背景中,拉斐尔再次绘制了一座部分建成的教堂建筑。在前景左侧,他描绘了一群由妇女儿童组成的祈求者。

祈求者的形象也在相邻的场景中得到表现,即《埃利奥多罗被逐出庙宇》(见图65)。这里,尤里乌斯本人再次成为关键人物;他被描绘成坐在椅子中,被人抬往庙宇,当时有许多妇女儿童在祈求物资救济、精神支援和军事保护。右侧,一个马背上的骑士正在驱赶一伙盗贼,他们正把掠夺的神圣

① 见 De Grassis-Frati, 33—4。
② 在 De Grassis-Frati passim 与 De Grassis-Dykmans, 294:16, 303:3 中有所提及。
③ 见 Grassis-Frati passim 与 De Grassis-Dykmans, 285:27, 288:14, 290:24, 303:3—4。

财宝背在背上。头盔上面的龙、红蓝相间的家族盾徽、用在尤里乌斯二世1508年那幅得胜肖像中的古罗马铠甲都证明这个骑士是弗朗西斯科·德拉洛维勒。

这些主要人物形象都被添加到取材自《马加比二书》的圣经场景中，来表明政治立场。这本书所提到的人物有正在祈祷的祭司安尼亚，还有埃利奥多罗，他按照国王的要求掠夺了耶路撒冷的财宝；非历史性的额外场景是君临天下的大胡子教皇，他的侄子和贫困的孤儿寡母。对主题的不寻常选择以及时事性的增补都让我们看到：一种对过去与现在的独特视角如何跟对未来的展望结合起来，构成一个统一的整体。使臣们和顾问们能够在埃利奥多罗和那些拒绝缴纳教会税的费拉拉、博洛尼亚、佛罗伦萨以及法兰西统治者之间看出关联。① 这幅画所表现的是教皇征税权的正当性。教皇被表现为倾心于抚慰穷人的不幸，与那些王公及其追随者形成鲜明对比，后者被描绘成黑夜里的窃贼。这种表现形式一定程度上是用来反驳对尤里乌斯二世的控诉——指责他错误地划拨教会税来建造巨大教堂并且资助非法战争。

在《博尔塞纳弥撒仪式上的奇迹》对面的墙壁上，拉斐尔创作了一幅《圣彼得的解放》，取材自《使徒传》。该场景在两百年前已经被政治性地表现过，画在枢机主教兼教皇特使的伯特兰·德·多的弥撒用书中，他在大约1330年也被迫捍卫教皇的权威，反对法兰西。②

《圣彼得的解放》对于尤里乌斯二世有更深远的意义，因为他自己就是圣彼得的继承人之一，也因为圣彼得锁链教堂是他的荣誉座堂，那里用一个圣骨匣保存着圣彼得的锁链。他在1512年大会那些庄严仪式之后经常到那里为意大利的解放而祈祷。在1512年6月27日凯旋游行的前夜，他在那里就餐，罗马"总督"在第二天专程赶去陪同他返回。也是在这个教堂内，大会的参与者前来参加弥撒。③

此时，政治局势急剧变化，前任法兰西枢机主教在尤里乌斯发动的反击

① 见 De Grassis, Diarium, BAV Vat. lat. 12268 fol. 368r—v; Vat. lat. 12269 fol. 397r—398v 与 Renaudet 1922, 4, 6, 600—607, 612—14, 625, 644。
② 见 Cassee 1980, 41—2 以及图 30 和 31。
③ 见 De Grassis-Dykmans, 315：30 与 31, 327：2—3。

中丧失了职位。① 教皇在 1511 年 10 月 5 日在人民圣母教堂内宣布成立一个新的联盟：神圣同盟。② 他还获得了瑞士的支持。在 1512 年 10 月 9 日，他委任两个使臣去解放半岛北部；乔凡尼·德·美第奇负责解放罗马涅地区，瑞士人辛拿负责支援伦巴底。③ 罗马教皇的目标在帕里斯·德·格拉西斯的日志中被描述成三个方面：拿下博洛尼亚，结束宗派分裂，把法兰西人赶出意大利。④ 德·格拉西斯详细记录了外交所及的区域内的军事运动以及相应的调兵遣将。⑤

所有看到《匈奴王阿提拉被逐》一画的人都清晰地看到：它影射出这些时事。根据传统所叙，由阿提拉所领导的匈奴人在曼图亚附近扎营，但随着利奥一世（440—461）的逼近，一种天国异象吓得他们仓皇逃窜（见图 66）。拉斐尔描绘了彼得和保罗在天国，高悬在野蛮人群之上，他不仅赋予保罗而且赋予彼得标志性的宝剑，而非他惯用的钥匙。根据记载，尤里乌斯曾表明：彼得的钥匙毫无意义，只有通过剑才能解放意大利；确实，据说他是在 1510 年离开罗马进军博洛尼亚时经过一座桥的时候做出上述宣告，并且把钥匙扔进了台伯河。⑥

拉斐尔为这幅画做出了许多不同的设计。⑦ 在最初的设计中，这幅《被逐》完全是有关彼得（没有宝剑）和保罗的作品；作为统治者的教皇并未出现。在第二个设计中，尤里乌斯二世被加进来；从胡须上可以认出，他被画在左侧，坐在他的活动座椅上。在最后的湿壁画上，教皇——没有胡须，骑着马——是列奥十世。在教皇后面的是两个枢机主教兼教皇特使。⑧ 中间那

① 见 De Grassis, Diarium, BAV Vat. lat. 12269 fol. 428v—432v, 435v, 439v 与 von Pastor 1924, 827—39。
② 见 De Grassis, Diarium, BAV Vat. lat. 12269 fol. 428v—431r。
③ 见 De Grassis, Diarium, BAV Vat. lat. 12269 fol. 459r—464r。
④ 见 De Grassis-Dykmans, 315—17, 323；26, 335。
⑤ 见 De Grassis-Frati, 299—325。
⑥ 转引自 Roscoe 1805 II, 81 note a。
⑦ 参照 Knab 1983。
⑧ 左边的枢机主教已确定为 Giovanni de' Medici。见 Shearman 1972, 18—22。他是教皇派往 Romagna 的使节，该区域的众将领对他负责。这种身份辨别意味着 Leo X 在绘画中高于 Julius II，因为 Giovanni de' Medici 在同一幅湿壁画中不太可能被描绘两次，同时作为枢机主教又作为教皇出现。现有关于该画得到重绘的证据并不令人信服，因此，该湿壁画的创作日期和画上描绘的各种角色都不确定。

个可能是辛拿,他在尤里乌斯二世所发动的进攻中发挥主要作用,这一定程度上归因于他在瑞士的强势地位。教皇右边那个骑马的人不是教会人士。① 考虑到这个最年轻人物形象的显赫地位以及他的黑色外衣——黑色在罗马城是高官的颜色——这个形象很可能代表着弗朗西斯科·玛利亚·德拉洛维勒,他是罗马提督,乌尔比诺公爵以及教皇军队的总指挥。② 最后,拿着将军权杖的骑马人的年龄、服装和标记以及他在游行中的位置都暗示着:这是雷蒙德·德·卡多纳,西班牙和那不勒斯军队的统帅,神圣同盟联军的总指挥。③

教皇军队与他们的敌人之间所发生的军事冲突显示出难以言喻的残暴,双方都遭受惊人的伤亡。乔凡尼·德·美第奇一度沦为阶下囚,弗朗西斯科·玛利亚·德拉洛维勒变成了叛徒。④ 当最初的战报在 1512 年 4 月 14 日抵达罗马的尤里乌斯那里时,他让人准备了船只,以备随时逃亡。可是,不久后,吉乌利奥·德·美第奇带来了法兰西方面遭受重创的消息,并且告诉教皇:瑞士人即将攻占米兰。尤里乌斯于是准备迫使路易十二媾和。在 6 月,法国人被赶出去了,随后,主张分裂的枢机主教们都返回到教廷。⑤ 神圣同盟的成员们开会讨论他们之间对于所攻占的城市和王国的分配问题。⑥ 在康斯坦丁厅,人们举行了一系列庄重的仪式,当时,雷焦、帕尔马、皮亚琴察和瑞士联盟的使节纷纷宣誓效忠于尤里乌斯二世。⑦

凯旋游行

1512 年 6 月 27 日,一场凯旋游行从圣彼得锁链教堂向罗马行进。在他的日志中,帕里斯·德·格拉西斯把这场游行所庆祝的胜利与意大利的解放联系起来;更有甚者,他把法兰西人被逐出半岛看成是为欧洲更多地方赢取了

① 见 De Grassis, Diarium, BAV Vat. lat. 12269 fol. 463r 与 van Pastor 1924, 836—7。
② 背后的人物形象可能是皇宫或 Castel Sant' Angelo(圣天使堡)的总管;见 De Grassis-Dykmans, 136 注释 194。在注释 230 中,教皇的一个表弟被称为 capitallcus generalis custodie sacri palatii。
③ 见 De Grassis, Diarium, BAV Vat. lat. 12269 fol. 459—460v。
④ 见 De Grassis-Frati 314, 319 与 von Pastor 1924, 840—45, 853。
⑤ 见 De Grassis-Dykmans, 341—7。
⑥ 见 Brosch 1878 与 Van Pastor 1924, 825—69。
⑦ 见 De Grassis, Diarium, BAV Vat. lat. 12269 fol. 544v, 553v—555r, 566v 与 12268 fol. 391v—394r, 411r—432v。

更大的自由。礼仪官直言不讳地表达了他对法兰西人溃败感到的欢乐。① 他写道：甚至罗马的法兰西居民也对此胜利及由此获得的和平感到欢欣。②

在 1513 年 2 月的狂欢节游行中，教皇联盟的胜利得到公开庆祝。教皇本人也可以通过装饰一新的凯旋马车和凯旋门来提升自身形象。这些道具已经成为统治者举行节庆游行的标准元素，它们经常被绘画覆盖，这些绘画确定无疑地阐明了某些政治立场。③ 这些绘画表达的内容与宫殿湿壁画的表达内容紧密相关，但它们在宣传上更为直白。④ 它们之所以能够带来这种效果，也因为它们跟小册子一样，是稍纵即逝的宣传方式；因此这种表达方式就得更加清晰明了，显示特定的敌人和特定的战争，不像梵蒂冈宫中的那些湿壁画。

根据费拉拉特使在 2 月 20 日向他的宫廷所做的汇报，凯旋马车上的绘画纪念了意大利领土的解放。⑤ 这个特使写道：游行队伍的前面走着的都是罗马人，从他们的服饰和勋章上面可以判断出他们不同的官阶。紧接在战士方阵之后的是马车。在第一辆马车上面，教皇的领土被画成一个被锁链束缚的女王，双手被绑在身后。在第二辆马车上面写着："解放意大利。"这些字母的上方画着一个"法西斯"，即一束短棒环绕着一把斧头。文字和象征都在说明有哪些城市得到解放并纳入版图：博洛尼亚、雷焦、帕尔马、皮亚琴察和热那亚。尤里乌斯作为领导者、神父、立法者以及异教徒的激烈反对者所追求的所有目标都通过摩西、亚伦和安布罗斯的画像来表达。一辆展示着阿波罗画像的马车在绕过圣天使堡的拐角时翻到了，因此它退出了接下来的

① 见 De Grassis-Dykmans, 315—17 "… ob exterminatos Gallos et profligatos ac expulsos ex Italia, de qua re preter id quod statuit gratias Dei reddi in omnibus terris et locis, non solum Italie sed et Hispanie ac Anglie Alemannieque, et aliorum confederatorum contra Gallos […] propter victoriam contra Gallos […] in victoriam et gloriam et triumphum, vitamque et iubilationem, ob ltaliam, ob Lombardiam, Flaminiam Liguriamque et urbemque denique recuperatem, servatam, liberatam…"
　　回顾历史，这些声明可以被看成与 1511 年以后所追求的目标相适应。
② 见 De Grassis-Dykmans, "… etiam Galli ipsimetvicti, qui in urbe erant, —errant enim multi indigene, —de nustra gloria, victoria, laude, pace et quiete conteti esse videbantur, omnes simul Deum benedicentes, qui est benedictus. Amen".
③ 关于 Louis XII 各种进城仪式，参见 Scheller 1983, 101—4, 141 以及 1985, 36—50。
④ 见关于 Cosimo I 的章节, p. 275。
⑤ 在 Luzio 1887, 577—82 中有引用。

游行。

在这辆不幸的阿波罗马车前方是一辆载着方尖碑的马车。它上面用希腊文、希伯来文、埃及文和拉丁文强调了尤里乌斯二世作为解放者及和谐捍卫者的地位:"尤里乌斯二世,教宗,最伟大者,意大利解放者和分裂分子的剿灭者。"(Jul. II Pont. Max. Italiae Lberatori et Scismatis Extinctori)在文字上方画着一个天使用利剑砍断一个恶魔的头颅。在阿波罗战车后面行驶的战车上刻着题词"胜利的拉特朗大会"以及一些文字,让人回想起大会上所缔造的诸多强权:教皇、皇帝、西班牙和英格兰国王,包括诸如威尼斯和米兰在内的城邦国的代表人物,以及诸多枢机主教。领土兼并、同盟支持以及教皇本人的核心地位之间的关联通过熟悉的橡树意象以及尤里乌斯极为重视的宝剑得以展示。

在1513年2月20日到21日之间,也就是庆祝胜利的狂欢节游行之后的几天,尤里乌斯二世死了——老病交加、精疲力竭。帕里斯·德·格拉西斯灵感勃发,用他前所未有的华丽辞藻描述了大量群众如何聚集在一起,痛哭流涕,认为尤里乌斯是真正的基督牧首,他战胜了暴君,保护了正义并扩张了教皇国的疆土。按照礼仪官在日志中的记载,尤里乌斯被所有罗马人看成是正义的保卫者,教会的保护人和暴君及敌对力量的战胜者——这种形象已经在梵蒂冈的湿壁画中得到拉斐尔的仔细刻画。① 德·格拉西斯自己的结论就是:"这个教皇解放了我们所有人,整个意大利以及所有基督徒,把他们从野蛮人和高卢人的桎梏中解救出来"。②

列奥十世统治下的国家象征

1513年12月,列奥十世将吉乌利奥·德·美第奇和其他许多亲信任命为神父与主教,为把他们任命为枢机主教做铺垫。他选择在一个起居大厅中举

① De Grassis-Dykmans, 335: "acclamantes inter lacrimas: 'Salutem anime sue, qui vere Romanus pontifex Christi vicarius fuerit, iustitiam tenendo, ecclesiam apostolicam ampliando, tirannos et magnates inimicos persequendo et debdbndo' "。
② 见 De Grassis-Dykmans, 335: 4。

行授命仪式——对于这种事情,这是一个不寻常的选择。① 1517 年在那里举行了一个类似的仪式,当时拉斐尔所绘制的装饰画才刚刚完成。② 枢机主教构成的教会管理机构承担了要职;当然,为了胜任这些职位,还是要首先接受任命。列奥十世利用这些任命活动来特地展示起居大厅中的湿壁画,尤其是对于那些受到特别任命的人:他自己宫廷的成员以及其他国家元首的特使。

列奥十世自然把许多尤里乌斯二世独有的象征换成了其他适合他自己及其家族的象征。他的图像谱系包括美第奇家族徽章,"球"以及羽毛环——那是他自己的特定象征。他让人为他自己、他的廷臣和顾问绘制肖像,后者许多都来自佛罗伦萨。在很多时候,拉斐尔改变了现有作品的设计并且重画了许多画作残片。③

教廷、其他国家以及整个教会之间的相互联系再次通过博尔戈火灾厅中创作的绘画得到体现。列奥十世的赞颂者们不断强调教皇作为和平缔造者的地位,说他帮助加强了所有基督教国家的统一性,包括法兰西王国。④ 如今,敌人变成了土耳其人,到了 1513 年,大会召开期间,教皇和法兰西国王声明了他们结束相互敌对关系的愿望。⑤ 在列奥十世指导下炮制的演说、赞美诗和论文都集中于和平、和谐、正义等观念上,集中描述了教会内部的良好管理体制,以及统一为大会决议负责的基督教国家体系内部的良好管理机制。在帕里斯·德·格拉西斯的日志中,也可以找到同样的内容。⑥ 拉斐尔为"火灾厅"所设计的湿壁画展现了新教皇所要强调的价值观。⑦

《博尔戈大火》取材自一个传统故事:列奥四世(847—855)帮助扑灭了圣伯多禄大殿旁的大火。在前景中,拉斐尔再次绘制了穷困的妇女儿童形

① 见 De Grassis, Diarium, BAV Vat. lat. 5636 fol. 71r—v "… in camera ultima superiori nova idest ea quae est ['inscripta' deleted] picta Signatura sanctae memoriae Julii consecravit…" 关于不同的抄本和结论,见 Shearman 1972, 11。
② 见 Grassis, Diarium, BAV Ottob. lat. 2571 fol. 319v。
③ 对复原报告中现存技术资料的来源存在诸多质疑,我没能超越所有这些质疑,来确证这种假设。
④ 见 Roscoe 1805 II;亦可参见 Shearman 1972a 与 1972b。
⑤ 见 De Grassis-Dykmans, 341—51 与 Minnich 1982, 379—81。
⑥ 见 De Grassis-Dykmans, 339—69 与 Diarium, BAV Vat. lat. 5636 fol. 30r—164v。
⑦ 关于学术状况,见 Dussler 1971, 82—6 与 Shearman 1972a, 21—3。

象。他以一个考古学家的严谨精神推演出圣伯多禄大殿五百年前的面貌，再现了它的正立面和附属建筑。教皇和他的将军（和他的幕僚一起）站在画面的凉廊上。大火的扑灭是个隐喻，意味着分裂和战争的终结。

在《奥斯蒂亚之战》中，焦点是列奥对撒拉森人的胜利。列奥十世是这幅湿壁画中所描绘的教皇，他后面的枢机主教是最近新任命的吉乌利奥·德·美第奇以及贝纳多·多维奇——也叫做"比比纳"（Bibbiena，佛罗伦萨同胞——译注）。前景中，身穿古罗马铠甲、站立着的是教皇军队的总指挥：他是吉乌利亚诺·德·美第奇，他接替了弗朗西斯科·玛利亚·德拉洛维勒，后者也曾担任此职。

美第奇家族曾多次尝试在佛罗伦萨重新掌权，都失败了；但最后他们成功了，一定程度上是通过他们在罗马教廷中的朋友的影响力以及法兰西的支持。佛罗伦萨此时也受益于重大艺术委托活动的再次兴旺。米开朗基罗被委托以重任，来完成美第奇家族教堂——圣洛伦佐教堂外立面的工作，并且以吉乌利亚诺·德·美第奇、其兄弟洛伦佐以及其他亲戚的名义设计一座新的墓葬礼拜室。①

1515 年，列奥十世在盛大的仪式中进入佛罗伦萨。装饰一新的凯旋门竖立起来，教皇受到隆重欢迎。美第奇家族再次登上顶峰。大约四十五年以后，瓦萨里会在他为"旧宫"所创作的绘画中描绘美第奇家族在罗马以及佛罗伦萨不断的权力斗争中所扮演的角色。② 从佛罗伦萨出发，列奥继续朝博洛尼亚进发，到那里参加诸多高层会议中的一个，进入该城市政厅主持与法兰西斯一世的和谈（该次会谈的内容一开始是保密的）。③ 在教皇和法兰西国王之间举行的这次外交会议以及最后达成的协议涉及后者对教会的义务，这被认为是列奥十世方面的重大成就。④ 该结果在 1516 年 12 月 15 日于西斯廷礼拜室内正式宣布，通过教皇诏书对此做出简要说明，它缔造了"教皇与法兰西国王之间的协定"，废除了实际约束（它确认了全体议会的权威大于教皇权

① 见 Langedijk 1981 I, 56—60。
② 见 Vasari-Milanesi VIII, 122—88。
③ 见 De Grassis, Diarium, BAV Ottob. lat. 2571 fol. 167r（进入 Florence 的仪式）一直到 197r。
④ 见 Minnich 1982, 383—7。

威,并且赋予法国教会相对独立的权利),并且进行教会改革。四天以后,召开了一次大会,出息会议的代表包括神圣罗马帝国皇帝、西班牙和葡萄牙国王、新的乌尔比诺公爵、洛伦佐·德·美第奇——他在列奥十世的帮助下取代了弗朗西斯科·玛利亚·德拉洛维勒。① 在第五届拉特朗议会上举行与法兰西重新言和的仪式之后,列奥很快就离任了——出于对其他更年长的枢机主教的尊重,他在一场细雨中,坐在一头毛驴上出发回家。②

"火灾厅"的重点是查理曼大帝被列奥三世(195—816)加冕的场景。再一次,里面的人物形象具有时效性;据瓦萨里描述:图画包含有列奥十世的许多廷臣和官员。实际上,列奥十世是画面中心的人物形象,他被描绘成正在给一个皇帝加冕,这个皇帝的许多特征都与法兰西斯一世相符。在博洛尼亚的秘密谈判之后,一个荷兰观察家在他的日志中记录了下面的传闻:据说,教皇曾答应法兰西斯一世,如果他同意领导反对土耳其人的武装力量,他将会得到拜占庭帝国的皇位。更有甚者,列奥准备努力支持法兰西斯成为神圣罗马帝国皇帝。这其中任何一项计划实际上都超过了他的能力,非常不合时宜,因为当时皇帝马克西米连这位选帝仍然活着,继任者的问题无法正式提出。日志撰写者继续写道:罗马的法兰西居民开始用他们国王的盾徽来装饰他们的家,上面有皇冠。③ 他们明显希望博洛尼亚会谈可以实现预言,法兰西后代中能出现第二个查理曼大帝。④ 皇帝加冕的壁画也因此可以被看做是博洛尼亚会谈的视觉化以及接下来所有基督教国家联盟的视觉化,法兰西只是联盟成员之一。

在加冕和战争之间,拉斐尔描绘了列奥三世起誓的情境,他同样也被描绘成列奥十世的样子。再一次,拉斐尔的设计精确地与主导16世纪教皇国仪式的规则相吻合,这些规则曾得到帕里斯·德·格拉西斯的明确表述;也就是说,这些规则规定了服装和标记,位置和姿势,织锦的颜色以及王座、祭

① 见 De Grassis-Dykmans, 341—51。
② 见 De Grassis-Dykmans, 359—65。
③ 见 De Fine, Diarium, BAV Ottob. lat. 2137, 22—4, "corona et diademate ornata" (24)。
④ 见 Scheller 1978, 14—20; 关于法国国王对帝王徽章的运用, 见 Scheller 1983, 101—11。

坛、华盖的布置。① 教廷拥有一整套礼仪道具和惯例，比任何其他宫廷都更加详细、更为复杂，它的复杂性在拉斐尔设计的大量绘画中得到掌握和传达。这种场景的政治意味通过题词得以澄清："教皇只能由上帝来审判，而非由人。"在给查理曼大帝加冕的前夜，教皇列奥三世回应了关于他叛变的指控。在圣伯多禄大殿的讲道坛上，他对着福音书起誓，说他是清白的，坚持说：他的行为只对上帝负责，而不是对人。在这幅画中，拉斐尔描绘了列奥十世站在一个独立的祭坛前，这个平台由耶路撒冷的圣约翰骑士以及"马奇力"（教皇军队的一个分队）保卫，这在大会召开期间是一个惯例。② 在战士们上方可以看到洛伦佐·德·美第奇本人，他是备受争议的罗马提督以及乌尔比诺公爵。这里提到了列奥三世及其誓言。洛伦佐的地位是通过暴力和背信弃义获取的，因此毁坏了他的担保人列奥十世的信誉（以及无偏见的声望），该教皇不久前还曾把整个基督教统治者统一在一个大会和一个同盟中。这幅画提醒观众注意教皇所掌握的权威的合法性。

教皇的权威在火灾厅内四个叙事性湿壁画底下的纯灰色模拟浮雕画中得到进一步的视觉化表达。这些画描绘了统治欧洲的王公或他们的祖先，后者在历史上曾作为教会统治者欣然服侍教皇。这对于那些在大厅内受到接待的人来说是另一个榜样。

通过拉斐尔，教皇国的更多方面得到了视觉表达，胜过以往，这些方面包括：保障其安全并维护其疆域内和平的国家军队及警察；其外交、管理和议会机构；其领土和税收；其法律和政府席位；其繁复的礼仪惯例；其辉煌的过去和兴旺的未来。更有甚者，跟尤里乌斯二世一样，列奥十世把他自己表现为所有基督徒中无可匹敌的领导者，胜过最强大的帝王。三个大厅中的绘画光耀了教皇在国内的权威以及教权的至高无上——作为权威的神圣宝库凌驾于诸共和国及王侯国之上。

一旦1511年到1512年之间政治两极化的极端情况过去之后，创作出来

① 见 De Grassis, Caeremoniarum opusculum, BAV Vat. lat. 5634/I fol. 50r, 54r, 107r, 113r—v, 130r, 161r, 170v—175r, 237v—238r; 亦可参见 5634/II fol. 102v—103r, 342r. 在 Diarium 中，对各种仪式的描述也很有启发性。

② 见 De Grassis-Dykmans, 362—9。

的绘画便不再充满着时政性暗示。拉斐尔为西斯廷礼拜室所画的连环画就题材而言是历史性、神学性的；被周围的神学氛围所排斥的明显政治信息都不在其中。[①] 可是，圣经篇章还是得到挑选和描绘，来适应大会议程中所产生的文本。

拉斐尔把绘画风格发展到新的精细复杂的高度，使其变成无数其他艺术授权活动的范本，不仅在梵蒂冈宫中，而且也在教皇和枢机主教的其他宫殿里。这个伟大艺术家的学徒们和年轻的助手们继续从事他所完善过的历史绘画，尽管他的想象力、画艺和才能的多样性几乎不可复现。

绘画和教廷赞助机制

上述纪念性的叙事场景，因为它们混合了主题性、时效性和历史性内容，给专业技术带来了新的强度。为了实现这种绘画的观念和设计，描绘所有不同的各个部分，从肖像到风景，从盔甲到建筑，所要求的专业创造力远远超过 14 世纪的祭坛画甚至 15 世纪的礼拜室湿壁画的创作。这些画由站立的人物形象、飞翔的天使和跃起的骏马构成，还有宏伟的建筑和辽阔的远景。它们的艺术家必须从古代和近代汲取榜样，并且运用几何学模型，加上他们的想象力、记忆力和观察———一种相当艰巨的综合能力。通过尤里乌斯二世以及列奥十世所委托的创作工程，部分也因为与米开朗基罗的竞争驱动，拉斐尔创造了最为复杂的绘画模式。

这种画家的角色改变了；按照特定范本描绘既定主题不再能满足需要。客户和顾问们对他们的核心要求所做的规定更为宽松，观念和设计日益成为艺术家本人的关注点。有时候，当代时事会让某种变化显得令人向往，使艺术家发明创造的能力达到巅峰。胜任这些挑战的宫廷画家日益成为独特的精英阶层。更有甚者，他们通过接手其他工作，在建筑、军事工程、城市规划项目和组织庆典方面合作，进一步作为一个团体独立出来。总之，远远超过前一个世纪；当时，在有天赋的宫廷画家和其他同职业者之间产生了更大分野。他们的技艺职能只传授给精挑细选的少数人。

① 见 Shearman 1972b。

从历届教皇那里产生了无限多样的艺术授权活动：除了起居大厅中的绘画和西斯廷礼拜室内的绘画和挂毯，还有无数描绘统治者和廷臣的肖像画、祭坛画，以及墓葬纪念碑，还有为圣伯多禄大殿的附属建筑所做的设计。通过训练，凭借以前在不那么严格的委托活动中积累的经验，托福于对古代和当代乌尔比诺、佛罗伦萨和罗马榜样的学习，两个特殊艺术家——拉斐尔和米开朗基罗——崛起了，他们能够满足很高的期待以及提给他们的苛刻要求。①

拉斐尔在某些相对简单的领域做了一些工作，比如为私人家庭所作的祭坛画、肖像和宗教画像。② 在这方面，他也把前人的创新发挥到最佳效果。一个突出的例子就是他从不同资源中发展出一种被称作画架绘画的类型：一种用石材或者油彩绘制而成的可移动绘画，上面的图像是从一个单一的透视角度画成。他设计的人物形象展示出多种多样的姿势和手势，置身于戏剧化场景中，他运用几何仪器来表现建筑特征和整体构图。拉斐尔所创作的祭坛画中，一幅是尤里乌斯二世送给皮亚琴察的圣西斯多教堂的祭坛画，象征着教皇赞许该城的忠诚。③

拉斐尔的另一个成就特别体现在他最著名的尤里乌斯二世肖像中，那就是他为在位的王侯创造了一种原型肖像。瓦萨里是这样描述这幅作品的："如此栩栩如生，忠于自然，以至于它甚至引起了恐慌，因为它看上去好像活的一样。"也许是为了庆祝1511年10月宣告神圣联盟成立，这幅画被展示在人民圣母教堂内（见图67）。④ 拉斐尔所创作的其他肖像，比如卡斯蒂廖内的肖像，展现了有教养的廷臣形象（见图68）。

对象会被描绘成坐着或者站着，几乎都是和原型一样大，在一个四方形的绘画平面上，一般都是取偏斜的视角。有时候，拉斐尔会在同一个框架中描绘许多人物形象，增加一张桌子，几本书和笔墨纸张。他一丝不苟地描绘

① 早期教皇的赞助活动在此还未按照它们的发展轨迹得到探讨；可是，它们已经在本书第二部分（关于锡耶纳）中有所触及，与其他赞助活动类型相联系，在整个第三部分（关于佛罗伦萨），也不时地提到它们。
② Dussler 1971，18—55 提供了许多实例。
③ 见 Dussler 1971，36—8。
④ 见 Partridge 1980，1，18，21—5，75—89。

面孔的个性特点,极其精确地刻画下巴和颧骨,眼镜和鼻子,头发和胡须。他把他的对象置于一种明澈的光线中,清楚呈现出他们的轮廓,他坚持运用流畅的线条,坚定地避免突兀的过渡,就像避免分散注意力的细节一样。

为国家元首、廷臣和使节创作肖像日益成为拉斐尔、提香和布龙奇诺等画家的主要工作之一。提香,因为比拉斐尔较少从事富有政治内涵的纪念性湿壁画创作,相应地创作了更多肖像画和叙事性图景——上面有许多优雅的神话形象。他为曼图亚、费拉拉和乌尔比诺的宫廷执行绘画委托任务,也为他自己所属的威尼斯共和国作画,为德意志皇帝查理四世、其廷臣及其儿子西班牙的菲利普二世作画。这个威尼斯人也为保罗三世(1534—1549)和国王法兰西斯一世创作肖像(见图69)

画有国家象征的大型绘画工程继续得以委托进行,在教皇辖区内外都有,尽管人们从不认为这些接踵而至的绘画超过了拉斐尔的作品。克莱芒七世(1523—1534)、保禄三世(1534—1549)和西克斯图斯五世(1585—1590)都为梵蒂冈宫、坎榭列利亚宫和他们的家族宫殿以及别墅的不同房间订制过装饰画。① 历任教皇及其亲戚也经常委托制作墓葬纪念碑和教堂装饰。②

半岛疆域以外国家的统治者们也致力于通过视觉形象展现他们自己和他们的廷臣,他们的王国及领地,他们所珍视的文化价值。与此同时,他们着手收藏意大利艺术家所创作的绘画,作为他们文明的表现;杰作的观念应运而生。在欧洲的宫廷和国家体系中,意大利职业绘画传统起着决定性作用。在意大利自身颇负盛名的绘画委托工程中,为威尼斯共和国总督官邸所创作的绘画首屈一指,它们通过辉煌的图画序列提升了威尼斯共和国及其总督的形象。不过,在16世纪后期整个意大利的艺术赞助者中间,最有影响力的是科西莫一世,他是托斯卡纳的大公爵。

① 在 Caprarola 的 Farnese 别墅中,Taddeo Zuccari 描绘了自 Paul III 行使教皇职权以来的各种场景,包括他与路德教会的斗争,他与 Francis I 以及 Charles V 的会谈,将 Parma 公国授予 Ottaviano Farnese,后者与奥地利的 Margaret 的婚礼,以及 Trent 大会——每个故事都伴有解释性的铭文。在 Pesaro 的帝王行宫中绘有类似场景,它们强调了 della Rovere 家族的作用。

② 关于 17 世纪教皇的赞助活动,见 Haskell 1963。

科西莫一世和瓦萨里：杰出的管理和杰出的艺术

共和国的公爵

直到 1555 年以后，科西莫的贵族赞助活动才开始兴旺，当时，佛罗伦萨终于征服了邻邦锡耶纳。在 1494 年皮耶罗·德·美第奇遭到驱逐之后的近 50 年时间中，美第奇家族的地位起起落落，一直在摇摆中。① 每当其家族财富退潮的时候，他们想重振雄风、赞助艺术创作活动的努力就灰飞烟灭。当科西莫在 1537 年开始掌权的时候，他才 18 岁，对权威的掌控相当无力。② 年轻的公爵心中难以平静，因为各方面情况都在恶化：与教皇之间持久的冲突关系，来自土耳其、法兰西和西班牙的潜在的战争威胁，迫在眉睫的是与锡耶纳持续进行的斗争。在 1555 年以后，后面这件事得到了解决，大致上消除了紧张。科西莫通过一系列在整个托斯卡纳地区施行的新法律（1551—1561）巩固了他作为国家元首的地位。③ 在 1565 年，他的儿子弗朗西斯科娶了奥地利的约安娜，1570 年，科西莫成为托斯卡纳大公爵，荣升为欧洲首要王公中

① 参照 Roscoe 1805 I；亦可参见 Hale 1977，关于肖像画，见 Langedijk 1981。
② 他接替了 Alessandro de'Medici——Lorenzo 的后裔：乌尔比诺公爵；Cosimo 属于该家族的旁支。Medici 家族在 1494 年被驱逐出佛罗伦萨，在 1512 年返回，很快又被驱逐；它们只在 1540 年左右建立了可靠的统治基础。
③ 公布于 d'Addario 1963。

的一员。①

科西莫通过挂毯、雕像、勋章、镌刻和绘画——包括一系列肖像来宣扬他的王权。② 他着手实施城市规划方案,要赋予佛罗伦萨一种宫廷驻地的气质,由此也帮助确立他的新形象。他转向托钵修会教堂,为其内部修缮工程制定计划。③ 市政厅也在他生气勃勃的翻新计划之中。④ 他让人改变了为以往权力结构所制作的纪念碑,努力赋予他最新获得的权威以更受尊敬的印象。

自从宫廷搬迁到皮蒂宫之后,市政厅被更名为(在1543年)"旧宫"。在两座宫殿之间、"旧桥"之上,建起了一座封闭式走廊,在翻新后的市政厅旁边建起了瓦萨里设计的办公楼或称"乌菲奇",

跟教皇尤里乌斯二世和列奥十世订制的绘画作品一样,科西莫一世委托艺术家为旧宫创作的装饰画也是一个历史性、时政性和标题性的混合物。瓦萨里以梵蒂冈宫中的装饰为范本,安排他的整体设计和各种细节,在梵蒂冈宫他自己曾坐下来临摹拉斐尔的湿壁画并且甚至亲自参与过湿壁画创作。

"大厅"或者"大接待厅"又叫"五百人大厅",它是以五百个议员命名的,该厅正是共和国在1504年为他们而建,仿照的是威尼斯的范式。瓦萨里在这个大厅的天花板上完成了42幅画作,进一步在它的两堵墙壁上创作了6幅巨型湿壁画。在周围的小房间里他描绘了美第奇家族的崛起,不仅把它描绘成佛罗伦萨政治史的一部分,而且描绘成罗马、意大利和欧洲政治史的一部分。

瓦萨里和彭托莫描绘了科西莫公爵跟和他同名的家族圣徒老科西莫、圣达米安和圣科西马在一起的画像,这些画像画在一幅祭坛画的两翼,中央的那块画屏是拉斐尔的作品。⑤ 在旧宫的列奥十世寝宫区的其他地方还有许多其他作品暗示着两个科西莫之间的相似之处。老科西莫在1434年结束流放回来的事情被描绘成一个王公的盛大入城仪式,并且变形为科西莫一世的时代

① 见 Van Veen 1984. 仪式用图画记录下来;见 Langedijk 1981 I, 446—8。
② 见 Laugedijk 1981 I, 407—530。
③ 见 Hall 1979。
④ 见 Allegri 1980。
⑤ 见 Laugedijk 1981 I, 435;这幅作品位于礼拜室内。

风格（见图70）。通过这些设计，该公爵把自己堂而皇之地置于一个令人敬畏的王朝谱系之中，并且他只描绘它最好的时刻。① 在历史性绘画中，科西莫强调了由美第奇家族签发的艺术授权；赞助活动日益象征着主权。②

历史上对大公爵的这个同名祖先的看法被他改编，用以展示该祖先与他自身地位之间更令人满意的连续性。老科西莫和科西莫一世都被表现为置身于艺术家和廷臣中间的赞助人。一幅画表现了老科西莫担任圣洛伦佐教堂的赞助人，他脚边是吉贝尔蒂和布鲁内勒斯基。他们向他呈献一个教堂的模型，就像它已经在一系列不间断的事件序列中得到设计、讨论、批准和执行。负责表现这幅画内容的赞助人、顾问和艺术家都掩盖了这样一个事实：圣洛伦佐教堂在1419年到1490年间广阔的时间跨度中经历了不同阶段的建筑活动才建立起来，期间还对最初的理念不断做出调整，在美第奇家族之外的其他许多人——神职人员以及其他家族成员——也都参与了这个工程。③ 15世纪综合性商业赞助机制被瓦萨里塞进一个更为单一的宫廷赞助机制中，后者其实只在1560年左右才开始起作用。直到那时候，该公爵才得以按照图画所暗示的方法把他的标记印在他所建造的教堂上面。与此同时，瓦萨里表达了他对某些职业艺术家的偏见，因为他们最初的设计与后来的成品无异。他设想了一个由赞助人主导的情形；其间，针对每一个新的创作授权——要求表现远为陌生的过去，他的艺术家们都可以立刻设计出解决方案。这种明显的连续性带来了更大的合法性，支持着瓦萨里的赞助人的活动和他自己的职业雄心。

在历史性的"绘画—建筑"向前发展的时候，它的两个最著名的赞助人是美第奇家族的两个教皇，列奥十世和克莱芒七世。瓦萨里可以把拉斐尔和提香所画的国家元首和当时廷臣的肖像作为他的范本。美第奇家族的崛起被描绘成一种稳定而不可阻挡的发展趋势，朝向更大范围内掌控的更多权力。

① 见 Allegri 1980；关于 Bandinelli 从1544年到1554年为 Sala Grande 绘制的图画，见 Langedijk 1981 I, 88—91。
② 见 Langedijk I 1981, 139—74。Florence 艺术家们，从 Cimabue 到 Michelangelo 也被描绘在入城仪式的装饰画上，同时出现的还有取自 Disegno 的场景；见 Vasari-Milanesi VIII, 528—9。
③ 关于历史性的考虑，见第三部分。

这种发展经历一百五十年之后才为科西莫一世的地位开辟了道路。有一间房用于纪念他的统治，房间中的一幅肖像展示了科西莫一世正参加公爵加冕典礼，由许多显赫的佛罗伦萨公民服侍，他们的贝雷帽和外套上骄傲地展示着他们的名字。

"大厅"中原来的装饰由瓦萨里在科西莫一世的指导下绘制，包括有米开朗基罗和列奥纳多·达·芬奇所勾勒但并未完成的壁画。1505 年，这两个艺术家在十人议会的委托下画出了设计图，准备通过绘画来纪念卡斯奇纳和安吉亚里的战役①，前一个是在 1364 年战胜了比萨，后一个是在 1440 年战胜了米兰。这两个都已经成名的画家在相互竞争的状态中设计了他们所要画的历史性战斗场景，也怀着雄心，要最后设计出尺幅巨大、异常复杂的画作。在实际创作这些场景的时候，列奥纳多表现得并不成功，他不善于把油画技术用在壁画上。

瓦萨里忠于厅内绘画的最初构想，但引入了一种宫廷趣味。正如锡耶纳共和国曾经描绘了 1330 年左右由一个将军领导的对于蒙特马西的吞并，用来服务于国家；科西莫一世在 1565 年也让人把比萨的臣服记录在图像中，紧接着就是对锡耶纳本身的战胜。跟在锡耶纳一样，共和国当局的法律基础得到强调，健全政府所需具备的美德被当作核心。就像在锡耶纳，绘画反映了当时的政治事件以及正在实施的新法律；共和国的理念于是跟乌尔比诺和罗马发展起来的宫廷元素结合起来。

这个大厅里的所有绘画都围绕着公爵本人的形象。科西莫一世被描绘在天顶中央，坐在天国的云朵上，他的公爵王冠由一个小天使拿着。佛罗伦萨的人格化身——"菲奥伦扎"（Fiorenza）用橡树叶给公爵加冕，这是一个源自古典文献的象征（见图 71）。第二个小天使手里拿着"金羊毛勋章"，它是神圣罗马帝国皇帝在 1545 年颁发给科西莫的；还有圣史蒂芬十字勋章，这是科西莫在 1561 年创立的。各种小天使围绕它盘旋，拿着属于行会、区域、地方以及城市的盾徽，它们都在他的统治下联合成一个国家。② 瓦萨里提到这

① 见 Wilde 1944。
② 见 Vasari-Milanesi VIII, 220—22。

幅肖像的时候，把斗志昂扬的公爵描述成佛罗伦萨的王公。他也回顾了这个头衔的历史渊源，它混合了共和体制和王朝体制两种内容："在亚历山大公爵死后，48个代表国家的公民提名并选举了科西莫领主担任新的佛罗伦萨共和国公爵"。①

分布在其他天花板上的是"共和国公爵"所统治的国家。在王公周围，瓦萨里绘制了该城的四个区域，新圣母教堂、圣十字教堂、圣乔凡尼教堂和圣灵教堂每个分别管理不同的区域。② 其他绘画描绘了该国领土的构成和完整性。

佛罗伦萨扩张的最重要阶段是最近对锡耶纳的吞并。在天顶上，科西莫被描绘成坐在书房，正在作计划（见图72）。配备着圆规、三角尺、墨水盒和纸张，他思忖着战争，他面前正放着一幅关于该战争的图画。他对战争的筹划是专业的、从容的、深思熟虑的。他穿着白貂皮披风；他的铠甲和头盔放在面前的地上。作为一个战略家，科西莫从他身后环绕的各种美德中汲取灵感，手持桂冠的天使预言着光荣的结局。③ 对锡耶纳的胜利被描绘成公爵战略才能的产物。④

这明显不同于对占领比萨的描绘，那上面画着佛罗伦萨将军吉奥科米尼在"大厅"里号召人民代表部署一支人民军队来继续1505年的战争。⑤ 天顶上的其他场景是1499年对卡斯奇纳的征服以及许多后续的小规模冲突——那些断断续续的艰巨斗争。

瓦萨里通过1567年到1571年间创作的湿壁画，进一步详述了对比萨和锡耶纳的吞并——这是佛罗伦萨国扩张过程中的决定性阶段。在"大厅"的一面墙壁上，他绘制了纪念性场景，展示了导致比萨被占领的那些决定性事件：（从左至右）1499年由帕奥罗·维特利领导的攻占比萨斯坦佩斯前哨的围城之战；马克西米利安皇帝在1496年发动的利沃尔诺围城之战；还有吉奥

① 见 Vasari-Milanesi VIII, 189。
② 这里的图像设计遵循了 Tuscany 的新法规；见 d'Addario 1963。
③ 在这里与 Federico da Montefeltro 的图解方式惊人地相似。
④ Allegri 1980, 243, 强调与攻占 Pisa 做对比。Van Veen 1981 b, 87–8 通过指出这样一个事实——任何一幅画都没有表现出反共和的倾向——来证明这种看法合情合理。
⑤ 见 Van Veen 1981a。

科米尼领导的 1505 年大捷。① 在对面墙上画着决定性胜利的系列场景（1554—1555），它们导致了锡耶纳的臣服。②

在他的《思想录》——一个对话录中，瓦萨里向他赞助人的儿子——弗朗西斯科·德·美第奇解释了这些场景。③ 他强调了艺术家的职业独立性——其典型代表就是他自己所创作的作品——他如此断言。④ 瓦萨里进一步指出了十四年斗争拿下比萨和仅仅十四个月用来征服锡耶纳二者之间的差异。⑤ 前者被描述成费了很大力气勉强实现；尽管共和国的军队由善战的将领智慧，他们依然缺乏长远战略。⑥ 可是，将军们和爱国的佛罗伦萨人最终还是成功降伏了比萨。与锡耶纳的臣服相关的绘画显示的不是持异议的公民，而是老谋深算的王公。⑦

这两个对比鲜明的阶段展示了政府的演进。科西莫把共和体制的成就顺利融进了一个宫廷国家，佛罗伦萨、锡耶纳和比萨的公社都变成了它的组成部分。通过科西莫，倍受尊敬的共和制传统达到了它们的高峰：一个由有教养的王公统治的立宪制主权国家。

"大厅"天顶上的装饰画中有对科西莫一世盛典进入锡耶纳城那一幕的再现。⑧ 最后有他儿子弗朗西斯科受洗的场景，该仪式面对着一大群贵族、公爵和重要王公的特使举行。因此，按照画面的表现，美第奇家族公爵爵位的延续性通过弗朗西斯科而得到保障。

为佛罗伦萨宫廷和托斯卡纳国所做的宣传明显有各种各样的途径。比如

① 见 Van Veen 1981a 与 1981b。
② 对 Montalcino 和 Grosseto 的胜利发生在接下来的 1559 年。
③ 这部对话录大部分是在 1557 年完成，在 1563 年增补。它在 1566 年准备出版，在 1588 年付梓，在 1619 年再版；见 Vasari-Milanesi VIII, 7。
④ 亦可参见 Van Veen 1984, 106—8。
⑤ 见 Vasari-Milanesi VIII, 212。
⑥ 对于为国家服务的将军的描画有一个迅猛增长，反映了这种逐步变化的过程：从 Guidoriccio, Federico da Montefeltro, Francesco Maria della Rovere 与 Lorenzo de' Medici 直到 Giacomini 和 Vitelli。
⑦ 这些场景用图式化方式说明了 Machiavelli 的许多观点，关于常设军队、统治者的行为以及佛罗伦萨的历史，但没有任何图像细节直接、必然地与 Machiawelli 著作的某些段落相联系。
⑧ 在 Siena，肖像也得到适当调整。画在税务机关年鉴上的旧锡耶纳徽章——白腿牝马被美第奇家族的盾形徽章替代，它还出现在城门和市政厅正立面上，与此同时，城市年鉴变成了美第奇家族的宫廷编年史。在升天节活动中也融入了一股新的美第奇宣传意味。

说，围绕弗朗西斯科·德·美第奇和奥地利的约安娜的婚礼，人们树立起十几个凯旋门作为庆典的一部分，改变了整个城市的面貌，这些凯旋门的丰富装饰为这个国家级仪式构造出动人的背景。① 凯旋门上的装饰对应着大厅里的场景。在一幅用来表现佛罗伦萨军队的英勇善战的图画中，安东尼奥·吉奥科米尼作为对比萨作战的主要人物被描绘在凯旋门上；科西莫一世出现在另一个凯旋门上，周围陪伴着良性统治所具备的各种美德的人格化形象，举例说明了公民的卓越。②

就在婚礼仪式举行前不久，"大厅"中出现了一个非常棘手的问题，那里将要举行标志婚礼的招待会，却明显缺乏相关的叙事性图像。早在 1564 年 11 月，科西莫一世就在文件中要求增加一个场景来说明：佛罗伦萨历史的进展自古以来就从未间断，正如许多编年史所显示的。关于佛罗伦萨早期历史的观念的发展迎来了一个新阶段。公爵要求他的廷臣博尔基尼做出一个创作计划，满足三个条件：这个历史场景应当表明佛罗伦萨"从未被损毁"；它应当合乎真理；最后，它必须在 1565 年迎娶奥地利的约安娜之前完成。③

作为一个恰当的解决方案，博尔基尼建议表现公元 405 年拉达加西乌斯所领导的哥特人在佛罗伦萨附近遭受溃败的场景。该故事的版本之一是敌军因遭受饥饿而投降。一个不同的编年史讲述了一场简短的战斗。根据第三个版本，反倒是佛罗伦萨遭到围攻。被采纳的是最后一个版本，因为通过这个版本可以把佛罗伦萨人表现成英雄。博尔基尼和瓦萨里合作，用一种更为独特的方式发展了这个主题。一幅画创作出来了，给人的印象是：佛罗伦萨人击退了哥特人的强大攻势，为罗马人打败野蛮人奠定了基础。他们一举挽救了基督教并解放了佛罗伦萨和罗马。艺术家和顾问进一步加工这幅精细的叙事场景，不只是符合赞助人的要求。按照他的要求，只需要显示佛罗伦萨从未被摧毁过，从建立的那一天直到美第奇家族保护下共和国的繁荣时代。

这幅画的设计播下了传奇的种子。大批相关的赞美诗和图画以一种共同的热情涌现出来，这个过程造就了佛罗伦萨历史的新版本。该故事讲述的是

① 见 Vasari-Milanesi VIII, 521—622。
② 见 Van Veen 1981, 73—6。
③ 见 Van Veen 1984, 106—8。

科西莫传奇性的祖先美第西，他参与了与拉达加西乌斯的武装战斗，他的胜利把文明从毁灭的边缘拯救出来。在传奇故事的下一个阶段，美第西变成了著名的"伊尔·科西莫"，手持盾牌，上面刻着美第奇家族的盾徽。作为帝国军队的总指挥，他通过决定性地击溃野蛮人，拯救了意大利和拉丁基督教国家。① 这个银行世家于是把他们自己塑造成具有贵族军事血统，这使得他们早在近古时期就已经发挥明显的领导作用。

在科西莫一世在位期间如此谄媚该王公及其王朝，也许并不精明。在1565年，普遍受到推崇的政府理念和模式依然受到共和主义强大传统的支配。后来出现的露骨的宫廷谄媚、历史歪曲以及政治宣传在这个时候不被人们追求；并且它也不符合时代潮流。尊重共和主义的观念是科西莫的政策，跟他的15世纪前辈一样，他保持现有的管理机构大部分完好无损，尽管在共和体制之上建立了由个人顾问组成的贵族王室。通过这些议员的支持，公爵得以控制各种管理机构，同时又不破坏它们。② 整个托斯卡纳国的最高决策机关由一个宫廷连接起来。

在科西莫一世的时代，表现统治者的图画依然跟政府的实际情况保持紧密一致。人们可以联系17世纪的图像创作来谈论某个专制统治者，但不适合1560年代的情况。该公爵要求供职的是有能力的管理者；他依赖共和体制下的机构和构成王室的议员。该公爵的确变成了国家的一种象征，但远远不是一个独裁者或者"专制"统治者。

艺术赞助活动也以同样的结构为标志，正如图式性画像所表明的。科西莫一世本人参与了最初的计划阶段，但只要有可能，他就会向诸如巴尔托利和博尔基尼委派任务。这两个人，还有瓦萨里，充当了权威专家的角色，共同设计统一的装饰计划，在其中混合了宫廷与共和的主题以及代表托斯卡纳国家的象征。

凯旋门的设计部分是想要打动群众。在宫殿内部，装饰主要是为托斯卡

① 见 Van Veen 1984。传奇的形成过程最早于1566年开始，以赞美诗 *De Radagasi* 为契机；于1650年 *Il Cosmo overo l'Italia Trionfante* 问世。
② 这与 Federico da Montefeltro 1450年左右在 Urbino 追求的政策相似——它是在一个更小的范围内以简单得多的管理机构展开。

纳廷臣、意大利王公和其他国家的使臣而设计，他们从王侯驻地的角度来看待一座城市，市中心的老市政厅刷新为公爵府邸。在这座府邸内部，为这些显贵们陈列着一个系统化的概览，包括所有构成托斯卡纳国家的内容。①

托钵修会教堂的破坏与重建

科西莫一世让教会赞助机制严重依赖宫廷和国家，大大减少了教士、行会、兄弟会和各家族的活动空间。在教堂中殿，僧侣唱诗席被清空，"隔离墙"被推倒。新的装饰渐渐取代了1261年到1490年间由教士、兄弟会以及各大家族安置的木板画和祭坛画。旧湿壁画在白墙灰的覆盖下消失了。有些木板画还挂在墙上，但许多已经卖掉了；于是，得到托钵僧和各大家族崇拜的圣徒中的大多数从他们统治了上百年的教堂中消失了。大多数对礼拜室的赞助权取消了。该公爵还让人撤走了许多墓葬纪念碑、纪念性石板和家族盾徽；中殿里的各个礼拜室日渐印上了一种家族共性。置身中殿的普通信徒的注意力凝聚在讲坛和主祭坛上，只有上面的圣体匣，没有任何吸引注意力的祭坛画。②

公爵之所以能够让托钵修会、市政机构、兄弟会和商业家族服从于同一个中央权威，是因为他得到了教皇和外国国王的支持。教会改革在罗马获得动因，通过特伦托会议上形成的决议而初具规模（1545—1563）。教会教义压倒了一切，特殊团体或个人所拥护的解释遭到禁止；与某些家族或者合作机构有特殊关联的圣徒崇拜都遭到限制。更为严厉的集权性法律法规逐渐统治了整个艺术授权活动，将其纳入一个教会框架之中。与此同时，对社会的控制更加突出了，更加注重忏悔、集会和布道。科西莫一世支持教皇为教会制定的政策，运用它们来加强他自己的地位。反过来，罗马和佛罗伦萨国家机器的巩固——其统治者享受着西班牙和法兰西国王的支持——对那些急于推进教会改革的人不无裨益。

教廷和公爵宫廷对佛罗伦萨教会赞助活动所实行的掌控深深影响了绘画

① 令人震惊的是在 Weber 1922: 97—102, 122—30, 181—98, 387—495, 727, 857 中所提到的国家各种特征得到了一致的描述。
② 见 Hall 1979，也提到了她1977年和1979年的文章。

委托工作。教会权威想要绘画作品以最大效果传播宗教观念；他们不想要画家一直以来在他们的作品中灌注的分散注意力的创新内容，不想要裸体和其他姿态各异的人物形象，不想要任何导致注意力从宗教信息上转移的外来添加物。高级教士们认为，尽可能简单、直接地再现宗教关于文明的理念是画家的责任——这种理念此时被人以重燃的热情再次表述成文。①

曾经一度标志着从世俗世界逐步升上主祭坛的那些教堂内分区取消了，由此，一个简单的空间释放出来，在里面，整个集会的人群同样都能看到主祭坛。科西莫的翻修方案是在实施前一个世纪就已经启动的教堂建筑整合工程，方案包括主礼拜堂内的一个唱诗席，以及许多彼此相似的附属礼拜室。实际上，从1420年到1480年间，美第奇家族已经在圣洛伦佐教堂、圣马可教堂、圣母升天教堂以及圣灵教堂等教堂内着手推行这种方案。

中央集权的政府意味着中央集权的赞助机制。科西莫一世任命学者博尔基尼和艺术家瓦萨里作为他的代理人。② 他们代表国家来监督有待创作的作品的部署和执行。瓦萨里由此被科西莫任命为"首席大师"，领导一个画家团队来为圣十字教堂和新圣母大教堂制定装饰计划，它们的形式和内容形成一个和谐的整体。

作为画家，瓦萨里并不是一个大的革新者。他无与伦比地在沉浸在自己职业的历史中，他当时对这种知识的运用就是为祭坛画设计出一个标准范式。瓦萨里从一些作品（如马萨乔的《三位一体》湿壁画）中汲取观念，就像一扇窗户打开了一片天国般的景象。他回避曾吸引过乌切诺和皮耶罗·德拉·弗朗西斯卡的复杂透视结构，他也不赞成与蓬托尔莫和罗索有关的那些极端态度和表现，不过，他的确利用过提香作品中存在的那种对称构图。最后，在专业技术和当时签署绘画授权的人所渴望的标准产品之间达成了一种妥协。瓦萨里的范式可以被所有人运用，包括那些技能和创新能力平淡无奇的画家。瓦萨里的学徒和年轻助手们（比如说，桑迪·迪·提托）把这种简单化的运动推进得更远。

① 见 Boschloo 1974 I, 110—63，它详细讨论了 Paleotti 1582。
② 见 Hall 1979, 1—32。

到了 16 世纪晚期，佛罗伦萨画家的职业化进程停滞了。与此同时，赞助活动也丧失了强劲的动力，国家作为一个整体进入了一个相对静止的阶段——就像两百五十年前的锡耶纳一样。不同的艺术和交往中心以一个全新的先后次序应运而生。其他国家和城市开始接替佛罗伦萨担任领导角色；在艺术赞助和绘画职业方面，先后由罗马、博洛尼亚、威尼斯、巴黎、安特卫普，最后是阿姆斯特丹起主导性作用。①

美术学院的创建

在 1563 年佛罗伦萨创建美术学院之后，罗马、博洛尼亚、巴黎和安特卫普相继建立了学院。在每一种情况下，都是由画家、雕塑家和建筑家中的上层精英主动发起的。② 在过去的几代人中间，这些地方都有画家争取较高的佣金，享受比大多数同行高得多的年金，他们获得头衔，建起时髦的别墅，并享有教堂葬礼的全部尊荣。可是，最初这些精英阶层的形成都只是偶然的，后来通过宫廷赞助机制才固化为一个绘画职业内部稳定的阶级区分。

瓦萨里就属于这些幸运的少数人之一。③ 他赢得这种地位是托福于独有的技艺，比如构造到当时为止未被表现的场景的能力，应付大尺幅绘画工程的天赋。他的赞助人因而愿意把许多前期设计留给他去做，而不是仅仅给他明确规定好了的授权。科西莫也让他设计建筑，安排他负责设计许多城市规划方案。跟拉斐尔一样，瓦萨里是一个有能力的组织者，因此，他在赞助活动中被赋予管理者的角色，在科西莫和执行创作委托的手艺人之间起到中介作用。瓦萨里和博尔基尼实际上一起合作实施了托斯卡纳的全部大型建筑和装饰工程。

瓦萨里在阿雷佐拥有一座宅邸，在佛罗伦萨另有一座大房子。在前一所

① 见 Haskell 1963, 3—166; Boschloo 1974 I, 9—37, 49—84, 156—63（关于 Rome 的 Annibale Caracci）; 亦可参见 Dempsey 1980。
② 见 Pevsner 1940, 55—139; Boschloo 1974 I, 39—44 详述了 Bologna 的 Accademia degli Incamminati; 亦可参见 Dempsey 1980。
③ 在他的 *Ricordanze* 一书中，Vasari 清晰描绘出他自己日益繁荣的画面。相比 Vite 或者 Ragionamenti 两本书，该文本为其职业活动提供了更实际的、更不那么得意扬扬的图景。那些信在两方面都有所揭示。Vasari Milanesi VIII, 360 及接下来几页有关于 Academy 的信。

房子里他创作绘画,这些绘画把他这个职业的历史当成创作主题;并且,也是在阿雷佐,他让人设计了一座墓葬礼拜室。① 他还收集了一批素描,这既是地位的象征,又是他所从事的职业的历史的档案。像瓦萨里这样有身份的画家倾向于把行会的会员身份看做有辱尊严。② 他之前的许多宫廷画家都退出了行会,但到了这时候,个人朝向社会进步的努力融入了一种集体努力,想要重整它们的职业。在这个新的职业化阶段,瓦萨里是一个核心人物;作为组织者、历史学家和理论家,他处于新秩序的正中央。

学院的建立不单是艺术家的事情。自从 15 世纪晚期以来,学者中的上流阶层就存在,他们没有任何特殊的职业身份,有时候溢出于那些想要沉浸在宫廷文化中的富裕公民所构成的公民团体之外。有学问和财富的人聚集在一起,建立了"工作室"或者"学院",这些社团几乎没有法规,通常也不被国家正式承认。成员们聚集在一起讨论真、善、美的本质,有时候也许还分析讲笑话的艺术。在这些聚会中,人们语调高雅而谦和,说出来的语句既雄辩又高雅。在这种学院中,绘画最初只是细枝末节。它们的成员并非有自己工作室的职业手艺人,而是以其良好趣味而出众的博学绅士。除了辩论和研习,他们还仿照古代模型绘制素描,评价他们当代的艺术。③

最初,学院只是偶然与作为职业的绘画艺术有所联系。在 1500 年左右,"学院"一词与达·芬奇联系在一起使用;出现在雕版中的文字提到了他所参与的一座学院。④ 学院所关心的问题从一场值得尊敬的、学术性的辩论中可见一斑:这场辩论的主题是艺术的地位;它发生在米兰宫廷的斯佛尔齐斯科城堡中;时间是 1498 年 2 月 9 日;该宫廷的所有学者都参与其中:神学家、占星学家以及法学家,还有"最富有洞察力的建筑家和工程师,以及勤勉的新事物发明家"。相似的集会有时候通过参与者的描绘记录在图像上。罗马的班第内力在 1531 年和 1550 年创作的雕版就是一个典型的例子:那上面看不

① 见 Kempers 1982b。
② 关于行会和学院之间的关系,见 Doren 1908;关于 Netherlands 的情况,见 Pevsner 1940 与 Miedema 1980a。
③ 在这个意义上,人们谈论的也许是第三部分一开始就讨论过的,个人在表达对绘画艺术的观点时所体现的有组织的一致性。
④ ACADEMIA LEONARDI VIN [CI] 以及 ACH [ADEMI] A LE [ONARDI] VI [NCI]。

到职业画家，只有穿着潇洒的绅士在烛光下研究图画。在他的雕版下方，班第内力添加了一行铭文"学院"。①

博学的交往圈给成功的画家们提供了一个交流平台，在这里他们可以通过努力，重新界定他们的职业理念。从学者们中间流传的古典文本中，他们提炼有关不同艺术形式之间相互关联的观念，把它们浓缩在比如说"诗歌如画"这样的短语中，并且通过"对比"来讨论，这些讨论对雕塑艺术、绘画艺术、诗歌艺术和其他艺术做出比较。古典文本也被用来证明成功画家对更高社会地位的要求是正当的。更有甚者，这些学者型团体用"超群"这种范式来修饰画家中的时尚精英，以契合他们的热切期待。

以瓦萨里为先锋的佛罗伦萨画家们努力创建他们自己的学院，希望他们可以复兴"圣路加兄弟会"——两个世纪前存在的画家兄弟会。② 与此同时，他们渴望跟学者团体保持联系，他们可以把更大的职业精神注入其中。时间是合适的；佛罗伦萨各种行会和兄弟会的结构正在发生剧烈变化，这跟科西莫一世统治下的托斯卡纳国家的建立有关。职业兴趣团体的图谱上的线条得以重新分布，这在一定程度上是因为大量机构正在重组，以便更为紧密地结合在公爵所掌控的中央集权周围。③ 这些重组赋予画家们契机来采取有组织的形式，适应他们的阶级热情，与此同时，与雕刻家和建筑家联合起来。佛罗伦萨学院变成了一个职业社团。

画家中的精英人物可以依托神职人员的支持，后者希望以此抵消富商家族令人不安的巨大世俗影响。这种支持起源于公爵宫廷所追随的教会政策，这些显赫的艺术家们自身也属于这个宫廷。在宫廷中的画家和古典学者之间，通过共同努力为节庆或者入城仪式、宫殿装饰以及祭坛画设计绘画方案，合作精神得到加强。正是这种合作导致博尔基尼和其他人一起支持瓦萨里成立一个新组织的计划。佛罗伦萨学院因此从各方面发展的混合中获得了它最初的成功，这些发展包括宫廷画家们最新获得的地位、对古典以及当代艺术感

① 见 Ward 1972, 6—33 以及 Reynolds 1982, 11—65。
② 见 Ward 1972, 6—33 以及 Reynolds 1982, 11—65。
③ 在 Pevsner 1940 与 Dempsey 1980 中，太少关注国家重组的重要性（见 d'Addario 1963），不关注这一点，很难解释为什么佛罗伦萨的学院变成了一个职业团体。

兴趣的博学团体的兴起、教会改革、宫廷赞助机制的繁荣以及宪法内部的广泛变革。

佛罗伦萨学院的成立有两个阶段。在 1560 年代早期，在人们所做的演讲和所写的信件中，知识分子和精英人物关于这个新机构的观点得到格外详细的表达。这些雄辩的热情很快让位于对热情更为克制的塑造，1571 年到 1582 年这段时间涌现出一系列改革。到了 17 世纪，一个有组织的形式在国家框架内最终形成，把 14 世纪就已经存在的许多分支机构都编织在一起：医生和药剂师行会（画家们从前属于这个行会）、石匠行会（其序列中包括有雕刻家）以及画家协会。

就在学院建立起它的方方面面的时候，相继出现的各种名称反映出重心的变化。首先是"圣路加协会"，后来改名为"学院及协会"，最后，"协会"变成了"学院"。进一步，"圣路加"的前缀去掉了，取而代之的是"美术"。① 后面的变化意味着一种运动，远离了画家的守护圣徒，建立起一种抽象的艺术观念，包括对画家、雕刻家和建筑家的共同关注，人们希望，这种名称也能够吸引赞助人和顾问，他们日益把自己展示为一群鉴赏家和艺术爱好者。从纲领性的意义上，这种新的艺术观远远超过了行会曾经对艺术家职业的界定。它也大大偏离了教会的观点；长达许多个世纪，教会对于艺术家任务的认识就是描绘道德图景而不显示任何创新，这一点此时已经远远低于新兴精英们尊严的要求。理论和历史知识此时已经变得非常重要，手艺被划分到作坊的有限领域。

1563 年起草的规章提交到每一个成员面前，并得到正式批准，在 1571 年和 1582 年，新的成文法制定出来了。修订后的法规进一步脱离了行会和兄弟会的规章，各种信件记载了当时在规则方面的更多变化。诸多计划导致了对各种职业更正式的重组，也导致了对训练、理论、历史观念以及职业文化的新的强调。② 画家们不再被跟药剂师、陶工和医生相提并论，而是跟雕塑家和建筑家相提并论。在训练中，对理论的重视日益增强。③ "美术"这一概念

① 见 Dempsey 1980 以及 Reynolds 1981, 65—187。
② 见 Ward 1972, 61—72, 在 73—114 录有信件和法律条文；亦可参见 Reynolds 1982, 213—52。
③ 见 Pevsner 1940, 43—55；亦可参见 Ward 1972, 1—4 以及 Dempsey 1980。

体现了艺术家身份的核心所在,因为此时人们关注的是视觉图像的发明和设计。这个概念不仅打破了三种艺术形式之间的传统分野,而且把赞助人、顾问和艺术家更为紧密地连接在一起。新的课程设计出来了,有经验的艺术家被强烈要求造访城里的各个工作室,为学徒和年轻艺术家们带去有益的建议。学院成员为那些在工作室里不受关注的理论问题设计讲课计划。这种对教育的重视在"美术学院"中得到制度化。① 几何学、解剖学和艺术史课程会在这里讲授,学院成员结合这些课程努力收集许多艺术作品来研习,这些作品集合了古典和当代最精美的典范。那里还会建成一个由学院成员捐献的素描收藏室。② 由此开始了该职业的大转向,其结果是文化也随之转向——这种文化此时烙上了学问和更高社会地位两个印记,并且开始着手实现职业上的独立自主。

最初被聘请来领导学院的人选体现了学院成员高度的热情:1563 年,科西莫一世和米开朗基罗入选了。这两个人正式就职,并且,分别被描述为"首席大学者"和"领袖、师傅及全才大师"。③ 可是,学院由城市统治者暨主要赞助人以及最著名的画家、雕塑家和建筑师领导的时期并不长久。科西莫一世很快把他的职责委托给博尔基尼,而米开朗基罗则在 1564 年去世。

学院成员们投入工作,为了在葬礼上给他们这位可歌可泣的同行艺术家献上全部的敬意。在圣洛伦佐教堂,人们把辉煌灿烂的贡品献给米开朗基罗,刚成立不久的学院着手筹备装饰工程。就像一个王侯去世的情形,教堂中殿摆满了纪念性雕像和绘画来纪念这位卓尔不凡的艺术家,他被描绘成他所从事的职业的人格化身。④ 就在葬礼仪式之后不久,这些装饰品不得不搬走,因为要为已故的神圣罗马帝国皇帝斐迪南一世举行一个追悼仪式,他是查理五世的继任。通过弗朗西斯科·德·美第奇与奥地利的约安娜的婚姻,斐迪南跟美第奇家族建立起联系。这些装饰品在圣器收藏室中一直保存到 1566

① 见 Reynolds 1982, 128。
② 见 Reynolds 1982, 83—4,尤其是条例第 31、32 条。
③ 见 Reynolds 1982, 131。
④ 见 Reynolds 1982, 151—66。

年，那一年它们被再次搬走，腾出空间来安置一个皇家游行所用的马匹。①米开朗基罗被光荣地埋葬在圣十字教堂内，但经过很长时间，学者们为他竖立纪念碑的计划才得以实现。②

自从1560年代早期开始，瓦萨里操劳于方方面面，努力对艺术委托活动施加影响，同时努力提升艺术家们的集体地位，创造更多的训练方式。他向公爵呈上方案，用来完成圣洛伦佐教堂内美第奇家族礼拜室的建设；说它将成为"世界上最辉煌的工程"。这个礼拜室会是一个"我们所有人学习艺术的地方"，并且会是新学院举行会议的首选场所。可是，瓦萨里的请求并没有被批准。③

不过，学院会员们在其他地方竖立起一座艺术的永久丰碑，这个地方就是充当圣母升天教堂教士起居所的礼拜室。表现绘画艺术、雕塑和建筑的绘画覆盖着该礼拜室的墙壁。瓦萨里描绘了路加正在画一幅圣母肖像，由瓦萨里本人及其侄子庄严陪伴，还有米开朗基罗。这间礼拜室中还安放着弗拉·蒙托索里创作的雕像、布龙奇诺创作的《圣三位一体》、蓬托尔莫创作的《圣母与圣徒》，还有桑迪·迪·提托创作的一幅画，描绘了所罗门神庙的建筑——所罗门本人就是当时的最大赞助人。这个礼拜室成为视觉艺术从业者的纪念陵墓。④因此，个人墓葬纪念碑的悠久传统以一种特别的方式，转化为对卓越大师们的集体纪念。⑤

这种图像—建筑并不是无效的，学院会员们有时被邀请去指导艺术授权活动。⑥其他城市的画家和雕塑家们都拥护佛罗伦萨学院的成立；因此，为艺术所制定的雄心勃勃的标准发展得更为深入，并且广为传播，影响了更广阔的地区。1566年，威尼斯的杰出画家们提交了加入佛罗伦萨学院的申请——鉴于他们的业务几乎不需要任何支援，这种行为被证明主要是出于对

① 见Wittkower 1964, 26—7 与 Reynolds 1982, 151—62。
② 见Reynolds 1982, 163。该纪念碑在1578年完成。
③ 见Reynolds 1982, 124—5。
④ 见Kempers 1982b。
⑤ 见Reynolds 1982, 174—6。该支付记录在Ward 1972, 186—94 中有抄录。经过很长时期（1570—98），人们努力挽救Cestello的一个礼拜室。
⑥ 见Pevsner 1940, 49。

这种会员身份所带来的荣誉的向往。①

1571年，学员成员获得了赦免，不用再加入行会，此前他们一直是必须成为行会会员。② 实际上，美术学院承担责任，打破了行会作为职业社团的垄断地位。但在学院自身内部，进展很缓慢，冲突却很多，这在瓦萨里的晚年岁月不断折磨着他的神经。在他1574年死后，学院得到了进一步重组，牢牢设定在一条不那么雄心勃勃的路线上。

1582年，学院作为一个职业机构获得官方认可，由此纳入了"商业"行会的仲裁轨道之中——这是一个处理所有商业纠纷的特殊法庭。因此，这个地位有得也有失；在学院成员早期通信中所体现的极强职业热情淡化成背景。③ 法律规定了成员的税金、预算支出、与客户之间的诉讼程序以及对所提交的作品的工艺水准所负的责任，这些与旧的行会法规几乎毫无区别。④

除了所获得的社会进步——职业文化此时完全与更高的社交圈联系在一起——主要成就是教育方面的，是附加给作坊的、用来训练年轻艺术家的补充性的、理论性的要素。出现了比以前更多的机会来参加各种主题演讲，包括数学方面。许多设备得以置办，用于画模特、研究衣料以及研习艺术品。⑤

圣路加在长达好几个世纪内都是作为画家职业的象征，他从学院的图章上消失了，在1574年由一个更为抽象的图案所取代，这个图案更符合与"图画"概念相结合的职业身份。⑥ 学院成员们寻求一种更为广阔的出路，超过他们所效法的大师所传授的知识所提供的出路。他们列出技艺格外精湛的同行艺术家们的名录，在1602年，另一个名单出现了，这个名单上所列出的艺术家的作品不允许出口。⑦ 这个万神殿的开头就是米开朗基罗、拉斐尔、列奥纳多以及安德里亚·德尔·萨尔托，按顺序接下来是贝加福米、罗索、提香、柯雷乔、帕尔米贾尼诺以及佩鲁吉诺。

① 见 Reynolds 1982, 171—2。
② 见 Reynolds 1982. 180—6。
③ 见 Ward 1972, 114—35。
④ 见 Reynolds 1982. 180—96。
⑤ 见 Reynolds 1982, 176—9。
⑥ 见 Ward 1972, 274 与 Reynolds 1982, 197—9。
⑦ 见 Pevsner 1940, 53—4。

出于对更为明智的画法的提倡，学院的成员对历史和理论尤其重视。但是在纯粹的技艺方面，他们也努力保持比行会成员所期待的水准更高的水准。学院成员在表现上非常考究，他们有意铸造关于艺术的精英理念，确保首先由少数个体赢得的声望最后变成他们职业本身持续的、共同的声望。

尽管有这种理念，佼佼者和其他从业者之间的鸿沟此时已经极大地加深了，以至于摧毁了这一行业的组织内部曾经有过的统一性。不管各个城市的学院彼此的根基如何不同，他们大多提供一种教育，用以补充工作室的不足。除了佛罗伦萨学院这个著名的特例——因为它承担了行会的功能，其他学院都没有建立职业垄断。天平的一端是欧洲各大宫廷中的名人，他们大部分行为不受行会、兄弟会或者学院制约。天平的另一端是大多数艺术家，他们的职业生涯主要用来执行简单的创作授权并且出售标准化的作品，他们并不为任何高雅的学院所接纳，对于他们，生意跟以往一样进行，在即将到来的几个世纪也将如此。

艺术史和艺术理论

在16世纪早期，建立一种艺术史和艺术理论的愿望得到极大扩张和系统化。在这个发展过程中，画家和建筑家乔尔乔·瓦萨里同样是一个关键性人物。瓦萨里的论著所引起的反响是及时、广阔和深远的；在他的有生之年，他的《生平》就已经出版了两次，发行量甚大，并且得到详细评论，在他死后，它们被那些写作后续艺术家生平传记的人反复用作范本。他也刺激了其他人写作历史性以及理论性的艺术论文，包括不那么成功的画家如阿尔梅尼尼，他的《绘画艺术的真正价值》于1587年在拉文纳出版。一系列由艺术创作顾问撰写的论文也出现了，详细阐述了他们的艺术观念。[①] 在新旧两个世纪交替之际，第一次大型的全面研究在意大利出现了，由贝罗里、巴尔蒂努齐以及其他一些人实施。尼德兰画家及其作品被凡·曼德、凡·胡戈斯特拉腾以及德·莱勒斯长篇累牍地详细考察。但在艺术理论和艺术史方面，就像在绘画、雕塑和建筑方面，主要是从1200年到1600年间意大利的发展中，

① 见 Blunt 1940 与 Barocchi 1960—62。

赞助人、顾问、画家和公众不断提炼出他们的专业范式。

瓦萨里宣称他的时代不仅获得了技术上的优越性，而且对于所有描绘的场景具备专业知识，对数学、设计和构图都具有专业知识。按照瓦萨里的说法，绘画所必需的全部技术都已经被他的时代发展到完美地步，更有甚者，他的同时代人熟知各种理论，它们对提升其工作的优秀性不无裨益。尽管他承认：一个独特的画家有自己的运笔以及处理色彩的方式，在画艺和风格上卓尔不凡，他把这些专业成就看成是同一个主题的不同表现：16 世纪艺术家们的共同技艺。

在《生平》一书中建立起大量基本概念，用它们可以分析艺术家之间不同的技艺。正是因为他的作品的这种理论性特点，把瓦萨里从编年史家和颂诗作家区分开来。他的有些理念来自阿尔贝蒂，但他远比阿尔贝蒂更致力于在理论和历史之间构造关联。瓦萨里也汲取了吉贝尔蒂和其他人对历史的考察，结合他从他们那里学到的知识和他自己的观察，写出了前所未有的最为广博的艺术史。历史和理论在他的《最优秀的画家、雕塑家和建筑家的生平》一书中融为一体，这个作品源自他渊博的学问，对不同文学流派的精通、敏锐的观察力，广泛的经验，巨大的工作能力和不小的自信心。①

瓦萨里有时会引用著名的见证人来支持他的观点，不过，从但丁到彼特拉克都被给予一种非常不同的解释，偏离了他们最初的意思。当但丁讨论乔托比著名的契马布埃更优秀的时候，他所要强调的是尘世之美的短暂性②，但瓦萨里引用但丁的话来说明：1310 年，充斥于《神曲》中的权势人物（以及赞助人）已经看到佛罗伦萨画家在技艺方面领先，并且因此而敬仰他们。瓦萨里忽略了：来自巴黎的画家以及来自博洛尼亚的插图画家也都受到但丁的赞扬。

瓦萨里作品中的许多术语和观点都源自宫廷作家。③ 优雅、克制以及与环境相协调的灵活举止都被他改造为评价绘画实践的标准。瓦萨里谈到"优雅的风度"（buona grazia）和"美丽的风格"（bella maniera）时，把它们跟

① Vasari 的著作也许是历史上最早得以广为流传的有关职业团体的理论和历史的著作。
② *Divine Comedy*, Purgatorio XI, 94.
③ 举例来说，Cortesi、Castiglione、Giovio、Bembo、Inghirami、Della Casa 和 Borghini。

他所鄙视的粗俗风格相对立。① 卡斯替格里奥内曾用过"举重若轻"（sprezzatura）这一术语来描述廷臣所应追求的优雅举止的标准；它指的是一种谦恭行为的缩影——最高的举止——传达出一种不费劲和轻松的意味。② 瓦萨里不能掌握对于宫廷古典学家来说属于家常便饭的那种复杂修辞，但他通过丰富的修辞手段建立起自己的风格特点。"风格"是瓦萨里用来称赞13世纪到1560年左右画家们所发展起来的专业技能时所使用的主要批评术语。鉴于它的语境以及16世纪画家想要被宫廷圈接纳的愿望，这是个巧妙的术语。在他的艺术视野中，画家们的"风格"经过前三个世纪的稳步提升，发展到他当时的境地。

按照《生平》作者的说法，艺术家的人物是描绘一种"伊斯托利亚"（istoria），这个术语包括了绘画图像的主题、内容和意义。瓦萨里在一系列技巧之间做出了区分，这些技巧是那些在观念和实践之间游刃有余的画家发挥出来的。其中一个技巧就是用不同的姿势和表情来安排众多人像的构图能力；另一个是描绘细节的能力，包括人像的组成部分，如手臂、头、躯干和腿。另一个技巧是从自然以及那些成功建立起"伊斯托利亚"的艺术典范中选择最合适元素的能力。通过运用比如"发明"（inventione）和"图像设计"（disegno）等术语，瓦萨里强调了绘画艺术中的智力因素，而非工艺水准。③通过想象力作画在这里发挥着格外重要的作用，因为画家经常需要对复杂的战争和历史场景进行再现，这些当然无法直接观察到。

画家们逐步获得一个完整的技艺谱系，这被描述为一个不断积累的过程，旨在达到对他们行为的每个方面的更强掌控，这种能力正是瓦萨里想要为子孙后代保留的。从他自己作为画家的立场出发，他把相继出现的各种创新作为杰出艺术家的一系列成就重现出来。尽管强调了当时赞助人所提出的诸多艰巨要求，瓦萨里更不遗余力地坚持画家展示自己力所能及的事物的愿望。④人们期待他做到的对他来说当然是一种新的困难；诸多学者的肖像每个都置

① Vasari-Milanesi I, 168—77 以及 III, 8—17。见 Miedema 1978—9，讨论了有关"风格主义"的艺术史文献，用来指代风格的发展；Miedema 主张将 maniera 翻译成"创作方式"。
② 参照 Blunt 1940, 63—98。
③ 见 Vasari-Milanesi IV, 8—12 以及在 Vite 一书中对这些术语的运用。
④ 见 Blunt 1940, 92, 94。这一点也在 Hope 1981 中得到强调。

于一个截然不同的空间或者一个充满骑兵的战争背景,这种画所带来的困难超过了(比如说)一个空间中的一群人物形象或者祭坛画中的一排圣徒。

瓦萨里关于绘画艺术的历史的论著尽管卷帙浩繁,却几乎毫不考虑普通手艺人的作品,也没有为他们立传。瓦萨里强调的是最杰出画家以及他们最有名的赞助人的生平。他很少注意马车上和旗帜、象棋上的绘画,以及那些批量生长的简单祭坛画。此外,瓦萨里最关心的是新的表现方式。这不仅体现在《葡萄酒》上,而且体现在《思想流》中,在这些作品中,瓦萨里向他的赞助人的儿子解释了他自己在旧宫的那些画作,清晰表明:是他设计了那些绘画,也只有他能够准确地阐释它们的意思。

按照瓦萨里的历史观,艺术首先在希腊和罗马时期繁荣起来。① 当衰退期来临之时,教皇们的行为,尤其是格列高利一世起到了进一步恶化的作用。② 后来慢慢地有了一定程度的复苏,最初是在托斯卡纳地区——尽管过了一段时间,才谈得上有持续的发展:从师傅到徒弟,从一个赞助人到另一个赞助人。通过契马布埃和他徒弟乔托,真正的发展浪潮才涌起。在《生平》的第二版中,瓦萨里用比第一版更大的篇幅介绍了乔托,提高了他在绘画艺术复兴中的地位。瓦萨里把这两个人看做是最早的现代人,他们可以追随并且超越古人的榜样。他把绘画艺术的复兴时期分为三个阶段。在论述第一个阶段的时候,他所赋予锡耶纳画家的地位是有限的,几乎都没有阐述吉贝尔蒂已经介绍过的事实。锡耶纳的这种形象符合他为五百人大厅所描绘的这座臣服之城的形象;在瓦萨里写作《生平》第二版时,锡耶纳已经被佛罗伦萨打败。

第二个阶段的创新同样归功于佛罗伦萨人。瓦萨里极力赞美布鲁内勒斯基、多那太罗和马萨乔在建筑、雕塑和绘画方面的突破,他进一步讨论了年轻一代佛罗伦萨艺术家们的品质。他详细讲述了赞助人的贡献,特别详细地谈到了美第奇家族,并且把利奥十世和科西莫一世的主导性影响投射到整个15世纪。其他赞助人——来自乌尔比诺、曼图亚、罗马和那不勒斯的非美第奇家族的教皇、其他家族和宫廷购画者——全都置身于美第奇家族的阴影中。

① 见 Vasari-Milanesi I, 97—8, 168, 215—19。
② 见 Vasari-Milanesi I, 224—35。

在《生平》所体现的历史观中，15 世纪宫廷画家所发挥的作用某种程度上被贬低了；许多艺术家比如皮耶罗·德拉·弗朗西斯卡、曼坦那、费拉拉的宫廷画家、梅洛佐·达·福尔里、扬·凡·艾克、根特的尤斯图斯和罗杰·凡·德·威登都比瓦萨里所说的要更有影响力。佛兰德斯人的贡献仅限于引进了油画技术；他把这归功于凡·艾克，可是，凡·艾克并没有在他的书中荣获一个传记。尽管油彩无疑是一个光荣的发明，瓦萨里认为：湿壁画仍然是最优秀的绘画技术。他强调佛兰德斯画家的局限性，说他们主要是为文盲大众绘制宗教画像（见图 73）。他解释说：他们在"图像设计"技术方面能力欠缺。①

瓦萨里的第三阶段综合了此前所有成就；画家们此时已经掌握了整个技术体系。② 这包括意大利人对佛兰德斯画家先进技术（如其所是）的吸收；瓦萨里自信地宣称：在 16 世纪，该职业达到了完美程度。他特地注明：风格上的某种硬度和锐度仍然可以发现，比如说在曼坦那的作品中。③ 到了"现代"，画家们获得了毫不费力地描绘所有想象性图景的能力。凭借他们对古典艺术的知识，他们让风格和设计达到了完美的程度。他们的线条平缓地交织，他们能够描绘情感并表现活力，细节和运动正确地传达出来，复杂的建筑结构得到精确再现。此外，画家们能够更快、更高效地工作；瓦萨里断言：一个画家现在已经能够"在一年内创作六幅画作，而早期的艺术家要花六年创作一幅画作。我凭着观察和自身经验可以保证这一点"。④ 尽管瓦萨里后来更多的是通过他的写作而非他的艺术获得名声，他毫不怀疑自己在艺术上的卓越程度，骄傲于他独有的天赋，能在绘画中把高品质和高速度结合起来。的确，罗马坎榭列利宫中的巨型壁画被命名为"百日湿壁画"，因为瓦萨里工作了一百天就完成了它们。瓦萨里光辉的自我评价通过这种公开宣扬而加固，但他没有提到他所景仰的米开朗基罗对这些湿壁画的评价，据说，当别人告诉米开朗基罗这幅作品以很快的速度完成时，这位大师说："显而易见。"⑤

① 见 Vasari-Milanesi 1, 179—92 与 VII, 579—92。
② 见 Vasari-Milanesi IV, 7—15。单独在《生平》中得到详述。
③ 见 Vasari-Milanesi III, 383—409。
④ 见 Vasari-Milanesi IV, 13。
⑤ 见 Vasari-Milanesi VII, 680。

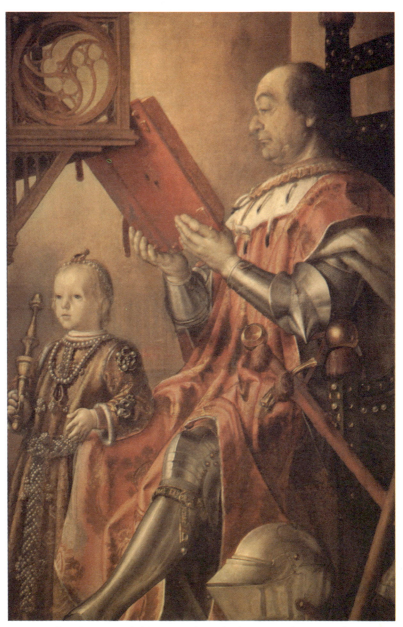

图51 根特的尤斯图斯:《费德里科·达·蒙特费尔德罗给他的儿子圭多巴尔多念书》,约1475年;马尔凯国立美术馆,乌尔比诺

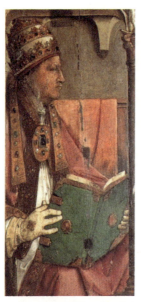

图52 根特的尤斯图斯:《庇护二世》,约1475年;马尔凯国立美术馆,乌尔比诺

图53 根特的尤斯图斯:《西克斯图斯四世》,约1475年;罗浮宫,巴黎

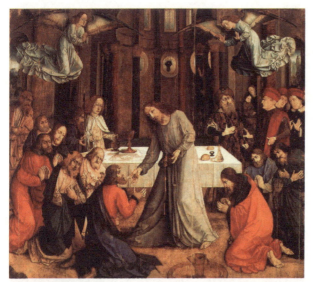

图54 根特的尤斯图斯:《最后的晚餐》(局部),上面画有费德里科·达·蒙特费尔德罗,1472—1474年;马尔凯国立美术馆,乌尔比诺

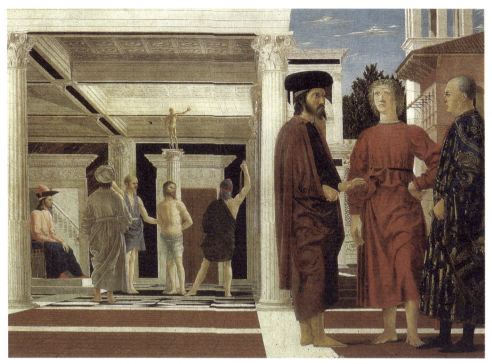

图55 皮耶罗·德拉·弗兰西斯卡:《耶稣受鞭打》,约 1474 年;马尔凯国立美术馆,乌尔比诺

图 56 皮耶罗·德拉·弗兰西斯卡:《不列拉圣母像》,约 1474 年;不列拉美术馆,米兰

图 57　根特的尤斯图斯:《音乐》, 1477 年; 国家美术馆, 伦敦

图 58 皮耶罗·德拉·弗兰西斯卡:《费德里科·达·蒙特费尔德罗在凯旋马车上》,约 1474 年;乌菲奇美术馆,佛罗伦萨

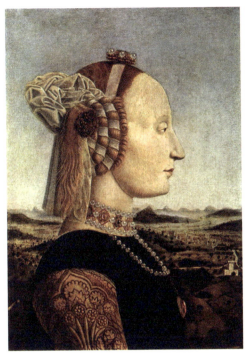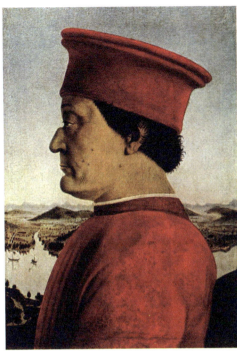

图 59 皮耶罗·德拉·弗兰西斯卡:《巴提斯塔·斯佛扎和费德里科·德·蒙特费尔德罗》,约 1474 年;乌菲奇美术馆,佛罗伦萨

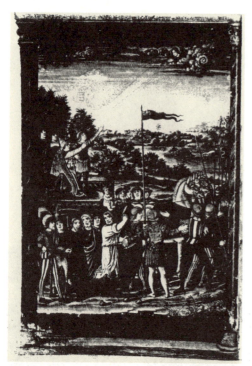

图 60 《尤里乌斯二世凯旋》,1508 年(梵蒂冈图书馆拍摄)

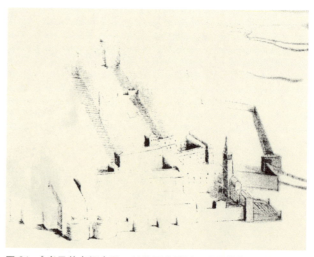

图 61 《老圣伯多禄大殿,梵蒂冈宫殿以及观景楼》,约 1510 年(布拉姆·克姆佩斯手绘)

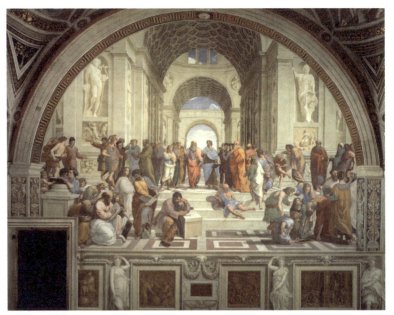

图62　拉斐尔:《雅典学院》,1509年;签字厅,梵蒂冈宫

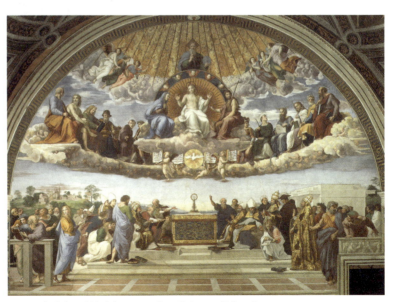

图63　拉斐尔:《辩论》,1511年;签字厅,梵蒂冈宫

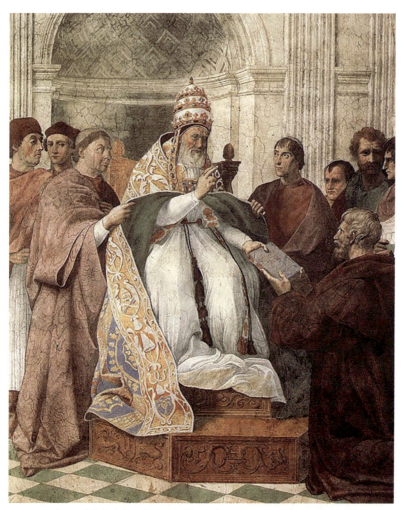

图 64 拉斐尔:《作为立法者的尤里乌斯二世》,1511 年;签字厅,梵蒂冈宫

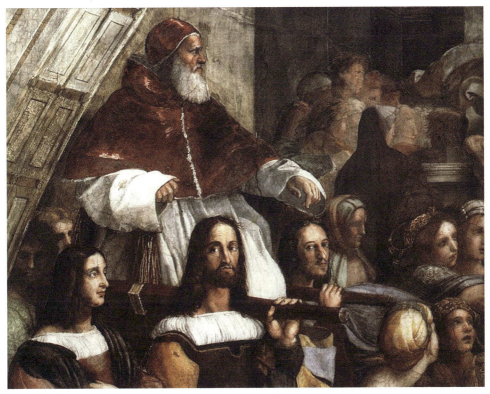

图 65 尤里乌斯二世的细节,取自拉斐尔《埃利奥多罗被逐出庙宇》,1511—1512 年;埃利奥多罗厅,梵蒂冈宫

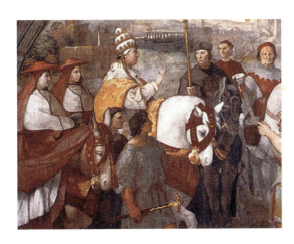

图 66 列奥十世的细节,取自拉斐尔《匈奴王阿提拉被逐》,1513—1514 年;埃利奥多罗厅,梵蒂冈宫

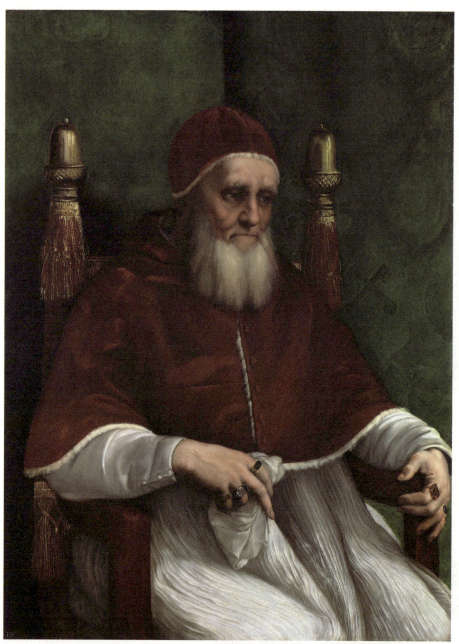

图 67 拉斐尔:《尤里乌斯二世》,1511 年;国家美术馆,伦敦

图 68　拉斐尔:《巴尔达萨·卡斯蒂廖内》，1514—1515 年；罗浮宫，巴黎

图 69 提香:《法兰西斯一世》,1538 年;罗浮宫,巴黎

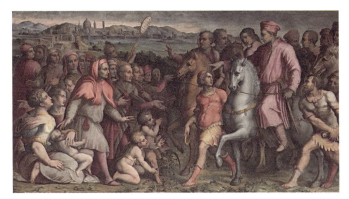

图70 乔尔乔·瓦萨里:《老科西莫在1434年的进城仪式》,约1560年;旧宫的顶层,尤其是"剧场"变成了藏有大量绘画作品的展览厅

图71 乔尔乔·瓦萨里:《科西莫一世被菲奥伦扎加冕》,1564—1565年;五百人大厅,佛罗伦萨

图 72 乔尔乔·瓦萨里:《科西莫一世筹划锡耶纳围城之战》,1564—1565;五百人大厅,佛罗伦萨

图 73 马尔登·凡·赫姆斯克尔克:《圣路加为圣母玛利亚画像》,1532 年

第五部分

当今时代的社会渊源

意大利 1200—1600 年：第一次文艺复兴

职业化

历史变迁的复杂性排斥任何粗率的断言——声称在一个进程与另一个进程之间存在因果关系。总体上，我们也不能说出这本书中所描述过的任何进程的绝对起始点和终结点。可是，在绘画、权力与赞助活动之间可以探索出一种特定的关系模式。为了揭示这种模式，诸如职业化、国家形成和文明进程等学术概念都不无裨益。

在文献中，我们找不到对于这些学术概念的精确定义。我通过指出某些显著特征来实现对它们的定义，一部分从经典社会学理论中获得，一部分从我自己的研究中获得——这是实际考察的结果，它们帮助确定我下一步调查研究所选择的方向。这三个概念所指的都是进程和关系；没有一个意味着价值判断或者单向度的持续演进。

与"职业化"的概念相联系的显著特征是新技术的开发、组织机构的建立以及史料编纂学和理论的发展。按照这些特点，下面所说的无疑是事实：画家们在前文讨论过的 4 个世纪中经历了一个职业化的过程。

意大利画家们在 13 世纪和 14 世纪发展出一套令人耳目一新的技艺，在范围上比他们的先辈和非意大利同代人所达到的更广阔，也比大多数其他手艺人团体所达到的范围更广阔。湿壁画作品中也出现了许多创新，它也比以

前出现在更多场所。一个新的木板画系统形成了：画有圣徒及其生平事迹的画像放在唱诗席区域旁的祭坛后；更大的画板——通常由兄弟会订购——通常被抬高到十字架所在的横梁位置，因此，在唱诗期间，集会人群的眼睛就都会望着它；主祭坛后的多联画屏（开始很矮，后来越来越高）充当着弥撒期间的焦点；为还愿弥撒和追悼弥撒绘制的较小的木板画放在副祭坛后面，更小的木板画用于私人的礼拜仪式。（最古老的木板画类型——在游行中高高举起的圣像画并没有参与这种发展过程，它们逐渐被淘汰了。）微型插图的传统一直保持着，拥有了更大的图像储备。早期兴起的艺术从业者们——从事镶嵌画、贵重金属和大理石制作的工人——发现越来越难以跟画家抗衡，后者从前者的艺术中学习到很多技能，但工作速度更快，运用的材料更便宜。从13世纪以后，画家们所提供的装饰和布置的整个系统经历着巨大的多样化过程。

跟其他手艺人一样，画家们在14世纪期间把他们自己组织成行会和兄弟会。这些机构通过强制从业者成为会员，监管训练，把行为规范强加给所有会员并且迫使他们参加集体仪式来控制从事该职业的人们。这些组织保证成员拥有适当收入。少数优秀人物，诸如乔托和西蒙涅·马尔蒂尼通过他们卓越的成就获得了名声和财富，赋予绘画职业一种新的等级差异。

在谈论其他问题的文献中，学者们开始评论他们时代最成功的画家们所取得的显著成就。开始只是顺便提及，后来，这种评论被日益频繁地置于历史视野中，强调13世纪晚期以后意大利画家们日益增长的技艺。伴随着这种史料学的萌动，人们开始尝试着对其进行理论化。

15世纪，各方面都取得了新进展，尤其是在佛罗伦萨以及（在更短的时间内）在许多宫廷驻地。画家们学会了如何运用数学规律来描绘建筑结构，确定比例并且设计他们的构图。他们掌握了更好的技术，包括最新引进的油画技术。各种观察以更大的精确性和优雅程度转化为素描与彩画，空间意味得到更为成功的传达。画家在没有模特可以利用的情况下，能够再现复杂场景，他们频繁地变化现有图景的面貌，在它们的背景中添加建筑和风景，在前景中添加肖像。

许多同时代作家此时从各种优势地位来关注绘画艺术，史料学和理论迅

速发展壮大,沿着早期那些论文继续深入。关于绘画的文本大多关注创新以及创新者本人。因此,对绘画的反思集中在该职业的精英阶层身上,他们是创新的源泉。

就15世纪的组织机构而言,行会和兄弟会仍然存在,但画家中名列前茅的人逐渐能够摆脱束缚,更自由地从事绘画工作。宫廷画家们能够完全置身于行会和其他组织的约束范围之外,但是,在宫廷的轨道上运行意味着他们受到另一种约束。宫廷画家通过工作获得了更高薪水和更大的威望,付出的代价则是对王公及其廷臣的依赖。

16世纪主要艺术家所掌握的技术类型相当复杂,因此,把经验和知识传递给雄心勃勃的新一代画家是毫无疑问的。除了拥有设计前所未有的复杂场景的能力——这种能力的前提是掌握好几个世纪以前发展起来的全部技艺——引导潮流的精英们研究了从古代艺术到解剖学的全部问题,从他们的作品中排除了所有的粗糙线条。少数画家在观念、设计和新场景的实现方面有明显的创新。可是,自从16世纪中期以后,绘画实践的变化不再被看成是一种不屈不挠的进步过程。列奥纳多·达·芬奇、拉斐尔、米开朗基罗和提香在人们看来都大大超越了他们的老师,但他们的学生却并未进一步达到更高超的程度。

从13世纪到16世纪中期,绘画艺术曾稳定发展——这种观点发展并传播开来。以此为基础,人们写出了一系列相关论文,某些大部头著作,这些都可以被当作该职业的史料,它们比以前的任何东西都更广泛,从理论的角度也更可信。

在这一时期,最成功的画家们与雕塑和建筑方面的同行一起合作,希望建立起一种职业组织,妥善保持他们的新地位并且提供他们所奉为前提的更为复杂的训练。怀着这个目标,各个学院纷纷成立。学院成员从客户那里要求更为巨大的独立性,远胜过行会和兄弟会所有过的。他们想要设计一个学习计划,适应当时的理论和历史框架,当时人们正是在这个框架中讨论他们的职业。可是,学院成员们并不至于把他们的一己之见强加给所有手艺人、客户和买主。在16世纪,这个艺术家小团体的个性化和贵族化——导致他们和大多数手艺人之间的鸿沟——实际上预示着19世纪晚期该职业很大组成部

分的彻底消亡。

赞助机制

无论是画家创作小画板或者微型插图时所处的特殊情境，还是历史变迁的整体轨迹，画家的职业化过程都紧密地跟艺术赞助机制联系在一起。在意大利，1200 年到 1600 年间的整个时期都受到一种持续的绘画订购热情感染，艺术家的职业经历了好几波复兴。

不存在孤立的驱动力；客户、顾问和公众的需求构成了动力网络。赞助机制相继由四种这样的网络支配，它们对画家先锋的创新起着至关重要的作用。这四个网络分别是：托钵修会、共和制城邦、商业家族和王侯宫廷。在每个这样的系统中，按照艺术授权类型，轮流演化出大规模的延续性，提供了充足条件，让画家针对赞助人的要求做出创新。在每种情况中，这种蓬勃发展都尾随着一个低风险的巩固期，与此同时，职业内部也更稳定。

由三个层次构成的等级秩序变得清晰可见：精英人物所从事的工作把他们的创新运用到极致；绝大多数人则在制作标准化的工艺产品；另有一个中间阶层徘徊于这两个极端之间。一个大城市一般有将近 20 个普通手艺人。他们是该职业的支柱——他们维持职业稳定性，确保持续生产。

远离手艺人的世界，一小群画家在当时最权威的社交圈中接受众望所归的艺术授权。从竞争中产生了新的分野。每一波新的委托浪潮都加剧了客户之间以及艺术家之间的竞争。总体上，成就在不断增长，原因是相似类型的委托活动连续进行，加上某些组成部分的持续多样化。

这种传统与创新的混合一体是意大利赞助活动与绘画的共同特点。赞助人之间的个体差异通过他们不同的社会背景凸显出来，但某些特点是共同的：一个典型的大赞助人一般是年过四十的男人，是随着某个机构的逐步掌权而不断晋升的人。无论一个人多有权势，他都不可能完全把个人意志强加给他所签发的艺术创作活动，尽管染上了个人的色彩，每个人的选择极大地受到当代人以及前人的影响。对一项艺术授权做出决定通常意味着选择既有的先例并且对它做出新的调整。惯例与个性之间的混合奠定了意大利赞助活动的基调，与此相应，绘画艺术自身也体现出相似的模式。

在经济扩张两个世纪之后,绘画开始繁荣。从 1100 年到 1300 年间,主要的人口中心发展壮大;接下来的停滞与衰退最终得以复苏,巩固了上升趋势。总体的经济状况并不直接决定绘画授权情况,尽管由它承担主要开销;因为绘画无比廉价,远胜城墙或者教堂的造价,也比其他大多数装饰形式要便宜。可是,间接而言,经济复苏是赞助活动的首要前提,因为在这种情况下,竞争性派系的钱箱能够装满。政治和文化变化所带来的影响更为直接。

国家形成与文明进程

一般说来,在国家形成过程加速之后,主要的艺术创作工程才得以签署。国家的形成涉及对税收和军事力量的集中控制,同时也控制着领土扩张、管理机构内部的专业化、法律的制定、标志着国家统一性的那些总体理念的阐述,以及吻合这些理念的历史观。所有这些发展紧密关联在一起。尽管它们并非步调一致,也不是在整个半岛同时发生;它们在各大人口中心的社会网络中的总体趋势是一致的。在 1200 年的时候,存在着大量小型主权国家,经过 4 个世纪,从它们中间成长起一批大国,它们反而严重依赖欧洲的几大强权。

国家加速形成的过程与大规模赞助活动以及职业化的深化相伴而行。这个过程经历了不同时期:从 1200 年到 1320 年是在罗马、比萨和阿西西;从 1290 年到 1340 年是在锡耶纳;从 1270 年到 1490 年是在佛罗伦萨;从 1470 年到 1500 年是在乌尔比诺和曼图亚;从 1500 年到 1520 年再次出现在罗马;从 1550 年到 1580 年再次出现在佛罗伦萨。有时候,停滞之后迎来了复苏,既包括政治,也包括艺术——典型的是在罗马。有时候,复苏却再未来临——最让人痛心的例子就是锡耶纳。

意大利国家形成过程的典型特征是各个国家(有些国家非常小)扩张时的争夺持续了相当长时间,但没有任何政权获得持久的优势。比较而言,小的实体如城市、托钵修会以及各种宗派保持了比法兰西和英格兰等强权更长久的影响力。一个不断延长的政治扩张时期,伴随着在不同时代不同人口中心发生的许多次突飞猛进,为意大利艺术赞助活动的繁荣提供了关键性的推动力。

国家的主要特征通过图像形式展示在公众面前：在本书中讨论过的例子就是锡耶纳市政厅的装饰（1300—1340）、乌尔比诺的木板画（1474年左右）、梵蒂冈宫中的湿壁画（1560年左右）。上面列举的国家的所有特征都在这些作品中得到暗示。有时候，这些主题也在为托钵修会教堂以及家族礼拜室创作的绘画中找到表达方式。时政热点的重要性通过下面这个事实凸显出来：绘画细节通常在最后关头被修改。绘画中所展示的趋势——尺寸的增长以及细节精确性的加强——实际上匹配并且反映着国家自身的进化过程。

对艺术和艺术家至关重要的第二个进程是文明进程。相似进程可以在某些短期发展中看出来，从1200年到1600年的整个时期都显示出同样的模式：当文明进程获得动力的时候，赞助活动也获得了动力，画家的职业化进程也获得了动力。衰落或者停滞时期也有相似的反映。正如本文已经指出过的，国家形成和文明演进的两个过程也是同步进行的。

从1200年到1350年，对文化价值的兴趣和探索迅速增长。作为"文明化"进程的一部分，诸多理念通过文字和视觉方式得到表达，以前所未有的方式冲击着民众的意识。7世纪的时候一些小镇还只是环绕一座简易教堂的几座房子，后来都建起了巨大的公共建筑。在有些城镇中，14世纪的时候出现了一种惊人的持续发展，对行为规范不断重复与强调，这些规范也表现在这些建筑的装饰中。规范得到不断精细化、扩充和系统化。对每个细节都要进行视觉化表达的持续要求——尤其在权力易手的时候——是绘画委托的动力。新领导者有效地给画家们提出挑战，去发现解决问题的新途径，同时也给予他们机会去实现。

绘画中的权力深深嵌入不断变化的政治权利体系中。当一个团体把统治权移交给另一个团体的时候，会出现行为规范的波动。托钵修会的时代就是一个神学家的文明观居于统治地位的时代。在托钵僧和城邦共和国的统治下，盛行着对法学家和道德家的不同强调，在王侯宫廷中，发挥核心作用的是古典学者。每个相继出现的观点都通过大量文本表达出来：论文、法律、注释、评论、诗歌、回忆录、演讲、翻译，旧文本和历史著作的新版本。修士们植根于既有的教条，夸大神圣与世俗之间的传统区分，广泛宣传他们不断膨胀的理念体系。城市共和国时期（在本书中以早期锡耶纳为例，大约在1250年

到 1340 年间），这些理念进一步变得精致，尤其跟忠于国家的观念联系起来，这意味着，比如说，纳税的道德命令以及对暴力的抑制变得更为强烈。富商们（这里重点是指 14、15 世纪的佛罗伦萨）除了对家族画像持续关注之外，还倾向于对他们与教堂和城市的关系做出视觉表达。王侯宫廷格外致力于实现最大程度的复杂性。对此，理念的贵族化倾向在艺术中格外显眼；绘画主要是为极少数人创作的。早期，绘画在城邦中是民主化的工具；在接近 15 世纪末的宫廷圈中，包含国家理念及其文化的画像再次成为少数精英人物的事情。

我们可以在绘画本身中为这里提到的艺术和社会之间的联系找到广泛证据——更确切地说，是赞助活动和画家职业化这方面与文明和国家形成过程那方面之间的联系。历史、时政热点和理念在艺术作品中扭结在一起。绘画暗示出它所诞生的社会的规范。它们显示出客户、顾问、公众和画家本人以及人们生活于其中的更广阔的社会背景之间的关联。绘画的真正意义出自参与委托活动的人和孕育所有关系与互动的社会之间的关联。

绘画不仅是社会现实的描述性反映，而且表现了行为规范的某些规定性面目，它甚至能够告诉观众何时应当感到害怕或者有罪或者羞耻。公开展示或定义的文化理念无法完全跟民众的实际行为合拍，不比国家图像更符合中央管理机构的日常现实。就像宗教宣传册和道德论文，尤其像法律，图像有助于对相互依存的个体的行为做出引导。

从 1200 年到 1350 年间，介入绘画的人数激增；在那以后，人数稳定下来，重心移到了少数精英之间的更替上来。大多数公开展示的图像的重要性能为整个社会所领会。很少出现多层意义或者隐藏的暗示，如果它们的确存在——比如说在某些格言警句或者某些宫廷私人画像中——它是处于某个特定背景中，在这个背景中，某个老谋深算的党派所要求的排他性对于它所委托的作品至关重要。

文化理念跟国家的特征一样，可以在绘画中得到辨认。艺术家们描绘各种美德，根据当时的法规进行详述和布局。他们向观众展示美德如何通向荣耀，恶行如何导致惩罚和耻辱。文明行为和良好政府的光辉榜样得到光荣的描绘，与此相对的是叛乱者、强盗和强奸犯。画家们不仅赋予既定戒律以视

觉形式，而且显示了它们应当在什么时候、由谁来遵循。

以上所描述的情况终止于 1600 年左右。文化价值首先得以提出、传播并且视觉化（1200—1350），然后在城市中得到巩固（1300—1500）并且最终在日益精英化的社交圈中得到提炼（1450—1600）。在随后的时期，广泛的传播进程再度启动。大体上，借助图像的媒介作用，社会中一个不断增长的部分日益面临一个更加复杂且广博的文化价值系统。画家变成了优秀的文化承办人，因此，他们中最成功的人物本身就逐渐被看成是文化最高成就的代表。

向前看：1600—1900 年

若要有底气地描述职业化、国家形成以及文明的进一步发展，还需要做许多研究。可是，若不尝试着对前几章所讨论过的时期之后的许多个世纪做出推论性的反思，我不愿意画上句号。跟前四百年不同，在 1600 年到 1900 年期间，毫无疑问有过技艺上的全面提升，作为一种进步得到同时代人的一致欢呼。绘画这门职业的特点主要是保存专业技术并且实验新的变化，长期建立起来的职业团体因吸引力下降而受挫，有些完全消失了。当意大利文艺复兴的成就在更为广阔的地理区间中传播开来之后，新的艺术创作中心涌现并繁荣起来。

在意大利诞生的职业理想不仅在画家、雕塑家和建筑家自身中间流传，而且也在赞助人、顾问以及公众之间流传。这不仅可以从绘画自身中清楚看出来，而且可以从法兰西、德意志、英格兰和尼德兰，当然还有意大利自身出版的关于绘画的历史和理论著作中看出来。欧洲绘画职业的巩固和壮大进一步通过各种新组织——尤其是艺术学院得以实现。在 19 世纪，当行会在各地纷纷瓦解的时候，学院壮大成为拥有自身训练方案的机构，并且诉求对该职业的垄断。

艺术理念仍然受到古典以及古典晚期艺术的主宰，同时受到 16 世纪著名的意大利大师们所做出的创新的影响。该职业的鼻祖的头衔落到了阿佩莱丝身上；人们普遍认为：绘画在希腊共和国覆灭之后陷入了长时间的停滞期，

在罗马帝国瓦解之后这种停滞更为严重。直到13世纪，绘画才开始复兴。到了16世纪，画家们有一种强烈的自豪感，以至于他们把自己所有先辈看成是他们自己所完善的职业理想的先驱。

在19世纪，民族国家发挥它们的影响力来保证艺术及其赞助机制的伟大传统不被破坏。在大多数城市里，纪念碑和公共建筑竖立起来，它们的设计和主题明显参照历史上的典范。人们也对现有的国家及其文化的形象做出调整，在有些时候，各种象征融合为更大政治实体的标志，后者吞并了前者。新古典主义做出历史性的暗示，风格自身通过与古代雅典的民主制度或者罗马帝制的关系获得了意义。新哥特式风格让人回想起中世纪教堂的神圣与宏大，把它置于民族国家的新背景中。

大量政治家雕像以及国家纪念碑竖立起来。议会大厦和市政厅中的大面积装饰画表现了民族国家的历史和它们所秉持的政治理念，与此同时，它们经济增长的故事通过车站、股票交易所等地方的外墙上出现的图画展示出来。为戏院、歌剧院、学院和博物馆创作的绘画大都集中表达国家在文化方面的辉煌。此外，城市广场上树立起雕像，用来纪念在该城出生或者工作过的著名艺术家。总体上，政治家终究是备受争议的形象。因此，民主国家日益倾向于把艺术家当作更为妥当的象征，用来代表整个国家的共同骄傲。

就在赞助活动继续保持重要性的时候，艺术市场所发挥的作用不断增长。最初，在17世纪，这种发展突出体现在尼德兰，但到了19世纪后期，这种发展广泛蔓延，法兰西和美利坚的收藏家们为风景画以及其他小型（尤其是"现实主义的"）画作而争吵。许多画家，比如说印象派，逐渐为买主作画，而不是等候别人签署明确的创作委托。在对廉价、标准画作的需求以及对古代大师杰作的需求之外，出现了第三个市场，当代艺术日益引起收藏家们的兴趣。与此同时，国家开始收购画作用于展览，而不是委托艺术家来创作。

20世纪：艺术泉涌

新权力以及赞助机制的衰退

由于民族国家作为政治实体得到巩固，并且，它们逐步融入一个国际关系网络，国家形成过程在20世纪成为一个持久的过程。文明的进程总体上也继续沿着前几个世纪厘定的轨迹发展。正是在这个时期，各种团体，比如医生、律师和工程师都变得完全"职业化"了——在本书所论述的意义上。

画家的情况有点特殊。社会的发展和画家的职业化之间并未继续平行发展——像前文讨论过的那些时期中那样。某些古代大师的威望无可匹敌。艺术家和顾问们在处理和艺术有关的问题时，都意识到这种情况，并追忆着从前艺术赞助活动的辉煌，大师遗留的杰作刺激着艺术家、顾问和公众寻求方法，把古代的解决之道融入不断变化的生活状况之中。

当"国家形成"的过程被人们强行推进的时候，艺术和赞助活动都被注入过超常的能量，法西斯意大利、纳粹德国以及许多共产主义国家都证明了这种关联。因此，后来对这些政权的批判都倾向于谴责它们的宏大叙事和象征性艺术，指出这种艺术与极权国家权力滥用之间的关系。结果，艺术家们长期享有的角色——即通过所有人清晰可辨的方式表现权力的伟大——丧失了它的合法性。

到了20世纪，曾经影响了绘画职业六百多年的艺术委托机制彻底走向了

衰落。1950年以后，委托创作战争纪念碑的热情的短暂复苏也终结了。旧时的艺术赞助人，如修士、城邦共和国以及宫廷从社会视野中消失了。社会的新力量——现代国家和富有的企业家及公司——对于委托艺术家创作作品几乎毫无兴趣。文艺复兴时期建立起来的艺术赞助传统走向了终结。

做石油生意、医药生意和汽车生意的跨国公司不再感受到那种迫切的需要，通过委托创作带有可识别标志的大型艺术作品来表明它们的身份。火车站曾被展示列车技术和铁路地理分布的骄傲图画装饰，这个传统在1950年代以后也消失了，商会和政党通过委托宏大艺术工程来呈现它们的主张的零星努力也逐渐消失。不论银行在推进繁荣的过程中扮演什么角色，不论医院、保险公司和养老基金发挥着怎样的照顾作用，艺术家都不再受到召唤，创作绘画来表现这些机构对公众的积极作用。甚至修道会也比以前更少订购圣母像了。

收藏家的兴起

总体上来说，暴发户们没兴趣委托创作艺术作品。不过，许多人开始收集艺术藏品。有些企业家成为早期绘画大师作品的热心收藏家，后来又把他们的藏品——以及他们的名字——捐献给博物馆。1950年代以后，沿着这种发展轨迹，商人和公司也开始不断收集当代艺术。代替了个人赞助者之间的传统竞争，如今存在的是博物馆之间的世界性竞争。重心从委托转移到收藏。出于这种兴趣，一小批艺术精英通过创作适合博物馆收藏的作品赢得了声望和财富。在收藏"早期绘画大师"作品的博物馆之外，出现了一种新的博物馆，建立起它自己的声望。

大多数国家倾向于通过提供奖励和减税，负担起促进艺术发展的责任。地方政府和国家级政府都制定出总体目标，比如保护文化遗产，提高公众的文化自觉，确保社会各阶层之间更广泛的文化分配，促进艺术品质的提升和艺术创新；有时，艺术家的职业地位也处于它们的保护之下。一个又一个的国家用不同方式、针对不同情况制定出艺术政策，内容各有不同。不过，从总体上来说，国家在艺术领域的作用逐渐上升，通过对社会福利的崇高构想而赢得合法性。

在我们的时代，过去与赞助活动相关的那种宏大叙事和自我宣扬受到质疑；在现代民主国家，人们认为这是不光彩的、丢人的。现代国家奉行的诸多理念鼓励人们从一种基于权力直接显现的赞助机制转移到一种用基本原则表达的艺术政策。

现代艺术：第二次文艺复兴

以收藏和公开展出为目的创作绘画，跟受委托作画相比，对一个艺术家提出的要求有所不同。在既定的技术框架内，人们很难设想惊人的创新；实际上，人们普遍认为艺术技巧实际上在下降。因此，艺术家们更有兴趣探索激进的变化，能马上与传统清晰区别开来，并且跟过去黄金时期的卓越遗产区别开来。

这种情况发展了近一百年。那些保持意大利职业传统的努力越来越得不到赞赏。即使那些在19世纪被公认做出了最大成就的画家的作品也逐渐被看成比16世纪画家的作品低一档次。他们的买主和顾问是这么认为的——实际上，艺术家本人也同意——经过几十年，后代人也一直这么认为。在我们的时代，象征性绘画遭到了越来越多的批判，因为它模棱两可、受到政治污染并且与当代脱节。

在这种情况出现之后，接下来就是重写该职业的历史并且重新确定艺术理论。少数艺术精英做出的创新进一步涌现，但它脱离了对特定技艺的崇拜，这种技艺使得一幅既定形象能够以最大的清晰性描绘出来。按照新的信条，创新就是全部，社会背景被抛在一边。这也体现在博物馆对"古代大师"作品的展览上；在展出中，这些作品创作时的原始情境、它们的买主以及观看他们的观众都不见了。

对于广为接受的对绘画职业的历史性描述，有人呼吁进行重新评估，这种呼吁一开始很孤立、受到忽视。可是，在这个世纪，以往的诸多假定都被推翻。16世纪第一次被看做是一个走下坡路的时期；生活在完美时代的瓦萨里及其同时代人被戏谑为"矫揉造作主义分子"，更有甚者，被称作"恶俗"。后来，一些收藏家、批评家和艺术家开始推崇意大利和佛兰德斯"（文艺复兴前）早期"艺术，超过了对拉斐尔的推崇。真正的艺术性在米开朗基

罗和提香未完成的作品中被人们发现，也在二者的同时代人创作的素描中被发现。博物馆逐渐把那些完整的艺术作品，尤其是一度被赞为艺术巅峰的纪念性作品撤到库房，把尊贵的展位腾出来，让给小型的"早期艺术"，这恰好是一种价值重估。这里面也许还应该包括对儿童绘画的刻意承认。17世纪的荷兰绘画大师们持续迎来艺术上的光荣，与此同时，19世纪画家的辉煌历史丧失了往日荣光。

艺术成就的重新评价以及相伴随的新理论和新历史观都深受两方面影响，一方面是传统技术的停滞，另一方面是新职业的普遍兴起。对技术熟练程度以及理论知识的强调持续增长，但画家们——他们曾经在这些方面领导该领域——彻底丧失了这方面的优势。许多新职业发展壮大，在画家垄断了数世纪的许多领域代替了画家。不管如何努力遏制潮流，从19世纪开始，画家们逐步丧失了他们对建筑设计、城市规划、国家工程以及军事工程设计的掌控，因为这些行业自身的职业化过程在19世纪不断成熟。在视觉信息传达方面，画家们也丧失了之前的地位，输给了新兴职业，被摄影师、电影制造者、图案设计师、艺术编导和信息专家取代。

可以说，这种画家的去职业化不仅体现在技巧、理论和历史观上面，而且也体现在他们的组织上。首先是行会，其次是学院和艺术家团体丧失了它们的影响力，新出现的许多组织不足以确立职业垄断。客户和买家将画家职业的广泛基础置之度外，但它们在任何意义上都未被取代。一小群艺术精英能够维持他们自己的客户和买家，但与任何职业机构没有关系，就像医生和律师那样。

艺术所拥有的源自历史的声望历经这些发展变化，依然牢不可破，甚至通过宣传以及公众频繁参观博物馆而得到强调。换句话说，画家们虽然丧失了原来的作用，但保持了他们的地位。对于一小批艺术家而言，这种混合创造了新的契机，也许可以称之为局部的重新职业化。在这个新框架中，边缘问题变成前沿，曾经的核心问题退居边缘。这为特殊化的艺术权威开辟了更多空间，他们能够为新观点、风格和潮流提供解释和辩护。关于现代艺术的品质、创新以及自律方面的持续辩论提升了艺术品商人、批评家以及富裕收藏者的顾问们的地位。

艺术家们获得了规避再现艺术、选取自己主题的自由。抽象艺术和个性化的肖像学发展起来，因为对绘画作出规定的委托活动衰落了。在这种变化了的情境中，艺术家们的自由演化为一种教条。对一件艺术作品价值的判断比以往更困难，日益变成一个自成体系的特殊领域。艺术家和该领域的其他从业人员对艺术史发展趋势的讨论对大多数公众而言是难以理解的，因为对于缺乏背景知识的人，如果不参照专业技艺和图像观念，几乎不可能思考那些本质性的标准。

一小部分艺术家顺应社会需要，也乐于重新考虑他们的目标。他们在博物馆顾问委员会、基金会和公司构成的新社会背景中重塑该职业光荣史所带来的各种要素。在这个世界中，原创、自律、卓越和个性化日益取代了手工艺、对传统技术的掌握以及创作可识别图像的能力。伴随着公众对艺术的承认，所有与艺术有关的机构都分享了荣耀和尊敬，尤其是因为艺术家们被看做拥有勇气、远见卓识以及深邃洞察力。换句话说，现代艺术相当于文明的巅峰。

艺术的个性化创新在我们的时代被提升为一个无可置疑的目标，不依赖任何赞助人网络。这个观点还被投射到过去。这意味着：我们的艺术史观受到艺术创新天才的主宰；我们倾向于把他们看成是自我规划其职业生涯并且只受到一系列超越世俗社会现状的观念引导。这种解读方式把文艺复兴艺术家看做是勇敢地坚持，不惜冒着被误解的危险的人，而事实上，真知灼见的获得是后来的事情，那时真正的趣味最终战胜了过去的庸俗趣味。

大量教堂、市政厅、家族礼拜室以及宫殿转变为博物馆，这使得上述历史观的彻底转变得以巩固。抛开原有功能和背景，文艺复兴时期以及更早时期创作的艺术被赋予现代艺术先驱的地位。围着教堂瞎逛的游客们偶尔停下脚步片刻，观看弥撒仪式举行，但没有机会体会到绘画曾经在这种弥撒中所扮演的角色，而他们正在欣赏这些绘画。

随着宗教吸引力的下降，艺术在严肃理念的领域获得了重要性。特别是知识阶层，他们日益把艺术看成是自由、创新和沉思的象征。对现代艺术的关注转而授予艺术家优越的社会地位，并且帮助主流艺术家享有更富裕的生

活。著名的当代艺术家们被看成是文艺复兴天才大师的真正继承人，艺术专家们把他们自己塑造成伟大赞助传统的保存者。总体上，他们把博物馆变成了当代社会的教育场所。学术圈尊崇当代艺术家，虽然社会上大多数人把体育冠军和流行歌手看成是新圣徒。当宗教不再垄断精神需要以及对未知的探索，艺术自身获得了一种神圣的意义，高翔于尘世之上，在它下方，世人纷纷为获得地位、财富与权力而斗争。